Die Ausstellungen stehen unter der Schirmherrschaft
von Bundespräsident Frank-Walter Steinmeier.

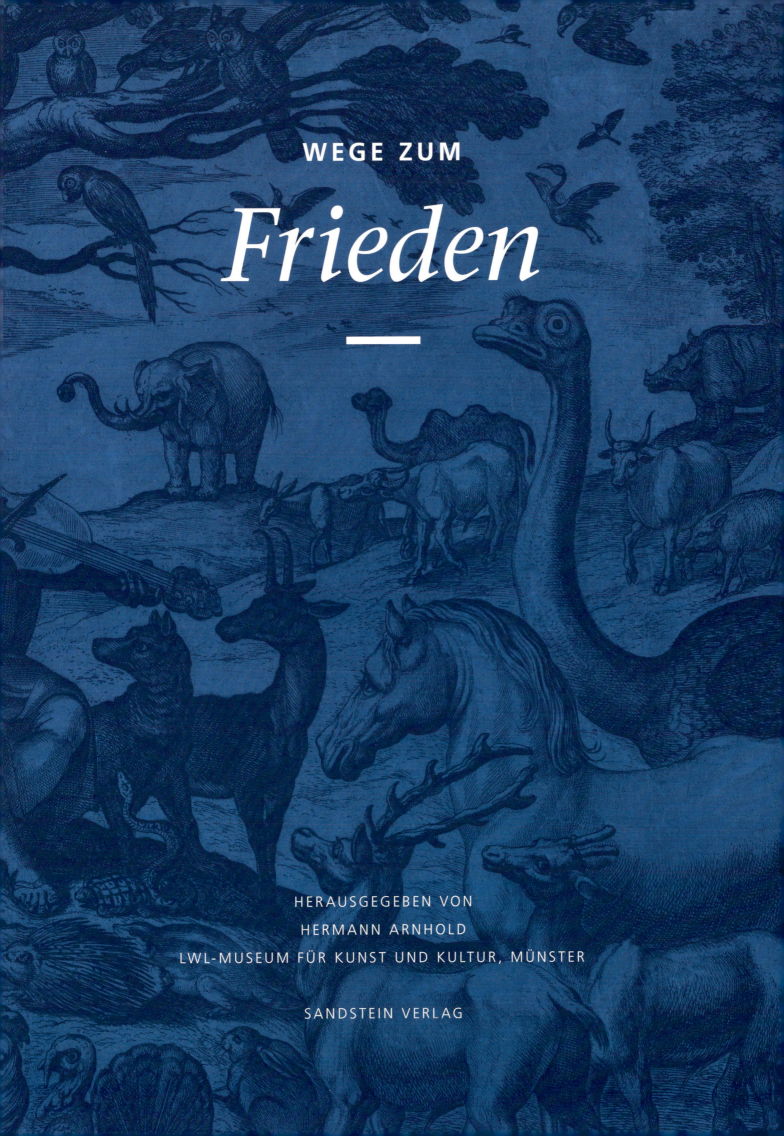

WEGE ZUM
Frieden

HERAUSGEGEBEN VON
HERMANN ARNHOLD
LWL-MUSEUM FÜR KUNST UND KULTUR, MÜNSTER

SANDSTEIN VERLAG

INHALT

6 Grußwort
Matthias Löb
Dr. Barbara Rüschoff-Parzinger

8 Vorwort
Dr. Hermann Arnhold

ESSAYS

Gerd Althoff
15 Friede
Zur Komplexität des Themas und
zur Konzeption der Ausstellung

Eva-Bettina Krems
27 Make Love, Not War
Zur Darstellbarkeit des Friedens
in der Kunst

Christel Meier-Staubach
37 Mythen – Bilder – Ideale
Friedensvorstellungen des Mittelalters

Hans-Ulrich Thamer
43 Zerstörte Hoffnungen?
Friedenskulturen und Kriege vom
Ende des Ersten Weltkriegs bis in die
Gegenwart

KATALOG

53 **Vorstellungen, Bilder und Symbole**

83 **Künstler für den Frieden**

119 **Gesten, Rituale und Verfahren**

151 **Beispielhafte Friedensschlüsse**

191 **Das Zeitalter der Extreme**

225 **Frieden in unserer Gegenwart**

ANHANG

252 Literaturverzeichnis

266 Dank

268 Bildnachweis

270 Impressum

Grußwort

In diesen Jahren steht Europa vor einer besonderen Bewährungsprobe. Populismus, Nationalismus und Protektionismus prägen die gegenwärtigen politischen Debatten. Der internationale Umgang mit diesen Herausforderungen wird den inneren Zusammenhalt Europas widerspiegeln.

Das historische Erbe Europas ist weitaus kriegerischer als friedlich. In diesem Jahr feiern wir den 100. Jahrestag der Beendigung des Ersten Weltkriegs. Es gilt, die erstaunliche Entwicklung unseres Kontinents nach zwei Weltkriegen über die derzeitigen Herausforderungen hinweg fortzusetzen und damit ein Signal in die Welt zu senden. Frieden ist nicht bloß ein Zustand, sondern vielmehr eine fortwährende und aufreibende Aufgabe. Jede Generation muss den Frieden wieder aufs Neue für sich erlernen.

Die Ausstellung »Frieden. Von der Antike bis heute« zeichnet eines der umfangreichsten Bilder ambivalenter Friedensbemühungen vom Mittelalter bis in die Gegenwart, und stellt dabei Muster heraus, die epochenübergreifende Gültigkeit haben. Jene Muster, so etwa vertrauensbildende Maßnahmen wie Gesten der Versöhnung, können uns noch heute lehren, auf welchem Fundament die nachhaltige Konfliktbeilegung fußt. Sei es die Einsicht in die Notwendigkeit des Aufeinander-Zugehens oder die Kompromissbereitschaft: Es zeigt sich, dass gesellschaftlicher und kultureller Pluralismus sowie Toleranz nur dort etabliert werden können, wo ein Individuum oder ein Staat seine Interessen nicht über die eines anderen stellt.

Wie der Friede immer wieder neue Impulse braucht, um fortzubestehen, so braucht es Impulsgeber, um den Friedensgedanken zu fördern. Die Ausstellung ist gleichsam eine kulturwissenschaftliche Aufarbeitung der Tradition des Friedens wie auch ein janusköpfiger Blick in die Gegenwart und Zukunft. Sie hofft, das Bewusstsein für die Auseinandersetzung mit

gegenwärtigen Konflikten nachhaltig zu schärfen. Dank zahlreicher internationaler Leihgaben von Kunstwerken, die zu den Meisterwerken der Kunstgeschichte zählen und grenzübergreifend die Sehnsucht nach Frieden zum Ausdruck bringen, setzt die Großausstellung im Rahmen des Europäischen Kulturerbejahres ein starkes Signal für Europa.

Erstmals in der Geschichte Münsters schließen sich fünf Institutionen für eine gemeinsame Großausstellung zusammen, was die herausragende kulturhistorische und gesellschaftliche Bedeutung der Friedensthematik unterstreicht.

Diese Ausstellung wäre nicht realisierbar gewesen ohne die großzügige Unterstützung zahlreicher Förderer. Den besonderen Dank richten wir an dieser Stelle an die Beauftragte der Bundesregierung für Kultur und Medien und das Deutsche Nationalkomitee für Denkmalschutz, das Land Nordrhein-Westfalen, die Kunststiftung NRW,

die Kulturstiftung der Länder, die Friede Springer Stiftung, die Stiftung kunst³ und die Sparkasse Münsterland Ost.

Wir wünschen allen Besucherinnen und Besuchern einen erkenntnisreichen und spannenden Besuch der fünf Ausstellungen in Münster.

Matthias Löb
LWL-Direktor

———

Dr. Barbara Rüschoff-Parzinger
LWL-Kulturdezernentin

———

Vorwort

Frieden war und ist zu allen Zeiten eine der größten Sehnsüchte des Menschen. Frieden gehört zu den höchsten Gütern, nach denen wir streben. Frieden ist im Allgemeinen mehr als nur die Abwesenheit von Krieg oder Gewalt. In der Geschichte der europäischen Kulturen kennen wir den Frieden in sehr unterschiedlichen Formen, und doch verbinden wir mit ihm im Kern dieselben Eigenschaften von der Antike bis heute. Fast immer erleben wir ihn in der dynamischen Beziehung zu Krieg und Gewalt.

Seit der Antike verbildlichen europäische Künstler, Philosophen und Literaten den Frieden – fast nie ohne seinen Gegenpart, den Krieg, oder seine Früchte: Wohlstand, Gerechtigkeit und Eintracht. Einige dieser erstrebenswerten Ideale wie Gerechtigkeit und Toleranz oder auch Rituale, die zum Frieden führen, wie Verzicht auf Gewalt, zuweilen aber auch die Unterwerfung des Besiegten oder die Bitte um Vergebung machen wiederum den Frieden erst möglich.

Der Begriff des Friedens ist also weit gefasst: Wir kennen den persönlichen Frieden mit uns selbst und mit anderen Menschen, den Frieden im Zusammenleben mit den anderen Lebewesen der Schöpfung, den Frieden in seiner religiösen und in seiner philosophischen Bedeutung, in einer Gesellschaft und zwischen den Staaten.

Seit dem 20. Jahrhundert mit seinen beiden Weltkriegen erleben wir Friedens- und Kriegszeiten nicht mehr nur auf Europa begrenzt, sondern spüren die Auswirkungen kriegerischer Konflikte auch global – denken wir nur an die Flüchtlingsströme, die seit einigen Jahren aus den vom Krieg gezeichneten Regionen im Nahen und Mittleren Osten nach Europa gelangen. Frieden – so scheint es – ist ein Weg, oft eine bewusste Entscheidung, zuweilen nur ein Zwischenzustand, doch jedenfalls stets in Bezug auf seinen Gegenpart gedacht, das wissen wir schon sehr lange. »Willst du den Frieden, bereite den Krieg vor« – diese Paraphrase einer Formulierung des römischen Militärschriftstellers Flavius Vegetius Renatus verkörpert die andere Sicht der europäischen Kulturgeschichte auf den Frieden wie kein anderer:[1]

Das Postulat aus der Antike hat seine zynisch formulierte Entsprechung in der Positionsbestimmung amerikanischer Außenpolitik gefunden, die der ehemalige US-Verteidigungsminister Donald Rumsfeld 2014 von Frieden als einer »Pax Americana« in einem Interview definierte und mit Postulaten für die amerikanische Politik unterlegte: »In der Zukunft sollten wir US-Truppen nie als Friedenstruppen einsetzen. Wir sind ein zu leichtes Ziel. Das sollten die Fidjianer oder Neuseeländer machen. (…) Ich verspreche Ihnen,

aus meinem Mund werden Sie niemals den Satz hören: Die USA streben nach einem gerechten und dauerhaften Frieden im Mittleren Osten. Es gibt nur wenig, was gerecht ist. Und das einzig Dauerhafte, was ich gesehen habe, sind Konflikte, Erpressung und Mord (…)«[2].

Nicht zuletzt haben derartige Aussagen, die den Friedensbegriff negieren bzw. vom Krieg her argumentieren, die politisches Handeln bestimmt haben und noch heute bestimmen, mich mit anderen in der Motivation bestärkt, ja waren der noch tiefer gehende Anlass als die historischen Wegmarken 1618, 1648, 1918, diese Ausstellung über die Geschichte und die Gegenwart des Friedens als Idee und Ideal zu machen.

Im Zentrum der Ausstellung im LWL-Museum für Kunst und Kultur steht die Frage, warum Menschen zu allen Zeiten den Frieden wünschen, seine Bewahrung auf Dauer aber nie gelang. Anhand zahlreicher Beispiele verdeutlicht sie auch Strategien, Verhaltensmuster und Verfahren, mit denen sich Menschen verschiedener Epochen um die Herstellung und Wahrung des Friedens bemühten. Zugleich sollen zeittypische Veränderungen und ihre Ursachen an markanten Beispielen vermittelt werden.

Zwei Leitmotive kennzeichnen die Ausstellung: die Bilder vom Frieden und die Wege zum Frieden. Mit den Bildern vom Frieden wird, anknüpfend an die Ausstellungen des Archäologischen Museums der Universität Münster und des Bistums Münster, die Zeit überdauernde Bedeutung, aber auch der Wandel der Symbole, Allegorien und Gesten des Friedens vorgestellt.

Eine umfassende Ausstellung über Frieden in Europa von der Antike bis heute ist eine große Herausforderung für ein einzelnes Museum, seien die Motivation und die zur Verfügung stehenden Mittel und Räume noch so groß. Das Thema 400 Jahre nach Ausbruch des Dreißigjährigen Krieges (1618), 100 Jahre nach dem Ende des Ersten Weltkriegs (1918) sowie 370 Jahre nach Abschluss des Westfälischen Friedens in Münster und Osnabrück (1648) anzugehen, bedurfte einer besonderen Bündelung der Kräfte. In einem einzigartigen Schulterschluss haben sich erstmals fünf museale Institutionen in Münster in einer mehrjährigen Zusammenarbeit zusammengetan, um Frieden in vielen seiner kulturellen Facetten darzustellen. Gemeinsam behandeln das Archäologische Museum der Universität Münster (»Eirene/Pax – Frieden in der Antike«), das Bistum Münster (»Frieden. Wie im Himmel so auf Erden?«), das Kunstmuseum Pablo Picasso Münster (»Picasso – Von den Schrecken des

Krieges zur Friedenstaube«), das Stadtmuseum Münster (»Ein Grund zum Feiern? Münster und der Westfälische Frieden«) und das LWL-Museum für Kunst und Kultur (»Wege zum Frieden«) die große und vielschichtige Geschichte des Friedens von der Antike bis heute.

Aus verschiedenen Blickwinkeln beleuchtet die fünfteilige kunst- und kulturgeschichtliche Ausstellung das Thema über einen Zeitraum von mehr als zwei Jahrtausenden mit hochrangigen Exponaten aus deutschen und internationalen Sammlungen. Aus unterschiedlichen Richtungen kommend und in dem Bewusstsein, Gemeinsames zu schaffen, indem wir das zentrale Ausstellungsthema thematisch in den fünf Standorten auffächern, haben wir jeweils eigene thematische Profile in den Teilausstellungen erarbeitet. Ich danke meinen Kolleginnen und Kollegen aus diesen Einrichtungen herzlich für die intensive und vertrauensvolle Zusammenarbeit. Mein besonderer Dank gilt dem Exzellenzcluster »Religion und Politik« der Westfälischen Wilhelms-Universität Münster, das mit Herrn Prof. Dr. Gerd Althoff als »Spiritus rector« und Sprecher einer Arbeitsgruppe die Idee zu diesem Projekt entwickelte und die Initiative zu einem interdisziplinären Forschungsprojekt ergriff, das in eine fünfteilige Ausstellungskooperation mündete. Besonders eng war die Zusammenarbeit zwischen dem Museumsteam und der Arbeitsgruppe des Exzellenzclusters bei der Erarbeitung und Umsetzung des Konzeptes der Ausstellung »Wege zum Frieden« im LWL-Museum für Kunst und Kultur. Dafür danke ich Prof. Gerd Althoff, Prof. Eva Krems, Prof. Christel Meier-Staubach und Prof. Hans-Ulrich Thamer herzlich, die sich neben der Mitarbeit am Konzept und Objektrecherchen mit Katalogbeiträgen an der Ausstellung beteiligt haben.

Den Museen, Bibliotheken und Archiven im In- und Ausland sowie den privaten Sammlern, die sich mit Kunstwerken und historischen Objekten an der Ausstellung beteiligt haben, danke ich ganz besonders für ihre Bereitschaft, sich von ihren Werken für die Dauer der Ausstellung zu trennen. Mein Dank gilt den Förderern und Sponsoren, ohne deren Unterstützung wir diese Ausstellung nicht hätten realisieren können. Namentlich gilt mein Dank dem Projekt »Sharing Heritage. Europäisches Kulturerbejahr 2018«, mit dem das Deutsche Nationalkomitee für Denkmalschutz bei der Beauftragten der Bundesregierung für Kultur und Medien diese Ausstellung gemeinsam mit zwei weiteren Teilprojekten der beiden Städte Münster und Osnabrück als eines der Leitprojekte des Europäischen Kulturerbejahres 2018 großzügig fördert. Ich danke herzlich Bernadette Spinnen, Leiterin von Münster-Marketing, und ihrem Team für die engagierte Unterstützung bei der Kommunikation der Ausstellung und bei unserer gemeinsamen Bewerbung als Projekt des Europäischen Kulturerbejahres ECHY 2018. Mein besonderer Dank gilt dem Land Nordrhein-Westfalen, der Kunststiftung NRW, der Kulturstiftung der Länder, der LWL-Kulturstiftung, der Friede Springer Stiftung und der Sparkasse Münsterland Ost sowie allen weiteren Förderern für ihre großzügige Förderung der Ausstellung. Besonders dankbar bin ich der Stiftung kunst³, dem Stifterkreis des LWL-Museums für Kunst und Kultur, für die Projektförderung, mit der sie die Ausleihe einer Reihe von zentralen Kunstwerken der Ausstellung ermöglicht hat.

Mein besonders herzlicher Dank gilt Dr. Judith Claus, die als Kuratorin die Projektleitung dieser großen und umfangreichen Ausstellung und ebenso die Leitung der Katalogredaktion innehatte, und als weiterem Kurator und Katalogautor Dr. Gerd Dethlefs. Patrick Kammann und Marie Meeth waren als kuratorischer Assistent und wissenschaftliche Volontärin an allen wichtigen Fragen von der Erarbeitung der Konzeption bis hin zur Redaktion des Ausstellungskatalogs mit großem Engagement beteiligt.

Doris Wermelt hat mit viel Kreativität das Programm und die zahlreichen innovativen Projekte der Kunstvermittlung für die Ausstellung des Museums und auch die übergreifenden gemeinsamen Initiativen mit den anderen Ausstellungspartnern entwickelt und realisiert. Sie wurde dabei unterstützt durch die Volontärin Annette Leyendecker, durch das Team des Besucherbüros und die freien Mitarbeiter der Kunstvermittlung. Dr. Daniel Müller Hofstede trug mit viel Begeisterung und Einfallsreichtum die Verantwortung für das Kulturprogramm des Museums, das wiederum die Thematik der Ausstellung ergänzt und sie durch die Anziehungskraft der Veranstaltungen mit zusätzlichem Leben erfüllt.

Für die Kommunikation und das Marketing danke ich ganz besonders Claudia Miklis und ihrem Team. Ebenso danke ich Bastian Weisweiler und Nina Schepkowski, in deren Händen das Ausstellungsmanagement lag, sowie Hannah Vietoris, die als Registrarin für den Leihverkehr sowie für den Auf- und den Abbau der Ausstellung im Haus verantwortlich ist. Schließlich gilt mein besonderer Dank den Restauratoren des Hauses, dem Team der Haustechnik um Werner Müller und allen Mitarbeiterinnen und Mitarbeitern des Museums, die an der Entstehung dieser Ausstellung beteiligt waren.

Ich würde mich freuen, wenn diese Ausstellung in den Augen der Besucher zu einem spannenden Ort der Begegnung mit den Kunstwerken, den historischen Objekten und Filmen wird, und wenn sie mit ihren Themen zu einer lebendigen Auseinandersetzung über die Bedeutung und Aktualität von Frieden in unserer Zeit beitragen könnte.

1 »Si vis pacem para bellum«; »Wer den Frieden wünscht, bereitet (den) Krieg vor« in: Flavius Vegetius Renatus, um 400 n. Chr., Vorwort zu Buch III seines »De re militari«.
2 Aus: The Unknown Known – Die Agenda des Donald Rumsfeld, Dokumentarfilm von Eroll Morris, 2014.

Dr. Hermann Arnhold
Direktor des LWL-Museums
für Kunst und Kultur

Sprecher der Ausstellungskooperation
»Frieden. Von der Antike bis heute«
—

Essays

● Not War

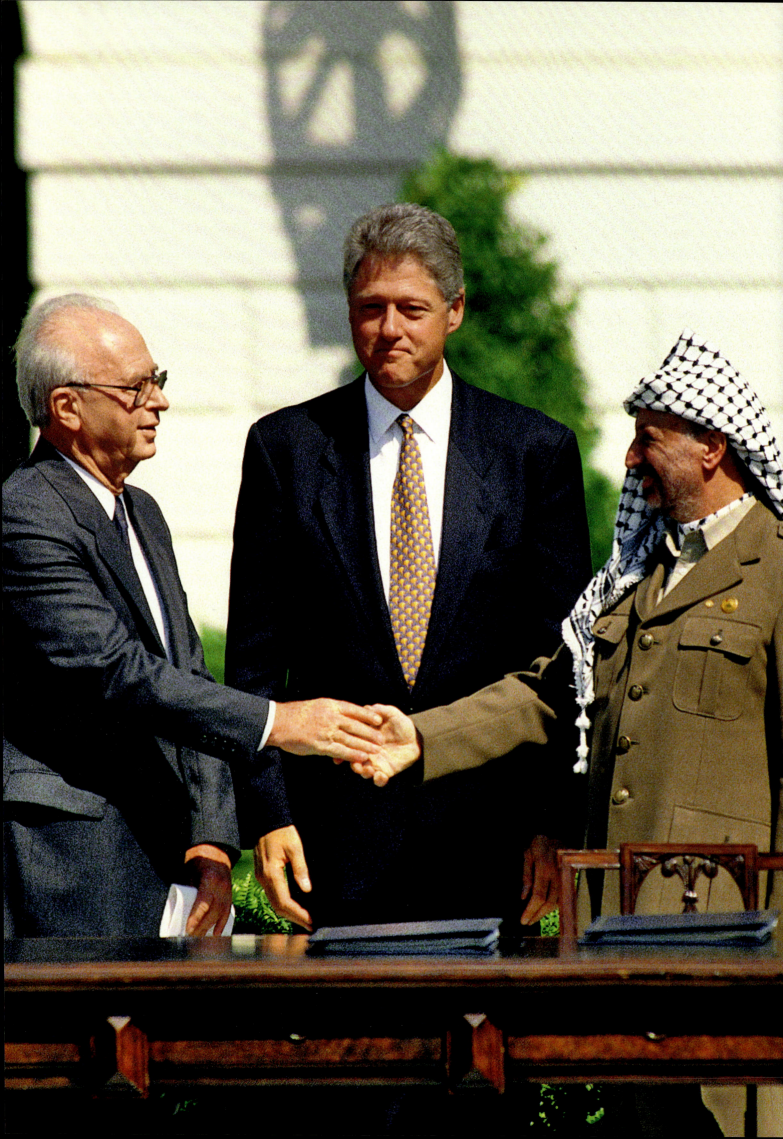

Friede

Zur Komplexität des Themas und zur Konzeption der Ausstellung

GERD ALTHOFF

Frieden in der Gegenwart

Die Vielfalt und Intensität weltweiter gegenwärtiger Beschäftigung mit dem Thema »Frieden« erschließt jeder Blick ins Netz. National und international sind zahlreiche Institutionen, Vereinigungen und Bewegungen der Erforschung des Friedens oder der Arbeit am Frieden verpflichtet, die genaue Einblicke in ihre Ziele, Anliegen und Schwerpunkte ermöglichen.[1] Sie vermitteln aber auch einen Eindruck von den utopischen Dimensionen der Arbeit für einen weltweiten und dauerhaften Frieden. Die Literatur über einschlägige Aktivitäten ist nahezu unüberschaubar und bringt theoretische wie praktische Einsichten zahlreicher Disziplinen und Fachrichtungen ein. Die Thematik ist zudem Gegenstand von Studiengängen in aller Welt, in denen Theorie und Praxis der Friedensherstellung und Friedensbewahrung gelehrt und nicht zuletzt Experten für die Arbeit am Frieden ausgebildet werden. Man kann also keineswegs sagen, dass dem Problem »Frieden« heute nicht sehr viel Energie und Aufmerksamkeit gewidmet würde. Zudem ist mit der UNO und ihren Unterorganisationen seit dem Zweiten Weltkrieg erneut eine die Völker der Welt umfassende Einrichtung mit der Herstellung und Bewahrung des Friedens befasst, der sogar das Mittel »robuster Friedensmissionen«, also die Anwendung von Waffengewalt, erlaubt ist.[2] Allerdings ist der Einsatz solcher Mittel durch Vetorechte der Nationen des Sicherheitsrates deutlich begrenzt. Nicht zuletzt deshalb ist das Prinzip der »responsibility to protect« in der Diskussion, das die jahrhundertelang gepflegte Souveränität der einzelnen Staaten und die Verpflichtung zur Nichteinmischung in die inneren Angelegenheiten der anderen abbauen oder ersetzen will.[3] Vergleichbaren Zielen ist auch der seit dem Jahr 2002 tätige Internationale Strafgerichtshof in Den Haag verpflichtet, der Verbrechen gegen die Menschlichkeit, Völkermord und Kriegsverbrechen weltweit verfolgen will, dem allerdings einige der mächtigsten Nationen der Welt wie die USA, Russland und China nicht beigetreten sind.

◀ Abb. 1
Der israelische Ministerpräsident Ytzhak Rabin und PLO-Chef Jassir Arafat reichen sich nach Abschluss des sogenannten Oslo-Vertrages am 13. September 1993 die Hände
Fotografie

Dass all diese Initiativen nicht die Lösung sämtlicher Probleme garantieren können, zeichnet sich also ab. Fortschritte, die in unzähligen anderen Lebensbereichen unsere Welt vollständig verändert haben, lassen sich auf dem Gebiet der Friedensherstellung und Friedensbewahrung nicht in vergleichbarer Weise beobachten. Vielmehr steht die Welt gerade in der Gegenwart wieder einmal vor dem Paradox, dass man sich zwar in der Wertschätzung des Friedens – nicht zuletzt vor dem drohenden Hintergrund einer Selbstvernichtung der Menschheit durch Atomwaffen – weitgehend einig ist, dass seiner Herstellung und Verstetigung aber scheinbar unüberwindliche Schwierigkeiten entgegenstehen. Nach dem Ende des Kalten Krieges hat sich die Hoffnung auf eine unbeschwerte Friedensphase jedenfalls schnell als illusorisch erwiesen. Zerstört wurde diese Hoffnung vor allem durch die dramatischen Folgen »weltpolizeilicher« Aktionen im Nahen und Mittleren Osten, durch internationalen Terror und asymmetrische Formen des Krieges, die die Welt in Atem halten und in Angst versetzen.

Warum aber ist die dauerhafte Herstellung des Friedens in den Jahrzehnten nach 1990 wieder nicht gelungen? Eine klare Antwort auf diese Frage gibt es nicht. Aber durchaus einige Hinweise auf Gründe, die dauerhaften Frieden immer schon und auch heute noch erschweren: Friede entsteht nicht von selbst, sondern bedarf ständiger Bemühungen, um ihn zu festigen und zu erhalten. Wie diese Bemühungen auszusehen haben, welche Schritte und Maßnahmen vorrangig nötig sind, welche Ziele unbedingt erreicht werden müssen, darüber gibt es kaum etablierte Vorstellungen, gewiss kein Einvernehmen. Friede ist aber nicht nur die Abwesenheit von Gewalt. Um Dauer zu gewinnen, muss er mit positivem Inhalt gefüllt werden: etwa mit Eintracht und Freundschaft, mit Gerechtigkeit und gleichen Chancen für alle Beteiligten. Die hierfür nötige Energie aufzubringen, sind Menschen in ihren unterschiedlichen Beziehungsfeldern offensichtlich nur bedingt bereit gewesen. Und das hat sich bis heute kaum geändert. Sie neigten und neigen vielmehr dazu, Grenzen zwischen »uns« und den »anderen«, den »Fremden«, den »Andersgläubigen« zu ziehen, und verweigern damit die Kommunikation, die in der Lage ist, unbedingt nötiges Vertrauen zu stiften. Sowohl die Fähigkeit zur Empathie mit den »Unsrigen« als auch die Tendenz zur Abgrenzung von den »anderen« scheint Menschen schon in die Wiege gelegt zu sein, was unsere Friedensfähigkeit beeinträchtigt.

Frieden in der Vormoderne

Angesichts der Schwierigkeiten der Gegenwart mit dem Frieden scheint es nicht abwegig, auch andere Epochen der Geschichte daraufhin zu befragen, welche Wege zum Frieden sie eingeschlagen und welche Erfahrungen sie mit dem Frieden gemacht haben. Dieser Blick in die Geschichte verspricht deshalb zusätzliche Perspektiven, weil in den langen Zeiten der Vormoderne die Menschen für den Frieden in ihrer Umgebung selbst verantwortlich waren. Die daraus resultierenden Erfahrungen und Lösungen öffnen die Augen dafür, welch lange Vorgeschichte viele Prinzipien und Praktiken der Herstellung von Frieden haben, die wir heute immer noch anwenden. Genau dies ist eine der Hauptbotschaften der Ausstellung: Sie will zeigen, dass die Wege, Praktiken und Prinzipien der Friedensherstellung und Sicherung in ganz unterschiedlichen Zeiten durchaus vergleichbar waren.

Erst in einem längeren Prozess seit dem 16. Jahrhundert haben die souveränen Staaten das Gewaltmonopol für sich reklamiert und im Inneren durchgesetzt.[4] Hierdurch waren die Staatsbürger gezwungen, auf Gewalt zu verzichten und Konflikte mit friedlichen Mitteln auszutra-

gen. Dies zu gewährleisten ist ein wesentlicher Anspruch des modernen Staates geblieben. Dem ging aber die Möglichkeit zur Durchsetzung des eigenen Rechts mittels Gewalt voraus, die etwa von den Führungsschichten der Vormoderne in zahllosen Fehden genutzt wurde.[5] Diese ständige Bedrohung des Friedens durch Gewaltakte führte aber auch dazu, dass die Menschen sich sehr darum bemühen mussten, den Kreis derjenigen zu vergrößern, mit denen sie friedliche Beziehungen unterhielten und die, was überlebenswichtig war, im Falle von Konflikten Hilfe und Unterstützung garantierten. So entstand ein breites Spektrum an Erfahrungen, wie man Frieden stiftete und aufrechterhielt. Zugleich bildete aber jede nach innen befriedete Gruppe eine nach außen wehrhafte und konfliktbereite Gemeinschaft, was den Frieden zweifelsohne bedrohte.

Man knüpfte nämlich mittels der Bindung der Verwandtschaft, der Freundschaft und der Genossenschaft komplexe Netzwerke und fand sich durch Bindungen an Herren im Gefolgschafts- und Lehnswesen zu wechselseitigem Schutz und gegenseitiger Hilfe zusammen.[6] Mittels des so vereinbarten Friedens innerhalb der Gruppen verschaffte man sich Friedensbezirke und gewann zugleich Unterstützer in allen denkbaren Konfliktfällen. Diesem »gemachten« Frieden stand nur für besondere Situationen ein von Obrigkeiten wie dem König, der Kirche oder der Stadt »gebotener« Friede zur Seite, der bestimmte Zeiten oder Räume von bewaffneten Auseinandersetzungen freihalten sollte. Hierzu gehörten etwa der Stadtfrieden, der Gottesfrieden, der Hoftags- oder Heerfahrtsfrieden, der Landfrieden, mit denen ein räumlich, zeitlich und personell begrenztes Verbot der Gewaltanwendung ausgesprochen und häufig eidlich gesichert wurde.

Die bei der Herstellung von Frieden in der Vormoderne zu beobachtenden Prinzipien, Strategien und Praktiken sind uns heute größtenteils noch vertraut. Wir kennen und nutzen immer noch oder wieder national und international Vermittler, die Konfliktparteien durch Überzeugungsarbeit zu gütlichen Einigungen und zum Frieden bringen. Vermittler waren aber in ganz ähnlicher Weise auch schon im Mittelalter tätig.[7] Wir machen ferner auch heute noch ständig die Erfahrung, dass zum Frieden notwendig der Aufbau von Vertrauen gehört, was wiederum nur durch intensive Kommunikation und Kontakte erreicht werden kann. Noch der Kalte Krieg wurde nicht zuletzt nach dem Prinzip »Wandel durch Annäherung« beendet. Für die Anwendung gleicher Prinzipien gibt es aber bereits in der Vormoderne reiches Material, das die Ausstellung etwa mit dem Ritual des frieden- und bündnisstiftenden Mahls und seiner Wirkung durch die Jahrhunderte verdeutlicht.

So ist für einen epochenübergreifenden Vergleich der Bemühungen um Frieden, wie ihn die Ausstellung versucht, vor allem die Tatsache interessant, dass die auf Frieden gegründeten Klein- und Großgruppen der Vormoderne, die Verwandten, Freunde und Genossen, intensive Bemühungen entfalteten, der Friedensbereitschaft und Friedensfähigkeit innerhalb ihrer Gruppe demonstrativen Ausdruck zu geben und so Vertrauen in die eingegangene Bindung zu erzeugen. Hierzu praktizierten sie vertrauensstiftende Verhaltensmuster in Form von Ritualen wie das gemeinsame Mahl und Gelage (*convivium*) und den Gabentausch.[8] Beides zielte darauf ab, durch demonstrative Gemeinschaft und Zuwendung zueinander, das Vertrauen in den Willen zum Frieden zu stärken. Es scheint überflüssig zu betonen, wie vertraut uns diese Praktiken aus unserem Verwandten- und Freundeskreis heute immer noch sind.

Diese offensichtlich wirkmächtige, rituelle Form der Gruppenbildung durch gemeinsame Mähler und Feste wurde aber auch genutzt, um Frieden zwischen vormals verfeindeten Gruppen herzustellen.[9] Beim Weg vom Konflikt zum Frieden bediente man sich also der gleichen Rituale wie bei der Bildung einer Gruppe. Auch die früheren Feinde hatten durch freundliche Unterhaltung und Geschenke ihren Gesinnungswandel verbindlich anzuzeigen. Es ändert nichts an der grundsätzlich friedensstiftenden Funktion solcher *convivia*, wenn manchmal Heimtücke ins Spiel kam und die ahnungslosen früheren Gegner umgebracht wurden, während sie sich waffen- und ahnungslos den Tafelfreuden hingaben.

Der Ansatz der Ausstellung

Aus den hier nur knapp skizzierten Beobachtungen und Einsichten wurden Leitfragen der Ausstellung generiert. Für alle Epochen von der Antike bis zur Gegenwart stehen die Fragen im Vordergrund, welche Wege und Verfahren die Menschen etabliert haben, Konflikte gütlich zu beenden und den Frieden zu begründen; wie sie das nötige Vertrauen gegenüber den früheren Feinden erzeugt haben; mit welchen Mitteln sie den nötigen Wandel der Gesinnungen bewerkstelligt und zur Verpflichtung gemacht haben.

Epochenübergreifende Vergleiche erbrachten hier signifikante Befunde. Auf dem Gebiet der Friedensherstellung finden sich Praktiken von langer Dauer, die in Vormoderne und Moderne in ähnlicher Weise und mit ähnlicher Wirkung begegnen. Sie betreffen vor allem die Techniken und Strategien, Misstrauen ab- und Vertrauen aufzubauen; Kommunikation aufrechtzuerhalten und Kompromissbereitschaft zu erzeugen: Die Herstellung des Friedens bedurfte zudem in allen Epochen der Geschichte der Zustimmung der Konfliktparteien. Dies galt für die Ehr- und Nachbarschaftskonflikte der Vormoderne ebenso wie für die Staatenkonflikte der Neuzeit. Nie erlangte eine dritte Kraft genügend Autorität, eine Entscheidung über Frieden den Parteien ohne ihre Zustimmung aufzuzwingen. Dominierte eine der Konfliktparteien aufgrund ihrer Macht und militärischen Stärke vollständig und bestimmte die Modalitäten zum Ende des Konflikts allein, sprechen wir von Eroberung und Unterwerfung, nicht von einem Friedensschluss.

Natürlich konnten in allen Epochen Friedensstifter je nach ihrem Prestige, ihrer Stellung und Macht beträchtlichen Druck auf Konfliktparteien ausüben, angebotene Wege zum Frieden einzuschlagen. Den Frieden befehlen konnten sie jedoch nicht. Auch heute verfügt keine Institution über die Befugnis, autoritativ den Frieden auszurufen. Vielmehr ist Überzeugungsarbeit nötig, mit der man die Zustimmung und das Einverständnis der Parteien erreicht. Diese Ausgangslage hat zu verschiedenen Zeiten die Arbeit am Frieden charakterisiert und ist wohl auch ein Grund dafür, dass sich die Schritte, Wege und Verfahren, die zum Frieden führen sollen, in mehrfachen Hinsichten ähneln.

Zu beobachten sind epochenübergreifend eigentlich nur zwei Typen des Friedens: der Sieg- oder Diktatfrieden und der Verständigungs- oder Versöhnungsfrieden. Ersterer akzentuiert die Rolle von Sieger und Verlierer durch Demütigung oder Bestrafung der Verlierer und Glorifizierung der Sieger, durch Entscheidung der Schuldfrage, durch Gebietsabtretungen oder Zahlung von Reparationen. Die Zustimmung der

Abb. 2 ▶

Petrus von Eboli: Der Kaiser empfängt drei Unterhändler Palermos,
aus: Liber ad honorem Augusti sive de rebus Siculis, Codex 120 II, fol. 134r., um 1197, Burgerbibliothek Bern

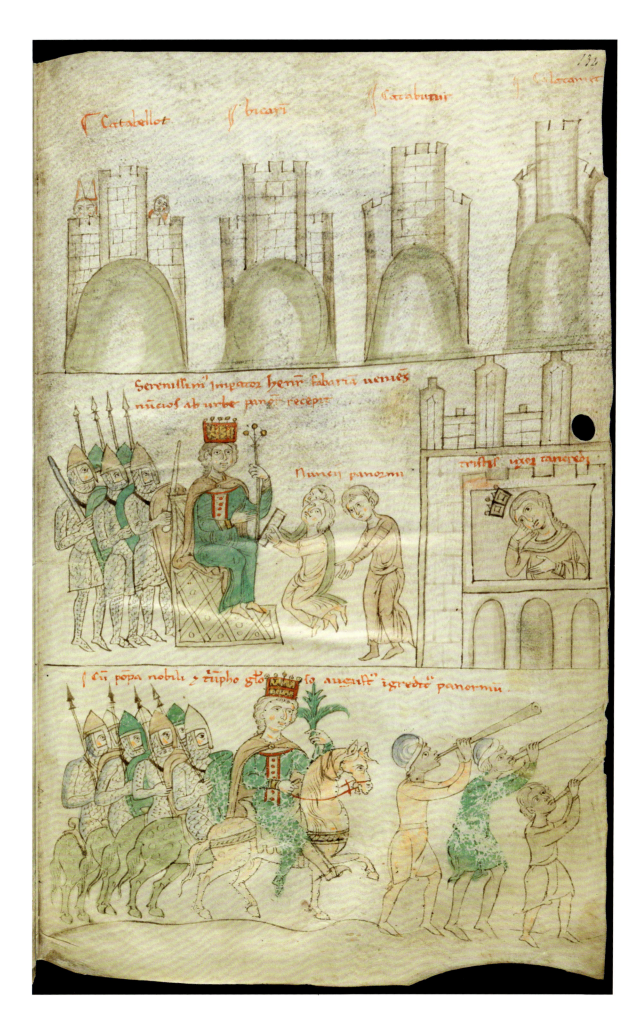

Verlierer wird letztlich durch ihre ausweglose Lage erzwungen. Letzterer Friede betont dagegen Vergebung und Versöhnung und begnügt sich mit Genugtuungsleistungen beider Seiten und Kompromissen. Bei dieser Art der Konfliktbeendigung ist der christliche Einfluss vor allem in der Vormoderne unübersehbar: Viele der bei der Genugtuung benutzten Gesten und rituellen Handlungen sind der christlichen Bußpraxis entlehnt. Der Sieg- oder Diktatfriede schürt dagegen nachweislich Ressentiments und Rachegedanken der Verlierer.

Epochenübergreifend fassbare Praktiken der Friedensherstellung

Zwei signifikante, epochenübergreifend fassbare Praktiken der Friedensherstellung seien erläutert, um vergleichbare Strategien der Friedensarbeit in unterschiedlichen Epochen zu verdeutlichen. Die ähnlichen Praktiken und Wege müssen dabei nicht darauf deuten, dass es sich um Vorgänge der bewussten Nachahmung von Vorbildern handelt. Menschen können in unterschiedlichen Zeiten auf vergleichbare Problemlagen auch mit ähnlichen Lösungen antworten, ohne Anleihen bei (ihnen unbekannten) Vorgängern zu machen. Hierzu besitzen sie genügend praktische Vernunft.

Mediatoren

Dies gilt etwa für die Funktion des Vermittlers in Konflikten, der in der Friedensherstellung der europäischen Vormoderne eine zentrale Rolle spielt, in gleicher Funktion aber auch in außereuropäischen Gesellschaften begegnet. Zudem hat der Vermittler in Rechtssystemen der Moderne vielfältige Aufgabenbereiche übernommen.[10] Hier entlastet er nicht nur Gerichte. Zudem sind Vermittler bei der gütlichen Beendigung bewaffneter Konflikte zwischen Staaten gefragt, wie vor allem die amerikanischen Ex-Präsidenten Richard Nixon, Jimmy Carter und Bill Clinton mehrfach bewiesen haben (Abb. 1). Unter dem Namen »Schlichter« sind solche Vermittler überdies in Tarifauseinandersetzungen in der Wirtschaft tätig; unter dem Namen »fitte Paten« sorgen ältere Schüler in den Pausen auf Schulhöfen für möglichst gewaltlose Schlichtung von Konflikten. Das Vorgehen all dieser Vermittler ist ähnlich: Sie sorgen für Kommunikation zwischen den Konfliktparteien, leisten Überzeugungsarbeit und machen Vorschläge für Lösungen und Kompromisse, die die Interessen beider Seiten im Auge haben. Sie alle treffen keine Entscheidungen und sind vom guten Willen der Parteien und deren Zustimmung abhängig.

Genau die gleiche Funktion der Friedensstiftung hatte sich schon im Mittelalter herausgebildet, charakteristischerweise zu der Zeit, als die bewaffneten Konflikte innerhalb der Führungsschichten unter Einschluss des Königs zunahmen und angesichts gleichzeitiger äußerer Bedrohungen durch Wikinger und Ungarn die Notwendigkeit schneller und gütlicher Beilegung solcher Konflikte dringlich wurde.[11] Seit dieser Zeit wurden als Vermittler (*internuntii, intercessores, mediatores*) regelmäßig Personen tätig, die bereits enge Beziehungen zu den Konfliktparteien pflegten, weil sie Verwandte oder Freunde waren. Könige, Erzbischöfe und Bischöfe, Herzöge und Grafen begannen mit Versuchen

Abb. 3 ▶
Jean Marot: Der Einzug von Ludwig XII. in Genua im Jahr 1502
aus: Le voyage de Gènes, Handschrift auf Pergament, Ms. Français 5091, fol. 22v, um 1508
Bibliothèque nationale de France, Paris

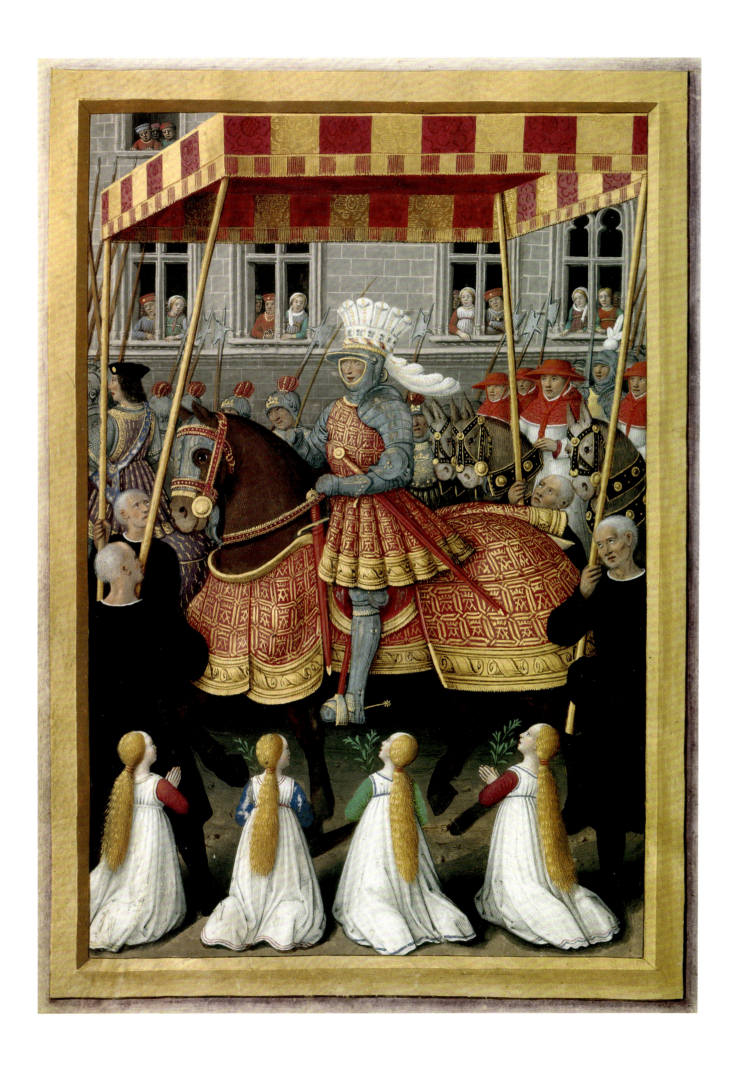

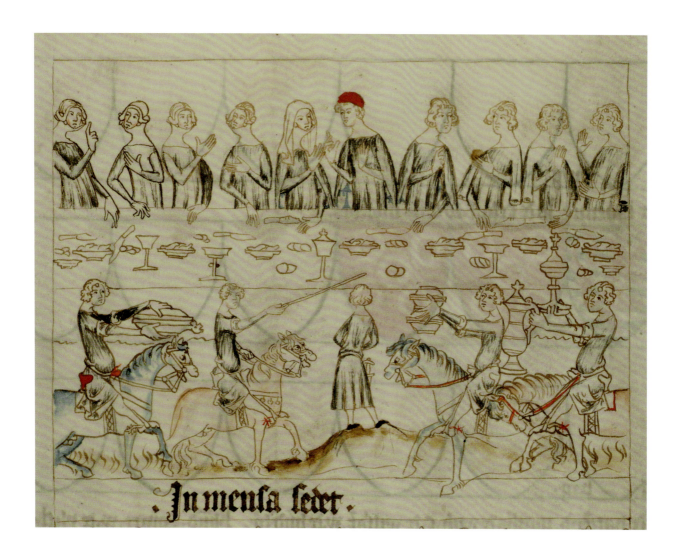

Abb. 4
Festmahl aus Anlass der Weihe des Erzbischofs Balduin von Trier 1308
Zeichnung im Codex Balduineus
Mitte 14. Jahrhundert
Landeshauptarchiv Koblenz

der Friedensstiftung, sobald ein Konflikt sich abzeichnete. Sie versuchten, den Frieden möglichst herzustellen, bevor Blut geflossen war. Ihre hohe Stellung und Nähe zu den Parteien verbesserte die Erfolgsaussichten; dennoch fehlte ihnen weitgehend die Möglichkeit, Zwang auszuüben. Natürlich stand hinter den Vorschlägen etwa eines Königs auch die Drohung seiner Ungnade. Doch ist den Versuchen im Mittelalter, aus Vermittlern Schiedsrichter mit Entscheidungsbefugnissen zu machen, nur partiell Erfolg beschieden

gewesen.[12] Vermittler arbeiteten dagegen bis weit in die Neuzeit unter ähnlichen Bedingungen wie im Mittelalter. Dies zeigt etwa das Beispiel der päpstlichen und venezianischen Vermittler, die bei den Verhandlungen zum Westfälischen Frieden in Münster tätig waren.[13]

Die Arbeit der Vermittler spielte sich in der Sphäre der Vertraulichkeit ab. Deshalb hören wir relativ selten etwas über die Art ihres Vorgehens. Es ist aber gut bezeugt, dass sie die Lösung des Konflikts bis in Einzelheiten vorbereiteten und für die Einhaltung der Vereinbarungen bürgten. Es dauerte einige Zeit, bis auch Könige in ihren Konflikten die unabhängige Stellung der Vermittler akzeptierten (Abb. 2). Die Verantwortung der Vermittler bezog sich vor allem auf die Genugtuungsleistungen, die die Parteien für die Rituale vereinbarten. Deshalb geleiteten sie

manchmal auch die Vertreter der Parteien zur Durchführung dieser Rituale. Die Vielzahl der Varianten im Ritualablauf macht deutlich, wie akribisch man materiellen und immateriellen Schaden mittels symbolischen Handelns auszugleichen versuchte.

Vertrauensbildende Maßnahmen

Es ist für die Friedensstiftung der Vormoderne charakteristisch, dass Ergebnisse erfolgreicher Verhandlungen durch Rituale öffentlich gemacht wurden. Konfliktparteien brachten ihre geänderte Gesinnung und ihr neues Verhältnis in demonstrativen symbolischen Formen zum Ausdruck und verpflichteten sich hierdurch für die Zukunft auf ein entsprechendes Verhalten. Die benutzten Formen erlaubten unzählige Variationen und Akzentuierungen, folgten grundsätzlich aber Verhaltensmustern, die den Zuschauern bekannt waren. Zwei Rituale dominierten die Friedensstiftung durch Jahrhunderte: Das Unterwerfungsritual (*deditio*), das auch als Versöhnungsritual gestaltet sein konnte, und das friedensstiftende Mahl (*convivium*).[14]

Das erste Ritual war dem Gedanken der Genugtuung (*satisfactio*) verpflichtet und glich so materiellen und immateriellen Schaden aus. Hierzu unterwarf sich im Mittelalter immer die rangniedere Partei der ranghöheren, indem sie in der Regel barfuß und in einem Büßergewand erschien (Abb. 3) und sich zumeist dem früheren Gegner zu Füßen warf. Formeln der Reue und des Schuldbekenntnisses waren üblich. So gab man der Ehre des Gegenübers Genugtuung. Dieser antwortete mit Versöhnungsgesten, hob den früheren Feind vom Boden auf und gab ihm in der Regel den Friedenskuss. Es konnte aber auch sein, dass er den Gegner zunächst in Haft nahm und der endgültige Friedensschluss erst später vollzogen wurde. All dies war Teil einer vereinbarten Inszenierung, deren absprachegemäße Durchführung die Vermittler garantierten. Sie schuf die Voraussetzung für den Frieden.

Konstitutiver Akt des Friedensschlusses war in der Vormoderne das gemeinsame Mahl oder Gelage, an das im Laufe der Zeit immer mehr Akte angelagert wurden, um Friedensbereitschaft und Friedensfähigkeit demonstrativ zu zeigen (Abb. 4): Im Zentrum der demonstrativen Verhaltensweisen stand die freundliche Hinwendung zum früheren Gegner, mit der man Vertrauen in die neue Qualität der Beziehung stiftete. Dies konnte durch heiter gelöste und scherzende Unterhaltung beim Mahl ebenso geschehen, wie durch die Üppigkeit der Bewirtung; durch den Austausch von Geschenken ebenso wie durch die gemeinsame Jagd oder andere Geselligkeiten, die den friedlichen Umgang miteinander anschaulich machten. Wenn König Heinrich IV. zum Friedensmahl mit Papst Gregor VII. in Canossa der Vorwurf gemacht wird, er habe dort nicht geredet, die Speisen nicht angerührt und stattdessen nur die Tischplatte mit dem Fingernagel zerkratzt, dann war das für Zeitgenossen ein sicherer Hinweis, dass er den Frieden verweigert hatte.[15]

Fragt man nach Parallelen zu den hier aufscheinenden Strategien der Vertrauensbildung durch demonstratives Verhalten in der Neuzeit und Gegenwart, überrascht die Vielzahl der Befunde. Schon der vielgescholtene Wiener Kongress, dem lange zum Vorwurf gemacht wurde, er habe zu viel Wert auf Tanz und Geselligkeit gelegt und zu wenig gearbeitet, erscheint im Licht vormoderner Verhaltensweisen bei der Friedensstiftung als eine Fortsetzung der alten Traditionen: Man schuf auch in Wien Gelegenheiten zu informeller Kommunikation und Vertrauensbildung durch zahllose Feste und Feierlichkeiten, an denen man auch die früheren

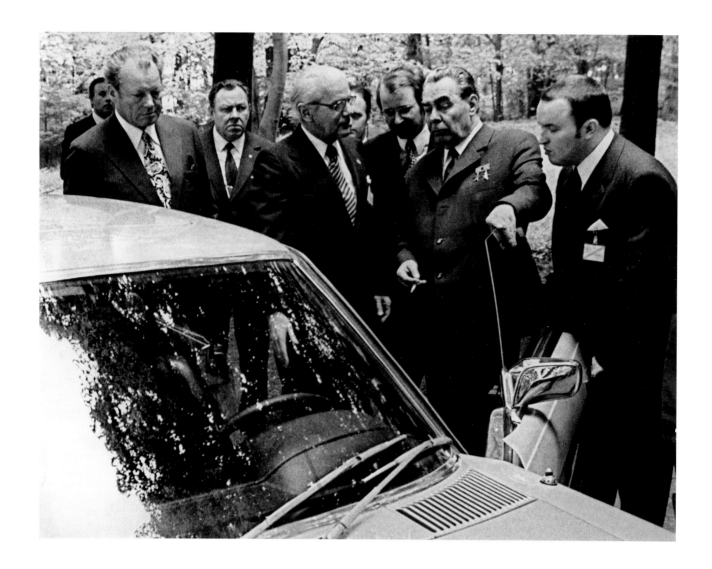

Abb. 5
Leonid Breschnew (2. v. r.) erhielt am 19. Mai 1973 einen Mercedes 450 SLC von Willy Brandt (links) als Gastgeschenk der Bundesregierung
Fotografie

Gegner teilnehmen ließ. Das Friedensfest in Metternichs Wiener Privatvilla am Abend der Parade der Sieger zum Gedenken an die Völkerschlacht bei Leipzig beteiligte die unterlegenen Franzosen in auffälliger Weise und integrierte sie so gewissermaßen in vormoderner Logik in die Bemühungen um den Frieden.[16] Dieses Bemühen um Vertrauensstiftung vermisst man allerdings bei einigen anderen Friedensschlüssen der Moderne: Die Deutschen 1870/71 wie die Alliierten 1918 und 1945 folgten vielmehr der Logik des Sieg- oder Diktatfriedens und verzichteten auf Vertrauensstiftung zur Herstellung eines dauerhaften Friedens. Hierfür gab es je unterschiedliche Gründe.

Umso reicher sind aber Parallelen aus der Zeit der Beendigung des Kalten Krieges, als Staatsmänner der Welt in unterschiedlichen Situationen die vertrauensstiftende Wirkung persönlich-privater Kommunikation wieder ins Zentrum der Friedensherstellung rückten. Erinnert sei an den »Geist von Camp David«, durch den sowohl amerikanisch-sowjetische Beziehungen »aufgetaut« wurden, wie auch die Vermittlungsbemühungen der Amerikaner zwischen Israelis und Ägyptern bzw. Palästinensern an diesem Ort erfolgreich gestaltet werden konnten.

Diese Nutzung privater Begegnung zur Vertrauensbildung intensivierte sich in den Bemühungen, die zum Ende des Kalten Krieges und zur Wiedervereinigung Deutschlands führten. Als Beispiel weltpolitisch wirksamer Vertrauensstiftung durch intensive persönliche Kommunikation sei etwa die Episode vom Mai 1973 in Erinnerung gerufen, als Bundeskanzler Willy Brandt dem Generalsekretär der KPDSU Leonid Breschnew bei ihren Verhandlungen auf dem Bonner Petersberg einen Mercedes zum persönlichen Geschenk machte, dieser den Wagen auch gleich auf den engen Serpentinen zum Petersberg ausprobierte und dabei in den Graben fuhr. Der vertrauensstiftenden Wirkung der Gabe hat dies keinen Abbruch getan, zumal die deutsche Polizei auf eine Untersuchung des Vorfalls verzichtete (Abb. 5).[17] Dies war jedoch lediglich eine Ouvertüre zu den zahllosen privaten Treffen und Aktivitäten der Politiker in der Gorbatschow-Ära, bei denen die verändernde Kraft von Vertrauen und Freundschaft demonstrativ betont und zur Grundlage einer Weltpolitik zu werden schien, die dem Frieden Priorität gab.[18] Was damals auf friedlichem Wege erreicht wurde, braucht jedenfalls keine Vergleiche zu scheuen. Es ist nur erschreckend, wie schnell die Weltpolitik diesen erfolgreichen Weg wieder verlassen konnte.

Viele erfolgreiche Bemühungen um Frieden in verschiedenen Epochen der Geschichte machen – und das ist die Hauptbotschaft der Ausstellung – deutlich: Wer Frieden will, sollte Vertrauen unter den Menschen durch Zuwendung stiften, wie es Geschwister und Freunde untereinander zu tun pflegen. Und er sollte Sorge dafür tragen, dass dieses Vertrauen immer wieder gestärkt wird. Zugleich aber gilt es zu verhindern, dass die Abgrenzung von anderen feindselige Züge annimmt. Man sollte vielmehr auch im anderen noch den Freund oder Bruder erkennen. Insgesamt gesehen ist das sicher eine Sisyphus-Arbeit; jeder Schritt in diese Richtung lohnt jedoch die Anstrengung.

1 Vgl. Young 2010 (auch online verfügbar); Dietrich 2008–11.
2 Vgl. Informationen der Vereinten Nationen, Peacekeeping Fact Sheet vom 31. August 2017, (5. 11. 2017), URL: http://peacekeeping.un.org.
3 Vgl. nützliche Hinweise des Global Centre for the Responsibility to Protect, »About the Responsibility to Protect«. (5. 11. 2017), URL: www.globalr2p.org.
4 Reinhard 1999, S. 351.
5 Klassisch: Brunner 1965; neuerdings: Prietzel 2006; interdisziplinär: Brunner 1999.
6 Vgl. Althoff 1990a.
7 Vgl. Kamp 2001.
8 Vgl. klassisch: Mauss 1990; zuletzt: Stollberg-Rillinger/Althoff 2015, S. 1–22.
9 Vgl. Althoff 1990b, Stollberg-Rillinger 2013, S. 105.
10 Ein Blick ins Netz unter den Stichworten »Vermittler« oder »Mediator« zeigt die breite Palette heutiger Tätigkeitsfelder für diese Funktion.
11 Vgl. zur Entstehungsgeschichte dieser Institution Kamp 2001.
12 Zum Aufkommen der Schiedsgerichte vgl. Garnier 2000.
13 Vgl. Repgen 2017, S. 939–963.
14 Zum Unterwerfungsritual (*deditio*) vgl. Althoff 2014, S. 99–125; zum *convivium* vgl. Althoff 1990b, Stollberg-Rillinger 2013, S. 105.
15 Vgl. dazu Althoff 2006, S. 159.
16 Vgl. Vick 2015, S. 47; Siemann 2016, S. 531.
17 Vgl. Schattenberg 2017.
18 Vgl. Kohl 2005, S. 888 mit dem Bericht über einen Abendspaziergang mit Gorbatschow in Bonn, der nach Kohls Eindruck ein »Schlüsselerlebnis« für beide Politiker war und das nötige Vertrauen zwischen ihnen schuf. Helmut Kohl hebt in seinen Erinnerungen mehrfach auf den Stellenwert von Vertrauensbildung durch persönliche Begegnung und vertrauliche Unterhaltung der an der deutschen Wiedervereinigung beteiligten Staatsmänner ab.

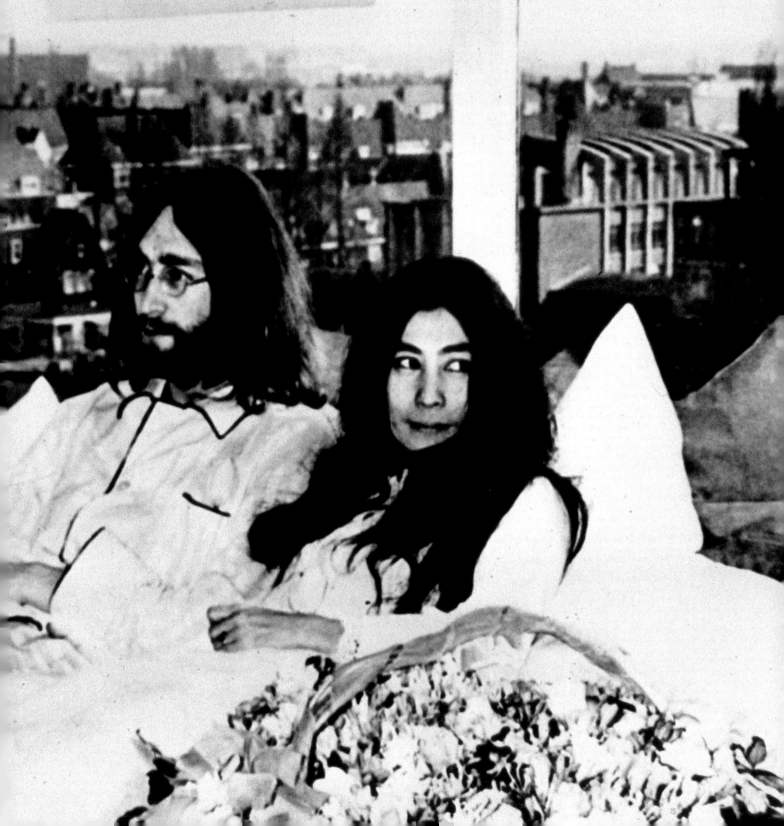

Make Love, Not War

Zur Darstellbarkeit des Friedens in der Kunst

EVA-BETTINA KREMS

Make Love, Not War – dieser eingängige Slogan prägte in den späten 1960er Jahren den Protest gegen den Vietnamkrieg. Weltweit demonstrierten Millionen junger Menschen für den Frieden. Nie zuvor hatte ein Antikriegsprotest eine größere länderübergreifende Relevanz erhalten. Vor den Augen der Weltpresse begannen John Lennon und Yoko Ono kurz nach ihrer Eheschließung in der Nacht zum 25. März 1969 ihr Bett-Happening im Amsterdamer Hotel Hilton (Abb. 1).[1] Eine Flitterwoche lang demonstrierte das Paar in Suite 902 für den Weltfrieden: Einträchtig nebeneinander auf einem Doppelbett, umringt von zahllosen Journalisten und Pressefotografen, die zwischen 9 und 21 Uhr Zugang hatten; am Fenster über ihren üppigen Haarmähnen hingen zwei handgeschriebene Plakate: *Bed-Peace, Hair-Peace*. Die Botschaft dieses Happenings, dem ein zweites *Bed-In* mit der Aufnahme des Songs »Give Peace a Chance« in Montreal folgen sollte, gipfelte in dem Statement Lennons gegenüber einem kanadischen Journalisten: »I think that if Churchill and Hitler had got into bed, a lot of people would have been alive today.« Diese äußerst medienwirksam inszenierten Happenings trugen dazu bei, dass das Motto *Make Love, Not War* bis heute Friedenskampagnen weltweit prägt und gleichermaßen in der Kunst wie im Merchandising präsent ist.

Die von Friedensaktivisten beschworene Verdrängung von Gewalt durch Liebe geht indessen auf eine lange Tradition zurück. Bereits in der 411 v. Chr. uraufgeführten griechischen Komödie »Lysistrata« des antiken Dichters Aristophanes verbünden sich einige der Frauen Athens und Spartas gegen ihre kriegswütigen Ehemänner und zwingen sie durch sexuelle Verweigerung zum Frieden.[2] In der römischen Mythologie war es Venus, Göttin der Liebe und Fruchtbarkeit, die den Kriegsgott Mars mit ihren Verführungskünsten dazu bewegen konnte, seine Waffen niederzulegen und sich der ewigen Liebe hinzugeben. Das Beharrungsvermögen, das sich in

◄ Abb. 1
Yoko Ono und John Lennon im Amsterdamer Hotel Hilton
März 1969, Fotografie

dem Entwicklungsgesetz aus Krieg, Liebe und Frieden vom antiken Theater bis in die zeitgenössischen Massenmedien offenbart, ist ein starkes Beispiel für die Langlebigkeit von Friedensvisionen in historisch wechselnden Varianten, verbunden mit einem reichen Motivfundus in den Bildkünsten. Die mitunter komplexe ikonografische Tradition von Friedensvorstellungen indessen begegnet in Moderne und Gegenwart nur noch in fernen Chiffren, die mit den alten Sinngehalten kaum mehr etwas zu tun haben.

In den späten 1960er Jahren ließ Otto Piene in seinen spektakulären »Sky Art«-Events aufblasbare Regenbögen in den Himmeln über Moskau, New York, Rom und Paris aufsteigen. Die diese Events memorierenden Siebdrucke von 1969/70 betitelte er mit »PAX« (Kat.-Nr. 26), doch hat sich die christliche Semantik dieses bildhaften Zeichens, das im Alten Testament für den Friedensbund eines zornigen Gottes mit den Menschen steht, in ihrer Spezifik längst verabschiedet. Geblieben ist der Regenbogen als Symbol für weltumspannenden Frieden, während Piene, ähnlich wie wohl die meisten seiner Zeitgenossen um 1970, in der längst säkularisierten Chiffre die politische Metapher für eine liberale Gesellschaftsform erkennen wollte. Dabei macht gerade die Fragilität, die ihm in der Natur durch die Kürze seiner atmosphärisch-physikalischen Existenz innewohnt, den Regenbogen zu einem starken und übergreifenden Zeichen für die Flüchtigkeit des Friedens selbst und findet hierin wiederum Anschluss an realpolitische Verhältnisse.

Das Verschwinden der allegorischen Bildkonzepte und die Popularisierung der Kunst wie auch der Friedensbewegung(en) haben zu einer sehr reduzierten und zugleich besser lesbaren Symbolhaftigkeit nicht nur des Motivs des Regenbogens geführt; vielmehr betrifft dies auch weitere alttestamentliche Zeichen für den Friedensbund Gottes wie Taube und Ölzweig.

Vor allem aber verwenden Projekte, die sich in der Kunst der Gegenwart mit dem Thema Frieden beschäftigen, andere künstlerische Strategien, die von einer Fortführung der traditionsreichen ikonografischen Motive weit entfernt sind.[3]

Bis ins 19. Jahrhundert ließen sich Friedensvorstellungen noch in Mythen, Symbolen und Personifikationen verbildlichen.[4] Der Kriegsgott Mars legt die Waffen nieder, Schwerter werden zu Pflugscharen, der personifizierte Friede – die Pax – verbrennt diese Waffen, oder Friede und Gerechtigkeit (Pax und Justitia) umarmen sich. Im Frieden blühen Wohlstand und Glück, haben Ruhe und Sicherheit Bestand. Die Utopie einer idealen Friedenszeit, die in der antiken Mythologie als Goldenes Zeitalter den friedlichen Urzustand der Menschen adressiert, verwendet noch in neuzeitlichen Konzepten die Motive antiker und christlicher Friedensvorstellungen: Ausgeschlossen sind Waffen, aber auch extensiver Handel, während positive gesellschaftliche Werte, wie etwa wirtschaftliche Aspekte, allegorisch im Motiv einer blühenden und fruchtbringenden Natur überhöht werden. Es dominieren wahlweise mythologisch oder biblisch konnotierte Götter- und Naturbilder, die den Frieden als einen vor aller menschlichen Erfahrung liegenden Weltzustand oder aber als messianisches Heilsversprechen kennzeichnen. Der auf den alttestamentlichen Propheten Jesaja zurückgehende Tierfrieden (Kat.-Nr. 2), in dem Beute- und Raubtiere gewaltlos miteinander leben, symbolisiert die friedfertige Gesinnung der Menschen unter der Herrschaft der Gerechtigkeit. Nur selten jedoch wurde dieses bukolisch grundierte Miteinander so ungebrochen verklärt dargestellt wie in den Werken des amerikanischen Quäker-Predigers und Künstlers Edward Hicks (1780 – 1849), der zahllose Versionen eines »Peaceable Kingdom's« (Abb. 2)[5] malte: Die Vision des Tierfriedens wird einem – historisch unwahrscheinlichen –

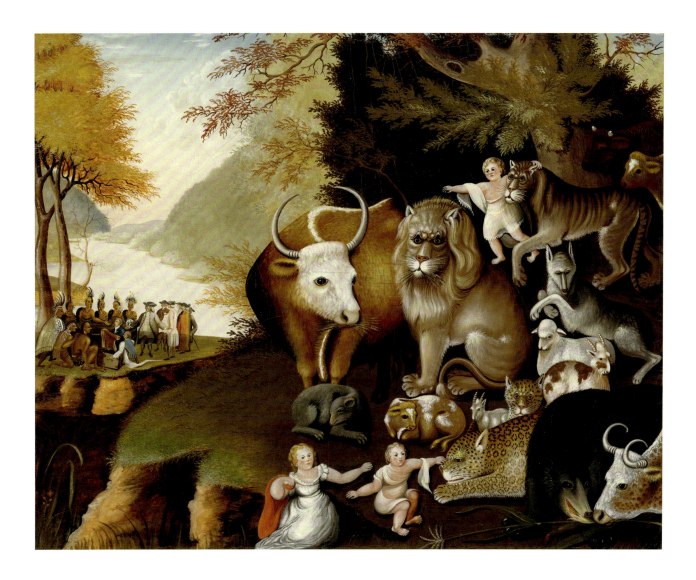

Abb. 2
Edward Hicks: Friedensreich
(Peaceable Kingdom)
um 1834, Öl auf Leinwand
National Gallery of Art, Washington,
Inv.-Nr. 1980.62.15

Friedensschluss zwischen indigenen Amerikanern und europäischen Siedlern gegenübergestellt.

Weit häufiger ist in bildkünstlerischen Auseinandersetzungen das Wissen um den Frieden als ein labiler, ständig bedrohter Zustand präsent: Frieden ist stets ein politisch fragiler Multifaktorenkomplex, was allein darin erkennbar wird, dass ein »Siegfrieden« weit häufiger als ein »Verständigungsfrieden« vorkommt.[6] Es liegt auf der Hand, dass die Erfahrung solcher realpolitischer Verhältnisse die künstlerischen Visualisierungen vom bestehenden Friedenszustand oder der Hoffnung auf Frieden in vielerlei Weise prägte.

Frieden verspricht Wohlstand und Reichtum. Der Weg zum Frieden und die Bewahrung des Friedens sind jedoch an viele Bedingungen geknüpft, und dieser Umstand macht seine substanzielle Gefährdung aus. Ambrogio Lorenzettis »Pax« (Kat.-Nr. 10) in der Sala della Pace im Palazzo Pubblico in Siena verkörpert den Frieden als Herausforderung der Staats- und Regierungskunst auf eindrucksvolle Weise: Pax ist Teil eines veritablen Aufgebots an allegorischen Personifikationen, die die staatspolitische Idee der »Guten Regierung« (*Buongoverno*) versinn-

bildlichen – dargestellt als thronende, die Kommune von Siena repräsentierende Herrscherfigur. Die weißgewandete Personifikation des Friedens mit dem Ölzweig in der Hand wird dabei nicht nur durch die zentrale Position im Wandbild besonders hervorgehoben, sondern auch durch ihre Haltung: Im Unterschied zu allen anderen Figuren locker auf einem Kissen hingestreckt, das auf den abgelegten Waffen liegt, den Kopf auf die rechte Hand gestützt, erinnert Pax einerseits an antike Darstellungen der *Securitas*, der Sicherheit.[7] Andererseits mag in ihrer Gemütsruhe ausstrahlenden Körperhaltung Augustinus' Diktion präsent sein, wonach Friede das Resultat der Ruhe eines geordneten Zustands ist: »pax omnium rerum tranquillitas ordinis.«[8] Dass die Ratsmitglieder in Siena dieses Bild einer guten Staatsführung klar vor Augen hatten, wird im angrenzenden Fresko überdeutlich: Versonnen blickt Pax in Richtung der auf der rechten Wand dargestellten Segnungen des Friedens in Stadt und Landschaft.

Neben Pax spielt in der Sieneser Sala auch Justitia eine hervorgehobene Rolle, denn sie sitzt nicht nur als eine der Kardinaltugenden zur Rechten des Buongoverno, sondern wird zudem links von Pax in Verbindung mit Concordia (Eintracht) und Sapientia (Weisheit) eindringlich inszeniert. Pax lagert somit gleichsam vermittelnd zwischen Justitia als verfassungsgebender und Recht sprechender Gewalt sowie dem Buongoverno als praktischer Regierungskunst.

Die enge Verkettung von Pax und Justitia, Frieden und Gerechtigkeit, gehörte nicht nur in kommunalen Bildprogrammen, sondern auch in Ausstattungen fürstlicher Palazzi zu dem wohl am häufigsten dargestellten Friedenskonzept in Mittelalter und Früher Neuzeit.[9] Pax ohne Justitia galt als *Pax iniqua*, als ungerechter Frieden, lediglich als momentane Waffenruhe. Gemäß ihrer Funktion als komplementäre Leitbilder aller Staats- und Regierungskunst waren die beiden Allegorien 1544 von Battista Dossi für den Ferrareser Herzog Ercole II. d'Este nahezu lebensgroß angefertigt worden (Kat.-Nr. 1, 2). Sie sollten ein knappes Jahrzehnt später, um 1554, gemeinsam mit Gemälden der Patientia (Geduld), Kairos (Gelegenheit) und Penitentia (Reue) die sogenannte Camera della Patientia, den Raum der Geduld, im Castello Estense schmücken. Geduld als politische Tugend war das persönliche Motto des Herzogs. Ercole d'Este erkannte in dieser Tugend den Garant für den in seinem kleinen Herzogtum immer wieder durch konfessionelle Konflikte bedrohten Frieden.[10]

Dossis Pax und Justitia sind eines von unzähligen Beispielen aus dem 16. und 17. Jahrhundert für die oft auch gemeinsam auf einem Bildfeld in inniger Umarmung und sogar sich küssend dargestellten Allegorien. Im konfessionellen Zeitalter kam es jedoch sehr darauf an, welcher spezifische Friedensbegriff durch Pax und Justitia transportiert werden sollte. In den Darstellungen der Päpste etwa war man im künstlerischen Umgang mit den verfügbaren Symboliken besonders achtsam. Der als Reformpapst geltende Gregor XIII. (Pontifikat von 1572 bis 1585) rekurriert mit seiner von Taddeo Landini 1580 geschaffenen Bronzebüste (Kat.-Nr. 4) auf ein Konzept, das sich bereits bei einem seiner bedeutenden Vorgänger, Papst Paul III. (Papst von 1534 bis 1549), bewährt hatte: Wie bei der Büste Pauls III. von Guglielmo della Porta[11] ist das Haupt unbedeckt, ein Umstand, der nur während des Gebets vorkam. Diese neue Form der Demut – eine bildrhetorische Formel der Bescheidenheit – verbunden mit dem dezidiert liturgischen Ornat, propagiert die in der Katholischen Reform geforderte geistliche Seite des Papsttums gegenüber der weltlichen. Das Pluviale Gregors XIII. wird von einer großen Schließe gehalten, deren Kartusche ein Relief mit einer Darstellung Christi zeigt, der dem Apostel Petrus die Füße wäscht. Diese Szene bezieht sich auf die geforderte Demut im Amt

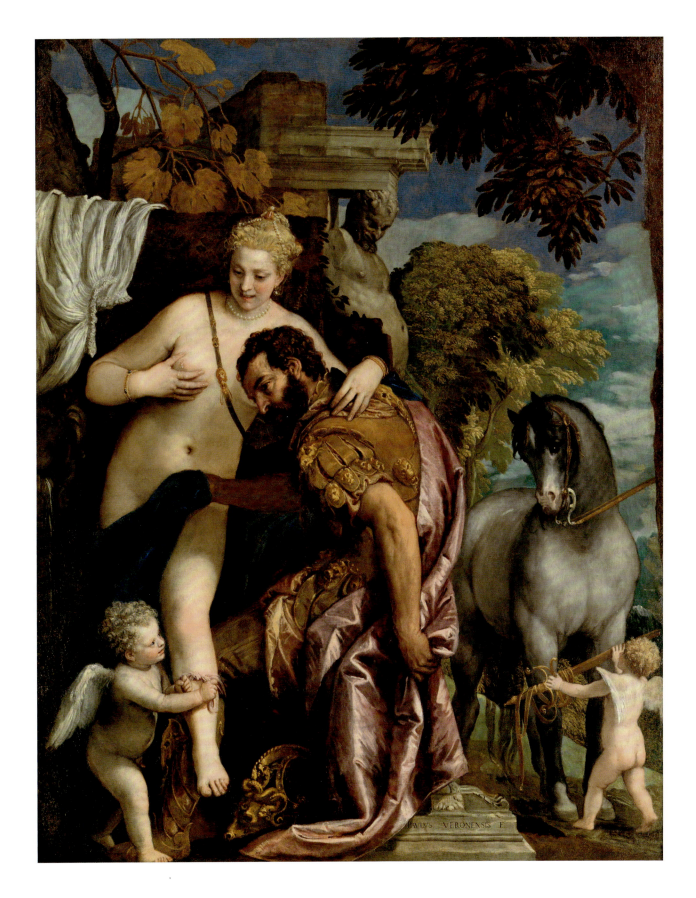

Abb. 3
Paolo Veronese, Mars und Venus durch die Liebe vereint
1570er Jahre, Öl auf Leinwand
Metropolitan Museum of Art,
New York, Inv.-Nr. 10.189

des Kirchenoberhaupts, kann jedoch im Kontext der Gegenreformation auch als Legitimation des wahren kirchlichen, also katholischen Oberhaupts in der Nachfolge Petri verstanden werden, neben dem für religiöse wie auch politische Machtansprüche der Protestanten kein Platz ist. Prominent auf dem Pluviale Gregors XIII. finden sich zudem Pax und Justitia, die ihn als Friedensfürst ausweisen. Doch wie kann ein Papst, der aus Dank für das Massaker an den Hugenotten in der Bartholomäusnacht von 1572 eine Silbermedaille prägen ließ,[12] als Friedenfürst gelten? Das Friedenskonzept hatte eine klare programmatische, theologische Bedeutung im Sinne einer im Namen von Pax und Justitia legitimierten autoritären Staatslenkung in einer Zeit, als man daran zweifelte, ob Friedensschlüsse im Sinne einer *Pax iusta et vera* über Konfessionsgrenzen hinweg überhaupt möglich wären.

Während Pax und Justitia somit ein spezifisches Friedenskonzept in unterschiedlichen politischen und religiösen Machtbereichen vertreten, gibt es in der frühneuzeitlichen Kunst ein anderes Figurenpaar, das das eingangs erläuterte diskursive Entwicklungsgesetz von Krieg, Liebe und Frieden in den Fokus rückt – im zwar entfernten, aber doch erkennbaren Sinne des Mottos rezenter Friedenskampagnen *Make Love, Not War*: die handlungsreiche Beziehung der beiden Götter Mars und Venus aus der römischen Mythologie. Das literarische Motiv der Zähmung des Kriegsgottes durch die Göttin der Liebe geht auf den Dichter Lukrez zurück, der zu Beginn seines Lehrgedichts »De rerum natura« Venus anruft: »Da nur du es verstehst, die Welt mit dem Segen des Friedens/Zu beglücken. Es lenkt ja des Kriegs wildtobendes Wüten/Waffengewaltig dein Gatte. Von ewiger Liebe bezwungen/Lehnt sich der Kriegsgott oft in den Schoß der Gemahlin zurücke.«[13]

Das einträchtige Miteinander von Mars und Venus im Gemälde von Paolo Veronese aus den 1570er Jahren (Abb. 3; Kat.-Nr. 3)[14] mutet an wie ein zeitloses Liebesidyll, erscheint bei näherem Blick jedoch zerbrechlich: Zwar wird der Aspekt natürlicher Fruchtbarkeit durch die aus Venus' Brust strömende Milch symbolisiert; indessen ist das lose gebundene Seidentuch, mit dem Cupido den noch immer gerüsteten Kriegsgott wie mit einem Liebesfaden an Venus zu fixieren versucht, eher schmückendes Beiwerk als ein haltbares Gebinde. Während Venus angestrengt auf die etwas hilflos wirkende Verrichtung des Cupido zu ihren Füßen herabblickt, scheint sich Mars eher der Schlachtenmüdigkeit hinzugeben als dem von ewiger Liebe durchdrungenen Niedersinken. Die beiden Körper der Götter wollen nicht so recht harmonieren. Auch das Pferd rechts im Mittelgrund wird nur mühsam von dem anderen kleinen Cupido mit dem großen Schwert des Kriegsgotts zurückgedrängt: Es ist ein nur knapper Sieg der verführerischen Liebesgöttin über ihren kriegslustigen Partner.

Diverse Varianten des Themas illustrieren mit dieser fragilen Liebesbeziehung das mühsame Ringen um den Frieden, stets reflektierend, dass der Friede ein flüchtiger Zustand ist. Dies hat – neben Veronese – wohl kaum ein Künstler überzeugender verbildlicht als der flämische Maler Peter Paul Rubens (1577–1640), der gelegentlich als Unterhändler bei Friedensverhandlungen tätig war und über zwei Jahrzehnte während des Dreißigjährigen Krieges das allegorische und mythologische Personal in eindringlichen Bildern auf zeitgenössische Situationen übertragen hat.[15] Sein Entwurf für das Deckengemälde im Londoner Banqueting House (Whitehall Palace) (Kat.-Nr. 42) zeigt den Vater des regierenden Königs Karl I. vor einem mächtigen Thronbaldachin als Herrn über Krieg und Frieden. Links zu Füßen des Thrones umarmen sich Pax und Abundantia: Allein durch Frieden ist auch Überfluss möglich. Rechts drängelt Minerva den

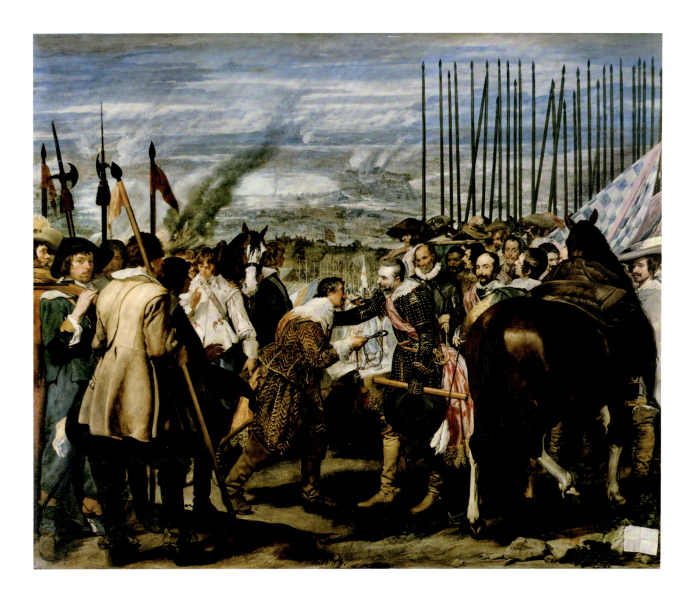

Kriegsgott Mars in den furienbesetzten Abgrund, wobei ihr der Diplomatengott Merkur zu Hilfe eilt. Heranflatternde Genien krönen den König, weil er sich sichtbar für die Friedenspartei entscheidet.

Dieses Werk belegt, wie viele weitere Beispiele aus Rubens' Schaffen, dass Künstler aktiven oder rezeptiven Anteil an Friedensprozessen hatten, indem sie laufende Verhandlungen bildlich kommentierten oder erzielte Friedensschlüsse triumphal überhöhten. Auch der spanische Künstler Diego Velázquez (1599–1660), Hofmaler König Philipps IV., hat mit seinem um 1635 entstandenen großformatigen Leinwandbild »Die Übergabe von Breda« (Abb. 4)[16] in eindrucksvoller Weise die Rituale auf dem Weg zum Frieden ver-

Abb. 4
Diego Velázquez
Die Übergabe von Breda
um 1635, Öl auf Leinwand
Museo del Prado, Madrid, Inv.-Nr. 1172

bildlicht. Die dargestellte Begegnung von Sieger und Besiegtem nach dem für den spanischen König erfolgreichen Ende der Belagerung von Breda (1625) hat freilich so nie stattgefunden, doch ungeachtet der historischen Wahrheit entwirft Velázquez ein Szenario, das einerseits zwar die Überlegenheit der strahlenden Sieger gegenüber den derangierten Verlierern deutlich vor Augen führt, das andererseits aber in der fiktiven Begegnung der beiden Feldherren ein auf Ehre

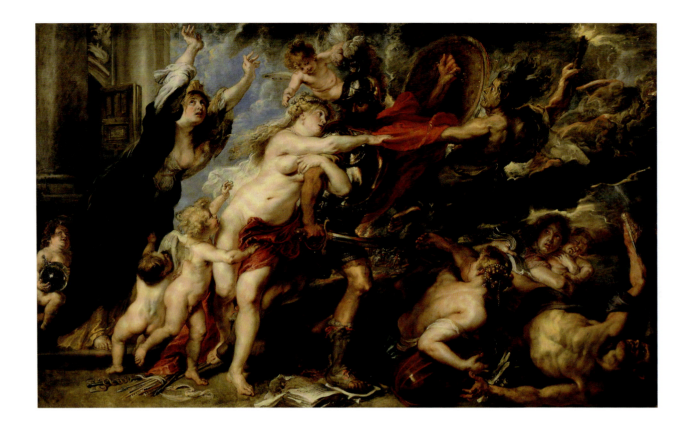

Abb. 5
Peter Paul Rubens
Die Folgen des Krieges
1638, Öl auf Leinwand
Palazzo Pitti, Florenz, Inv.-Nr. 86

und Anerkennung des Verlierers in der Stunde des Sieges setzendes Zeichen entwirft. Während sich Justin von Nassau demütig verbeugt und Ambrosio Spinola den Schlüssel reicht, ist sein Haupt emporgerichtet. Der Spanier neigt sich ebenfalls und legt dem Niederländer seine gepanzerte rechte Hand auf die Schulter. »Die Tapferkeit des Besiegten ist des Siegers Ehre«, schreibt der zeitgenössische Dichter Calderón de la Barca. In seinem Theaterstück endete die Belagerung von Breda in der Tat mit der Übergabe der Stadtschlüssel. Über die theatralische Wirkung hinaus wird in der von Velázquez gewählten würdigen Darstellung des Verlierers das politische Wissen offensichtlich, dass die Art und Weise des Friedensschlusses über Dauer und Qualität der anschließenden Friedenszeit entscheidet.

Der in diesen Werken von Rubens und Velázquez dominierende Friedensoptimismus im Dienste der Herrscher-Panegyrik wurde gerade in den fortgeschrittenen 1630er Jahren durch die kriegerische Wirklichkeit empfindlich gedämpft. Es ist wiederum Rubens, der eindringlich die verheerende Wirkung des Krieges und den Pessimismus dieser Jahre vor Augen führt. In seinem 1638 vollendeten monumentalen Gemälde »Die Schrecken des Krieges« (Abb. 5) lässt Rubens die bisher als Friedenspersonal vorgeführten allegorischen Protagonisten mit großer Wucht in einen verheerenden Kriegstaumel stürzen. Der Kriegsgott Mars, weggerissen von der Furie Alekto, ist nicht mehr zu halten. Rubens schreibt selbst: »Er kümmert sich wenig um Venus, seine Gebieterin, die, von ihren Amoretten und Liebesgöttern begleitet, sich abmüht, ihn mit Liebkosungen und Umarmungen zurückzuhalten.«[17] Das Säulenpaar links, das die in Kriegszeiten geöffnete Tür des Janustempels flankiert, bildet den optischen Anhaltspunkt, von dem aus die Sturzvorgänge verfolgt werden können bis hin zu dem ver-

zweifelten Baumeister ganz rechts unten, der, laut Rubens, sinnbildlich dafür steht, »dass dasjenige, was in Friedenszeiten zu Nutzen und Zierde der Städte erbaut ist, durch die Gewalt der Waffen in Ruinen stürzt und zugrunde geht.« Der zeitpolitische und damit auch anklagende Bezug des Bildes zeigt sich aber vor allem in der schwarzgewandeten, klagend vorkippenden Allegorie der Europa links, die Rubens sprachlich kongenial fasst: »Jene schmerzdunkle Frau aber, schwarz gekleidet und mit zerrissenem Schleier und all ihrer Edelsteine und ihres Schmuckes beraubt, ist das unglückliche Europa, welches schon so viele Jahre lang Raub, Schmach und Elend erduldet, die für jedweden so tief spürbar sind, dass es nicht nötig ist, sie näher anzugeben.«

Rubens hat mit diesem Bild erstmals deutlich gemacht, dass die künstlerischen Bemühungen um einen Frieden ihre größtmögliche Wirkmacht über die Darstellung der verheerenden Folgen des Krieges erreicht: Von hier führt über Francisco de Goyas »Desastres de la guerra« (1810–1814) letztlich ein Weg bis hin zu den drastischen Darstellungen der Kriegsgräuel von Otto Dix (Kat.-Nr. 51, 52–61) im Angesicht bisher ungekannter Dimensionen von Schrecken und Zerstörung im Ersten Weltkrieg.

1 Siehe zuletzt zu John Lennons und Yoko Onos Friedensaktionen: O'Toole 2015, S. 11–12.
2 Sichtermann 1992, S. 9–30.
3 Siehe das Beispiel in dem Beitrag von Ursula Frohne und Marianne Wagner im vorliegenden Band, S. 248–249.
4 Grundlegend zum »Frieden« in der Kunst: Augustyn 2003 b.
5 Zu Hicks siehe Price Mather 1973, S. 3–13.
6 Siehe hierzu die Beiträge von Gerd Althoff und Ulrich Thamer im vorliegenden Band, S. 14–25, 42–49.
7 Hamilton 2013, S. 155–156.
8 Augustin, De civ. Dei XIX, Kap. 13, Z. 3–8. Zu Augustinus siehe auch den Beitrag von Christel Meier-Staubach in diesem Band, S. 36–41. Siehe ebenso Kaulbach 2003, S. 175.
9 Augustyn 2003, S. 243–301.
10 Dieser Konflikt entstand vor allem aufgrund der Sympathien seiner französischen Gemahlin Renée de Valois für den Protestantismus in dem zum Kirchenstaat gehörenden Herzogtum. Wittkower 1937, S. 171–177.
11 Guglielmo della Porta, Büste von Papst Paul III., 1546, Marmor, Neapel, Museo di Capodimonte.
12 Federico Parmense, Medaille auf Papst Gregor XIII. und die Bartholomäusnacht, 1572, Silber, Stuttgart, Landesmuseum Württemberg.
13 Lukrez 1924.
14 In der Ausstellung wird eine Kopie aus Wien gezeigt. AK Washington 1988, S. 133–134.
15 Baumstark 1974, S. 125–234; Kaulbach 1998, S. 565–574; Heinen 2009, S. 237–275.
16 Als Teil der Ausstattung des »Salón de los Reinos im Buen Retiro« geschaffen. Siehe zuletzt: Warnke 2014, S. 159–170.
17 Peter Paul Rubens in einem Brief an Justus Sustermans (12. März 1638), zit. nach Kaulbach 1998.

Quaerite luciferum caelesti dogmate pastum
quis pem multiplicans alat inutriabilis aeui;
Corporis inmemores: memor est qui condidit illud
Sub poctare cibos atque indigna membra fouere;

PAX UENIT ET FUGIUNT METUS ET LABOR ET UIS

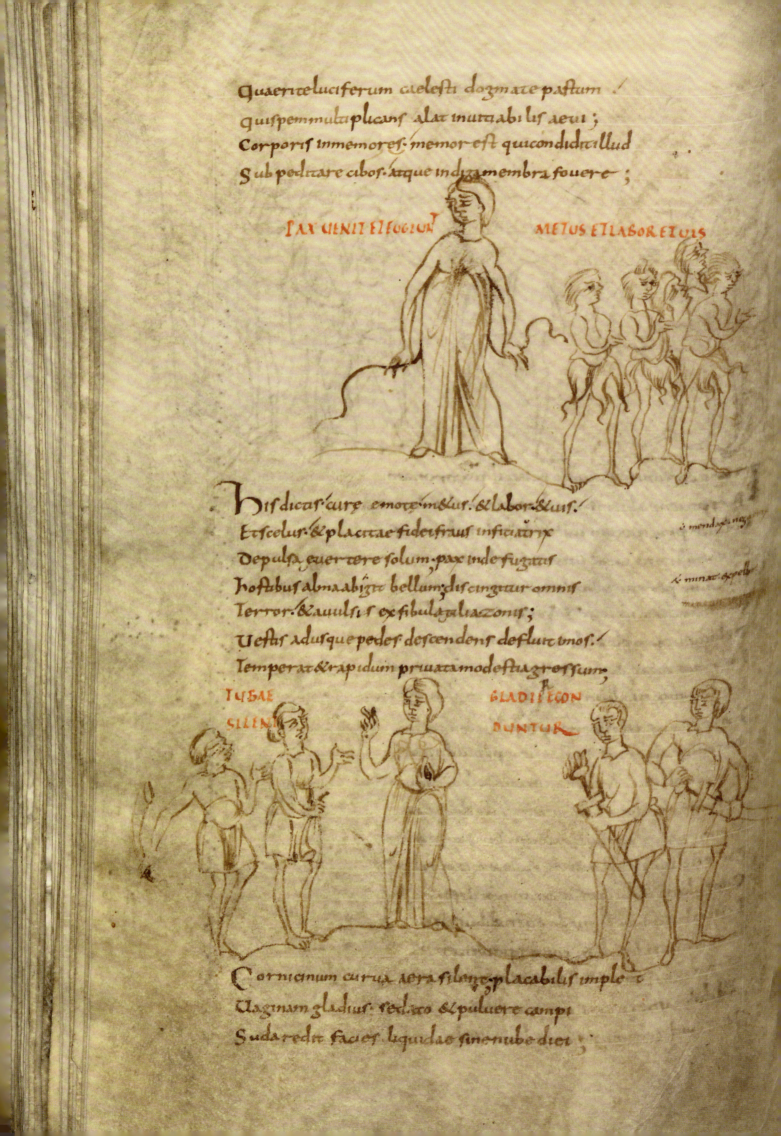

His dicas cure emoter mitur, et labor et uis
Et scelus, et placitae fidei fraus insidiatrix
Depulsa euertere solum, pax inde fugatis
hostibus alma abigit bellum, discingitur omnis
Terror, et auulsis exfibulag talia zonis;
Uestis adusque pedes descendens defluit imos
Temperat et rapidum priuata modestia gressum.

TUBAE GLADII RECON-
SILEN- DUNTUR

Cornicinum curua aera silent, placabilis imple
Vaginam gladius, redit ro et puluere campi
Sudat redit facies liquidae sine nube diei;

Mythen – Bilder – Ideale

Friedensvorstellungen des Mittelalters

CHRISTEL MEIER-STAUBACH

Wo Frieden nicht nur als die Unterbrechung von Gewalt und Krieg verstanden, sondern als ein erstrebenswerter Zustand gedacht wird, sind seine positiven Aspekte, seine Vorzüge und Werte entwickelt worden, um für seine Durchsetzung und Dauer zu werben. Dies geschieht in der langen europäischen Geschichte vielfach dann intensiv, wenn die Erfahrung des Krieges mit seinen verheerenden Folgen frisch erlebt wurde. So formuliert schon der griechische Dichter Pindar im 5. Jahrhundert v. Chr.: »Süß ist der Krieg nur dem Unerfahrenen, der Erfahrene aber fürchtet sein Nahen im Herzen sehr.«[1] 2000 Jahre später, aber 500 Jahre vor unserer Gegenwart, fügt Erasmus von Rotterdam – wieder in einer kriegserfahrenen Zeit – diesen Satz in seine Sprichwörtersammlung »Adagia« ein und lässt den Frieden (Pax) in der »Klage des Friedens« (»Querela Pacis«) argumentieren: »Du verlangst leidenschaftlich den Krieg? Betrachte erst einmal, was der Friede ist und was der Krieg, was der Friede an Gutem und was der Krieg an Unheil bringt, und dann berechne, ob es von Nutzen ist, den Frieden mit dem Krieg zu vertauschen. Wenn etwas bewundernswert ist, dann ein Land, in dem alles gedeiht, mit wohlgegründeten Städten, gut bestellten Feldern, mit sehr guten Gesetzen, mit angesehenen Wissenschaften, mit Anstand und geheiligtem Brauch; überlege: Das Glück muss ich zerstören, wenn ich Krieg führe! Und das Gegenstück: Wenn du einmal die Ruinen der Städte, zerstörte Dörfer, ausgebrannte Kirchen, verlassene Felder, dieses beklagenswerte Schauspiel, gesehen hast, dann bedenke, dass das die Frucht des Krieges ist.«[2]

Konzepte und Vorstellungen vom Frieden hat die europäische Geschichte in großer Zahl hervorgebracht; sie zeigen in ihren symbolischen und

◄ Abb. 1
Aurelius Clemens Prudentius: Psychomachia: Nach der Schlacht legt Pax den Kriegsgürtel ab und vertreibt die besiegten Laster (oben), die Kriegstrompeten schweigen und die Schwerter werden in die Scheide gesteckt (unten); Universitätsbibliothek, Leiden, Cod. Burm. Lat. Q 3, fol. 141v (10. Jh.)

bildhaften Motiven eine erstaunliche Wiederkehr, ja Konstanz, doch ist ihre Aussage zugleich jeweils epochen- und situationsspezifisch geprägt und daher nur vor ihrem historischen Hintergrund ganz zu begreifen. Friedensräume wie das irdische Paradies und Friedenszeiten wie das Goldene Zeitalter als ferne Vergangenheit oder bald anbrechende Zukunft wurden imaginiert, religiöse oder säkulare Friedensstifter vorgestellt. Die großen Anreger von Friedensideen und Friedensbildern sind im europäischen Raum die pagan-antike Literatur und Kunst, das Judentum und das Christentum, und zwar durch die Zeiten seit der Spätantike mit wechselnden Dominanzen und Verbindungen dieser drei Traditionen.

Pax als Person(ifikation), die Gestalt angenommen hat und spricht, begegnet im Mittelalter weit seltener als in der Frühen Neuzeit. Zu nennen sind zunächst die Friedensgestalt in der Illustration von Psalm 85,11, dem Kuss von Gerechtigkeit und Frieden (Kat.-Nr. 23, 24),[3] und die Pax, die am Ende des Kampfes die Laster vertreibt – in einigen Prudentius-Handschriften (Abb. 1).[4] Erst das 12. Jahrhundert lässt den Frieden eindrucksvoll in Vision und Bild auftreten. Jetzt wird das traditionelle christliche Friedenskonzept in einer originellen Weise reformuliert, daneben aber auch eine in die Frühe Neuzeit vorausweisende Friedensutopie entworfen.

In ihren drei großen Visionswerken gibt Hildegard von Bingen (1098–1179) dem Frieden (Pax) Gestalt und Stimme mit passender Ausstattung und Reden, die sein Wesen erläutern. Drei illustrierte Handschriften stellen diese Pax dar. Die Figuren resümieren und variieren die augustinische Friedenskonzeption. Sie interpretieren Pax als himmlische Kraft, die zum einen der heilsgeschichtlichen Epoche der Inkarnation Christi zugeordnet ist und zum anderen eine im Inneren des Menschen auszubildende Eigenschaft oder Tugend darstellt. In Hildegards Spätwerk »Buch der göttlichen Werke« (»Liber divinorum operum«) hat Pax am Ort der Inkarnation Position bezogen (Abb. 2). Sie tritt hier auf mit zwei diesem Ort ebenfalls verbundenen Allegorien, der Liebe (Caritas) und der Demut (Humilitas). Dieselbe, an sich ungewöhnliche Konstellation dieser drei göttlichen Kräfte (in trinitarischer Zahl) hatte auch Augustinus (354–430) der Inkarnation des Gottessohns zugeordnet.[5] Sie befinden sich bei Hildegard an einem Brunnen, in dem Schöpfung und Neuschöpfung der Welt und des Menschen wie im Spiegel erscheinen. Luzifer hatte diese Kräfte am Anfang der Geschichte verachtet und stürzte in den Abgrund. Der Mensch jedoch kann durch sie, durch ihre Wiederkehr mit Christus gerettet werden. Die Figur Pax steht am Rand des Brunnens und nicht darin, weil sie im Himmlischen verharrt, doch zugleich das unsichere irdische Geschehen begleitet und schützt.[6] Der Glanz ihres Gesichts – vom Miniator durch das Rot signalisiert – ist so groß, dass er das menschliche Auge blendet: Auch dies ist Ausdruck für ihren genuinen Ort, den Himmel, sodass das Irdische sie nicht festhalten kann.[7] Wie in der Scivias-Illumination ist Pax weiß gekleidet und wie die sinngleiche Eintracht (Concordia) mit weißen Flügeln versehen (Kat.-Nr. 8).[8] Damit bilden Hildegards visionäre Pax-Konzeption und deren bildliche Umsetzung, wenn auch nur im Medium der Handschriften-Miniaturen ausgeführt, ein sonst im Mittelalter nicht realisiertes und in der Friedensdiskussion bisher nicht wahrgenommenes Gegenbild zur viel behandelten Pax-Gestalt des Sieneser Malers Ambrogio Lorenzetti von um 1340 (Kat.-Nr. 10). Zwei Jahrhunderte nach Hildegard ist die christlich-augustinische Bedeutungskonnotation zurückgetreten und dem Friedensbild in der politischen Stadtgemeinschaft, der »Allegorie der guten Regierung« in der Sala della Pace von Siena, gewichen. Diese Pax trägt zwar wieder ein weißes Kleid, doch wird sie näher bestimmt durch Attribute, die an antike Friedensfiguren erinnern: den Kranz von Oliven-

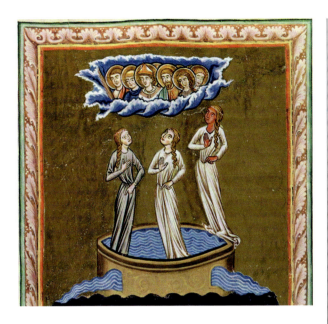

Abb. 2
Hildegard von Bingen: Liber divinorum operum, Vision III 3: Frieden, Liebe und Demut am Brunnen des Heiligen Geistes, dem Ort der Inkarnation Christi;
Biblioteca Statale, Lucca, Ms. 1942, fol. 132r (1. H. 13. Jh., mittelrheinisch)

zweigen, den Ölbaumzweig in der Hand, Rüstung und Waffen unter den Füßen der Figur. Diese Pax weist so auf neuzeitliche politische Friedensallegorien voraus (Kat.-Nr. 2).[9]

Neben dem christlich-augustinischen entsteht im 12. Jahrhundert auch ein erstaunlich neues, gleichsam protohumanistisches Friedenskonzept: die Idee der Schaffung eines neuen vollkommenen Menschen – eines Friedensstifters, der ein neues Goldenes Zeitalter nach antikem Muster herbeiführt.[10] Alans von Lille (um 1120 – 1202) allegorisches Epos »Anticlaudianus«, das bis in die Frühe Neuzeit viel gelesen und in den europäischen Volkssprachen weit rezipiert wurde,[11] beschreibt einen Neuanfang in einer Epoche, die aufgrund von enormen Veränderungen in der Gesellschaft, im Reich, in heftigen innerkirchlichen Kontroversen und neuen, in der Katastrophe endenden Kreuzzügen große Verunsicherung erlebte: Die Natur fasst den Plan, einen neuen Menschen zu schaffen, der die bösen, zerstörerischen Mächte besiegt. Vom Palast der Natur, einem unerreichbar fernen paradiesischen Ort, wird dieser Plan mithilfe der guten Kräfte (Tugenden) ins Werk gesetzt. Der Sieg des neuen Menschen (nicht Christi) über die bösen Scharen der Unterwelt gibt am Ende dem Anbruch des Goldenen Zeitalters Raum – eine Friedensutopie, in der für Mensch und Natur ein idealer, gleichsam paradiesischer Zustand wiedergewonnen wird, der mit den im Menschen angelegten Kräften erreicht werden kann. Damit ist eine optimistische, für Frieden werbende, wirkmächtige literarische Schöpfung entstanden.

Markante Punkte in der spätmittelalterlichen Geschichte der Friedenskonzepte und der politischen Theorie, d. h. in Zeiten großer Spannungen zwischen Kaiser- und Papsttum sowie der permanenten kriegerischen Auseinandersetzungen zwischen den italienischen Städten, sind Dante Alighieris »Monarchia« von circa 1317 und der »Verteidiger des Friedens« (»Defensor Pacis«) des Marsilius von Padua von 1324. Beide Werke zeichnet der Widerstand gegen die kirchliche oder päpstliche Usurpation politischer Macht und Kompetenz aus. Dante entwickelt das Bild eines Weltmonarchen, der über die Königreiche wacht und gleichberechtigt neben dem Papst steht. Er garantiert die weltliche Gerechtigkeit, Frieden und Freiheit, während der Papst allein die geistliche Oberhoheit innehat. Die kaiserliche Autorität stammt danach unmittelbar von Gott wie jene, sodass beide unabhängig voneinander und gleichberechtigt agieren sollen.

Auch Marsilius von Padua wendet sich entschieden gegen den päpstlichen Anspruch, oberste Machtinstanz in der Welt zu sein. Menschliches Zusammenleben in Frieden sieht er – gegenüber dem »gefährlichen Hader« seiner Gegenwart – durch gute Gesetze garantiert, und das kompetenteste Organ der Gesetzgebung sei »allein die

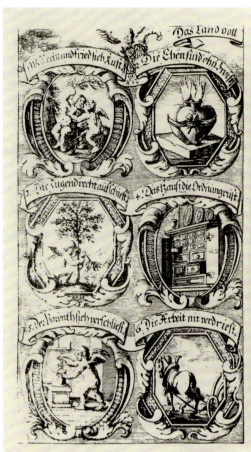
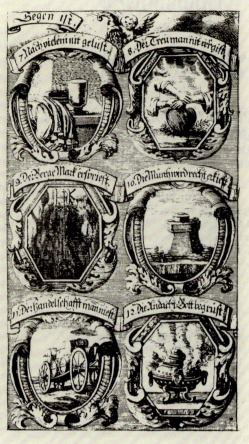

Gesamtheit der Bürger oder ihr wichtigerer Teil«.¹² Die Befolgung der Gesetze ist von einer sie erzwingenden Macht zu sanktionieren. Eine Trennung von weltlicher und geistlicher Obrigkeit wird damit gefordert. Marsilius und sein Freund Johannes von Jandun mussten vor der Inquisition aus Paris flüchten und bei Ludwig dem Bayern Schutz suchen. Der »Verteidiger des Friedens« wurde in mehrere Volkssprachen übersetzt und noch bis ins 16. Jahrhundert gelesen, wie auch Dantes »Monarchia«. Diesem Werk war um die Zeit seiner Indizierung 1559 durch Papst Paul IV. noch einmal ein großer Erfolg beschieden (Kat.-Nr. 9).

Der Übergang ins 16. Jahrhundert wird für die Friedensthematik von zwei prominenten Autoren markiert: Nikolaus von Kues und Erasmus von Rotterdam. Angesichts der Türkenkriege plädiert Nikolaus in seinem Visionsdialog »De pace fidei« für die Verständigung und Toleranz zwischen

Abb. 3
Titelkupfer mit zwölf Friedensemblemen von Peter Troschel nach dem Eingangsgedicht von Sigmund von Birken zu Gottlieb Warmund (Pseud.), Geldmangel in Teutschlande [...],
Bayreuth: Johann Gebhard, 1664

den Religionen: Die Verschiedenheit der Riten sollte die Einigkeit in der Verehrung des einen Gottes in der *concordia religionum*, die ewigen Frieden verheißt, nicht stören.¹³ Erasmus von Rotterdam wendet sich in seiner »Klage des Friedens« (1517) mit scharfer Kritik vor allem an die Christen, ganz besonders an ihre geistlichen und weltlichen Führer, deren Haltung sich von dem Friedensstifter Christus weit entfernt habe.¹⁴

Die Vorzüge des Friedens, auch im Alltag, hebt eine Friedenspredigt hervor, die der Franziskaner Bernardino da Siena 1425 auf Bitten des Siene-

ser Magistrats vor dem Palazzo Pubblico in italienischer Sprache hielt, mit Anspielungen auf die Wandgemälde der Sala della Pace von Lorenzetti: »Wenn ich mich dem ›Frieden‹ zuwende, so sehe ich, wie Waren transportiert werden, sehe Tänze, sehe, wie Häuser ausgebessert werden; ich sehe, wie in den Weinbergen und auf den Feldern gearbeitet wird, sehe säen und zu Pferde zum Bad reiten, sehe Mädchen unterwegs zu ihrem Angetrauten, ich sehe Schafherden und anderes. Und ich sehe einen Mann aufgehängt, auf dass die Gerechtigkeit erhalten werde. Und dieser Dinge wegen leben alle in heiligem Frieden und in Eintracht…«[15] Eine diesem Panorama des Friedens ganz ähnliche Schilderung wird in einem Titelkupfer mit zwölf Friedensemblemen entworfen, die die Früchte des Friedens im Alltag für Haus, Stadt, Land, für die gesamte Gesellschaft ganz praktisch vor Augen führen (Abb. 3). Mit dem Kuss von Gerechtigkeit und Frieden beginnt Gottlieb Warmund 1664 nach dem Dreißigjährigen Krieg und während des damaligen Türkenkriegs sein Buch über Ökonomie und Frieden »Geldmangel in Teutschlande«: »Wo Recht und Fried sich küsst,/ das Land voll Segen ist.«[16] Der Titelkupfer wurde geschaffen nach dem Gedicht in zwölf Strophen von Sigmund von Birken, das die Motti der Embleme vorgibt und diskutiert: Während die Bilder den Gewinn des Friedens im Einzelnen plastisch darstellen, ruft das Gedicht auch den jeweiligen Gegensatz auf und konfrontiert so die Ordnung mit der hart angeprangerten Unordnung, um für die Segnungen des Friedens durch Veranschaulichung und Argumentation zu werben. Es kommen zur Sprache: das Haus mit Ehe, Jugenderziehung, Vorratshaltung, die soziale Harmonie durch Arbeit, Treue und Genügsamkeit, im Land die ehrliche Metall- und Geldwirtschaft, die Förderung des Handels und zuletzt die Religionsausübung.[17] Dies ist ein Beispiel für die auch auf Flugblättern in der Frühen Neuzeit verbreitete Werbung für den Frieden (Kat.-Nr. 13 und 14).[18]

1 Pindar, Frgm. 110 (Snell 1964, II S. 98).
2 Erasmus 1995, S. 433/435; 1517/18 erschienen die ersten Drucke der »Querela Pacis«, ebd. S. XVIII. In den »Adagia« findet sich das Pindar-Zitat und eine längere Erklärung dazu unter Adagium Nr. 3001 im Teil IV 1.
3 Vgl. Augustyn 2003, S. 243–300.
4 Dazu Kat.-Nr. 9, fol. 141 v (zu V. 631 ff.), und Kubisch 1989, S. 29–33.
5 Augustinus, PL 35, Sp. 1977: Ubi autem caritas ibi pax, et ubi humilitas ibi caritas. iam ipsum audiamus, et ad eius uerba quae dominus suggerit etiam nobis ut bene intellegatis loquamur. quod erat ab initio quod audiuimus et quod uidimus oculis nostris et manus nostrae tractauerunt de uerbo uitae. quis est qui manibus tractet uerbum nisi quia uerbum caro factum est et habitauit in nobis? hoc autem uerbum quod caro factum est ut manibus tractaretur coepit esse caro ex uirgine Maria. Zum Frieden bei Augustin insbesondere De civ. Dei XIX, 13: die Folge von 10 Stufen eines Pax-Ordo (von der niederen Kreatürlichkeit über die soziale, politische bis zur himmlischen Friedensidee).
6 Hildegard 1996, S. 383: Quod autem tercia imago extra eundem fontem supra prefatum lapidem illius stat, hoc est quod pax, que in celestibus manet, etiam terrena negotia, que extra celestia sunt, defendit.
7 Ebd.
8 Hildegard 1978, S. 568–569, zur Concordia (Scivias, Vis. III 10). Das Streitgespräch zwischen Pax und dem Laster »Streit« (Contentio) bringt Hildegards zweites großes Visionswerk »Liber vitae meritorum«, wo die Positionen beider Kräfte aufeinanderprallen und Pax den grausamen, blutigen Streit, der mit schwarzen, krausen Haaren, feurigem Gesicht und buntem Mantel beschrieben ist, widerlegt (Vis. II 8). Pax bezeichnet ihn als Tod, Gift und Vernichtung, sich selbst als Medizin für die Menschen.
9 Augustyn 2003, S. 162–164 und Lit. S. 227.
10 Dazu Vergil, 4. Ecloge, und Ovid, Metamorphosen, I, 89–112.
11 Alan von Lille 2013, S. 514–517.
12 Marsilius 2017, S. 122–123, I 12,5; dazu Miethke, ebd., S. LXXX.
13 Nikolaus von Kues ²1982, Bd. 3, S. 706–797, hier S. 796–797.
14 Erasmus von Rotterdam 1995, Bd. 5, S. 361–451, hier S. 382–399; Garber 2001, S. 113–143; Krüger 2001, S. 145–156. – Vgl. Kat.-Nr. 27.
15 Arnold 1996, S. 577–578. mit Text und Übersetzung; es folgt ebd. ein entsprechendes Bild des Krieges.
16 Warmund 1664, Titelkupfer mit 12 Emblemen und Gedicht von Sigmund von Birken; vgl. Stauffer 2007, Bd. 1, S. 473–476.
17 Dieses Beispiel blieb in der Friedensforschung bislang unbeachtet; zu Einzelemblemen zum Frieden Appuhn-Radtke 2003, S. 341–360.
18 Vgl. auch Kaulbach 2003, S. 189–192.

Zerstörte Hoffnungen?

Friedenskulturen und Kriege vom
Ende des Ersten Weltkriegs bis in die Gegenwart

———

HANS-ULRICH THAMER

»Der Krieg hatte sich verausgabt. Man bastelte, Anlass zu ferneren Kriegen gebend, Friedensverträge…« Günter Grass' Kriegs- und Nachkriegserfahrung, die er 1959 in der »Blechtrommel« beschrieb, ist eine Jahrhunderterfahrung. Jeder Krieg löst Hoffnungen auf einen baldigen Frieden aus, die dann wieder von Erfahrungen neuer Konflikte und neuer Friedlosigkeiten abgelöst wurden.[1] Das gilt besonders für das 20. Jahrhundert, das Jahrhundert der Extreme, das nach den Schrecken und Zerstörungen zweier Weltkriege das Verlangen nach einem »Nie wieder« und den Wunsch nach Frieden energischer denn je weckte. Friedenshoffnungen gehören seither untrennbar zum politischen Denken des 20. Jahrhunderts. Nicht mehr der Krieg gilt als dauerhaftes Phänomen, sondern die Hoffnung auf Frieden. Spätestens mit der zweiten Nachkriegsordnung des Jahrhunderts, die 1945 begann, verstand man Gewalt und Krieg, nach Jahrzehnten ungewöhnlich langer Abwesenheit von kriegerischen Konflikten in Europa, nicht mehr als selbstverständliches Element menschlichen Handelns, sondern als größte Irritation des politischen Lebens. Das entsprach der mentalen Grundstimmung der »postheroischen Gesellschaften«.[2]

Während sich die Rahmenbedingungen für einen Friedensschluss immer wieder änderten, blieben die Grundmuster von Friedensverträgen seit Jahrhunderten dieselben. Es gab wie eh und je den Siegfrieden, mit dem der militärische und politische Hegemon den Besiegten eine Friedensordnung nach seinen Interessen auferlegte und diese nicht selten mit drakonischen Bestrafungen

◀ Abb. 1
William Orpen, Unterzeichnung des Friedensvertrags im Spiegelsaal von Versailles
1919, Öl auf Leinwand,
Imperial War Museum, London
Inv.-Nr. Art IWM Art 2856

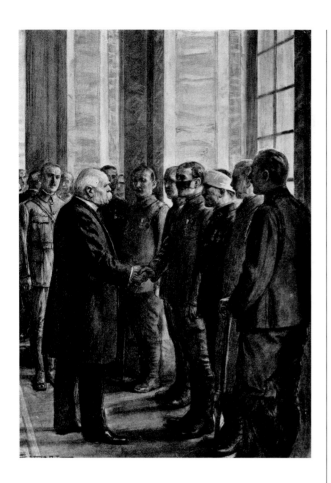

Abb. 2
J. Simont, Die gueules cassées
Lithografie in der Zeitschrift L'Illustration,
erschienen am 5. Juli 1919

belegte, wie das 1919 und 1945 geschah.³ Es gab auch weiterhin die Möglichkeiten eines Verständigungsfriedens, mit dem eine Nachkriegsordnung geschaffen wurde, die den Besiegten die eigene territoriale und institutionelle Integrität weitgehend sicherte und ihnen ermöglichte, Teil eines internationalen Systems zu bleiben, wie etwa Frankreich nach den napoleonischen Kriegen als Ergebnis des Wiener Kongresses von 1815.⁴ Zu den Grundformen des Friedensschlusses, wie sie seit Jahrhunderten galten, gehören auch die Friedensanbahnung durch Vermittler oder neutrale Mächte. Symbolischen Ausdruck fanden diese Elemente klassischer Kriegsbeendigung und Friedensstiftung dadurch, dass in der Regel die Verhandlungsführer gemeinsam am (runden) Konferenztisch saßen und ins Bild gesetzt wurden, früher durch ein Gemälde, im 20. Jahrhundert durch ein Foto. Die Friedenskonferenz in Versailles 1919 erinnert noch einmal an diese europäische Tradition. Das Ölgemälde von William Orpen (Abb. 1), das diese Szene festhält, zeigt Staatsmänner im Frack am Konferenztisch und macht zugleich deutlich, dass es sich um einen Siegfrieden handelt.⁵ Die deutschen Besiegten werden, an einem Katzentisch vor den Augen der Sieger im Spiegelsaal von Versailles, dem Ort des deutschen Triumphes und der Reichsgründung von 1871, zur Vertragsunterzeichnung gezwungen, nachdem sie zuvor unter demütigenden Begleitumständen in den Saal geführt worden waren (Abb. 2).⁶ Auf einem Foto vom Ende der Potsdamer Konferenz 1945, die zu keinem förmlichen Friedensvertrag, sondern nur zu einem Protokoll geführt hatte, sind jedoch nur noch die drei Sieger zu sehen (Abb. 3).

Nicht weniger wichtig für den Weg zum Frieden waren schon immer vertrauensbildende Maßnahmen, vor allem das gemeinsame Mahl zur Bekräftigung der getroffenen Entscheidungen oder ein Bankett und Konzert. Auch wenn es nach der welthistorischen Zäsur von 1989/90 keine Friedenskonferenz zur Begründung des dritten Nachkriegssystems mehr gab, wurde das Foto eines entspannten Ausflugs von Generalsekretär Michail Gorbatschow und Bundeskanzler Helmut Kohl an einen Fluss im Kaukasus zur Ikone einer Verständigungspolitik, die Hoffnung auf ein neues Friedenszeitalter weckte (Abb. 4).

Daneben gab es seit den Friedenskonferenzen von 1919 neue und zusätzliche Elemente des Kriegsendes bzw. der Friedenspolitik, die die Veränderung der politischen Rahmenbedingungen spiegelten und sich teilweise bis heute wiederholen. Zu den neuen Rahmenbedingungen gehören aktuelle Formen der Kriegsführung und die teilweise globalen Dimensionen von Politik

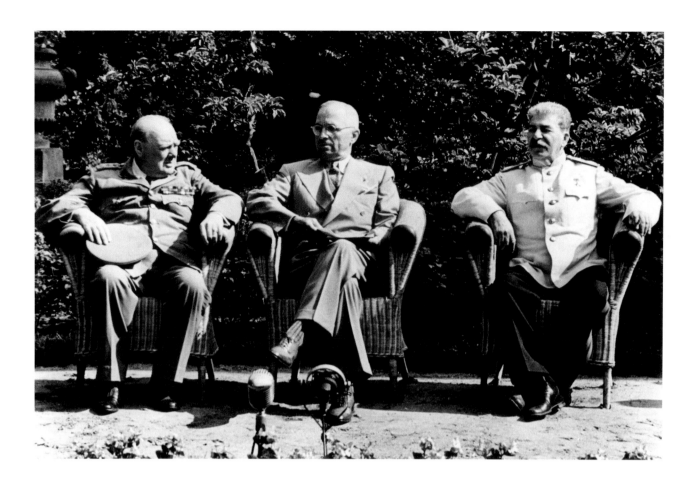

Abb. 3
Winston Churchill, Harry S. Truman und Josef Stalin auf der Potsdamer Konferenz, 17. Juli–2. August 1945
Fotografie

und Krieg, aber auch die Entstehung von Massenheeren und einer gesellschaftlichen Massenmobilisierung und -ideologisierung. Sie machen es schwieriger denn je, nach einem totalen Weltkrieg und eingezwängt von totalitären Systemen Frieden zu schaffen. Seit 1919 gab es darum keinen einzigen und gleichzeitigen Friedensschluss zwischen allen kriegführenden Staaten, sondern immer mehrere Friedensverträge – oder der Krieg wurde beendet durch einen förmlichen Friedensvertrag auf der einen und eine Waffenstillstandsphase ohne förmlichen Friedensvertrag auf der anderen Seite. Das mündete oft in eine Grauzone zwischen Krieg und Frieden.

Während aus deutscher Perspektive allein der Friedensvertrag von Versailles, der ohne Beteiligung der Verliererstaaten in Paris ausgehandelt und dann am 28. Juni 1919 im Spiegelsaal von Versailles von dem Deutschen Reich und den alliierten Siegermächten unterzeichnet wurde, besonderes Interesse fand und eine verhängnisvolle, langanhaltende Empörung auslöste bzw. abgelehnt wurde, fanden die übrigen Friedensschlüsse in anderen Pariser Vororten getrennt voneinander statt.[7] Das spiegelt die unterschiedlichen nationalen Interessenlagen und Nachwirkungen der kriegs- und machtpolitischen Konstellationen. Am 16. September 1919 in Saint-Germain mit Deutsch-Österreich, am 27. September mit Bulgarien in Neuilly, am 4. Juni 1920 mit Ungarn in Trianon und schließlich am 10. August 1920 mit der neu entstandenen Türkei. Das alles war nur schwer vereinbar mit dem Projekt einer liberalen Friedensordnung, wie sie Präsident Wilson in seinen 14 Punkten als Gegenentwurf zur bisherigen

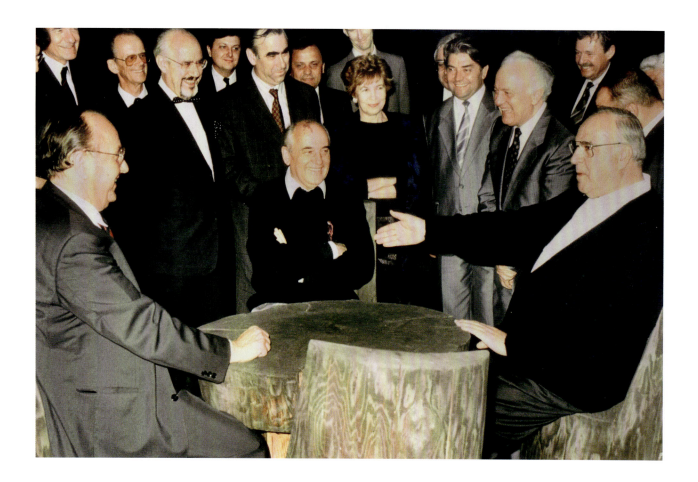

Abb. 4
Helmut Kohl, Michail Gorbatschow und Hans-Dietrich Genscher unterhalten sich am 15.7.1990 in entspannter Atmosphäre bei einem Arbeitsbesuch im Kaukasus.
Fotografie

nationalstaatlichen Friedenspolitik und als Antwort auf Lenins Verheißung einer sozialistischen Weltordnung entworfen hatte. Mit der Einrichtung des Völkerbunds[8] wollte Wilson ein Ordnungsmuster für ein internationales System schaffen, das die uralte Sehnsucht nach Frieden mit den politisch realisierbaren Zielen eines kollektiven Kriegsvermeidungs- und Sicherheitssystems verbinden sollte – was sich in der Praxis nicht nur nach 1919, sondern im ganzen Jahrhundert weder als »durchsetzbar noch als wirksam«[9] erweisen sollte. Vermutlich war die Aufgabe zu groß: Es ging um die Neuordnung der Welt, um die Bildung neuer Nationalstaaten, um die Verrechtlichung einer kollektiven Sicherheitsordnung und um die konfliktreiche Umsetzung des Selbstbestimmungsrechts der Völker, einer der großen Friedensverheißungen von Präsident Wilson.

Mit den Friedensschlüssen von 1919/20 waren Krieg und bürgerkriegsähnliche Gewalt noch längst nicht an ihr Ende gekommen: Freikorpskämpfe in Deutschland verlängerten den Krieg in militärische Gewaltanwendungen, in Russland, Ungarn und Irland kam es zu Bürgerkriegen, die Türkei und Griechenland befanden sich 1920–1922 in einem förmlichen Kriegszustand, im polnisch-russischen Krieg 1920/21, bei dem die westlichen Großmächte Militärhilfe für Polen leisteten, kündigten sich künftige Großkonflikte zwischen den ideologischen Weltmächten des Kalten Krieges an. Denn seit 1917/18 war mit der bolschewistischen Revolution zu dem Machtkonflikt ein Systemkonflikt gekommen, der nicht nur die Friedensverhandlungen von 1919 beein-

Abb. 5
Der Sicherheitsrat der Vereinten Nationen im Hauptquartier der Vereinten Nationen in New York City, 6. Januar 2014
Fotografie

flusste, sondern in unterschiedlicher Ausprägung für fast ein ganzes Jahrhundert bis zum Ende des Kalten Krieges und dem Zerfall der Sowjetunion zwischen 1989 und 1991 die Weltordnung dominieren sollte.

Auch wenn um die Mitte der 1920er Jahre die friedenshemmenden politischen Hindernisse vorübergehend entschärft schienen und sich mit dem Beitritt der Verliererstaaten zum Völkerbund bzw. der Bildung neuer zivilgesellschaftlicher Kommunikationsformen zwischen den vermeintlichen Erbfeinden Deutschland und Frankreich zarte Pflänzchen einer Verständigungspolitik ankündigten,[10] blieb die Zeit für eine Erprobung der Friedensordnung viel zu kurz. Friedensprozesse brauchen ihre Zeit. Ökonomische, soziale und politische Krisen führten sehr bald in eine neue aggressive nationalistische Abschottung und nährten eine gewaltsame Revisionspolitik der Habenichtse. Die erste Nachkriegsordnung wurde von ihnen zu einer »Welt in Waffen« verformt, die den nächsten Krieg vorbereitete.[11]

Die zweite Nachkriegsordnung wurde 1945 mit der bedingungslosen Kapitulation des Deutschen Reiches begründet. Das Verlangen nach Frieden und einer europäischen, institutionell geregelten Verständigung war noch stärker als 1919. Ein förmlicher Friedensvertrag mit Deutschland kam jedoch nicht zustande, wohl aber mit seinen Verbündeten. Auch die Gründung der Vereinten Nationen (Abb. 5) als neuerlicher Versuch einer Verrechtlichung der Friedensordnung und kollektiven Konfliktregelung unterlag den Bedingungen des bald einsetzenden Kalten Krieges. In einer Dynamik von

Abb. 6
Schwerter zu Pflugscharen
Ein Schmied der Produktionsgenossenschaft des Handwerks schmiedet am 24. 9. 1983 auf dem Lutherhof in Wittenberg ein Schwert zur Pflugschar um.
Fotografie

Konflikt und Kompromiss bildete sich im Schatten eines drohenden Atomkriegs ein bipolares System von parlamentarischen Demokratien im Westen und kommunistischen Diktaturen im Osten heraus. Das gewährte für mehr als vier Jahrzehnte zwar eine stets gefährdete Sicherheit und führte im Westen schließlich zum Konzept einer Entspannungspolitik.[12] Jede neue Spannungslage und jegliche Rüstungsverstärkung lösten neue Aktivitäten von mittlerweile erstarkten

Friedensbewegungen[13] aus (Abb. 6). So betrat ein zusätzlicher, zivilgesellschaftlicher Akteur die Bühne der Friedenspolitik. Die beiden großen Mächte in West und Ost trieben dennoch ihre Rüstung voran und verlagerten ihre Konflikte in Form von Kolonialkriegen und Stellvertreterkriegen an die Peripherie, ohne dass die Vereinten Nationen sich konfliktverhindernd einschalten konnten.[14]

Die Friedenstruppen der UNO durften nur mit Zustimmung des jeweiligen Landes daran mitwirken, einen negativen Frieden zu sichern und die Konfliktparteien voneinander zu trennen. Auch wenn Europa durch ein Gleichgewicht des Schreckens nicht mehr Schauplatz kriegerischer Konflikte wurde, konnte jederzeit aus dem Kalten Krieg ein heißer werden. Je schneller sich jedoch die Rüstungsspirale drehte, umso stärker wuchsen in den 1980er Jahren die internationalen Friedensbewegungen, aber auch die Diskrepanzen zwischen Sicherheitspolitik und Friedensforderungen.

Auch die dritte Nachkriegsordnung, die mit dem Ende des Kalten Krieges 1990/91 begann, erlebte zunächst große Friedenshoffnungen, die bis zur Utopie eines Endes der bisherigen Konfliktgeschichte reichten. Doch konnten diese Erwartungen bereits Mitte der 1990er Jahre nicht verhindern, dass neue regionale Konflikte ausbrachen. Auf dem Balkan, im Nahen Osten, in der Ukraine und in Afrika kam es zu Kriegen und gewaltsamen Interventionen, die teilweise unter dem Deckmantel ethnisch-nationaler Selbstbestimmungsansprüche geführt wurden und Zündstoff für einen Flächenbrand in sich bargen. Nur teilweise konnten die neuen regionalen Kriege, wie auf dem Balkan, durch konfliktbegrenzende militärische Interventionen im Auftrag internationaler Organisationen eingedämmt werden – und dies trotz der quantitativen wie der qualitativen Ausweitung der *Peacekeeping*- und inzwischen auch *Peacebuilding*-Aktionen der UNO.[15]

Neue Konfliktzonen, terroristische Gewaltaktionen und asymmetrische Kriege, die nicht zwischen Staaten, sondern von Bürgerkriegstruppen entfacht und geführt werden, verstärken seit der Jahrhundertwende die Furcht vor einer Rückkehr des Krieges und demonstrieren die Fragilität der Friedensstrategien wie die begrenzte Wirkung der Friedenseinsätze der UNO. Sie haben deutlich zugenommen, ohne die Welt sicherer zu machen. Damit wachsen nicht nur die internationalen Unübersichtlichkeiten und Gefährdungen der Sicherheit, sondern auch der Wunsch nach Frieden. Die Bilanz eines konfliktreichen Jahrhunderts zeigt, wie sich die Bedingungen für den Friedenserhalt verändert und erschwert haben. Es wird aber auch deutlich, dass nicht nur die Sehnsucht nach Frieden eine Grundkonstante unserer politischen Normen und Ordnungen bildet, sondern auch ein politisches Ziel geblieben ist, das zu immer neuen Anstrengungen und einem langen Atem auffordert.

1 Strath 2016, S. 5–7.
2 Münkler 2007, S. 742–752.
3 Richmond 2014, S. 52–58.
4 Ebd., S. 61.
5 Dülffer 2001, S. 33–34.
6 Audoin-Rouzeau 2001, S. 280–287.
7 Mac Millan 2015, S. 159–268.
8 Ebd., S. 129–147.
9 Niedhart 2002, S. 203.
10 Belitz 1997.
11 Strath 2016.
12 Loth 2016.
13 Lipp u. a. 2010, S. 9–15.
14 Dülffer 2002, S. 219–222.
15 Richmond 2014, S. 90–105.

Katalog

AUTORENKÜRZEL

GA	Gerd Althoff
HA	Hermann Arnhold
JC	Judith Claus
GD	Gerd Dethlefs
UF	Ursula Frohne
PK	Patrick Kammann
StK	Stefan Kötz
EBK	Eva-Bettina Krems
MM	Marie Meeth
CMS	Christel Meier-Staubach
MN	Mark Niehoff
AS	André Siegel
HUT	Hans-Ulrich Thamer
MW	Marianne Wagner

Vorstellungen, Bilder und Symbole

Vorstellungen vom Frieden werden in vielfältiger Weise künstlerisch visualisiert. Erstaunlich ist nicht nur das breite Spektrum, sondern auch die Langlebigkeit von Friedenssymbolen und Friedensmanifestationen in historisch wechselnden Varianten. Das typologische und allegorische Wissen, das die Vision des Friedens in Prudentius' »Psychomachia« (4. Jahrhundert) dem gebildeten Betrachter abverlangte, mag heute nicht mehr präsent sein. Das Grundmuster indessen, nämlich dass der Kampf für den Frieden im globalen Maßstab wie im einzelnen Menschen geführt werden muss, ist ebenso prägend wie das Diktum: »Frieden ist das höchste Ziel aller Mühen.« Die Segnungen des Friedens sind daher Teil fast jeder bildlichen Manifestation. Im Frieden blühen Wohlstand und Glück, haben Ruhe und Sicherheit Bestand. Die Utopie einer idealen Friedenszeit – in der Antike das Goldene Zeitalter – bedient sich noch in neuzeitlichen Konzepten der Motive antiker und christlicher Friedensvorstellungen: Ausgeschlossen sind Waffen, aber auch extensiver Handel, allegorisch überhöht im Motiv einer blühenden und fruchtbringenden Natur. Der auf den Propheten Jesaja zurückgehende Tierfrieden, erzeugt vom musizierenden Orpheus, symbolisiert die friedfertige Gesinnung der Menschen.

Häufig prägt jedoch das Wissen um die Fragilität des Friedens die künstlerischen Visualisierungen vom bestehenden Friedenszustand oder der Hoffnung auf Frieden. Als Mahnung wird daher oft der personifizierte Krieg (Bellum) dem Frieden (Pax) gegenübergestellt. Zudem benötigt Pax die Unterstützung einer Reihe von Tugendallegorien, besonders aber von Justitia. Frieden und Gerechtigkeit, häufig gemeinsam auf einem Bildfeld in inniger Umarmung oder sogar sich küssend gezeigt, veranschaulichen die politischen Leitbilder der frühneuzeitlichen Führungseliten bei der strategischen Friedensgewinnung und -bewahrung. Während Pax und Justitia ein spezifisches Friedenskonzept politischer und religiöser Machtbereiche vertreten, rückt das mythologische Figurenpaar Venus und Mars den bis heute vertrauten Gegensatz von Krieg und Liebe im Dienste des Friedens in den Fokus. Die Zähmung des Kriegsgottes durch die Göttin der Liebe ist bis in den Slogan *Make Love, Not War* präsent, der seit den späten 1960er Jahren Friedenskampagnen weltweit prägt. Ähnlich losgelöst von ihren christlichen, mythologischen und allegorischen Kontexten entfalten Friedenssymbole wie Taube, Ölzweig oder Regenbogen ihre klare und oft Kulturen übergreifende Sprache in einer globalisierten Welt. *EBK*

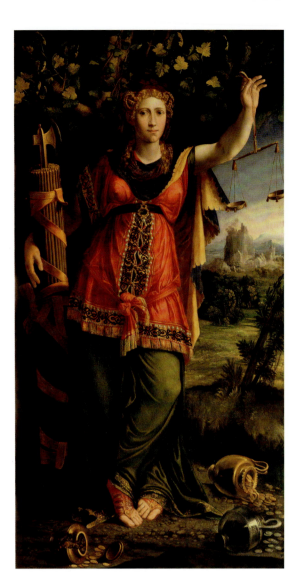

1

1

Justizia

Battista Dossi

1544, Öl auf Leinwand, 200 × 105,5 cm
Staatliche Kunstsammlungen Dresden,
Gemäldegalerie Alte Meister, Inv.-Nr. 126

2

Pax

Battista Dossi

1544, Öl auf Leinwand, 211 × 109 cm
Staatliche Kunstsammlungen Dresden,
Gemäldegalerie Alte Meister, Inv.-Nr. 127

Literatur: Gibbons 1968, S. 220–221, Nr. 89, Nr. 90;
Faber 1994; AK Dresden 2003, S. 121–125, Kat.-Nr. 19,
Kat.-Nr. 20; Kaulbach 2003, S. 168–169.

———

Battista Dossis Gemälde »Pax« und »Justizia« entstanden 1544 im Auftrag von Ercole II. d'Este zur Ausstattung der Camere Nove di Corte im Castello Estense, der Residenz des Herzogs von Ferrara. Dieser Herrscher vertrat eine auf Ausgleich und Friedenserhalt zwischen den Großmächten gerichtete Politik, wobei er Frieden und Gerechtigkeit im Rahmen eines Bildprogramms als seine persönlichen Leitbilder in Anspruch nahm.

Die beiden Gemälde zeigen kräftige Frauenfiguren, die – neben geflochtenen und der zeitgenössischen Mode entsprechenden Frisuren – antikisch anmutende Gewänder tragen. Pax hat ihren linken Fuß auf eine Rüstung gestellt, von der sie Teile mit der nach unten gekehrten Fackel verbrennt. Die waffenverbrennende Fackel ist eines der charakteristischen Attribute der Pax, das bereits in der Antike bekannt war, allerdings einen Bedeutungswandel erfuhr: Sie steht nicht wie dort für den Sieg des Herrschers über seine Feinde, sondern seit der frühen Neuzeit für Abrüstung und den Beginn eines dauerhaften Friedens. Hinzu kommen Blumen im Haar sowie Früchte und Ähren im Arm der Pax, die den

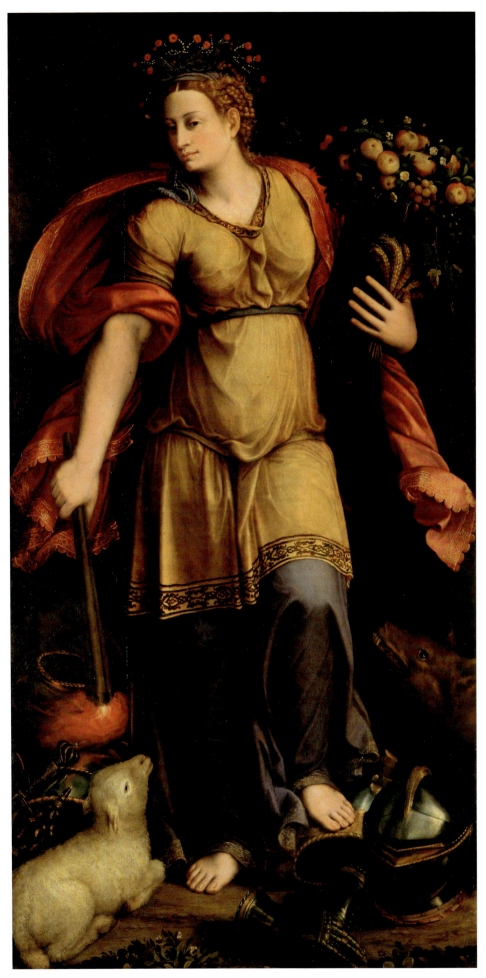

Wohlstand in Zeiten des Friedens darstellen. Das Lamm und der Wolf, die einträchtig zu Füßen der Pax liegen, bezeichnen einen friedlichen Zustand bzw. das Ende einer Feindschaft, vergleichbar mit den Bildern von Orpheus unter den Tieren.

In dieser Ausprägung entspricht die Personifikation der Pax der um die Mitte des 16. Jahrhunderts gängigen Ikonografie, die sich offensichtlich großer Beliebtheit erfreute und ausgehend vom Vorbild antiker Münzen und Medaillen entwickelt wurde. Die Personifikation der Pax war auf Tafelbildern generell eher selten, während sie im Rahmen zyklischer Programme häufiger anzutreffen war.

Justizia als Pendant der Pax hält ihr wichtigstes Attribut, die Waage, als Zeichen ihrer Unparteilichkeit empor. Mit dem linken Arm umfasst sie ein Faszienbündel mit Beil, das bereits aus dem römischen Rechtsleben bekannt ist und als Symbol für die Eintracht im Staat zu verstehen ist. Die am Boden liegenden Vasen mit den sich daraus ergießenden Münzen verweisen auf die Unbestechlichkeit der Gerechtigkeit. *JC*

3

Mars und Venus

Unbekannter Künstler, Kopie nach Paolo Veronese

vor 1659, Öl auf Leinwand, 204 × 157 cm
Kunsthistorisches Museum Wien, Gemäldegalerie,
Inv.-Nr. GG 2461

Literatur: Del Torre Scheuch 2016.

———

Das Gemälde »Mars und Venus« ist eine getreue Kopie nach dem eigenhändigen Werk von Paolo Veronese im Metropolitan Museum in New York. Aus welchem Anlass sie geschaffen wurde, ist bislang ungeklärt, wahrscheinlich ist jedoch eine Entstehung in der Werkstatt des Paolo Veronese. Erstmals dokumentiert ist das Gemälde 1659 als Teil der Kunstsammlung von Erzherzog Leopold Wilhelm (1614–1662), einem Bruder von Kaiser Ferdinand III.

Es zeigt eines der prominentesten Liebespaare der antiken Mythologie, den Kriegsgott Mars und Venus, die Göttin der Liebe und Schönheit. Nach der mythologischen Tradition ist der Frieden so lange gesichert, wie Mars bei Venus weilt. Mars sitzt als Rückenfigur mittig im Bild und ist mit einer goldenen Rüstung und einem weiten Umhang aus edlem, rosafarbenem Stoff bekleidet. Die stehende Venus ist dagegen nackt, hat ihren Arm um seinen Nacken gelegt und ein Bein über sein Knie geschlagen, so als wolle sie sich auf seinen Schoß setzen. Die ganze Szene spricht von der Harmonie und Verbundenheit der beiden Liebenden, ein Eindruck, den der Amoretto unterstreicht, indem er ihr Bein mit dem seinen durch ein Band zusammenbindet. Dabei ist Venus im Verhältnis der beiden Partner – obwohl physisch unterlegen – doch die Stärkere: Durch ihre körperlichen Reize besiegt sie den Kriegsgott Mars, der bereits seine Waffen abgelegt hat, die ein zweiter Amoretto dem Streitross des Mars in kokett-provozierender Weise präsentiert. *JC*

3

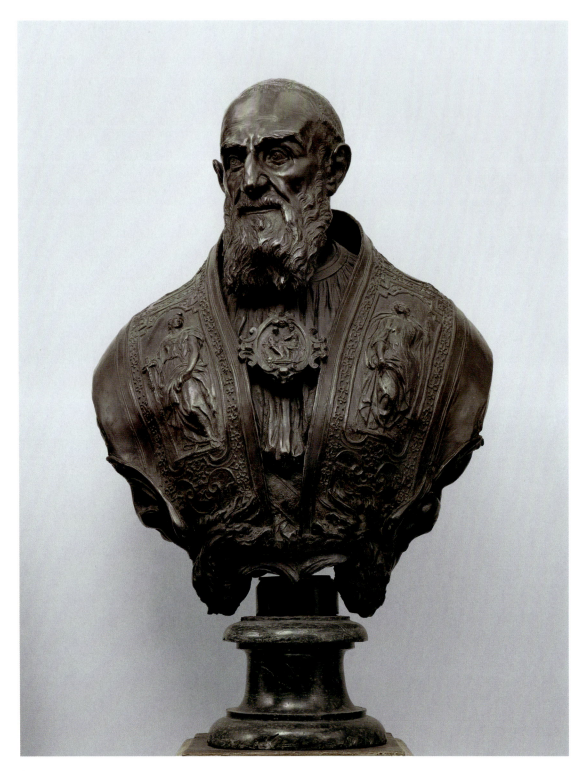

Papst Gregor XIII.

Taddeo Landini (zugeschrieben)

um 1580, Bronze, 76,5 × 62 × 38 cm
Staatliche Museen zu Berlin, Skulpturensammlung und
Museum für Byzantinische Kunst, Inv.-Nr. 271

Literatur: AK Berlin 1980, S. 213; Schlegel 1989, S. 20;
AK Berlin 1995, S. 342.

Die Büste zeigt Papst Gregor XIII., der von 1572 bis 1585 amtierte. Er war einer der wichtigsten Päpste der Gegenreformation, unterstützte jedoch auch Bildung und Wissenschaft. Die größte Wirkung für die Nachwelt hatte die unter seiner Ägide vorgenommene Kalenderreform, die 1582 in Form des nach ihm benannten gregorianischen Kalenders umgesetzt wurde.

Das markante Gesicht des Papstes wird vom eckig gestutzten Bart und der großen Nase dominiert. Seinen Rang unterstreicht die sorgfältig ausgearbeitete Kleidung. Über einer gerafften Albe trägt er einen prächtigen Chormantel, der von einer großen Schließe gehalten wird. In der runden Kartusche der Mantelschließe befindet sich ein Relief mit einer Darstellung von Christus, der dem Apostel Petrus die Füße wäscht. Diese Szene bezieht sich direkt auf die geforderte Demut im Amt des Kirchenoberhaupts, das in der Nachfolge Petri bzw. Christi am Gründonnerstag die Fußwaschung an ausgewählten Geistlichen vollzieht. Während die Mantelschließe sein Amt charakterisiert, verbildlichen die beiden Allegorien auf dem Pluviale persönliche Devisen des Papstes: Auf dessen Borten ist in lebhaft ornamentierter Rahmung links die Personifikation der Gerechtigkeit und rechts die des Friedens abgebildet. Durch das nach unten weisende Schwert wird die Gerechtigkeit als Milde charakterisiert. Der Friede richtet seine Fackel zur Waffenverbrennung nach unten. Frieden zu stiften galt als eine politische Hauptaufgabe des Papsttums. *MN*

5

Pax (Allegorie des Friedens)

Unbekannter venezianischer Künstler, nach Girolamo Campagna

Ende 16. Jahrhundert, Bronze, H. 51,7 cm
Staatliche Kunstsammlungen Dresden,
Skulpturensammlung, Inv.-Nr. H4 154/16

6

Minerva (Allegorie des Krieges)

Unbekannter venezianischer Künstler, nach Girolamo Campagna

Ende 16. Jahrhundert
Bronze, H. 56,6 cm
Staatliche Kunstsammlungen Dresden,
Skulpturensammlung, Inv.-Nr. H4 154/20

Literatur: Timofiewitsch 1972, S. 21, S. 119, S. 248, Nr. 8, S. 248–249, Abb. 30–33; AK Duisburg 1994, S. 103, S. 106; AK Berlin 2003, Kat.-Nr. III/13 und Kat III/14, S. 88 (Anna Czarnocka-Crouillère).

Die beiden Dresdener Bronzestatuetten sind Schöpfungen eines unbekannten Künstlers nach Girolamo Campagnas Figurenschmuck für das Portal zum Senatssaal in der Sala delle Quattro Porte im venezianischen Dogenpalast.

Der Portalschmuck in Venedig umfasst drei steinerne Figuren: die mittig auf dem Türgesims stehende Minerva, ihr zur Seite links die Allegorie des Friedens und rechts die Allegorie des Krieges. Dagegen handelt es sich bei den Nachschöpfungen um zwei bronzene Statuetten von Pax als Allegorie des Friedens, die an Füllhorn und waffenverbrennender Fackel zu erkennen ist, und Minerva, der Göttin der Weisheit und des Krieges. Zwei der Figuren von Campagna, Minerva und der Krieg, wurden damit scheinbar in einer einzigen Figur, der kriegerisch auftretenden Minerva, zusammengefasst – worauf auch die Gestaltung mit Speer, Schild und Helm schließen lässt. Mit dieser Veränderung, die die Figurengruppe leichter für verschiedene neue Zusammenhänge adaptierbar macht, ging allerdings auch der ursprüngliche Funktionszusammenhang im Dogenpalast verloren. Im Vorzimmer bzw. Durchgang zum Senatssaal hatten diese Figuren programmatischen Charakter und waren auf die Regierungstätigkeit des Senats zu beziehen, der u. a. die Entscheidung über Krieg und Frieden traf, ganz in Entsprechung zum Figurenprogramm, bei dem Minerva von den Allegorien von Krieg und Frieden flankiert wird. *JC*

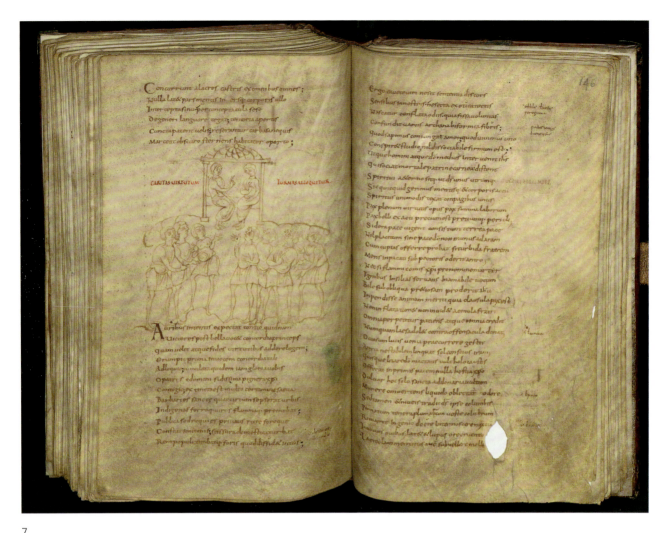

7

7
Friedensrede der Concordia mit Tempelskizze

in: Prudentius: Psychomachia (405 n. Chr.), V. 750–797
10. Jahrhundert, Pergament mit Federzeichnung,
24,8 × 15,5 cm
University Libraries, Leiden, Cod. Bur Q 3, fol. 145v–146r

Literatur: Prudentius 1966, S. 176–180; Stettiner 1895; Stettiner 1905, S. 18, Taf. 107 f.; Woodruff 1930.

Die »Psychomachia« ist eine allegorische Dichtung, die den Kampf um die Seele beschreibt: In blutigen Zweikämpfen streiten die sieben Hauptlaster gegen die Tugenden, bis diese schließlich obsiegen. Zuletzt wird ein tückischer Angriff der Zwietracht auf Concordia (Eintracht/Frieden) abgewehrt. Nach dem Sieg planen und bauen die Tugenden den Friedenstempel, ein Abbild des Himmlischen Jerusalem (Jerusalem = *visio pacis*), in dem die Weisheit herrscht. Zu diesem Werk ruft Concordia in ihrer Friedensrede auf. Gegen Streit und Hass stellt sie die Vorzüge des Friedens heraus. Die Dichtung erklärt, dass in der Welt wie im einzelnen Menschen der Kampf für den Frieden geführt werden muss.

Die aufgeschlagene Seite (fol. 145v–146r) zeigt einen Entwurf des Tempels und die Friedensrede der Concordia, in der es heißt: »Frieden ist das vollkommene Werk der Tugend, Frieden ist das höchste Ziel aller Mühen, Frieden ist der Preis für einen bestandenen Kampf, der Lohn für überwundene Gefahr. Frieden ist das Firmament der Sterne, Frieden ist das Fundament der Erde. Nichts gefällt Gott ohne Frieden […]. Der Frieden

bläht nicht hochmütig auf, er beneidet nicht eifersüchtig den Bruder; alles leidet er geduldig und glaubt alles, niemals klagt er über Unrecht, alle Kränkungen verzeiht er, und ängstlich strebt er danach, mit seiner Verzeihung dem Ende des Tages zuvorzukommen, damit die Sonne, die seinen Zorn gesehen hat, ihn nicht unausgesöhnt hinter sich lässt.«

Die »Psychomachia« ist über ganz Europa in über 300 Handschriften, auch zahlreichen illustrierten, überliefert und nahm Einfluss auf spätere Friedensvorstellungen. CMS

8

Der Frieden an der dreifachen Mauer

Miniatoren der Rupertsberger Handschrift

um 1175, Miniatur, 32,1 × 23,1 cm
in: Hildegard von Bingen: Liber Scivias (Wisse die Wege),
früher Hessische Landesbibliothek, Wiesbaden, Hs. 1
(1945 verschollen), fol. 161v
Faksimile Graz 2013 nach der Faksimile-Kopie
Eibingen 1927–1933
Hochschul- und Landesbibliothek RheinMain,
Wiesbaden, Fak2/0041

Literatur: Hildegard 1978, S. 432–461; Meier 1985,
S. 486–492; Saurma-Jeltsch 1998, S. 160–168.

———

Der »Scivias«, Hildegards Erstwerk, nach dessen Prüfung sie von Papst und Konzil 1148 in Trier als Prophetin anerkannt wurde, stellt in drei Büchern mit 35 Visionen die Heilsgeschichte auf neue Weise dar: von der Schöpfungswelt (I) mit Gottvater über die Erlösung durch den Sohn (II) und den Aufbau des Gottesreichs durch den Heiligen Geist (III) bis zum Weltende. Das dritte Buch entwirft ein Heilsgebäude, das als Bollwerk gegen die Angriffe der teuflischen Mächte konzipiert ist. In ihm haben all die göttlichen Kräfte Position bezogen, die jene abwehren und sie für den Menschen und mit ihm überwinden können. Damit ist eine Figuration gesetzt, die die »Psychomachia« des Prudentius weiterdenkt.

Am Ort der Inkarnation Christi (Vis. III 6, fol. 161v) tritt der Frieden als Person auf und spricht – eine singuläre Konstellation im Mittelalter. Seine Botschaft ist: »Ich widerstehe dem teuflischen Kampf […]. Ich werfe den Hass, den Neid und alle anderen Übel von mir«, um in Gottes Gerechtigkeit zu bleiben. Sein Spruchband gibt den Redeanfang wieder: »Ego repugno diabolico certamini […]«. Sein »engelgleiches Gesicht« und seine weißen Flügel weisen ihn als himmlische Kraft aus. Seine Begleiterinnen sind Wahrheit und Seligkeit; sie bilden auch in der Miniatur die zentrale Gruppe des Bildes. Ein Streitgespräch mit dem »Kampf« führt dieser Frieden in Hildegards zweitem Visionswerk, dem »Buch der Lebensverdienste«. CMS

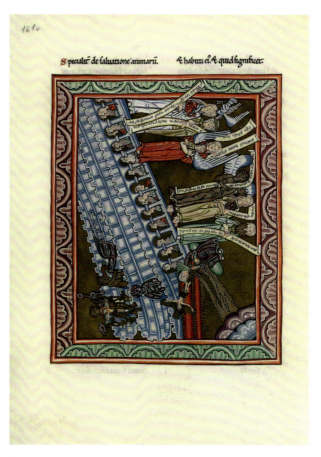

8

9

Monarchey

Dante Alighieri

deutsch von Basilius Johann Heroldt,
Basel 1559 bei Niklaus Bischof d. J., VD 16 D 107,
S. 1, 17 × 25 cm
Mit Widmung Heroldts an die protestantischen Kurfürsten
Friedrich III. von der Pfalz, August von Sachsen und
Joachim von Brandenburg
Herzog August Bibliothek Wolfenbüttel, M: LK 298

Literatur: Dante Alighieri 1989, S. 13–57, S. 341–346,
S. 356–360; Dante 1965, S. 245–254 (Oeschger).

In seinen späten Jahren, um 1317, schrieb Dante neben der »Commedia« sein philosophisch-politisches Werk »Monarchia« inmitten der kriegerischen Zerrissenheit Italiens, die ihn selbst in die Verbannung getrieben hatte, und der heftigen Spannungen zwischen Papst- und Kaisertum. Mit seiner Friedenskonzeption wollte er einen Ausweg aus der Misere zeigen – und die sah er in der Unabhängigkeit der kaiserlichen Macht, der weltlich-politischen Ordnung vom Autoritätsanspruch des Papstes als höchster Entscheidungsinstanz. Ein Weltmonarch sollte über allen anderen Herrschern wie ein neuer *Imperator Romanus* für Gerechtigkeit und Frieden sorgen. Als Begründung führte er an, dass der Mensch als Wesen zwischen der vergänglichen und der unvergänglichen Welt nicht eines, sondern zwei Ziele (*duae beatitudines*) habe: die Vollkommenheit dieses Lebens, die mittels Vernunft erreicht werden könne, und die des ewigen Lebens, die der Glaube bewirke. Diese in ihrer Zeit ganz neue politische Theorie trifft im Jahr der Erstedition des Werks 1559 und der ersten deutschen Übersetzung durch Johann Heroldt im selben Jahr auf eine politische Situation, die der Schrift ganz besondere Aktualität verleiht: 1558 verweigerte Papst Paul IV. dem Habsburger Ferdinand die Anerkennung als Nachfolger Karls V., und 1559 setzte er Dantes »Monarchia« auf den Index. Zudem ächtete er etliche Baseler Drucker, deren Bücher danach nicht gelesen und verbreitet werden durften. Bis 1881 blieb die »Monarchia« auf dem Index.

Die aufgeschlagene Seite zeigt die Einführung in die Schrift mit der Erklärung des von Dante als Weg zum Frieden vorgeschlagenen Weltkaisertums: »Die zeitlich eynig herrschaft / so da genannd wirt ein Keyserthumb oder Monarchei / ist eyn eynige Herrschafft / und über alle andere Fürstenthumb inn der zeit [...].« CMS

10

Das Gute Regiment

Ambrogio Lorenzetti

1337–1340, Fresko (Reproduktion)
Siena, Palazzo Pubblico

Literatur: Kempers 1989; Modersohn 1989;
Kaulbach 2003.

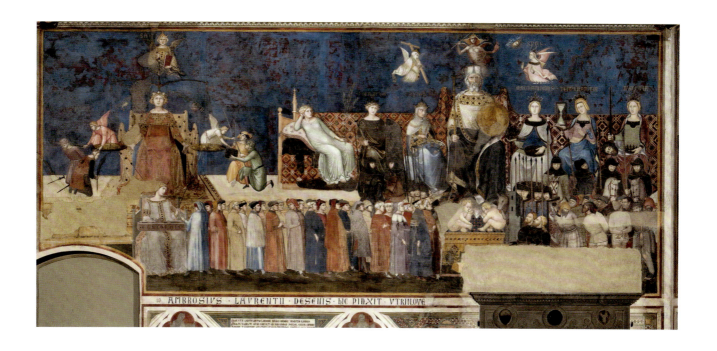

10

Ambrogio Lorenzetti schuf in den Jahren von 1337 bis 1340 im Palazzo Pubblico in Siena die monumentale und enzyklopädisch angelegte Freskenausmalung der Sala della Pace (Saal des Friedens) – wie der Raum bereits 1344 genannt wurde. Mit ihr hatte die Regierung des Stadtstaates Siena das Idealbild ihrer Herrschaft auf der Grundlage politischer Prinzipien entworfen.

Ihr höchstes Ziel war die Bewahrung von Eintracht und Frieden innerhalb der Sieneser Gesellschaft, und dementsprechend prominent fiel auch die Darstellung der Personifikation des Friedens aus. Ihr gegenübergestellt ist im selben Raum eine Allegorie des Krieges.

Pax ist in ein weißes, den Körper umspielendes Gewand gekleidet und lehnt in gelöster Haltung

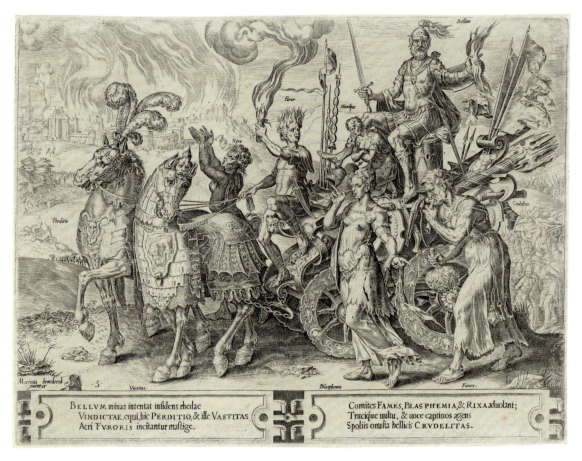

BELLVM minas intentat insidens rhedae
Vindictae, equi, hic Perditio, & ille Vastitas
Acri Fvroris incitantur mastige.

Comites Fames, Blasphemia, & Rixa aduolant;
Trucíque uultu, & uoce captiuos agens
Spoliis onusta bellicis Crvdelitas.

11

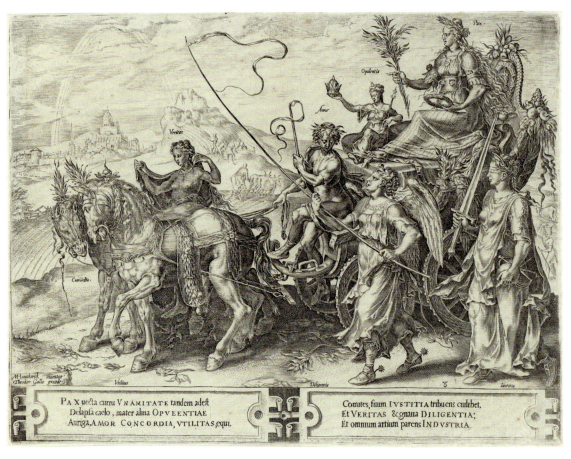

Pax uecta curru Vnanimitate tandem adest
Delapsa caelo, mater alma Opvlentiae
Auriga, Amor Concordia, Vtilitas, equi.

Comites, suum Ivstitia tribuens cuilibet,
Et Veritas & gnaua Diligentia;
Et omnium artium parens Indvstria.

12

an einem Kissen, unter dem sich eine Rüstung verbirgt. Diese Pose ist höchstwahrscheinlich auf antike Vorbilder zurückzuführen. In der linken Hand hält Pax einen Ölzweig, während weitere Rüstungsteile unter ihren Füßen liegen. Zu ihrer Rechten sitzen die Tugenden Fortitudo (Stärke), Prudentia (Klugheit), Magnanimitas (Großmut), Temperantia (Mäßigung) und Justitia (Gerechtigkeit). Sie flankieren zu beiden Seiten die Figur des Herrschers. Aus dem Zusammenspiel dieser Tugenden sowie der weiter links dargestellten Sapientia (Weisheit), Concordia (Einheit) und einer zweiten Justitia konstituiert sich das Regiment des gerechten Herrschers, der in den Farben Schwarz und Weiß und mit Stadtwappen und Zepter für die Kommune von Siena steht. Im Zentrum der Komposition scheint Pax versonnen nach rechts zu blicken in Richtung der Stadt und der anschließenden Landschaft, wo die Auswirkungen und Segnungen des Friedens detailreich geschildert werden. Hier gehen die Bürger ihren Beschäftigungen nach: Sie transportieren Waren, verkaufen diese in ihren Geschäften, bessern ihre Häuser aus, hüten die Schafe, bestellen ihre Felder und arbeiten in den Weinstöcken. Eine Gruppe junger Mädchen, die sich im Kreis zum Tanz zusammengefunden hat, steht beispielhaft für ein harmonisches Zusammenleben der Bürger von Siena. *JC*

11 und 12

Bellum (Blatt 5) und Pax (Blatt 8) aus dem Zyklus: Der Kreislauf des menschlichen Daseins

Cornelis Cort, nach Maarten van Heemskerck

1564, Kupferstiche, 22,5 × 29,9 cm (Blatt 5),
22,3 × 30,3 cm (Blatt 8)
Staatsgalerie Stuttgart, Graphische Sammlung,
Inv.-Nr. A 13993 (Blatt 5), Inv.-Nr. A 13996 (Blatt 8)

Literatur: AK Stuttgart 1997, S. 151–156, Nr. 40.5 und 40.8 (Hans-Martin Kaulbach u. a.); Williams/Jacquot 1960; Veldman 1977, S. 133–141.

Ein mittelalterlicher Merkvers vom Wechsel aller Dinge – Friede bringt Handel, Handel Reichtum, Reichtum Hochmut, Hochmut Streit, Streit Krieg, Krieg Armut, Armut Demut und Demut bringt Frieden – lag einem theatralischem Umzug in Antwerpen zugrunde, bei dem die Verkörperungen der Tugenden und Untugenden auf Wagen wie bei einem Triumphzug einander folgten. Nach Entwürfen des gelehrten Malers Heemskerck schuf der Kupferstecher Cort danach einen Zyklus von neun Blättern (Welt – Reichtum – Hochmut – Neid – Krieg – Armut – Demut – Friede – Das Jüngste Gericht). Jede Hauptpersonifikation ist jeweils von weiteren assistierenden allegorischen Figuren begleitet, die die Facetten jedes Themas entfalten:

Tiefpunkt der Folge ist der Krieg auf dem Wagen der Rache, gezogen von den Pferden Verderben und Verwüstung, angetrieben von der Raserei; Gefährten sind Hunger, Gotteslästerung und Zwietracht sowie Grausamkeit. Zielpunkt des Zyklus ist der Frieden, gefahren auf dem Wagen der Einmütigkeit, der Lenker ist die Liebe, die Pferde sind Eintracht und Nutzen, Begleiterinnen sind Gerechtigkeit, Wahrheit und Fleiß, die Mutter aller Künste – und am Ende der Zeiten das Jüngste Gericht als letztes Urteil über das menschliche Handeln.

Die moralische Aufladung der politischen Verhaltensweisen etabliert einen Maßstab für die Beurteilung der politischen Akteure und unterwirft ihr Handeln dem Urteil einer sich damit formierenden Öffentlichkeit – wobei stets das Gute, nämlich der Frieden, das erwünschte Ziel politischen Handelns war. Diese Form der politischen Bildpublizistik begann in den 1560er und 1570er Jahren in den Niederlanden. *GD*

13

**Triumph des Friedens.
Allegorie auf den Frieden von Münster
1648**

*Salomon Savery,
nach David Vinckboons (I)*

1648, Radierung und Kupferstich, 38,2 × 49,1 cm (Blatt)
Amsterdam, Rijksprentenkabinet,
Inv.-Nr. RP-P-OB-68.263

Literatur: Muller I 1863, Nr. 1649, 1958; AK Münster/Osnabrück 1998, Nr. 660 (Hans-Martin Kaulbach).

Vor der Grafenburg in Den Haag, dem politischen Zentrum der Republik der Niederlande, fährt Pax auf einem Wagen wie ein antiker Feldherr bei seinem Siegeszug auf einen Triumphbogen zu. Tatsächlich handelt es sich um die Umarbeitung eines Stiches auf die triumphale Rückkehr des Prinzen von Oranien nach der Eroberung von 's Hertogenbosch 1629. Einen vergleichbaren Triumphzug der Friedensgöttin ließ der spanische Hauptgesandte 1648 auf eine Schaumünze prägen.

Der Freiheitshut auf der Stange macht anschaulich, dass die Freiheit von der spanischen Herrschaft erreicht ist. Die Unterschrift »Ein Friede zählt mehr als unzählige Siege« zitiert den römischen Historiker Silius Italicus und verweist auf die moralische Pflicht des militärischen Siegers, Frieden zu schließen. Die Engel am Himmel stimmen dazu den Weihnachtshymnus an – Friede allen Menschen guten Willens.

Angesichts der Kontroversen um den Frieden von Münster in den Niederlanden wirbt das Blatt für den Frieden. *GD*

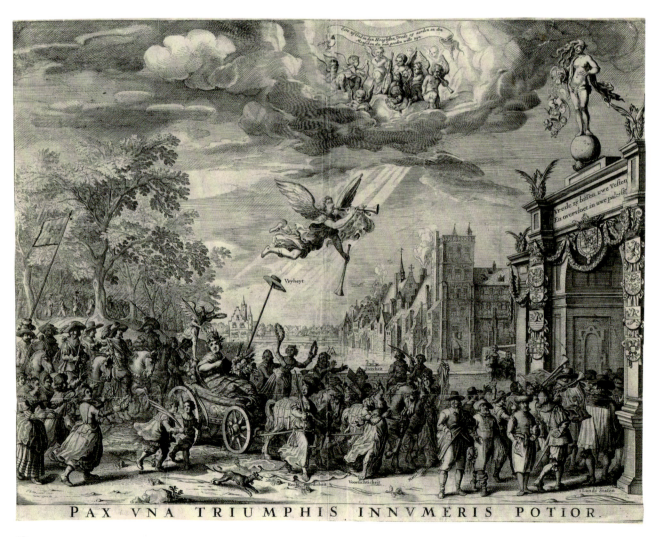

13

14

**Pacis Triumphantis Delineatio
(Triumph des Friedens)**

Johannes Wierix

1577, Kupferstich, 37,3 × 45,4 cm
Staatsgalerie Stuttgart, Graphische Sammlung,
Inv.-Nr. A14711

Literatur: Kaulbach 2003, S. 184; Hollstein LXVII 2004,
S. 66, Nr. 1934; AK Stuttgart 2013, S. 112.

Dieser Kupferstich entstand 1577 in Antwerpen anlässlich des »Ewigen Ediktes«, dem Frieden zwischen der spanischen Krone und den Niederlanden. Die Personifikation des Friedens, mit Pax bezeichnet, thront auf einem Triumphwagen. Über ihrem Kopf schwebt die Taube des Heiligen Geistes. Gelenkt wird der Wagen von Caritas, der Nächstenliebe. Direkt an ihrem Knie lehnt der Wappenschild von Don Juan de Austria, Halbbruder des spanischen Königs, der den Frieden mit den Provinzen unterzeichnete. Über den Bezug zur Nächstenliebe wird seine Rolle als Statthalter und »Lenker« des Friedens hervorgehoben. Der Triumphwagen fährt auf die Verkörperungen der siebzehn niederländischen Provinzen zu, die an ihren Wappen zu erkennen sind. Hinten auf dem Wagen sitzt die Personifikation des Bündnisses, Foedus, die ein Band in den Händen hält, das um den Aufbau eines Altars der Eintracht gebunden ist. Von den Rädern überrollt werden Waffen und Rüstungen sowie der Neid, Livor, der sein Herz verzehrt. Der gemeine Eigennutz, Proprium Commodum, versucht den Wagen mit einem Knüppel zwischen den Speichen des Hinterrads zu stoppen.

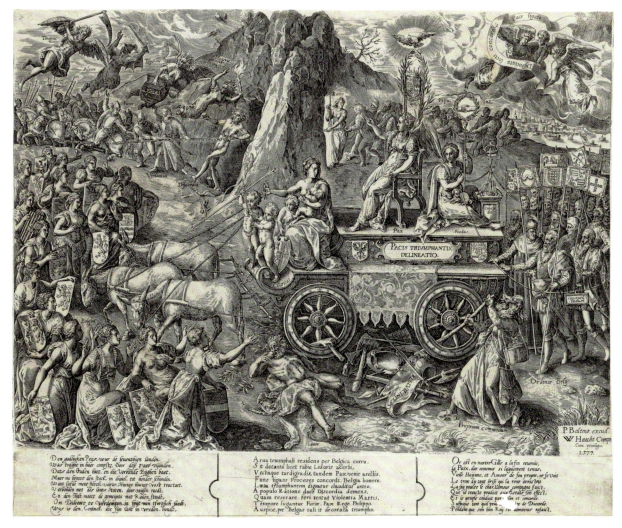

14

Hinten links unterstützt die Vernunft, Ratio, das Volk beim Tauziehen an einer Kette, die durch einen Berg führt. Am anderen Ende ziehen Bewaffnete und verschiedene, mit dem Krieg verbundene Personifikationen wie die Gewalt, Violentia, und der Zorn, Furor. Im Hintergrund rechts befindet sich eine Stadtansicht, wohl Antwerpen. *MN*

15

**Die Cracht des Peys
(Die Kraft des Friedens)**

Johannes Wierix

1577, Kupferstich, 37,9 × 46,2 cm
Staatsgalerie Stuttgart, Graphische Sammlung,
Inv.-Nr. A14712

Literatur: Hollstein LXVII 2004, S. 67, Nr. 1935;
AK Stuttgart 2013, S. 86.

Im Februar 1577 bestätigte der neue spanische Statthalter der Niederlande, Don Juan de Austria, mit dem »Ewigen Edikt« die einige Monate zuvor geschlossene »Pazifikation von Gent« – einen Friedensvertrag zwischen dem spanischen König und den rebellierenden niederländischen Provinzen. Der Statthalter sicherte den niederländischen Generalstaaten u. a. den Abzug der spanischen Truppen und eine allgemeine Amnestie zu. Anlässlich dieses Friedens schuf Johannes Wierix in Antwerpen diesen Stich, auf dem ein vielfältiges, mit Benennungen versehenes, allegorisches Personal die alttestamentliche Prophezeiung »Schwerter zu Pflugscharen« umsetzt. Das Zentrum bildet die Esse, in der die links postierte Prudentia, die Klugheit, auf Anweisung der rechts postierten Ratio, der Vernunft, eine Speerspitze erhitzt. Das Feuer wird von der gezähmten, angeketteten Violentia, der Gewalt, mit dem Blasebalg angeheizt. Auf dem Kamin ist über einem Emblem mit Handschlag und dem Titel des Blattes das Wappen Don Juan de Austrias angebracht. Darüber erscheint im Himmel der

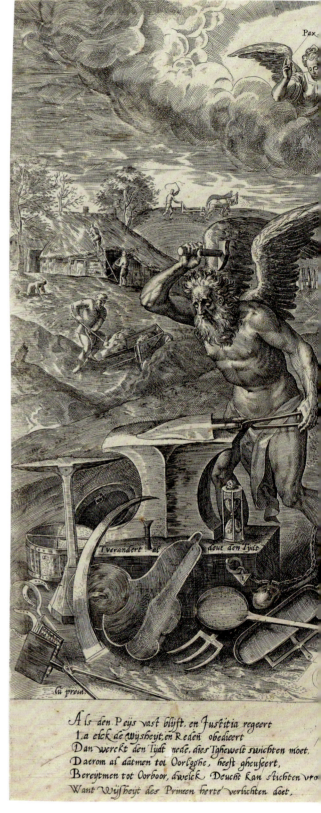

15

Name Gottes in einem Strahlenkranz als eigentliche Quelle des Friedens. Rechts und links des Kamins schweben Pax, der Friede, und Justitia, die Gerechtigkeit. Chronos, die Zeit, schmiedet

auf einem Amboss die Waffen zu verschiedenen Arbeitsgeräten um. Links im Hintergrund sieht man die Auswirkungen des Friedens: Häuser werden gebaut und Felder gepflügt. MN

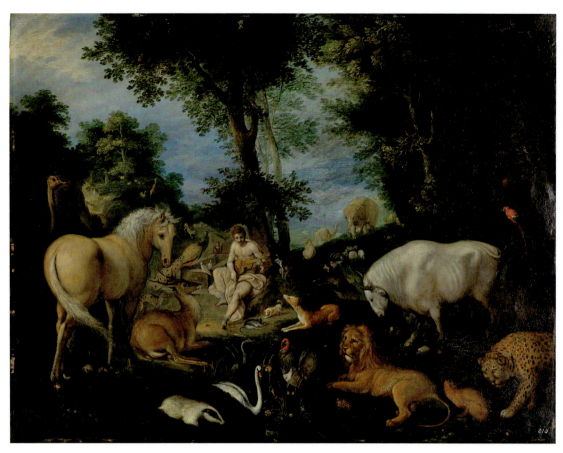

16

17

16

Orpheus unter den Tieren

Roelant Savery (Nachfolge)

um 1600/20, Öl auf Kupfer, 39 × 51 cm
LWL-Museum für Kunst und Kultur, Münster,
Inv.-Nr. 1901 LG

Literatur: Münster 2000, S. 145, S. 152.

17

Orpheus unter den Tieren

Roelant Savery

um 1614, Öl auf Leinwand, 16 × 20 cm
Kunstsammlung der
Georg-August-Universität Göttingen,
Inv.-Nr. 157

Literatur: AK Köln/Utrecht 1985, S. 108–109 (Buysschaert);
Müllenmeister 1988, S. 129–131.

18

Orpheus besänftigt mit dem Klang seiner Lyra die Tiere

Antonio Tempesta

1578, Radierung, 33,8 × 43,7 cm (Blatt)
LWL-Museum für Kunst und Kultur, Münster,
Inv.-Nr. C-24472 LM

Die Gemälde des flämischen Künstlers Roelant Savery und dessen Nachfolge sowie die Radierung des Italieners Antonio Tempesta mit dem Titel »Orpheus unter den Tieren« bilden den mythologischen Sänger und Dichter Orpheus ab. In unberührter Landschaft versammeln die Künstler eine Vielzahl unterschiedlichster Tierarten um Orpheus, Sohn von Apollo, Gott des Lichts, und der Muse Kalliope. Orpheus

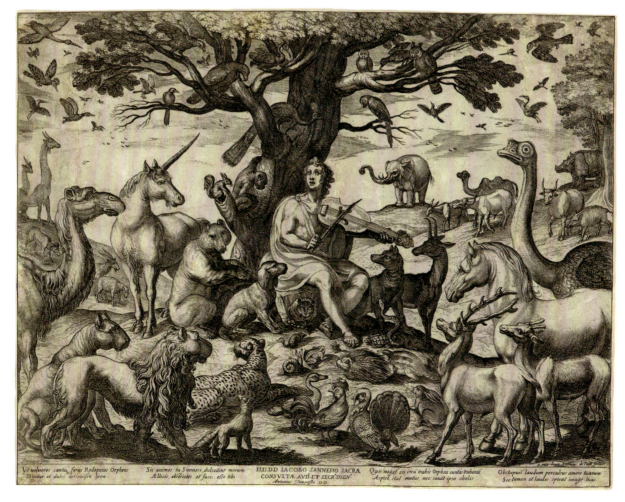

18

sitzt in einer üppigen Landschaft und stellt mit dem Spiel seiner Lyra und seinem Gesang den Frieden unter den verschiedenen Tierarten her. Von bekannten Haus- und Hoftieren wie dem Pferd oder dem Rind über exotische Raubtiere wie den Leoparden oder Löwen bis hin zum Fabelwesen des Einhorns in Tempestas Radierung offenbart sich dem Betrachter ein geradezu paradiesisches Miteinander. Die Künstler nutzten die Gelegenheit zur virtuosen und anatomisch korrekten Darstellung der vielfältigen Tierwelt.

Der Friedensgedanke deckt sich hier mit dem Appell zu gegenseitiger Toleranz und friedlicher Koexistenz verschiedener Temperamente – in Form der Tiere, die mitunter natürliche Feinde waren. Vergleichbare Bildsujets in Komposition und Bildpersonal sind Paradiesdarstellungen, Menageriebilder oder das christliche Bildthema der Arche Noah. Friedenbringend sind in diesem Bildthema aber nur der Halbgott Orpheus und die Kraft seiner Musik. *MM*

19

Das Goldene Zeitalter

Abraham Bloemaert

1603, Schwarze Kreide und Pinsel in Braun, 44,3 × 69,3 cm
Städel Museum, Frankfurt am Main, Inv.-Nr. 2827 Z

Literatur: AK Utrecht/Schwerin 2011, Kat.-Nr. 46,
S. 130 – 131 (Gero Seelig).

——

In seinem epischen Lehrgedicht »Werke und Tage« schildert der griechische Dichter Hesiod um 700 v. Chr. die Abfolge von Weltzeitaltern. Das von ihm als »goldenes Geschlecht« bezeichnete Menschentum lebte in ferner Vergangenheit in ungestörtem Frieden, in einer kummerfreien und von Üppigkeit geprägten Zeit, welche später als das Goldene Zeitalter bezeichnet wurde. Hesiods Schrift wurde zu einem grundlegenden Werk der griechischen Mythologie, über welche die Vorstellung jenes idealen Zeitalters Eingang

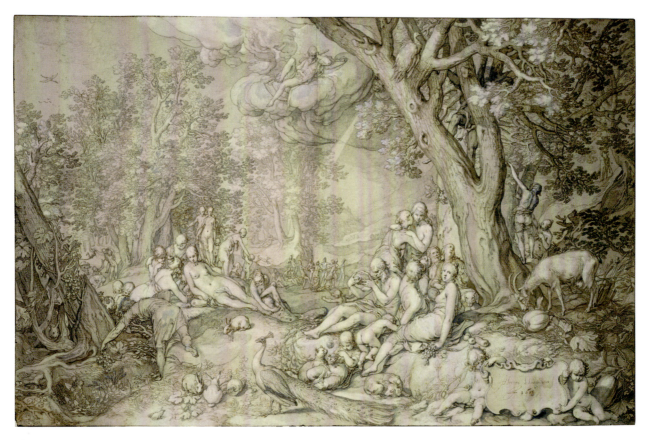

19

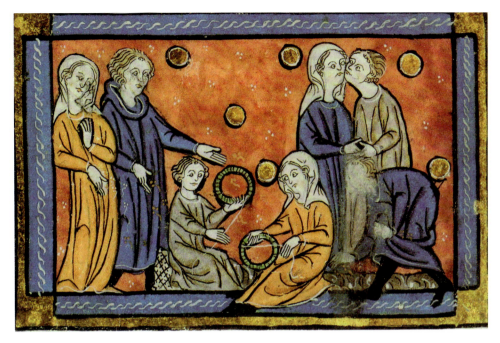

20

in das europäische Weltbild fand. Der christlichen Vorstellung vom Paradies liegt ein sehr verwandtes Muster zugrunde. Die größte Zeichnung im Oeuvre des niederländischen Malers Abraham Bloemaert hat jenes Zeitalter zum Thema, das im Barock häufig in arkadischen Landschaften Ausdruck findet. Die Menschen leben in Einklang mit der Natur, in friedlichem Beisammensein mit den Tieren in einer idyllischen Umgebung. Da die Erde von sich aus die benötigte Nahrung hervorbrachte, blieben den Menschen die körperlichen Anstrengungen der Landarbeit erspart. *PK*

20

Das Goldene Zeitalter

Berthaud d'Achy

Spätes 13. Jahrhundert, Miniatur (Reproduktion),
32,5 × 23,5 cm, fol. 52r
aus: Guillaume de Lorris/Jean de Meun:
Roman de la Rose, 13. Jahrhundert
Vatikan, Biblioteca Apostolica, Cod. Urb. Lat. 376

Literatur: Guillaume de Lorris/Jean de Meun 1976;
König/Bartz 1987.

Im allegorischen »Roman de la Rose«, der in fast 300 Handschriften sowie in zahlreichen Drucken verbreitet wurde, berichtet der Ich-Erzähler von einer Traumvision, die ihn in den Garten der Minne führt. Er verliebt sich in eine Rose, und nach der Überwindung vieler Hindernisse gelingt ihm am Ende mit Hilfe des Gottes Amor das »Pflücken seiner Rose«, also die Vereinigung mit der geliebten Frau.

Ein Idealbild des Friedens entwirft die Miniatur zum Goldenen Zeitalter (fol. 52r), das ganz im Gegensatz steht zur geschilderten Gegenwart mit ihrer Habgier und gegenseitigen Ausbeutung. Ewiger Frühling, eine intakte, schöne Natur und die Liebe charakterisieren ihn. Das Bild zeigt links den Gott Zephyr, den sanften Westwind, und seine Gattin, die Frühlingsgöttin Flora, die auf der Erde ein Blumenmeer schaffen, aus dem Kränze für Liebende geflochten (Mitte) und Decken von Blumen ausgebreitet werden. Auf solchen Lagern – so der Text – umarmen und küssen sich jene, denen Amors Spiele gefallen (V. 8347–8434). Diese im Mittelalter ganz singuläre Darstellung der Goldenen Zeit des Friedens weist bereits auf frühneuzeitliche Gestaltungen voraus. *CMS*

21

La Paix. Idylle (Der Frieden. Idylle)

Honoré Daumier

aus: Le Charivari, 6. März 1871, Nr. 324, Lithografie,
31 × 25,2 cm (Blatt), 23,5 × 18,4 cm (Bild)
Stiftung Deutsches Historisches Museum, Berlin,
Inv.-Nr. 1988/456.5

Literatur: Hazard/Delteil 1904, 3464; Delteil 1925–1930, 3854; AK Ottawa/Paris/Washington 1999/2000, S. 497; Kaulbach 2003, S. 225; AK Budapest 2012, S. 101.

Daumier schuf ab 1866 zahlreiche Karikaturen auf die Kriegsgefahr in Europa und vor allem gegen die aggressive Politik Preußens unter Bismarck (Kat.-Nr. 45–50). Hier kommentiert er das Ende des Deutsch-Französischen Kriegs. Wenige Tage zuvor war am 13. Februar 1871 der Präliminarfrieden von Versailles geschlossen worden. In Umkehrung der klassischen Schäferidyllen zeigt er den Frieden als eine Idylle des Todes in Gestalt eines Knochenmanns – auf einer Doppelflöte spielend, in einer mit Schädeln und Gerippen übersäten Landschaft. Der Kontrast zwischen dem Titel und dem Bild, das eher an traditionelle Darstellungen vom Triumph des Todes erinnert, hebt die Verluste von Menschenleben durch Krieg hervor. Darüber hinaus kann es als Kommentar zu den für Frankreich extrem harten Bedingungen des Friedensvertrags gedeutet werden, die letztlich nicht den Frieden, sondern die Feindschaft zwischen den Ländern zementierten. *MN*

21

22

Frieden und Gerechtigkeit küssen sich

Schreiber und Miniatoren der Abtei Saint-Germain-des-Prés

820–830

In: Stuttgarter Psalter, karolingische Bilderhandschrift, Württembergische Landesbibliothek, Cod. bibl. fol. 23, fol. 100v, Faksimile Stuttgart 1965

Literatur: Aurelius Augustinus 1956, S. 1171–1172; Fischer/Mütherich 1968; Lechner 1970, Sp. 230–231; Davezac 1972; Schreiner 1986; Augustyn 2003a.

Die Seite (fol. 100v) zeigt den Kuss von Gerechtigkeit und Frieden, die nach Psalm 85,11 als Allegorien mit Nimben auftreten (nach V. 12). Die Szene folgt dem Bildtypus der Heimsuchung Mariens mit dem Umarmungs- und Kussgestus – eine Urszene des Friedens in der gesamten europäischen Geschichte der Friedensidee. Augustin nutzt sie in seinem Psalmenkommentar zu einem eindringlichen Appell an den Leser, sich um Gerechtigkeit zu bemühen, da Frieden ohne sie nicht zu haben sei: »Übe Gerechtigkeit, und du wirst Frieden haben, sodass sich Gerechtigkeit und Frieden (die Freundinnen sind) küssen.« Die Kongruenz dieser Idee mit der antiken Friedensutopie vom Goldenen Zeitalter, in dem Dike (Gerechtigkeit), Tochter des Zeus und der Themis, herrscht, bei Streit und Krieg aber die Erde verlässt, hat offenbar die große Wirkung beider Vorstellungen verstärkt. *CMS*

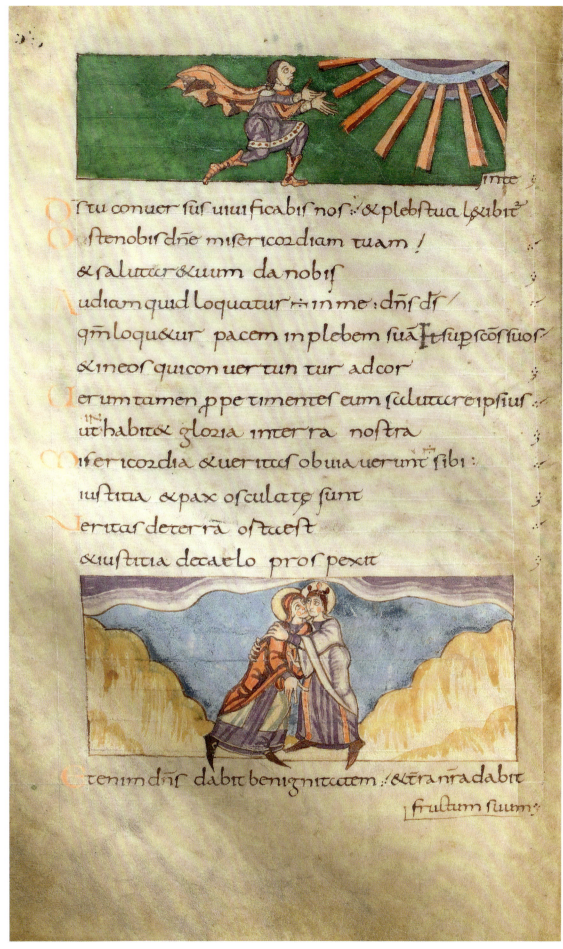

inte-
e tu conuersus uiuificabis nos: & plebs tua lætabit̃
O stende nobis dñe misericordiam tuam /
&salutare tuum da nobis
A udiam quid loquatur ĩ in me: dñs ds /
qm loquetur pacem in plebem suã ꜩ sup sctos suos
& in eos qui conuertuntur ad cor
V erumtamen ppe timentes eum salutare ipsius
ut habitet gloria in terra nostra
M isericordia & ueritas obuiauerunt sibi:
iustitia & pax osculatæ sunt
V eritas de terra orta est
& iustitia de cælo prospexit

E tenim dñs dabit benignitatem: & tra nra dabit
fructum suum

23
Gerechtigkeit und Frieden umarmen sich
Jacopo Palma il Giovane

um 1620, Öl auf Leinwand, 207 × 210 cm
Gallerie Estensi, Modena, Inv.-Nr. 420

Literatur: Mason Rinaldi 1984, S. 94; Werner 1998;
AK Münster/Osnabrück 1998, S. 190; Arnhold 2014, S. 134.

24
Allegorie auf Gerechtigkeit und Frieden
Theodor van Thulden

1659, Öl auf Leinwand, 109 × 162 cm
LWL-Museum für Kunst und Kultur, Münster,
Leihgabe aus Privatbesitz, Inv.-Nr. 1540 LG

23

24

Das Motiv illustriert Psalm 85,11: »Dass Güte und Treue einander begegnen,/Gerechtigkeit und Friede sich küssen«. Es geht hier um die gottgewollte Vision menschlichen Zusammenlebens. Auf Thuldens Gemälde, entstanden anlässlich des Pyrenäenfriedens 1659, umarmen sich die beiden allegorischen Figuren: Die fast nackte Pax beugt sich zur aufrecht sitzenden Justitia. Ein bevorstehender Kuss ist in dieser Bewegung zu erahnen. Beide Figuren sind mit den üblichen Attributen ausgestattet: Pax hält Füllhorn und den Merkurstab im Arm und zertritt mit ihren Füßen die Waffen. Justitia hält in ihrer rechten Hand ein Schwert. Zu ihren Füßen liegt ein offener Geldbeutel als Zeichen ihrer Unbestechlichkeit und am linken Bildrand weist ein Putto auf die ausgeglichenen Schalen der Waage.

Auf Palma il Giovanes Bild sind sich die beiden stehenden Personifikationen noch näher: Der Frieden berührt mit seinen Lippen fast die Wange der Gerechtigkeit. Seine Attribute sind ähnlich, allerdings hält Pax eine nach unten gerichtete Fackel in der Hand, um die am Boden liegenden Waffen zu verbrennen. Das Gemälde hing ursprünglich in der Sala della Quarantia Criminale im Dogenpalast in Venedig, dem Ort, an dem das höchste Strafgericht von Venedig tagte. Das Thema der Verbundenheit von Frieden und Gerechtigkeit war in diesem Umfeld von großer Bedeutung und konnte als Aufforderung an die Justiz verstanden werden, durch gerechte Urteile den gesellschaftlichen Frieden aufrechtzuerhalten. *MN*

25

Der Friedenskuß

Thomas Theodor Heine

in: Simplicissimus, Jg. 24, Heft 15, 8. Juli 1919, S. 189
Typendruck mit Farbklischeedruck, 37 × 27,4 cm (Blatt),
24,5 × 20,5 cm (Bild)
LWL-Museum für Kunst und Kultur,
Münster, A 1923 2° LM, Jg. 24

Literatur: Münster 1983, Nr. 324;
Berlin 2003, S. 243, Nr. VII/33.

Ein Kuss als Zeichen des Friedens wird hier zur Vergewaltigung des Friedensengels durch ein graues gehörntes Ungeheuer. Die geflügelte, weiß gekleidete, den Palmzweig als Friedenszeichen anbietende Verkörperung des Friedens wird erdrückt, durch den Biss in die Kehle getötet, ihr wird das Blut vampirhaft ausgesaugt und sie ihrer friedensstiftenden Wirkung beraubt. Der symbolhafte Friedenskuss wird dadurch in sein Gegenteil verkehrt.

Die Karikatur verbildlicht die politische Erfahrung der Verlierer des Ersten Weltkriegs (vgl. Kat.-Nr. 131–141), hilfloses Opfer zu sein und durch Gebietsabtretungen und Reparationszahlungen ausgesaugt zu werden. *GD*

26

Nacht (Blatt 2), Tag (Blatt 3) aus: Graphikmappe Pax

Otto Piene

1969–1970, Siebdrucke, 90 × 65 cm
LWL Museum für Kunst und Kultur, Münster,
Inv.-Nr. C-20760,04 LM, Inv. C-20760,05 LM

Literatur: Kuhn 2011, S. 623.

Bereits im Alten Testament symbolisiert der Regenbogen nach der Sintflut die Versöhnung Gottes mit Noah – und auch heute noch wird die flüchtige Himmelserscheinung als Zeichen des Friedens und der Toleranz verstanden. In Otto Pienes Mappe »Pax« sind die geschwungenen Farbbahnen ein krönendes und verbindendes Element zwischen elf Siebdrucken aus den Jahren 1969 bis 1970. Während auf den anderen Werken der Mappe architektonische Wahrzeichen internationaler Metropolen in kräftige Signaltöne eingefärbt sind, bleiben »Tag« und »Nacht« mit Ausnahme des Regenbogens monochrom und lediglich durch die beiden Farben Weiß und Schwarz definiert. Für Otto Piene als Mitbegründer der Künstlergruppe ZERO lag der Friedensgedanke in der Verbindung von Mensch und Natur und dem künstlerischen Konzept des Neuanfangs. In dieser Serie spiegelt sich nicht nur die Faszination für die Reinheit des Himmels und die Sakralität eines christlichen Bildmotivs wieder, sondern auch ein Kulturen übergreifender Einheitsgedanke, der die Erde unter den Farben eines Regenbogens vereint. *MM*

25

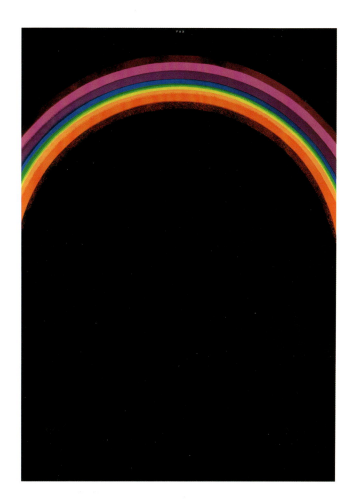
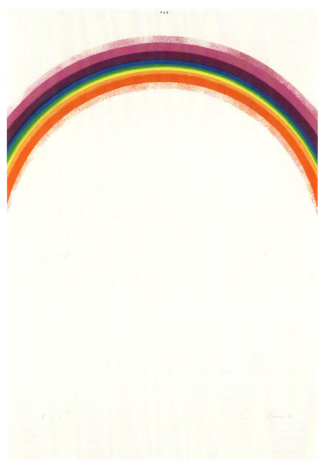

Künstler für den Frieden

»Nie wieder Krieg!«: Käthe Kollwitz' Plakat markiert 1924 nicht nur die intensive Beteiligung am Aufruf zum Frieden, sondern auch die zukunftweisende Möglichkeit, Frieden in einem reproduzierbaren und weit verbreiteten Medium zu propagieren. Die Auflagenwerke der Frühen Neuzeit – Münzen, Medaillen und Kupferstiche – wurden ebenso eingesetzt, um Friedensprozesse zu begleiten. Sebastian Dadler schuf während des Dreißigjährigen Krieges mehrere Medaillen, die unter Verwendung einschlägiger Allegorien und Symbole der Hoffnung nach Frieden Ausdruck verliehen. Dieses Engagement für den Frieden hatte jedoch nur eine eingeschränkte öffentliche Reichweite, die mit den Mobilisierungsstrategien im Rahmen von Friedensbewegungen im 20. Jahrhundert kaum vergleichbar sind. Vielmehr waren die künstlerischen Bemühungen um Frieden in Mittelalter und Früher Neuzeit eng in religiöse, höfische und institutionelle Kontexte eingebunden. Seltener ergriffen Künstler und Literaten eigenständig die Initiative. Erasmus von Rotterdams »Querela Pacis« von 1517 gilt als der früheste gedruckte Friedensappell.

Im 17. Jahrhundert nahm der Hofmaler und Diplomat Peter Paul Rubens aktiven Anteil an Friedensbemühungen: Laufende Verhandlungen wurden bildlich kommentiert und erzielte Friedensschlüsse triumphal überhöht. Doch der Friedensoptimismus wurde oft durch die kriegerische Wirklichkeit gedämpft. Rubens' »Allegorie auf den Krieg« ist durch die Verzweiflung der inmitten von Opfern sitzenden Figur als Anprangerung des Krieges zu verstehen. Eugène Delacroix bemühte Mitte des 19. Jahrhunderts im Pariser Rathaus nochmals das seit Jahrhunderten bekannte Konzept einer Friedensallegorie. Wenig später entlarvten Honoré Daumiers Karikaturen unter Verwendung eben jener bekannten Allegorien, Personifikationen und Symbole die oft verlogenen Bemühungen der Mächtigen um Frieden am Vorabend des Deutsch-Französischen Krieges. Spätestens angesichts der bis dahin ungeahnten Dimensionen von Gewalt und Leid im Ersten Weltkrieg wurden die künstlerischen Beiträge drastischer: Nicht mehr die utopischen Vorstellungen einer Friedenszeit, sondern die Gräuel des Krieges dominierten die Bildwerke, die Frieden forderten. 1915/16 schuf Wilhelm Lehmbruck in der Plastik »Der Gestürzte« ein Sinnbild für die Verzweiflung über Massenmord und Zerstörung. In »Flandern« vergegenwärtigte Otto Dix seine düsteren Erinnerungen an das verheerende Schlachtfeld als Mahnmal für den Frieden in einer Zeit erneuter Kriegsmobilisierung Mitte der 1930er Jahre. *EBK*

27

Querela Pacis undique gentium eiectae profligataeque (Klage des überall von den Völkern verjagten und verworfenen Friedens)

Erasmus von Rotterdam

Basel: Frobenius, 1517
In einer Sammelausgabe mit weiteren Schriften,
[2] Bl., 642 S., [1] Bl.
Typendruck mit Holzschnitten, ca. 20 × 15 cm (Blatt),
aufgeschlagen fol. 3r
Stadt- und Universitätsbibliothek Köln, AD + S 758

Literatur: Erasmus 1977, S. 3 – 56 (Otto Herding);
Erasmus 1984; Halkin 1986.

27

Erasmus von Rotterdam (1469 – 1536), ein europaweit angesehener Gelehrter und Rat des spanischen Königs Karl V., setzte sich in vielen seiner Texte für den Frieden ein. Der prominenteste ist die 1517 veröffentlichte »Klage des Friedens, die von allen Völkern vertrieben und verfolgt wird« – der früheste gedruckte literarische Friedensappell. Erasmus lässt nach antiker Vorstellung eine Frau als Verkörperung des Friedens den Krieg und Unfrieden auf Erden beklagen. Erasmus, der die Sala della Pace in Siena (Kat.-Nr. 10) kannte, verurteilte Gewalt als unmenschlich und unchristlich, prangerte Krieg und Streit zwischen Fürsten, in der Kirche und in Städten als Quelle aller Laster an und leitete aus dem Naturrecht und dem Christentum die Friedenspflicht für jedermann, für alle Fürsten und Obrigkeiten ab. Maßstäbe jeglicher Politik seien menschliche Vernunft und göttliches Gebot, das Glück des Einzelnen und die Wohlfahrt des Volkes, jeder müsse den »Frieden von Herzen wollen«, selbst die irrgläubigen Türken solle man nicht bekriegen, sondern durch gute Vorbilder überzeugen.

Dass von Anfang an auch Bilder die Wirkung des Textes verstärkten, zeigt das Titelblatt des 1517 in Basel erschienenen Drucks: Die Bordüre enthält die Art von Kampfszenen, gegen die Erasmus sich wendet. Die Verbildlichung des Krieges ist von Anfang an ein Argument für den Frieden. Die Druckermarke des Basler Verlegers Froben, der von zwei Händen gehaltene Merkurstab mit einer Taube, ist zugleich ein Friedenssymbol. Der vor allem in Kriegszeiten immer wieder nachgedruckte Text blieb über Jahrhunderte außerordentlich wirkmächtig. *GD*

28

Les Avantures de Télémaque, Fils d'Ulysse (Die Abenteuer des Telemach, Sohn des Odysseus)

François de Salignac de La Mothe Fénelon

Amsterdam: Wetstein & Smith, 1734
Aufgeschlagen Taf. 10 vor S. 159 (Kupferstich von Jacob Folkema nach Louis Fabricius Dubourg)
28,5 × 23 cm (Blatt), 23,1 × 18,2 cm (Platte)
Universitäts- und Landesbibliothek Münster, 3 C 4154

Literatur: Gallouédec-Genuy 1963, S. 235 – 283;
Simon 2005, S. 204 – 248; Biesterfeld 2014, S. 148 – 199.

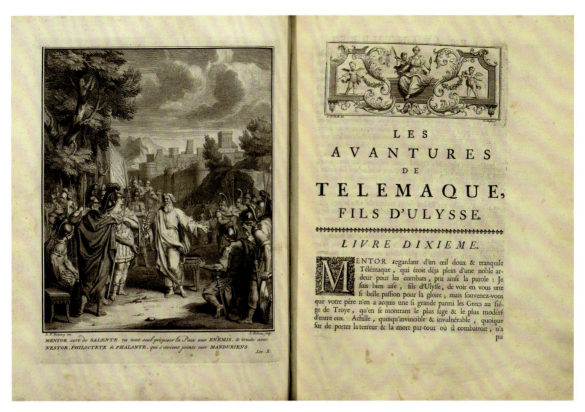

28

Eine Mischung aus Fürstenspiegel und Utopie ist der Roman »Les Avantures de Télemaque« des französischen Erzbischofs Fénelon. Geschrieben für den Enkel Ludwigs XIV. von Frankreich, seit 1699 in vielen Auflagen gedruckt, war es ein wichtiges politisches Lehrbuch des 18. Jahrhunderts. Angelehnt an Homers »Odyssee«, kreist der Reisebericht seines Sohnes Telemach um ideale Politik und Herrschaft.

Frieden ist hier ein Gebot Gottes und der Klugheit. Die Kapitel 9 bis 11 bieten einen musterhaften Friedensschluss. Minerva in Gestalt des vernünftigen »Mentor« des Prinzen vermittelt einen Frieden: Mentor trägt den Ölzweig des Friedensstifters. Strittige Grenzfestungen werden neutralisiert, und gegenseitiges Vertrauen erzeugt ein Bündnis zur allseitigen Sicherheit. Das Gewaltverbot gründet auf der Brüderlichkeit der Menschheit; Krieg darf nur der Verteidigung dienen. Der Staat soll der Wohlfahrt der Untertanen, nicht dem Ruhm der Könige dienen und wird nicht durch Kriege, sondern durch wirtschaftliche Reformen gekräftigt – eine Kritik an der Politik Ludwigs XIV. *GD*

29

Zum ewigen Frieden

Immanuel Kant

Königsberg: Friedrich Nicolovius, 1795
Typendruck, 19×12 cm (Blatt), 104 S.
Deutsche Nationalbibliothek Leipzig, IV 179,3

Literatur: Cavallar 1992; Gerhardt 1995;
Merkel/Wittmann 1996; Kersting 2004, S. 140–168,
v. a. S. 152–155 (Zitat).

Bald nach dem Frieden von Basel zwischen Preußen und der Republik Frankreich am 5. April 1795 erschien dieser Traktat als vernunftbegründete Vision eines rechtlich gesicherten Friedens des letzten Ziels des Völkerrechts.

Kants Friedenskonzept »bietet eine säkularisierte Version der traditionellen Verbindung von pax und iustitia« (Wolfgang Kersting). Statt Krieg und Gewalt soll Recht herrschen. Voraussetzungen seien der Friedenswille, die Souveränität, das Selbstbestimmungsrecht und die Unverletzlichkeit der Staaten sowie ein Verzicht

auf Söldnerheere; unvermeidliche Kriege sind nach Rechtsregeln zu führen.

Die Dauerhaftigkeit, die den Frieden von bloßen Waffenstillständen unterscheide, werde durch Rechtsregeln auf drei Ebenen begründet: zwischen den Menschen innerhalb des Staates, zwischen den Staaten sowie zwischen den Staaten und den Einzelmenschen aufgrund eines »Weltbürgerrechts«. Der Zusammenhang zwischen innerstaatlicher, die Freiheit sichernder Gerechtigkeit und zwischenstaatlicher Friedlichkeit erfordere eine republikanische Verfassung mit Gewaltenteilung, denn eine Republik könne das ihr innewohnende Rechtsprinzip am ehesten gegen die Nachbarn kehren. Als friedenssichernde Institution fordert Kant einen »Völkerbund« zum zwischenstaatlichen friedlichen Interessenausgleich.

Am Ende verweist er auf den Zusammenhang zwischen Recht, Moral und Öffentlichkeit, die gemeinsam Vernunft erst durchsetzbar machen. Kants Schrift wirkte in den Friedensbewegungen stark nach. GD

29

Friedens-Fibel

Verband Deutscher Schriftsteller (Hg.)

Frankfurt am Main: Büchergilde Gutenberg, 1982
Offsetdruck, 192 S., 30 × 24 cm
LWL-Museum für Kunst und Kultur,
Münster, SEB 154

Literatur: Gerosa 1984, S. 131–134, S. 142–144, S. 178;
Gassert 2011, S. 176–198; Schregel 2011, S. 69–77;
Wiechmann 2017, S. 67–93.

—

Die Tradition appellativer Literatur für den Frieden geht durch alle Zeiten von Homer bis heute. Einen Höhepunkt erlebte das Engagement von Dichtern und Schriftstellern im Rahmen der »Friedensbewegung« gegen die »atomare Nachrüstung« der NATO-Mächte ab 1979. Neben namhaften Persönlichkeiten wie Heinrich Böll oder den Theologen Albertz, Gollwitzer und Sölle engagierten sich auch Literatenvereinigungen wie die internationalen PEN-Clubs – hier der Verband deutscher Schriftsteller (VS) in der IG Druck und Papier Hessen in einem gewerkschaftseigenen Verlag.

Der Band ist eine Anthologie und enthält neben Texten auch 42 großformatige Fotos – teils erschütternde Kriegsaufnahmen, teils Demonstrationsbilder. Den Umschlag zieren Fotos einer friedlichen Landschaft von August Sander und das Bild einer Berliner »Demo«. Die Texte setzen sich zusammen aus 110 Zitaten bedeutender Autoren, so von Aristophanes, Brecht, Goethe und Kant bis zu Voltaire und Zola, vor allem aber aus Gedichten und Prosatexten von 124 Autorinnen und Autoren, die einem Aufruf zur Beteiligung folgten – 10 Prozent der Einsendungen wurden gedruckt. *GD*

31 bis 39

Friedensmedaillen von Sebastian Dadler

31

Friedenswunsch

Sebastian Dadler

1627, Silber, geprägt – Dm. 43,5 mm, Gew. 25,79 g
Maué Nr. 12
LWL-Museum für Kunst und Kultur, Münster,
Inv.-Nr. 29598 Mz

32

Religiöse Friedenshoffnung

Sebastian Dadler

1628, Silber, geprägt – Dm. 52,0 mm, Gew. 34,45 g
Maué Nr. 13
Germanisches Nationalmuseum, Nürnberg,
Inv.-Nr. Med 14477

33

Friedensmahnung zum Neuen Jahr

Sebastian Dadler

1635, Silber, geprägt – Dm. 59,0 mm, Gew. 49,52 g
Maué Nr. 37
Germanisches Nationalmuseum, Nürnberg,
Inv.-Nr. Med 14500

34

Friedenswunsch und Friedensfreude

Sebastian Dadler

1644/48, Silber, geprägt – Dm. 60,9 mm, Gew. 60,22 g
Maué Nr. 56
LWL-Museum für Kunst und Kultur, Münster,
Inv.-Nr. 26235 Mz

35

Friedenslob

Sebastian Dadler

1650, Silber, geprägt – Dm. 49,9 mm, Gew. 33,12 g
Maué Nr. 73
LWL-Museum für Kunst und Kultur, Münster,
Inv.-Nr. 45713 Mz

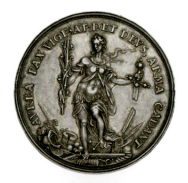

31

32

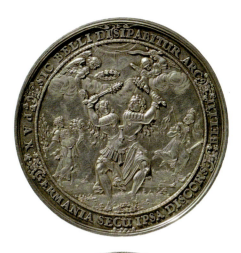

35

33

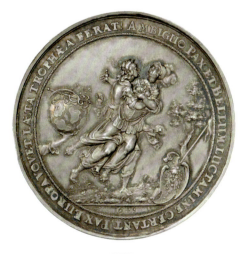

36

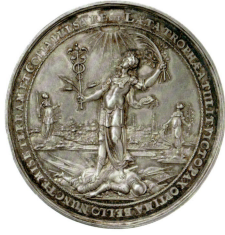

34

36

Segnungen des Friedens in Hamburg

Sebastian Dadler

1653, Silber, geprägt – Dm. 49,6 mm, Gew. 28,18 g
Maué Nr. 80
LWL-Museum für Kunst und Kultur, Münster,
Inv.-Nr. 45726 Mz

37

Frieden in der Welt beim Regierungsantritt von König Friedrich III. von Dänemark (1648–1670)

Sebastian Dadler

1648/49, Silber, geprägt, mit angelöteter Öse –
H. 60,5 × B. 47,8 mm, Gew. 51,68 g
Maué Nr. 72
Stadtmuseum, Münster, Inv.-Nr. MZ-WF-00108

37

38

Königin Christina von Schweden (1632–1654) als Friedensstifterin

Sebastian Dadler

o. J. (1649/50), Bronze, geprägt –
Dm. 55,6 mm, Gew. 94,42 g
Maué Nr. 67
LWL-Museum für Kunst und Kultur, Münster,
Inv.-Nr. 17468 Mz

39

Kaiser Ferdinand III. (1637–1657) als Friedensstifter bei den Verhandlungen um die Friedensausführung in Nürnberg

Sebastian Dadler

1649, Silber, geprägt – Dm. 77,6 mm, Gew. 135,12 g
Maué Nr. 71
LWL-Museum für Kunst und Kultur, Münster,
Inv.-Nr. 26267 Mz

Literatur: Dethlefs/Ordelheide 1987,
passim; Dethlefs 1997, bes. S. 31–34; Dethlefs 2018,
passim; Maué 2008; Więcek 1962.

38

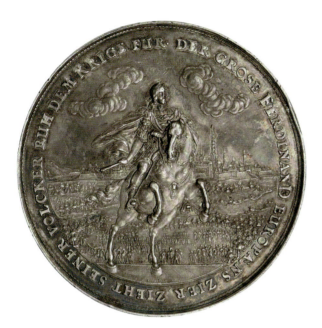

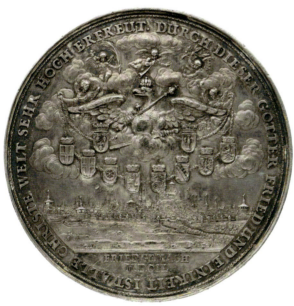

39

Sebastian Dadler (1586–1657) kann geradezu als der Rubens der deutschen Barockmedaille gelten, als ihr Wegbereiter und zugleich Impulsgeber für nachfolgende Generationen. Er hat der deutschen Medaille das Feld der historisch-politischen Medaille, der Ereignismedaille niederländischer Art auf zeitgenössisches Geschehen und die Personen als Träger des Geschehens, eröffnet und diese in den Osten und Norden Europas vermittelt. Mit der Gattung hat er auch die niederländische Kunstauffassung bei der Porträtgestaltung, den Stadt- und Landschaftsveduten, den Schlachtenszenen und barocken Allegorien rezipiert, jedoch individuell und innovativ weiterentwickelt. Neben der künstlerischen Perfektion im Stempelschnitt steht eine souveräne Beherrschung der Prägetechnik, die mit komplizierten Vorrichtungen eine gleichmäßige Ausprägung speziell großformatiger, schwerer Medaillen mit hohem Relief ermöglichte.

Nach Gehversuchen als Goldschmied in Augsburg bis 1623 und dann am Dresdener Hof bis 1632, für den er die ersten Medaillen schuf, arbeitete Dadler die längste Zeit als freier Medailleur. An bis heute kaum bekannten Orten, seit 1648 in Hamburg, war er für verschiedenste Auftraggeber tätig, etwa für das polnische und das schwedische Königshaus sowie die Statthalter der Niederlande, aber auch für Einzelpersonen und Stadtregimenter. Ab 1629 schnitt er so Medaillen auf Personen und Ereignisse seiner Zeit, des Dreißigjährigen Krieges – dabei nicht wenige zum Thema Frieden. Daneben stehen in seinem Gesamtwerk die thematisch und motivisch traditionelleren Gelegenheitsmedaillen, freie Verkaufsstücke vor allem religiöser, aber auch profaner Art für zentrale Stationen im Leben eines jeden Menschen.

Friedensmedaillen sind einerseits Stücke, die schon während des Krieges einen Friedenswunsch und dann anlässlich des Westfälischen Friedensschlusses 1648/49 und der Nürnberger Ausführungsverhandlungen 1649/50 sowie danach die Friedensfreude formulierten. Motive

sind der – oft siegreiche, auch goldene – Frieden, unter dem allgemeine Prosperität herrscht (Kat.-Nr. 31), sich Güte und Treue, nachdem der Kriegsneid besiegt ist, umarmen und küssen (Kat.-Nr. 35), oder der speziell über Hamburg seine Segnungen ausschüttet (Kat.-Nr. 36). Stets wird dies – etwa mit dem Jesuskind, das Gerechtigkeit und Eintracht segnet (Kat.-Nr. 32) – auch religiös konnotiert. Das zerstrittene Deutschland ist ein keulenschwingender siamesischer Zwilling, der den Frieden mit Füßen tritt, aber von Engeln abgehalten wird, wodurch Krieg geht und Frieden kommt (Kat.-Nr. 33). Im Ringkampf zwischen Frieden und Krieg siegt zuletzt der Frieden mit den göttlichen Geschenken Gerechtigkeit und Wohlstand (Kat.-Nr. 34). Die Medaillen zeigen ein reiches Repertoire an Friedensallegorien, wobei es – bei aller Abhängigkeit von Vorlagen – neben den traditionellen Personifikationen mit ihren subtilen Attributen auch echte Neuschöpfungen gibt (Kat.-Nr. 33).

Medaillen mit Friedensbezug sind andererseits Stücke, die auf konkrete Friedensverträge entstanden sind, eher aber auf das diesbezügliche Wirken von Personen. Regelrecht als Friedensstifter gewürdigt werden so Königin Christina von Schweden, dargestellt als Minerva, Göttin der Weisheit, mit antikem, lorbeerbekränztem Helm, die geht, den Friedenszweig zu brechen (Kat.-Nr. 38). Oder Kaiser Ferdinand III. wegen seines Engagements für den Frieden in Europa, als siegreicher Feldherr energisch von Wien ausreitend, die zu Nürnberg unter dem Reichsadler versammelten Mächte fest im Blick (Kat.-Nr. 39). Das ovale, geöste Prachtstück auf den soeben gekrönten dänischen König Friedrich III. verweist mit der Friedensgöttin über der Weltkugel direkt auf diesen auch Dänemark umfassenden Weltfrieden (Kat.-Nr. 37).

Sebastian Dadler war ein Künstler für den Frieden, denn mit Sicherheit hat er die thematisch unspezifischen, zeitlosen Friedenswunsch- bzw. -freudemedaillen auf eigene Rechnung hergestellt. Ob aus eigenem Antrieb und innerer Überzeugung, sei dahingestellt – jedenfalls bediente er einen Markt, ein Publikum, das es offensichtlich dafür gab. Wie die Gelegenheitsmedaillen konnten seine Friedensmedaillen gekauft und verschenkt werden, um individuellen Friedensgefühlen Ausdruck zu verleihen, sich aber auch als Öffentlichkeit für den Frieden und gegen den Krieg – Thema letztlich einer ganzen Generation – starkzumachen. *StK*

40

Friedensallegorie

Unbekannter Künstler, nach Peter Paul Rubens

17. Jahrhundert, Öl auf Leinwand, 139 × 189 cm
Anhaltische Gemäldegalerie Dessau,
Inv.-Nr. 1713

Literatur: Vogel 1913, S. 20;
Katalog Dessau 1877, S. 12.

In keinem anderen Werk von Peter Paul Rubens verbindet sich die Kunst des Malerfürsten so eindrücklich mit seiner Tätigkeit als Diplomat wie in der Friedensallegorie von 1629/30 (National Gallery, London). Im Rahmen der sich anbahnenden Friedensverhandlungen zwischen Spanien und England reiste Rubens 1629 als Sekretär des Geheimen Rates der südlichen Niederlande nach London, um einen Waffenstillstand auszuhandeln und einen Botschafteraustausch vorzubereiten. Seine Bemühungen waren von Erfolg gekrönt: Der Vertrag wurde im November 1630 geschlossen und der Künstler aufgrund seiner Verdienste sowohl vom englischen als auch vom spanischen König zum Ritter geschlagen. Rubens schuf die Friedensallegorie offensichtlich ohne Auftrag und machte sie dem englischen König Karl I. zum Geschenk. Damit war das Gemälde Teil der diplomatischen Mission in London und ehrte in der Person des englischen Königs sowohl den Verhandlungspartner wie auch den Kunstliebhaber und Sammler.

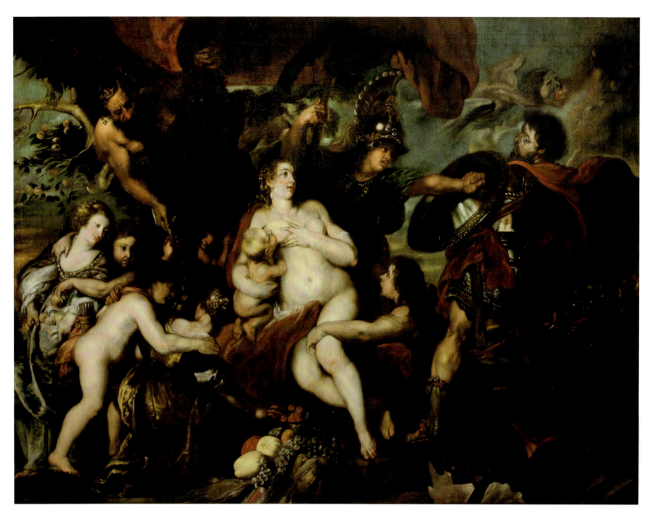

40

Nach der Rückkehr des Malers 1630 nach Antwerpen entstand in der Rubens-Werkstatt eine qualitätvolle Wiederholung des Londoner Gemäldes, die die Komposition grundsätzlich beibehielt, jedoch einige Elemente variierte. Diese großformatige Werkstattwiederholung befindet sich heute in der Alten Pinakothek in München. Das vorliegende Gemälde ist eine sehr getreue, stilistisch jedoch abweichende Kopie nach dem Münchener Gemälde und zeugt wie dieses vom großen Erfolg und der regen Nachfolge der Erfindung des Meisters. Im Zentrum zeigt es eine nackte sitzende Frauenfigur, die ein Kind an ihrer Brust nährt und sowohl Pax als auch Venus darstellen kann. Sie wird von mehreren Kindern begleitet, denen die Früchte des Friedens präsentiert werden, Symbole des Überflusses und der Freuden des Friedens. Dieser friedlich-einträchtigen Gruppe steht am rechten Bildrand der Kriegsgott Mars mit der feuerspeienden Harpye gegenüber, die von der ebenfalls kriegerisch auftretenden Minerva mit vehementer Geste vertrieben werden. *JC*

41

Allegorie auf den Krieg

Peter Paul Rubens

um 1628, Öl auf Holz, 36 × 50 cm
LIECHTENSTEIN. The Princely Collections,
Vaduz-Vienna, Inv.-Nr. GE 59

Literatur: AK Vaduz 1974, Kat.-Nr. 3, S. 9; Held 1980, Bd. 1, Kat.-Nr. 270, S. 364–365; Jaffé 1989, Nr. 916; AK Wien 2004, Kat.-Nr. 75, S. 292–293.

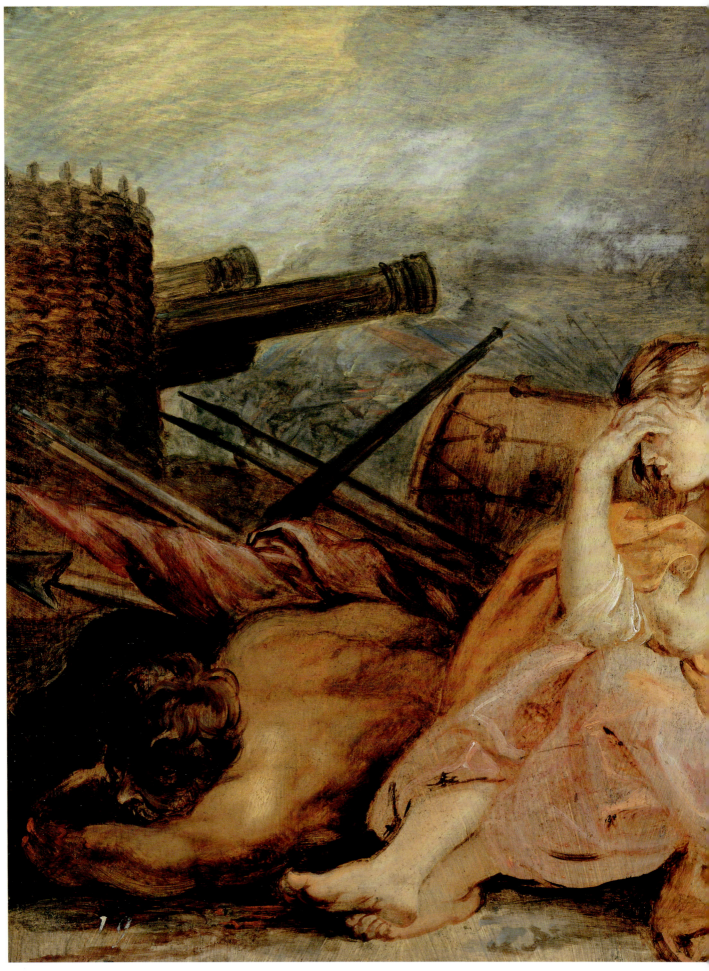

Auf dem Boden eines Schlachtfeldes sitzt bildparallel eine trauernde Frau in grau-orangefarbenem Gewand. Ihr von Niedergeschlagenheit geprägter Ausdruck spiegelt die Konsequenzen des Krieges für die Hinterbliebenen wider. Zu ihren Füßen liegen die Opfer jener Kampfhandlungen, die im Hintergrund fortgeführt werden. Die Motive des Auf-dem-Boden-Sitzens und des aufgestützten Kopfes haben sich epochenübergreifend als Ausdruck für Melancholie und Kummer eingeprägt. Laut Jaffé hat ein antikes Marmorrelief, das eine gefangene Dacia – Personifikation der von Trajan unterworfenen Provinz Dacien – darstellt, als Vorlage für das Haltungsmotiv der Frau gedient. Womöglich ist Rubens während einer seiner Rom-Aufenthalte mit diesem Werk in Berührung gekommen.

Der Deutung dieser Ölskizze liegen vermutlich die Ereignisse um den Achtzigjährigen Krieg zugrunde. Die offensichtlichen ikonografischen Parallelen zur Dacia lassen es zu, die Allegorie als Personifikation der von Spanien unterworfenen niederländischen Provinzen zu deuten. Rubens war als Vermittler persönlich in den Konflikt eingebunden, der sich entgegen seiner diplomatischen Bemühungen weiter zuspitzte. Über den Hintergrund der Entstehung gibt es bislang keine gesicherten Erkenntnisse. Allgemeine Anerkennung findet die Annahme, Rubens habe die Ölskizze als Vorlage für eine Tapisserie-Serie im Zusammenhang mit dem Heinrichs-Zyklus entworfen, der aufgrund der Flucht der Königin Maria de' Medici 1631 nicht über das Entwurfsstadium hinauskam. Dennoch gilt es als möglich, dass es sich um eine eigenständige Studie zu den Schrecken des Krieges handelt. *PK*

42

Die Segnungen der Regierung König Jacobs I. Stuart

Peter Paul Rubens

um 1631–1633, Öl auf Holz, 64,5 × 47,5 cm
Akademie der Bildenden Künste Wien,
Gemäldegalerie, Inv.-Nr. 628

Literatur: Trnek 1989, S. 207; Martin 2005, S. 168–171; Raatschen 2012, S. 307.

Rubens hatte im Auftrag der Statthalterin der spanischen Niederlande, Isabella, seit 1628 als Diplomat zwischen Spanien und England vermittelt. Der Friedensvertrag wurde im November 1630 in London unterzeichnet. Wohl während dieses Aufenthalts in England beauftragte König Karl I. ihn auch mit der Gestaltung der Decke der Banqueting Hall, eines Festsaals auf dem Areal des Königspalastes Whitehall Palace. Das Thema war die Verherrlichung der Regierungszeit Jakobs I., des ersten Königs der Stuart-Dynastie in England und Vater Karls I. Das ovale Zentralbild zeigt die Apotheose des Königs. Daneben schließen zwei große rechteckige Felder an, von denen das nördliche die Vereinigung der Kronen von England und Schottland thematisiert – Jakob I. war, bevor er die englische Thronfolge antrat, schon König von Schottland gewesen. Die Tafel aus Wien ist der Entwurf für das südliche Bild. Im Zentrum der Darstellung thront der König zwischen zwei gedrehten Säulen, die auf Salomons Tempel verweisen und somit Jakob mit dem für seine Weisheit und Gerechtigkeit bekannten biblischen König gleichsetzen. Viktoria und zwei Putten bekränzen den Herrscher, während er seine Hand schützend über die sich links umarmenden Personifikationen von Frieden und Überfluss hält. Durch diese Geste wird Jakob I. ausdrücklich als Friedensfürst charakterisiert – er hatte bereits 1604 einen Friedensvertrag mit Spanien geschlossen, sein Sohn und Nachfolger knüpfte daran an. Unten vertreiben Minerva und Merkur den Kriegsgott Mars und die Zwietracht, die rückwärts in die Tiefe stürzt. *MN*

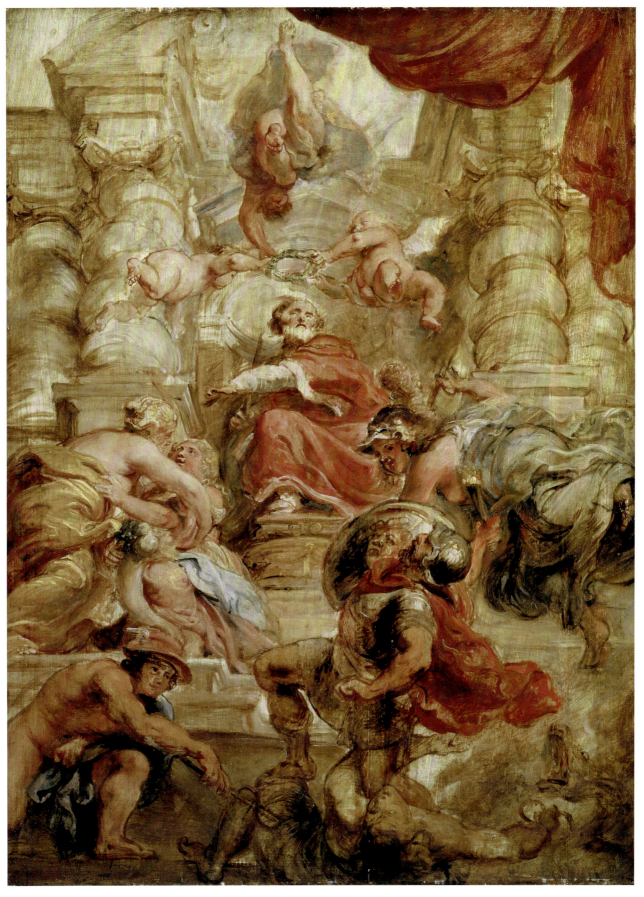

43

Minerva vertreibt Mars von Pax und Abundantia

*Agostino Carracci,
nach Jacopo Tintoretto*

1589, Kupferstich, 18,9 × 25,1 cm
LWL-Museum für Kunst und Kultur, Münster,
Inv.-Nr. C-24491 LM

Literatur: TIB 39, S. 160, Rn. 118; Grazia Bohlin 1979,
S. 258–259; Kaulbach 2013, Kat.-Nr. 28, S. 88–89.

Jacopo Tintoretto schuf 1576/77 einen vierteiligen Gemäldezyklus für die Sala dell'Anticollegio im Dogenpalast zu Venedig, der die Regierung der Stadtrepublik charakterisiert. Dort steht das Gemälde »Mars von Minerva vertrieben« für die Weisheit der Serenissima, die Kriege von der Stadt fernhält und damit dem Gemeinwohl dient. Weithin bekannt wurde dieses Gemälde durch einen Kupferstich von Agostino Carracci. Als zentrale Figur legt Minerva, die Göttin der Weisheit, eine Hand auf die Schulter der sitzenden Pax (Friede), der sich Abundantia (Überfluss) von links mit Füllhorn und einer Schale nähert. Mit der anderen drängt sie Mars, den Gott des Krieges, vehement nach rechts. In der Art, wie die gerüstete Minerva zwischen Pax und Mars tritt, wird ihre Rolle als Minerva Pacifera anschaulich, die im Krieg weise und überlegt einzugreifen vermag und den Frieden herbeiführt. Dem entspricht die Inschrift: »Wenn Weisheit den Krieg vertreibt, freuen sich Friede und Überfluss miteinander.« *JC*

43

44

44

Der Frieden kommt, um die Menschen zu trösten und ihnen den Wohlstand zurückzubringen

Eugène Delacroix

um 1854, Öl auf Leinwand, Dm. 78 cm
Petit Palais, Musée des Beaux-Arts de la Ville de Paris,
Inv.-Nr. PPP4622

Literatur: AK Zürich/Frankfurt 1987, S. 204;
Johnson 1989, S. 133–157; AK Karlsruhe 2003,
S. 297–298.

Schon 1836 war der Entschluss gefasst worden, das aus der Renaissance stammende Pariser Rathaus zu erweitern. Ein Jahr später hatte man mit dem Bau begonnen. Doch erst nach dem Staatsstreich Napoleons III. 1851 wurden Künstler mit der Innenausstattung betraut. So wie Delacroix mit der Ausstattung des Salon de la Paix wurde Jean-Auguste-Dominique Ingres mit der des Salon de l'Empereur beauftragt. Diese beiden gleichgroßen Räume lagen korrespondierend nördlich und südlich des großen Festsaales

(Galerie des Fêtes), der das Herzstück der Repräsentationsräume bildete. Der gesamte Bau ist während der Pariser Kommune 1871 abgebrannt. Delacroix wurde während dieser Arbeit, die er im Februar 1854 abschloss, zum Stadtrat ernannt.

Die Ausstattung umfasste acht länglich ovale Bildfelder mit Göttern und Musen, elf Lünetten mit Darstellungen aus dem Leben des Herkules und ein rundes Deckenbild. Die ausgestellte Ölskizze ist Delacroixs Entwurf für dieses zentrale Bild des Friedenssalons, das einen Durchmesser von fünf Metern hatte und auf Leinwand ausgeführt wurde. Es handelt sich um einen Blick in den Himmel. Vor dem blauen Hintergrund schweben Putten mit Blumengirlanden, das Personal des antiken Olymps ist auf Wolken platziert. Die zentrale Gruppe bilden die thronenden Personifikationen des Friedens links und des Wohlstands mit Füllhorn rechts. Oberhalb links davon ist Jupiter dargestellt. Am linken Bildrand vertreibt Ceres, die Göttin der Fruchtbarkeit, Mars und die Erinnyen. Rechts flüchtet die Zwietracht, eine mit rückwärts gewendetem Kopf dargestellte weibliche Figur mit sich windenden Schlangen in beiden Händen. Unten richtet die Erdgöttin Kybele den Blick flehend nach oben auf den Frieden. Um sie herum versinnbildlichen Trümmer, zerbrochene Fahnen, Leichen und trauernde Menschen die Verheerungen des Krieges. Delacroixs Deckenbild ist das letzte Beispiel in einer langen Reihe von Friedensallegorien in Rathäusern, einer Bildtradition, die seit dem Mittelalter bestand. *MN*

45 bis 50

Karikaturen gegen Krieg und Aufrüstung

45

Equilibre européen

Honoré Daumier

aus: Le Charivari, 3.4.1867, S. 92
Kreidelithografie und Typendruck,
43 × 29 cm (Blatt), 25 × 20,5 cm (Bild)
Hazard/Delteil 3134, Delteil IX 3566
Kunsthalle Bremen – Der Kunstverein in Bremen – Kupferstichkabinett, Inv.-Nr. 1988/59

46

Aussi forte que le chinois de l'Hippodrome. La PAIX

Honoré Daumier

aus: Le Charivari, 1.8.1867, S. 148
Kolorierte Kreidelithografie,
31 × 23,7 cm (Blatt), 25 × 22 cm (Bild)
Hazard/Delteil 3255, Delteil IX 3585
Kunsthalle Bremen – Der Kunstverein in Bremen – Kupferstichkabinett, Inv.-Nr. 1910/1765

47

Attention

Honoré Daumier

aus: Le Charivari, 1.7.1868, S. 145
Kolorierte Kreidelithografie, 30,1 × 30,2 cm (Blatt),
25 × 22 cm (Bild)
Hazard/Delteil 3256, Delteil IX 3648
Kunsthalle Bremen – Der Kunstverein in Bremen – Kupferstichkabinett, Inv.-Nr. 1910/1766

48

Pourvu che ce diable de Mars n'ote pas sa muselière!!

Honoré Daumier

aus: Le Charivari, 18.7.1868, S. 151
Kolorierte Kreidelithografie, 30 × 23,5 cm (Blatt),
24 × 20,5 cm (Bild)
Hazard/Delteil 3263, Delteil IX 3651
Kunsthalle Bremen – Der Kunstverein in Bremen – Kupferstichkabinett, Inv.-Nr. 1910/1768

49

La PAIX – Quels droles de miroirs

Honoré Daumier

aus: Le Charivari, 17.10.1868, S. 219
Kolorierte Lithografie, 30 × 23,5 cm (Blatt),
23,8 × 20,5 cm (Bild)
Hazard/Delteil 3318, Delteil IX 3671
Kunsthalle Bremen – Der Kunstverein in Bremen –
Kupferstichkabinett, Inv.-Nr. 1910/1788

50

Après vous!

Honoré Daumier

aus: Le Charivari, 14.5.1868, S. 107
Kreidelithografie, 30,1 × 30,2 cm (Blatt), 26 × 23,7 cm (Bild)
Hazard/Delteil 3219, Delteil IX 3640
LWL-Museum für Kunst und Kultur, Münster,
Inv.-Nr. C-1221,11 LM

Literatur: Dollinger 1979; Stoll 1985; Kaulbach 1987,
S. 235, Nr. 98, 332, 409.

———

46

45

47

Der Maler Honoré Daumier (1808–1879) lebte von den Karikaturen, die er von 1830 bis zu seiner Erblindung 1872 für satirische Zeitschriften schuf – insgesamt knapp 4000. In der Tradition französischer Moralisten enthüllte er in seinen Bildern menschliche Schwächen ebenso wie die Politik der Mächtigen und deren Eigeninteressen. Zudem stellte er offizielle Sprachregelungen bloß. Freiheit und Recht auch der gesellschaftlich Schwächeren brachte er angesichts immer wieder eingeschränkter Pressefreiheit zur Geltung – so wendete er sich auch gegen den Krieg. Er kritisierte die Herrschaft des »Bürgerkönigs« Louis Philippe wie das autoritäre Regime Napoleons III., der seine Herrschaft als »Friedensreich« etikettierte, aber ambitionierte Großmachtpolitik betrieb. Seit 1835 freier Mitarbeiter der Zeitschrift »Le Charivari«, wurde ihm 1860 die Mitarbeit gekündigt. Ende 1863 erneuerte man den Vertrag mit ihm. Die Themen seiner Arbeiten waren abgesprochen, die Bildunterschriften fertigte die Redaktion.

Ab 1866 war der Frieden in Europa für ihn ein Hauptthema, als angesichts des Machtzuwachses Preußens auch Sprecher der französischen liberalen Bourgeoisie wie Adolphe Thiers die Aufrüstung forderten und das mit der Friedenswahrung und dem Gleichgewicht begründeten. Daumier stellte das bedrohte Gleichgewicht dar, indem er die Europa auf einer Bombe mit brennender Lunte balancieren ließ (Kat.-Nr. 45). Daumier setzt hier die Figur der Europa mit der Fortuna gleich, die auf einer Weltkugel balanciert; Krieg und Frieden wird also zu einer Frage des Zufalls. Er zeigt, wie die Friedensgöttin – einer Akrobatin gleich – ein Schwert schluckt (Kat.-Nr. 46), wie der Friedensengel droht, sich in den Spinnennetzen der deutschen, orientalischen und italienischen Frage zu verfangen (Kat.-Nr. 47). Beim »bewaffneten Frieden« hält die Friedensgöttin den Krieg als einen Hund mit Maulkorb an der Leine – er trägt die Gesichtszüge des Politikers Thiers (Kat.-Nr. 48). Schaut sich dieser Frieden im Spiegel an, wird

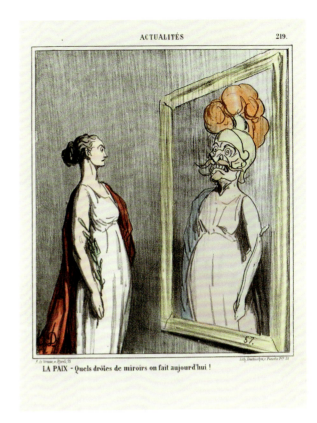

49

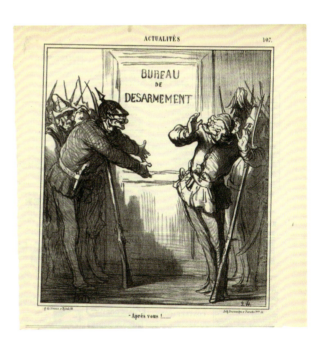

50

er zum Krieg (Kat.-Nr. 49). Als eine Friedensbewegung entstand und man über Abrüstung verhandeln sollte, sagten die Diplomaten: »Nach Ihnen!« (Kat.-Nr. 50). Daumier schuf in diesen Jahren zahlreiche weitere Bilder für den Frieden (vgl. Kat.-Nr. 21). *GD*

51

Flandern

Otto Dix

1934–1936, Öl und Tempera auf Leinwand,
200 × 250 cm
Staatliche Museen zu Berlin – Stiftung
Preußischer Kulturbesitz, Neue Nationalgalerie,
Inv.-Nr. B 658

Literatur: Schmitz 1991, S. 269–271; Büttner 2012, S. 24;
Cork 1994, S. 305; Conzelmann 1983, S. 201–210.

In seinem letzten Kriegsbild »Flandern« verarbeitete Otto Dix seine persönlichen Erfahrungen als Frontsoldat mit mehreren Kriegseinsätzen an der Westfront. Als Bildmotiv wählte er den Blick auf das mittlerweile stille Schlachtfeld in Flandern, nachdem das Kampfgeschehen eingestellt wurde. Im Vordergrund positioniert er drei Soldaten, die erschöpft und entkräftet von den Strapazen des Kampfes oder leblos an einem zerfetzten Baumstumpf kauern. Der Künstler taucht die Personengruppe in erdiges Braun und lässt sie so mit dem Schlamm der Landschaft verschmelzen. Die Umgebung der verwundeten und getöteten Soldaten ist gezeichnet durch brutale Verwüstung und scheint von der Gewalt des Krieges aufgerissen. In den tiefen Schluchten des Bodens und den Schützengräben haben sich breite Pfützen gebildet. Es entsteht der Eindruck, als befänden sich die Soldaten isoliert vom sicheren Festland auf einem einsamen Floß, dessen Segel in Fetzen herunterhängt und an dessen Mast ein verschlungener Stacheldrahtzaun ein aufgezwungenes Martyrium suggeriert. Der Himmel ist in aufgewühlter Bewegung und färbt sich im linken Bereich in blutiges Rot.

Otto Dix zeigt, nicht nur in der Darstellung der Soldaten, sondern auch der Landschaft, die unmittelbaren Folgen des Krieges auf jene, die zwar vielleicht den Kampf um ihr Leben gewannen, aber dennoch jeglichen Lebensmut in physischer oder psychischer Isolation verloren

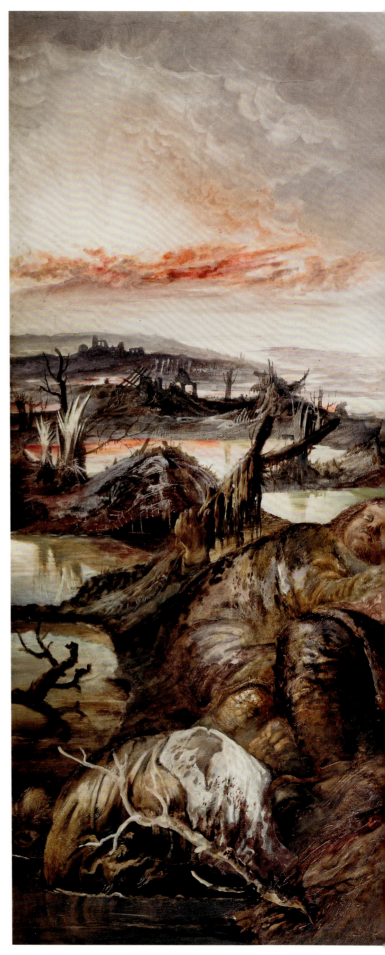

51

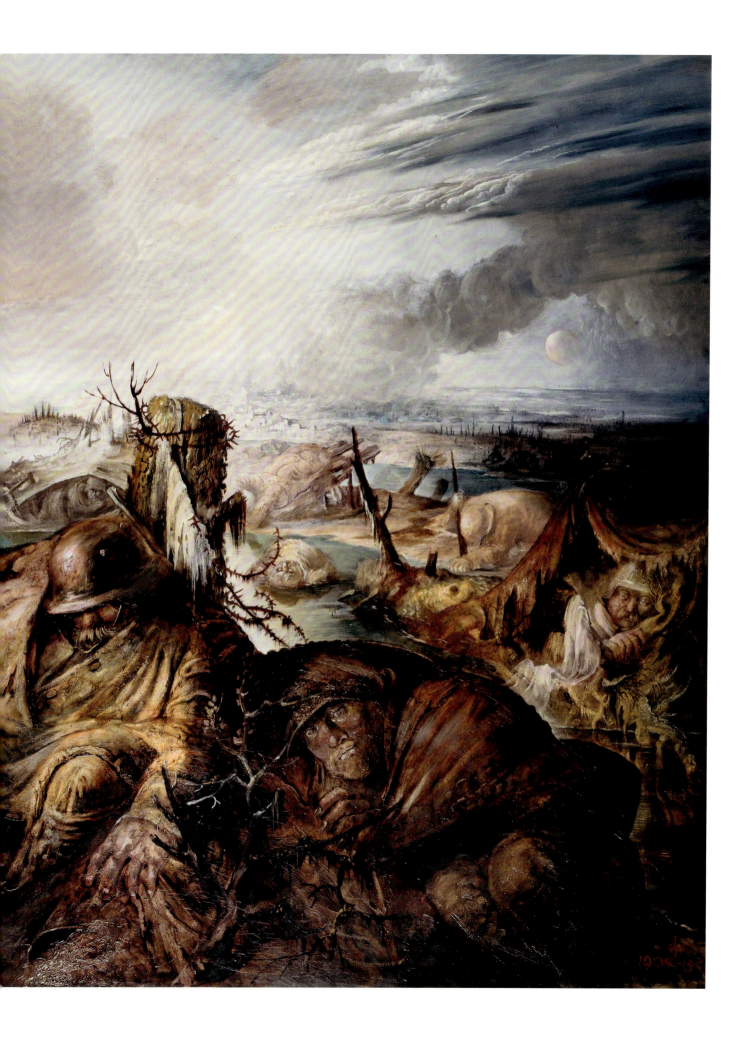

haben. So finden sich die siegreichen Überlebenden in einem scheinbar toten Umfeld wieder, in dem auf den ersten Blick kein Hoffnungsschimmer zu finden ist. Das Bild ist daher als Mahnmal für spätere Generationen zu sehen, von einem Künstler, der die Grausamkeiten des Krieges miterleben musste. Es erscheint wahrhaft schwer, in Otto Dix' Gemälde einen Frieden zu finden. Aber man spürt seinen dringlichen Appell, Frieden um jeden Preis zu erhalten, um nie wieder an diesen Ort des Schreckens zurückkehren zu müssen. *MM*

52 bis 61

Der Krieg (Radierwerk VI)

Otto Dix

1924, Trichterfeld bei Dontrien, von Leuchtkugeln erhellt (C-3720 LM/35,3×47,5 cm), Pferdekadaver (C-3721 LM/35,3×47,5 cm), Verwundeter (C-3722 LM/35,3×47,5 cm), Langemark (C-3723 LM/35,3×47,5 cm), Zerfallener Kampfgraben (C-3725 LM/47,5×35,3 cm), Leiche im Drahtverhau (Flandern) (C-3732 LM/47,5×35,3 cm), Toter im Schlamm (C-3739 LM/35,3×47,5 cm), Gefunden beim Grabendurchstich (C-3745 LM/35,3×47,5 cm), Transplantation (C-3756 LM/47,5×35,3 cm), Tote vor der Stellung bei Tahure (C-3766 LM/35,7×47,5 cm)
LWL-Museum für Kunst und Kultur, Münster

Literatur: Marno 2017, S. 183–210; Hoffmann 1987, S. 171; Herzogenrath 1991, S. 167–175; Conzelmann 1983.

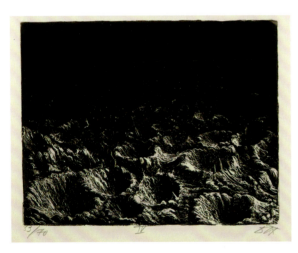

52

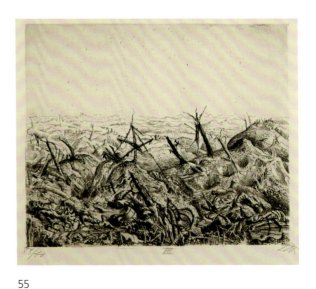

54

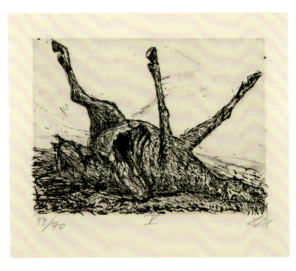

53

55

Der Radierungszyklus »Krieg« besteht aus fünf Mappen mit je zehn Blättern, in denen Otto Dix den Grausamkeiten und den Schrecken des Krieges ein mitunter verstörendes Gesicht verleiht. In einer Zeit geschaffen, in der sich die Menschen von den Kriegsjahren zu erholen versuchten, wirkt diese Grafikserie wie eine Warnung, die vor Augen führen soll, welches Übel es in zukünftigen Zeiten zu verhindern gilt. Die Grafikmappen zum Krieg wurden von der Berliner Galerie Nierendorf mitentwickelt und in einer Auflage von je 70 Exemplaren als pazifistisches Manifest vertrieben.

Es entstanden Bilder von Verletzten mit bis zum Wahnsinn verzerrten Gesichtern, von verwüsteten Landschaften und Verwundeten mit körperlicher Entstellung, die beim Betrachter zugleich Scham und Ekel wecken. Auf Kat.-Nr. 61, »Tote vor der Stellung bei Tahure«, bilden zwei Soldatenköpfe den Bildmittelpunkt. Ihre Münder sind geöffnet und die Haut löst sich stellenweise vom Schädel, der an einigen Stellen bereits hervortritt. Der Künstler steigert den Totenschädel als Memento mori zum Äußersten, indem der Prozess des Verfalls so betont wird. Bei Kat.-Nr. 52 »Trichterfeld bei Dontrien«, steht die landschaftliche Verwundung im Zentrum. Von tiefen Kratern durchzogen, wird schnell klar, dass der Krieg nicht nur die Menschen zerstört, sondern auch den Lebensraum zukünftiger Generationen. Fernab von ästhetischem Anspruch geht es um die schonungslose Abbildung von Tod und Schmerz. Der Frontsoldat Otto Dix wählte für die gesamte Serie diese aversive und effektive Bildsprache. Die Arbeit mit unterschiedlichen Säureätzverfahren verzehren die Gesichter zu ausgefransten, zerfressenen Grimassen und verstärken die direkte Assoziation zur Verwesung noch.

Mit seinem Zyklus »Krieg« steht Dix in direkter Tradition von Francisco de Goya, der sich in seiner Grafikserie »Desastres de la Guerra« von 1810–1814 derselben Motivik und Bildsprache bediente. *MM*

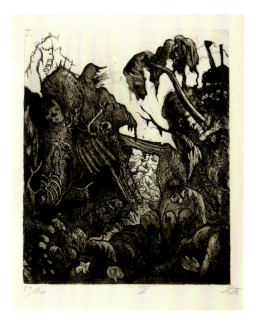

56

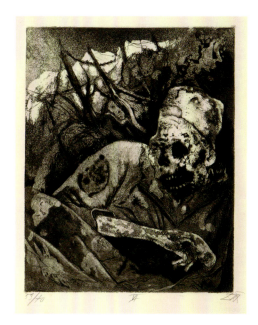

57

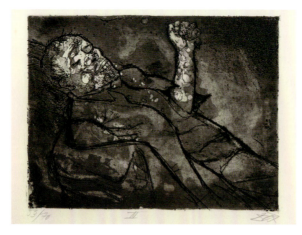

58

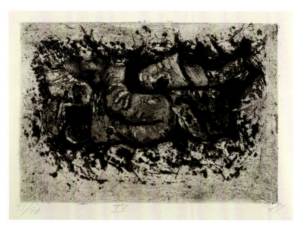

59

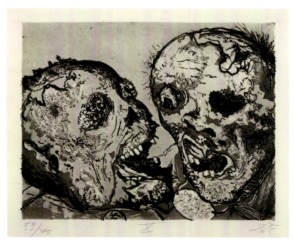

61

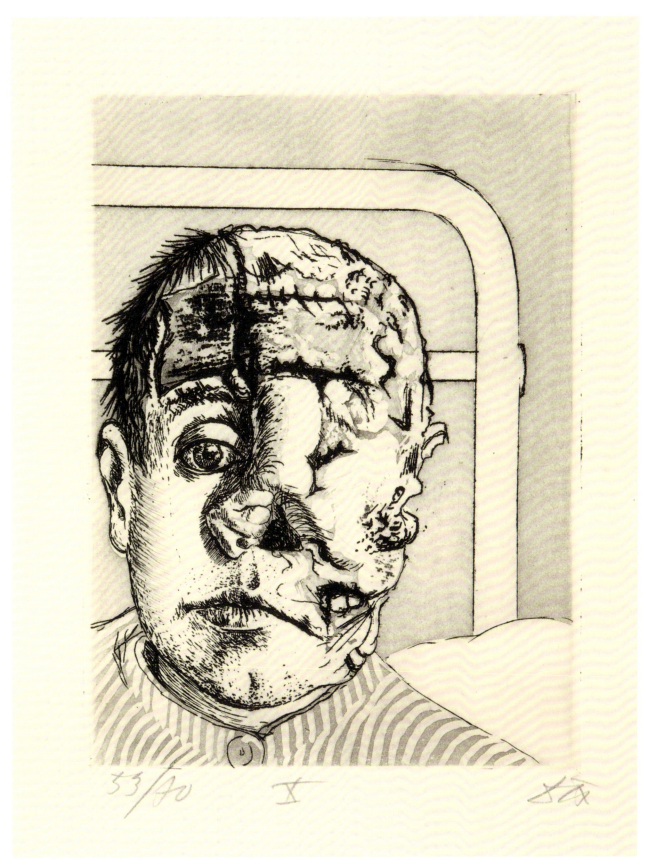

62 bis 68

Sieben Holzschnitte zum Krieg

Käthe Kollwitz

1922/23, Das Opfer (K 59–25,1 LM/47×65 cm),
Die Freiwilligen (K 59–22,2 LM/47×65 cm), Die Eltern
(K 59–23,2 LM/47×65 cm), Die Witwe I. (K 59–24,1 LM/
47×65 cm), Die Witwe II. (K 59–21,1 LM/47×65 cm),
Die Mütter (K 59–26,1 LM/47,0×65,0 cm), Das Volk
(K 59–27,1 LM/65×47 cm)
LWL-Museum für Kunst und Kultur, Münster

Literatur: Nagel 1963, S. 47; Hoffmann 1987, S. 163;
Schmidt-Linsenhoff 1988, S. 195–99.

62

63

64

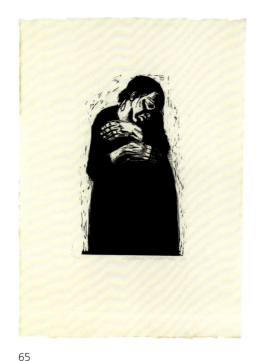

65

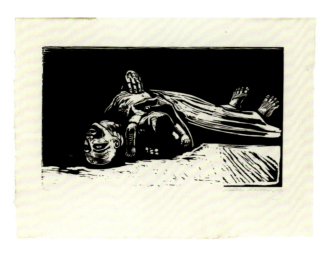

66

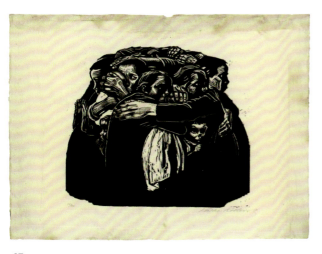

67

Die Mappe aus den Jahren 1922–1923 umfasst insgesamt sieben Holzschnitte, in denen die Künstlerin in verschiedenen Motiven die Taten des Krieges festhält. Sie tragen die Titel »Das Opfer«, »Die Freiwilligen«, »Die Eltern«, »Die Witwe I«, »Die Witwe II«, »Die Mütter« und »Das Volk«. Hier macht Käthe Kollwitz das Leid und die Wehrlosigkeit in Zeiten des Krieges aus unterschiedlichen Perspektiven sichtbar, sei es in Form einer nackten Mutter, die in beinahe mystischem Pathos ihr Kind einem höheren Wohl zu opfern bereit ist, oder der in sich versunkenen Eltern, die in ihrer Trauer um ein bereits geopfertes Kind zu einer blockhaften und leblosen Skulptur zu erstarren drohen. Das Motiv der Witwe wählte Kollwitz für zwei der sieben Blätter. Auf dem ersten Blatt hält die trauernde Mutter etwas im Arm, das völlig in den schwarzen Konturen ihres Körpers verschwindet. Ob es der Körper ihres leblosen Mannes ist oder die bloße Erinnerung, an die sie sich verzweifelt zu klammern hofft, bleibt dem Betrachter verborgen. Anders im Blatt »Die Witwe II«, auf dem Boden liegend, hält die Dargestellte ihr bewegungsloses Kind auf der Brust. Die nackten Füße und der kahl wirkende Kopf erschaffen ein Bild des Elends, das sich vom schwarzen und undefinierten Hintergrund geradezu schmerzhaft abhebt. Die Künstlerin legte unverkennbar besonderen Wert auf die Thematisierung der Frau und ihrer Rolle im Kriegsgeschehen. So riskiert sie ihr Leben nicht in den Schützengräben der Kriegsfront, doch auch fernab vom Schlachtfeld kämpfen die Hinterbliebenen ums Überleben und bezahlen einen hohen Preis für die Verteidigung der Heimat und der eigenen Werte. Es sind Szenen des Schmerzes und der tiefen Melancholie entstanden, die durch ihre Rohheit und Statik, aber besonders durch die vereinfachte Bildsprache zum zeitlosen Ausdruck echter Gefühle werden. *MM*

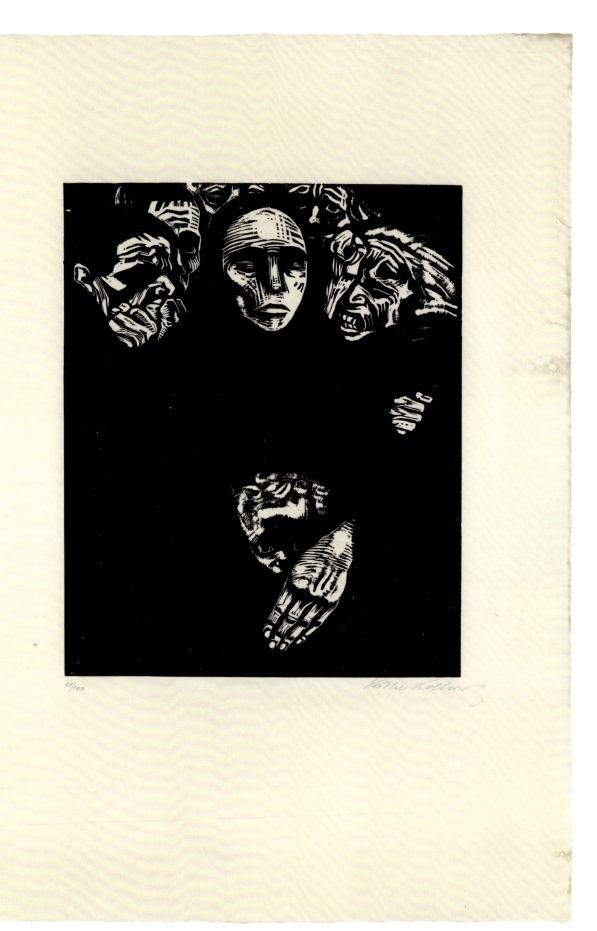

68

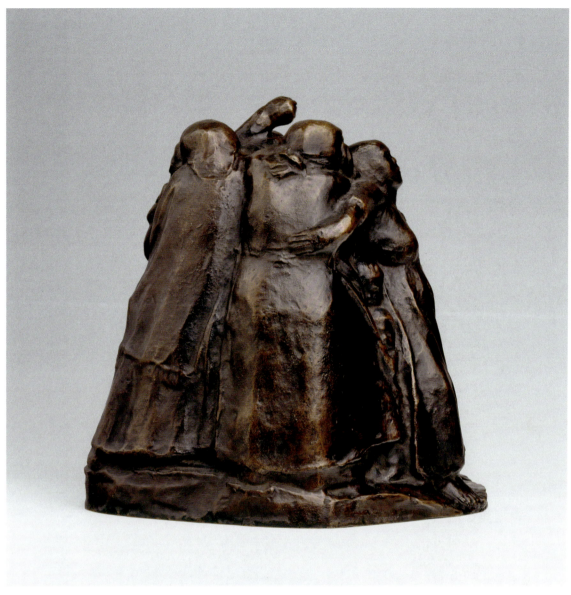

69

69

Turm der Mütter

Käthe Kollwitz

1938, Bronze, 29 × 25 × 26 cm
Stiftung Deutsches Historisches Museum, Berlin,
Inv.-Nr. 1989/1734

Literatur: Hoffmann 1987, S. 181;
Schirmer 1999, S. 120.

Die Bronzeplastik von Käthe Kollwitz aus dem Jahr 1938 wirft einen besonders ausdrucksstarken und zugleich unsentimentalen, feministischen Blick auf die Ängste einer Mutter in Zeiten des Krieges. Die Frauen und Kinder verschmelzen zu einem felsenartigen Gebilde, dessen Kompaktheit keinerlei Durchdringen von außen zuzulassen scheint. Mit dem Wissen um Käthe Kollwitz' pazifistische Sichtweise auf die Schrecken des Krieges, in dem auch sie einen ihrer Söhne verlor, wird schnell klar, dass die Mütter in ihrer Festung der Einheit die Kinder als höchstes Gut vor den Gefahren einer drohenden Umwelt zu schützen versuchen. *MM*

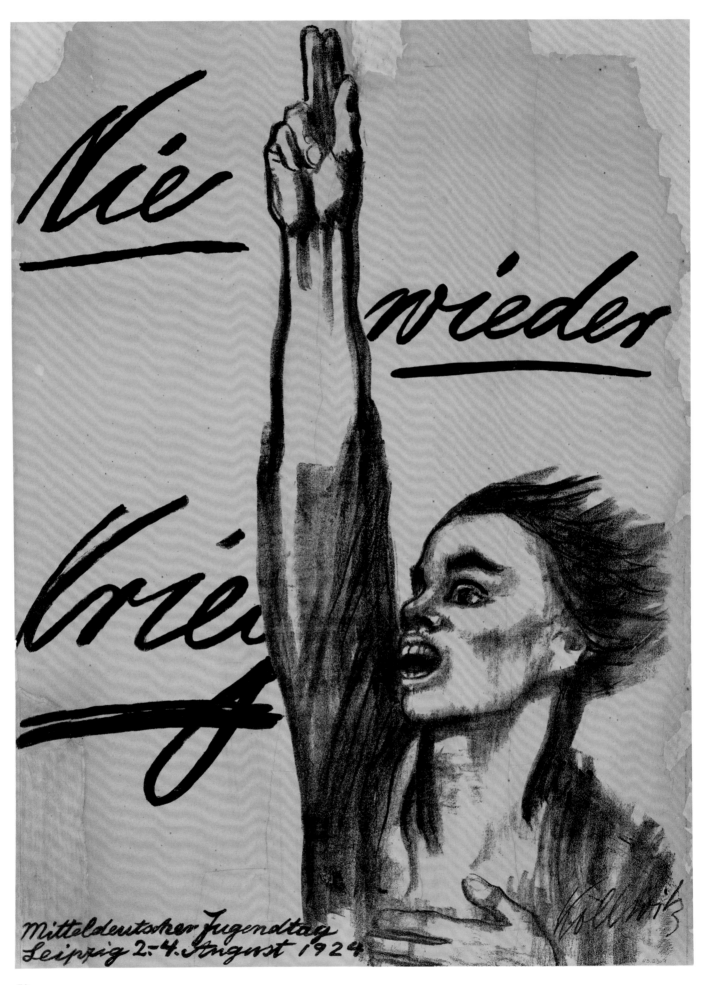

70
Nie wieder Krieg!
Käthe Kollwitz

1924, Lithografie, 94 × 69 cm
Staatliche Museen zu Berlin – Stiftung Preußischer
Kulturbesitz, Kunstbibliothek Sammlung Grafikdesign,
Inv.-Nr. Bi 1983,2301

Literatur: Fritsch 2006, S. 36; Schmidt-Linsenhoff 1988,
S. 201–202; Hoffmann 1987, S. 167.

———

Nach Ausbruch des Ersten Weltkriegs bediente man sich vermehrt der Aussagekraft und öffentlichen Wirksamkeit politischer Plakate. Während man mit Kriegsplakaten für die Unterstützung der eigenen Truppen warb, um die Staatskasse zu füllen, fand ebenso der Wunsch nach Frieden und dem Ende des Krieges Ausdruck. Die Künstlerin Käthe Kollwitz entwarf 1924 eine ihrer wenigen Lithografien zum Plakat »Nie wieder Krieg!« für den Mittelständischen Jugendtag der SPD in Leipzig. Es zeigt einen jungen Mann, der seinen rechten Arm zum Schwur in die Höhe streckt, während er sich mit der Linken ans Herz greift. Mit wachem und entschlossenem Blick, zum Ruf geöffnetem Mund und dem im Gegenwind wehenden Haar steht er symbolisch für eine dynamische und pazifistische Jugend der Nachkriegszeit. Das Plakat besitzt noch heute bestechende Aktualität und zeitlose Gültigkeit, die es, wie die Friedenstaube Picassos, zu einer Ikone der Friedensbewegung machten. *MM*

71
Der Gestürzte
Wilhelm Lehmbruck

1915/16, Gips patiniert, 73 × 239 × 82,5 cm
Kunsthalle Recklinghausen, ohne Inv.-Nr.

Literatur: Schubert 1981, S. 185–212;
Brockhaus 2005, Kat.-Nr. 72, S. 176–179 (Gottlieb Leinz);
AK Apolda/Paderborn/Brno 2012, Bd. 1, Kat.-Nr. 80, S. 89
(Hans-Dieter Mück u. Gottlieb Leinz).

———

Der mehr als eine Generation ältere Auguste Rodin erkannte als Erster, »dass der menschliche Körper eine Architektur ist […].« Eben jene architektonische Ausstrahlung charakterisiert das knochige, tektonische Gerüst des Gestürzten. Nie zuvor ist die Darstellung des Menschen in dieser Weise nach vorn gebeugt, dem Erdboden nahe, in verräumlichter Gestalt umgesetzt worden. Auf dem Höhepunkt der Gräuel des Ersten Weltkriegs schafft Wilhelm Lehmbruck seinen Archetyp der Elenden, der frei von nationaler Identität ist. Unverhüllt, durch keine Uniform zugewiesen, repräsentiert die Plastik das Leid. Das Werk zeichnet sich durch Lehmbrucks Weitsichtigkeit aus: Nicht bloß die Kriegsanklage äußert sich in dem Gestürzten, sondern gleichwohl der in die Zukunft gerichtete Blick auf die gemeinsame Aufarbeitung des Kriegstraumas. Bei dieser Plastik handelt es sich um einen der drei posthumen Güsse. Das zu Lebzeiten entstandene Exemplar befindet sich heute in der Stiftung Wilhelm Lehmbruck Museum in Duisburg. *PK*

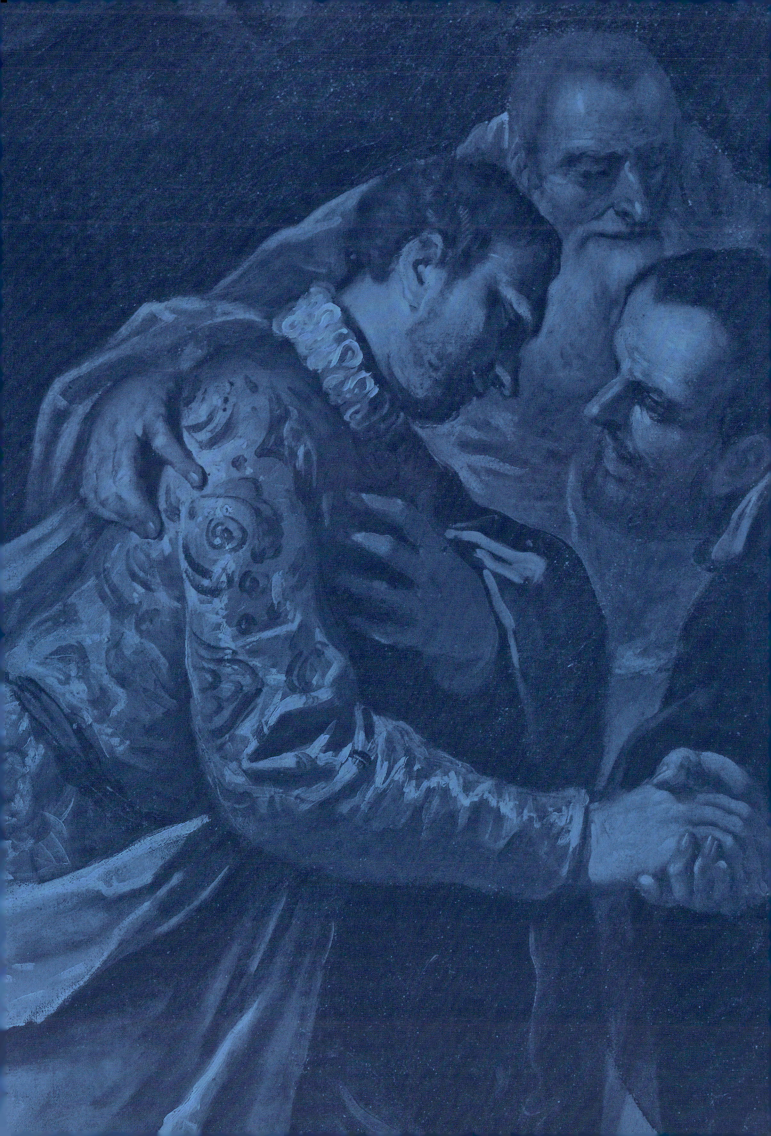

Gesten, Rituale und Verfahren

Für vormoderne Friedensschlüsse ist der Begriff »Ritual« üblich. Rituale sind als eine Sequenz von Handlungen, Gesten und verbalen Äußerungen zu verstehen, die Mustern folgen und so einen schnellen Wiedererkennungseffekt auslösen. Sie ermöglichen »Aussagen«, die das Verhältnis der Protagonisten zueinander offenlegen und sie auf das zumeist in symbolischen Formen Gezeigte verpflichten. Ihre Bedeutung für die Herstellung von Frieden schwächte sich auf dem Weg in die Moderne deutlich ab, weil sie im Mittelalter zunächst noch allein bewirkten, was sie bezeichneten. Schon seit dem 12. Jahrhundert wurden die Rituale jedoch durch schriftliche Verträge ergänzt. Seit der Frühen Neuzeit bekamen schriftliche Formen des Friedensschlusses immer mehr die Funktion des konstitutiven Aktes. Die rituellen Aktivitäten, die bei Friedensschlüssen bis heute zu beobachten sind, veranschaulichen die neue Wirklichkeit – sie stellen sie nicht mehr her.

Im Mittelalter gab es zwei erprobte rituelle Praktiken für die Herstellung von Frieden: das Unterwerfungsritual und das gemeinsame Mahl. Das zunächst dem Adel vorbehaltene Privileg der Unterwerfung war ein Ritual, mit dem entscheidende Schritte zur Versöhnung eingeleitet wurden. Vermittler sorgten für den geordneten Ablauf und garantierten die Einhaltung der versprochenen Leistungen, die auf beiden Seiten den Sinneswandel deutlich machten. Hergestellt wurde der Friede auch durch ein gemeinsames Mahl, bei dem man durch eine gelöste und freundschaftliche Atmosphäre die neue Gesinnung betonte. In neueren Zeiten blieb diese Praxis als Fest oder Festbankett ohne konstitutive Funktion erhalten.

Dem kollektiven Gedächtnis bis heute geläufig sind Unterwerfungs- und Reuegesten wie der Fußfall oder die verbale Selbstbezichtigung, die Entschuldigung. Als Bundeskanzler Willy Brandt 1970 am Ehrenmal für die Toten des Warschauer Ghettos spontan niederkniete, entfachte er damit eine hitzige Diskussion über die Angemessenheit dieser Demutsgeste. Ähnlich verhält es sich mit dem Frieden und Freundschaft symbolisierenden Kuss. In kollektiver Erinnerung ist das 1990 entstandene Graffito von Dmitri Wrubel an der East Side Gallery in Berlin geblieben, das den Bruderkuss zwischen dem Staatschef der Sowjetunion Leonid Breschnew und dem Staatsratsvorsitzenden der DDR Erich Honecker im Jahre 1979 festhält, der die gegenseitige Solidarität und Zusammengehörigkeit zum Ausdruck bringen sollte. *PK/GA*

72

Der Damenfriede von Cambrai zwischen Margarete von Österreich und Luise von Savoyen am 5. August 1529

Édouard de Bièfve

1843, Öl auf Leinwand, 114,7 × 97,5 cm
LWL-Museum für Kunst und Kultur, Münster,
Inv.-Nr. 2387 LM

Der 1526 ausgebrochene Krieg der Liga von Cognac zwischen dem habsburgischen Kaiser Karl V. und König Franz I. von Frankreich verlor sich 1529 in militärischer Stagnation, erschöpften Truppen und mangelnden Ressourcen auf beiden Seiten. Da weder Karl noch Franz zu Gesprächen bereit waren, verhandelten die bevollmächtigten Margarete von Österreich, die Tante von Karl, und Luise von Savoyen, die Mutter von Franz, den Interessenausgleich.
Am 3. August 1529 trat der sogenannte Damenfriede (*paix des dames*) in Kraft, der einen vorübergehenden Frieden einleitete und temporär die spanisch-habsburgische Hegemonie in Italien bekräftigte. Das Gemälde des belgischen Künstlers Édouard de Bièfve, der die deutsche Historienmalerei nachweislich beeinflusste, zeigt Margarete und Luise in ihrer Vermittlerfunktion.
Die Konfliktbeilegung wird erst durch die Aufgeschlossenheit gegenüber gütlichen Einigungen ermöglicht, welche Frauen aufgrund ihres kompromissbereiten Gemüts eher zugesprochen wurde. *PK*

73

Flugblatt auf die Friedensverhandlungen in Münster und Osnabrück

um 1643/44, Leipzig?, Typendruck mit Kupferstich
37,7 × 27,2 cm (Blatt), 18,6 × 26,9 cm (Platte)
Kulturstiftung Sachsen-Anhalt – Kunstmuseum Moritzburg
Halle (Saale), Inv.-Nr. MOIIF00012

Literatur: AK Coburg 1983, Nr. 100; AK Münster 1988, Nr. 104–107; Paas VII 2002, P-2175; Dethlefs 2004, S. 161–163; Schilling 2012, S. 46–47.

Das Flugblatt ist eine der wenigen Verbildlichungen des Westfälischen Friedenskongresses. Da man die multilateralen Verhandlungen nicht real darstellen konnte, wählte man als Motiv einen an Höfen üblichen Gesellschaftstanz, den Kontretanz. Friedensballette sind auch in Münster 1645/46 bezeugt. Die gegnerischen Parteien stehen einander wie auf einer Bühne gegenüber. Die Nebenszenen spielen auf Parallelkonflikte wie den englischen Bürgerkrieg an. Die unbeteiligten Mächte – die italienischen Fürsten, der Sultan und der Fürst von Siebenbürgen, vorn die Schweizer – schauen zu: Das Kriegstheater wird zu einem Friedenstheater. Oben schwebt der Friedensengel, während der »Neid« Zankäpfel auswirft, die der sächsische Kurfürst einzusammeln sucht: Das Lob des Friede stiftenden Kurfürsten lässt eine Entstehung im sächsischen Leipzig annehmen. Oder wird hier auf den Prager Frieden 1635 angespielt, den der Kaiser und der sächsische Kurfürst abschlossen in der Hoffnung, alle anderen würden sich anschließen? Die Zuschauer (»New-Zeitungs-Leute«) sind durch die Friedenswünsche unten quasi eingeblendet. Die Betroffenen werden Beteiligte und nehmen mit ihren Erwartungen an die Mächte auch Einfluss: Es entsteht Öffentlichkeit. *GD*

Groß Europisch Kriegs-Balet/ getantzet durch die Könige vnd Potentaten/ Fürsten vnd Republicken/ auff dem Saal der betrübten Christenheit.

Einführung.

Kompt her jhr New-Zeitungs Leute/
Schaw an/ wz getantzt wird heute/
In einem Fürstl. Ballet/
Welch's der Neyd eynsegen thet.
Seht/ wir Christen Potentaten/
Einander hassen/ verrahten/
Land vnd leut alles drauff geht
Vmbzutantzen diß Balet.
Der Delphin in Franckreich/ oder junge
König der Meister im Balet.

Der 1. Gang.

Bin ich gleich noch jung von Jahren
Spanien wird mein Macht erfahren.
Mein Fuß ich vast segen thet/
Zu tantzen in diesem Balet.

2. St.

Denn/ Cronen vnd Pistoletten
lernen vnsere Füß recht tretten.
Nach der Pfeiff von teutschem Tact
Da der Tantz auff gehet strack.

3.

Kompt Uranien auch an tantzen
Ich seh schon der Sieger Crantzen
Auff ein jedes Haupt gesetzt
Durch Gewin diß Balets.

4.

Ich seh die Ehr gnug zug'winnen
Durch die wolgeschliffene Sinnen/
Schwedens Fürst/der Held Gustav
Sprang sein Cabriolen prav.

5.

Torst ey nohn der folgt jhm wieder
Vnd fügt nach dem Tantz sein Glieder
Springt noch wol den Böhmischer Tantz
Vmb ein grünen Lorber Krantz.

6.

Don Ian ist auch an Tantz kommen
Hat mich bey der Hand genommen
Ihm thet ich trewlich beystand
Nun tantzt er im Balet zuhand.

7. H. Von Saphoyen vnd L. zu Hessen.

Hessen vnd mein mit Consorten/
Mit mir zum Tantz fertig worden/
Biß diß Balet wird ge'endt
Oder sich zu Ruhe wend.

8. Castilien vnd seine Bundsgenossen.

Nicht auß/ ich will es noch wagen/
Solt'ich nach Monsieur was fragen?
Ich folg der Spielleut Maß/ Thon/
Vnd solst kosten mir mein Kron.

9.

Solte mich Monsieur braveren
Ich will jhm wol tantzen lehren/
Dan mein Fuß ist leicht genug
Mit Ducatons wol geschucht.

10. Römische Kayser.

So lang ich kan mein Arme rühren/
Will ich diesen Tantz auffführen/
Ich hab Castilien an Hand
Der thut mir trewlich Beystand.

11. Hertzog von Bayern.

Dantzen kan mich nicht ergetzen/
Könt ich mich nur recht drauß schwetzen/
Vor mich ist da kein erhohl
Ich mach nur mein Beutel kahl.

12. Schweden Todt.

Hier ligt nun der kluge Springer/
Der berümt Römer Zwinger/
Der noch in seinem letzten Tantz
G'wan ein grünen sieges Krantz.

13. König von Böhmen.

Ich war wol der erst von allen
Auß früh vbel ist gefallen/
Auß mangel guten Beystand
Es kost mir mein Cron vnd Land.

15. Chur Sachsen.

Diß spiel thut mich schon verdriessen
Ich möcht gern was Ruh'geniessen/
Such zu tretten auß dem Tantz
O weh/ ich seh darzu kein Schantz.

16. Chur Brandenburg.

Last frey einander beginnen/
Für mich seh'ke'n Schantz zug'winnen/
Eh'ich den Tantz an'fagleich/
Bin ich frey darauß gekehrt.

17. König von Dennemarck.

Das hat mein Tasch wol vernommen/
Schweden hat mich darzu bracht/
Eh'ich hierauff war bedacht.

18. Lothringen.

Wie auch der von Lothringen/
Kräs sich in theils tritt vnd springen/
Doch der Thon der geht was hoch/
Sust jhm nicht wol im Vermög.

19. Die Cantons der Schweitzer.

Wir dantzen an beyden Seyten/
Vmbzuhalten zwischen beyden/
Vnd zu lugen nach dem Tact
Der im Spiel am besten knack.

20. Die Italianische Fürsten vnd Stände.

Wir müssen Balet seyhalten/
Vmb zu seh'n mit weems zuhalten/
Vnd sehn gern die Mittelstraß/
Das niemants zu hoch gienge was.

21. Fürst. Ragotzi.

Am Tantz werd mich lassen mercken/
Solang mich die Cronen stercken
Mein ein Fuß stehet vast
Der ander auffs Schwebds Tackpast.

22. Türckische Kayser.

Ich lawre auch auff meine Schangen/
Vmb mit im Balet zu tantzen/
Dann durch solch Vneinigkeit/
Seynd meine Füsse auß gespreyt.

23. Chur Maynz/ Cölln vnd Trier.

So tantzen kan vns nicht erquicken/
Mehr Vnheyls wird vns zu rücken/
So der Herr der's all regiert/
Teutschlands Plagen nicht abkehrt.

14. Römischer Pabst.

Auff jedes tritt muß ich passen/
Nach solchs muß ich die Weih fassen
Wann ich seh/ der's best tantzt nur
Nach dem stell'ich die Mensur.

25. Cardinal.

Wer vns nur am meist kan schmieren/
Dem zu nutz wir musiciren/
Denn nach krafft deß besten Gelt/
Wird vns Spielwerck angestellt.

26. König in Engelland.

Ich bin auch zum Tantz gekommen/
Das hat mein Schaz wol vernommen/
Mein Vorsaz wer mir geglückt/
Hett mirs Essex nicht verrückt.

27. St.

Ich solt gern mein Füß setzen
Nach der Spielleut alt Gesetzen
Thon zu hoch/ aber nichts taug
Das ligt P.L.M. im Aug.

28. Zanck süchtiger Neyd.

Weh/o Fürsten weh/ zusammen/
Vor dem Himmel thut euch schamen/
Mein Zanckapffel die ich geb
Machen das all's schütt vnd bebt.

30. Straff droben der Engel.

Halt/o Fürsten/ last euch rahten/
Ihr wühlt nach ewrem eygnen Schaden
Da wofern jhr nicht auffhört
Bring ich Hüger/ Pest vn Schwerd

Last den Fried wider zunehmen/
Thut euch alles zanckens schämen/
Jeder sey mit dem vergnügt/
Was jhm Gott hat zugefügt.
Dann wird jeder Mensch in Frewden
Voll vergnügt/ ruhen/ weyden.
Dann das wütend Schwerd ver- (schlingt/
Was der heilige Fried gewinnt.

Register der Namen der Königen/ Potentaten/ Fürsten vnd Ständen/ die allhier repræsentiret werden/ vnd in diesem Balet gezeichnet seyn.

A. Der Delphin/ oder junge König von Franckreich. B. Der König von Portugal. C. Der Printz von Uranien. D. General der Reussen. E. Der König von Castilien. F. Der Kayser. G. Der Hertzog von Beyern. H. Der König von Dennemarck. I. Der König von Schweden Todt. K. Der König von Böhmen. L. Der Churfürst von Sachsen. M. Der Churfürst von Brandenburg. N. Der Hertzog von Lotringen. O. Der Cantons der Schweitzer. P. Die Italianische Fürsten. Q. Der Fürst Ragotzi. R. Der Türckische Kayser. S. Chur Meynz/ Cölln vnd Trier. T. Der Römische Pabst. V. Die Cardinäl. X. Der König von Engelland. Y. Der General Essex. Z. Der Engel mit dem Schwerd. Aa. Der Neyd/ auß werffend seine Zanckäpffel.

74

Die Begegnung von Ludwig XIV. und Philipp IV. auf der Fasaneninsel

Jacques Laumosnier

Ende 17. Jahrhundert, Öl auf Leinwand, 89,1 × 130 cm
Musées du Mans, Le Mans, Inv.-Nr. LM 10.101

Elf Jahre überdauerte der Französisch-Spanische Krieg um die Vorherrschaft in Europa den Abschluss des Westfälischen Friedens, bis er 1659 durch den Pyrenäenfrieden beendet werden konnte. Der Konfliktbeilegung gingen intensive Gespräche um den Verhandlungsort voraus. Bereits in der Vormoderne musste der Rangniedrigere seine Folgsamkeit dadurch zum Ausdruck bringen, dass er auf den Ranghöheren zuging. Da es sich hier jedoch um eine Einigung zwischen zwei Königen handelte, bedurfte es eines neutralen Ortes für die Verhandlungen, den man mit der Fasaneninsel im Fluss Bidasoa auf der Grenze zwischen Frankreich und Spanien fand. Die Arbeit von Jacques Laumosnier thematisiert den Friedensschluss zwischen Ludwig XIV. und Philipp IV. durch die Hochzeit des französischen Königs mit der Tochter von Philipp, Prinzessin Maria Theresia. Das Motiv adaptierte Laumosnier von einer mehrfach ausgeführten Tapisserie-Serie über das Leben Ludwig XIV., die um 1660 von Charles Le Brun entworfen wurde und von der sich eine noch heute im Schloss von Versailles befindet. *PK*

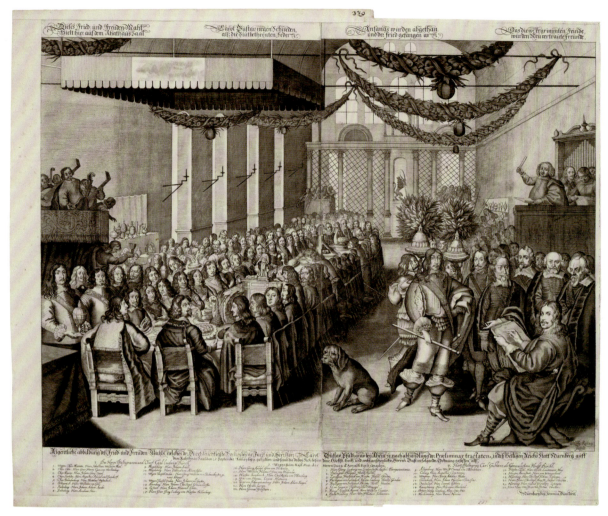

75

75

Schwedisches Festmahl im Nürnberger Rathaus am 5. Oktober 1649

Wolfgang Kilian, nach Joachim von Sandrart

um 1650/51, Jeremias Dümler (Verleger)
Radierung, 56,5 × 67,7 cm (Blatt)
Kunstsammlungen der Veste Coburg, Inv.-Nr. II,235,347

Literatur: Paas VIII 2005, PA-418; Oschmann 1991,
S. 283; Laufhütte 1998, S. 348–350; AK Nürnberg 1998,
Nr. 10–12; Gerstl 1999; Meier 2012, S. 127–137;
AK Stuttgart 2013, S. 38, Nr. 81.

Gemeinsames Essen und Trinken war eines der wichtigsten friedensstiftenden Rituale, wurde aber nur sehr selten abgebildet. Ein sehr prominentes Friedensmahl war jenes während der Verhandlungen zwischen den Schweden und dem Kaiser in Nürnberg nach dem Westfälischen Frieden über den Truppenabzug und die Raten der »Satisfaktionsgelder«, um zu entlassende Söldner zu bezahlen. Seit Anfang Juli 1649 war bei vielen Banketten ein Vertrauensverhältnis zwischen den Verhandlungsführern, den militärischen Oberbefehlshabern Ottavio Piccolomini und Pfalzgraf Karl Gustav entstanden. Die kaiserliche Seite musste am 21. September 1649 dem ersten »Interims-Rezess« über die strittigen Fragen zustimmen. Daraufhin lud Pfalzgraf Karl Gustav zu einem großen Festbankett in den Nürnberger Rathausfestsaal mit 150 Teilnehmern ein. Dekoration, Choreografie und Trinksprüche erfüllten das Geschehen mit tieferen Sinndeutungen; im Fenster stand ein Weinlöwe (s. Bd. 4, Kat.-Nr. 4). Joachim von Sandrart malte ein monumentales Bild mit seinem Selbstbildnis ganz rechts, das oft reproduziert und verbreitet wurde. *GD*

Henricus Leo

keiser sin viant. I͡z den tiden vor de hertoge heinric
mit here an vreslant vnd erwarf dar nicht. Do bot de
keiser enen hof to regensburg dar behelt de hertoge heinric
van sassen dat hertochdom to beieren vor deme keisere. De
hertoge heinric koning conrades broder dehertoge gewesen
hadde de behelt dar wider de marke des landes. De marc-
greue conrad do he to ierusalem gewesen hadde he wart siek
vnde wart broder to eneme clostere dat het to latine mons
ethereus dat quit luchtberch dar was he lange wile vnde
starf aldar. De hertoge heinric brachte do koning swene
van denemarken wider mit gewalt an sin rike de dar ut
gedreuen was. I͡z den tiden de marcgreue Albrecht ge-

Albertus Vrsus
Danici mor

wan wis brandenburch van den weneden dar se eme af
gewunnen mit bischop wichmannes helpe van maide-
burg. Dar ward geslagen sin sustersone werner de iunge
van veltheim van den weneden vnde broderuer lude wile.
Do vor de keiser mit groteme here to polenen vnd gewan
dar deme rike. I͡z den tiden de koning swen bat to si-
ner hochtit to roschilde koning knute vnde koning walde-
mar. des auendes worden de
licht ut geslagen vnd ward gesla-
gen de koning knut vnde ko-
ning waldemar sere gewundet
vnde uutflo kume dannen. Dar na ouer lange tit stridde
koning swen vnde koning waldemar vnde ward swen
segelos vnde gevangen vnde ge-
dodet. Dese koning waldemar de
was sente knutes sone de behelt
do dat koningrike al ene vnde sid
sine twene sone. Aller erst koning knut vnde sider koning
waldemar de sint al dat lant ouer elue gewan. De keiser

76
Ermordung der Thronrivalen beim Friedensmahl 1157

Unbekannter Miniator

13. Jahrhundert, Miniatur (Reproduktion), 32,5 × 24 cm (Blatt), in: Das Buch der Welt. Sächsische Weltchronik, Faksimile, hg. von Hubert Herkommer, Luzern 1996
Forschungsbibliothek Gotha, B 2° 3147 (1), fol. 131v (nach Ms. Memb. I 90)

Literatur: Althoff 2008, S. 19–30; Riis 1997; Herkommer 1996.

―――

Die Handschrift der Gothaer Bibliothek illustriert den Text der sächsischen Weltchronik mit einer Reihe Miniaturen zu den im Text behandelten Ereignissen. Fol. 131v zeigt das Friedensmahl der rivalisierenden dänischen Thronbewerber Sven III., Knut und Waldemar, die 1157 nach längeren Auseinandersetzungen um den Thron in Roskilde einen Ausgleich gefunden hatten und den Frieden wie üblich durch ein gemeinsames Mahl beschließen wollten. Bei diesem Mahl ließ der König die Lichter löschen, Knut töten, während Waldemar schwer verwundet entkam. Im folgenden Jahr schlug Waldemar Sven in einer Schlacht vernichtend und wurde alleiniger König von Dänemark.

Das heimtückische Vorgehen Svens ist im frühen und hohen Mittelalter einige Male belegt. Er nutzte das Vertrauen der Beteiligten in die Einhaltung der Regeln für solche Friedensrituale aus. Sie erschienen waffenlos und waren daher Angriffen schutzlos ausgeliefert. *GA*

77
Unterschreibung des Nürnberger Friedens-Exekutions-Hauptrezesses 26. Juni 1650

Andreas Khol, nach Leonhard Häberlein, Johann Klaj (Gedichte)

1650, Verleger Jeremias Dümler, Typendruck mit Kupferstich, 56 × 37 cm (Blatt), 27,6 × 36 cm (Platte)
Stadtbibliothek Nürnberg, Inv.-Nr. Ebl. 20.024a

Literatur: AK Coburg 1983, Nr. 107; AK Münster 1988, Nr. 151; Paas VIII 2005, P-2271; Oschmann 1991, S. 408–409; AK Münster/Osnabrück 1998, Nr. 1194; AK Stuttgart 2013, S. 38, Nr. 79.

―――

Ein Friedensvertrag war ein Rechtsdokument, das von juristischen Fachberatern der Souveräne ausgehandelt wurde; das Verhältnis zwischen den Staaten wurde verrechtlicht. Unterschriften verliehen dem Vertrag Rechtskraft; die Unterzeichnung wurde sorgfältig inszeniert. Nach der Ratifikation des Westfälischen Friedens in Münster am 18. Februar 1649 verhandelte man in Nürnberg weiter über den Truppenabzug (Kat.-Nr. 75, 80). Der »Friedens-Exekutions-Haupt-Rezess« wurde mit Schweden am 26. Juni 1650, mit Frankreich am 2. Juli 1650 geschlossen. In der Kaiserstube der Nürnberger Burg wurde der Text vor allen Gesandten verlesen und verglichen – das ist hier gezeigt. Die beiden Exemplare brachte man dann in die Quartiere des kaiserlichen und des schwedischen Hauptgesandten, hier wurden sie unterzeichnet, dann zurück auf die Burg gebracht, dort von den Gesandten ausgewählter Reichsstände unterschrieben und per Handschlag bekräftigt. Die Sitzordnung war ähnlich wie bei Reichstagen. Das Flugblatt informiert die Öffentlichkeit über die Teilnehmer, Gedichte würdigen den Frieden. *GD*

Abbildung/ der/ bey der völlig-geschlossenen Friedens-Unterschreibung
gehaltenen Session, in Nürnberg den 26. 16. Junij 1650.

Jn andrer mag im Blut die rohte Feder netzen
und diesen langen Krieg/ der nichts erträgt/ aufsetzen
ein unbeliebtes Werck/ ein nicht belobtes Fleiß/
an den der Dichter selbst verschwiget Fleiß und Schweiß.

Komm Fried ich singe dich und deine schöne Gaben/
die/ die/ dich gemacht/ ganz Himmelhoch erhaben
und deinen Freuden-Tag. Die Sonne stunde * fast *Solstitium
und wolte nicht so fort biß sich die Kriegsklaft astivum
zur Ruhe hingelegt. Ihr Götter teutscher Erden
folgt ihr/ so werdet ihr der Sonnen ähnlich werden
die kurze Kriegs sicht/ hebt auf den alten Streit
fahrt auf und unterschreibt die frohe Friedens-Zeit.

Hier wo zu Nürnberg der müde Tag sich lencket
hin in sein Schlaf-Gemach mit stiller röthe sencket
da ligt ein hoher Ort von Klippen ihm und an
von dem man Stadt und Land weit absehen kan.

Auf dieses Felsens-Höh hat sich im Vestung bauen
das alte Volck verstehn/ Weil keinem Feind zu trauen
wie klein er immer ist/ hier ligt ein Fürsten-Haus
voll wissen etwas als/ von innen und von aus
erneut/ gemahlt/ verguldt/ Es zieren die Gemähle
der Zimmer Tresslichkeit/ die wolgebauten Säle
die schmücket Tapezerey/ So wann ein Käiser kömmt
dann unten an den Berg im aufgeführten Dächern
legt sich die Hoffstatt ein/ die dann in den Gemächen
deß Käisers Anbefehl kan in der Eil verstehen
bald auf/ bald wieder ab in seinen Diensten gehn.

Diß ist die schöne Burg zur Friedens-Burg erkohren
die Himmelschöne Kind der Fried wird hier gebohren
zu guter Stund und Zeit/ die Stände allesammt
verrichten ihre Pflicht und Mutterambt.

Der Adler und der Löw die wollen friedlich bleiben/
Meintz/ Cölln/ Bayren sich mit Sachsen unterschreiben
Chur Brandenburg sagt ja/ der hoch Teutsch Meister sezt
auch seine Feder an/ sich mit den Krieg lezt/
Auch Bamberg/ Basel auch/ Pfaltz Neuburg machen Friede
die Bauttenfürsten sind mit Braunschweig Krieges müde/
Auch Wartenberg das schreibt/ die Grafen abgesandt
von Nassau/ von der Lipp von Schwartzenberger Land
die acht den Frieden ein/ die Städte teutsches Reiches
die sind von Herzen froh deß Teutschen Fried-Vergleiches/
in Nürnberg Nürnberg selbst/ Stadt Cölln/ Franckfurts Stadt/
Stadt Colmar/ Rotenburg/ und die den Namen hat
von Brunnen der da heilt/ Stadt Schweinfurt was geschiehet
und Weissenburg die Stadt/ die sehn mit belieben
der Obern Unterschrifft/ sie stimmen frölich ein/
und geben in den Fried ihr letztes Amen drein.

Der Friede kömmt herab von Nerons vesten Bogen
durch milden Himmel Schluß in Teutschland eingezogen
mit fester Vaterschrifft/ errettet von dem Streit
zwar Nürnberg/ doch zugleich gantz Teutschland weit und breit.

Mich deucht den Engel-Volck/ läßt sich in lüfften hören
singt Fried/ Fried/ Fried auf Erd/ in tausend süßen Chören
deß Friedens Lobgesang. Man singt auf Erden an
mit hellem Glockenklang zu läuten was man kan.
Auf Thürnen ihm und her die grossen Glocken klingen/
auf Thoren hin und her die grossen Stücken singen/
Der Stücken-Knall dem Krieg zu letzten Ehren knallt/
der Glocken-Hall dem Fried dem neuen Eintritt hallt.
Man dancket dem höchsten GOtt der dem verblichenen Tage
sein Salem sanfft erlöst von der verdienten Plage/
man lüfft bey solcher Nachrichtnauf in GOttes-haus
und lässet mit Danck des Psalmens freudig aus Psalm: 147.

Der Tag als Nürenberg Fried/ Fried/ Fried/ O Zier der Erden
Fried/ Fried/ gerussen hat soll erhaben werden
soll hoch und heilig seyn/ Dein Preiß du Friedens-Zelt
soll grünen fort für fort/ Mit und auch nach der Welt
wird man von euren Lob ihr Abgesanten sagen
wie daß ihr habe den Krieg aus Teutschland weggeschlagen
in eine fremde Welt/ Wo man nur Friede sicht
da grünet euer Lob/ und euer Name blüht.
Das Teutschland lustig ist/ daß schönste Theil der Erden
daß die begilbte Saat und Trauben reiffer werden
wird durch den Frieden mehr als durch das Jahr gemacht
Fried sei steter Lentz und warmer Sommer-Nacht.

Es knien schon vor euch ihr Herren Abgesandten
die Göttinnen der Kunst deß Himmels Anverwandten/
Apollo selbsten greifft in seine güldne Lyr
spielet euer hohes Werck/ singt euer Namens Zier:

Euch die ihr habt unterschrieben
will der Friedefürst selbst lieben/
nichts ist euren Lobe gleich/
das euch ewig lässer grünen
an der blauen Sternenbühnen
und im heiligen Christen-Reich

Durch/ durch euch ihr Reichs-Stände
hat der tolle Krieg ein Ende/
seyd ihr/ Ich ihr/ Ach ihr Frommen/
her nach Nürnberg seyd kommen
blühet güldne Friedens-Zeit.

Deß Verhängnüs Schreiberinnen
die bemühten Spinnerinnen
spinnen eures Lebens Gold/
sie die ziehen lange Faden
daß ihr lange sonder Schaden
lebet GOtt und Fürsten-Hold.

Johann Klaj/
gek. Poet.

Der gesamten höchst- und hoch-anwesenden Herrn/ Herrn
Gesandten Ordnung.

1. Herr Ysaac Volmar/ \
2. Herr Johann Crane/ } Käis: Plenipotentiarij.
3. Herr Alexander Ersten/
4. Herr Benedict Oxenstirn Baron/ \ Schwedische Plenipotentiarij.
5. Herr Sebastian Wilhelm Meel/ Chur-Maintzischer Gesander.
6. Herr Graf Frantz Egon von Fürstenberg/ Chur Cölln: Gesander.
7. Herr Johann Georg Oxlin/ Chur Bayrischer Abgesander.
8. Herr August Adolph von Trandorff/ Freyherr/ Chur Sächsischer Abgesander.
9. Herr Matthæus Wesenbeck/ Chur Brandenburg: Abgesander.
10. Herr Johann von Giffen/ Hochteutschmeist: Abgesander.
11. Herr Cornelius Gobelius/ Fürstl: Bamberg: Abgesander.
12. Herr Johann Frantz Hettinger/ Baselischer Abgesander.
13. Herr Simon del Abrique \
14. Herr Wolff Michael Sübermann/ } Pfaltz Neuburg: Abgesander.
15. Herr Wolff Conrad von Thumbshirn/ F. Saxen Altenburgischer Abgesander.
16. Herr Augustus Carpzow/ F. Saxen Altenburg Coburg: Abgesander.
17. Herr Georg Achaz Hoher/ F. Saxen Weimar: und Gothaischer Abgesander.
18. Herr Laurentius Eiselein/ F. Brandenburg Culmbach: und Onspach: Abgesander.
19. Herr Polycarpus Heyland/F. Braunschw: Wolffenbütt: Abgesander.
20. Herr Otto Otto von Monterosa/ F. Braunschw: Zell: Grubenhag: und Calenbergischer Abgesander.
21. Herr Valentin Heyder/ F. Wartenbergischer Abgesander.
22. Herr Carl Röder von Thiersberg/ Gräfl: Nassau Saarbrückischer Abgesander.
23. Herr Bernhar Becker/ Gräfl: Lippischer Abgesander.
24. Herr Johann Adam Sengel/ Gräfl: Schwartzenbergischer Abgesander.
25. Herr Burghard Löffelholtz/ von Colberg \
26. Herr Tobias Oelhafen von Schönbach/ } Nürnberg: Abgesander.
27. Herr Franciscus Grasart/ \
28. Herr Herman Halverer/ } Stadt Cölln: Abgesande.
29. Herr Zacharias Stenglin/ Stadt Franckfurt: Abgesander.
30. Herr Johann Balthasar Schneider/ \
31. Herr Daniel Sitz/ } Stadt Colmar: Abgesande.
32. Herr David Frisch/ Stadt Rotenburg: Abgesander.
33. Herr Johann Jacob Frisch/ \
34. Herr Augustin Friderich Henckelein/ } Stadt: Heylbrun: Abgesander.
35. Herr Georg Roth/ Stadt Weissenburg: Abgesander.
36. Erasmus Constantin Sartler/ Käy. Legationssecretarius.
37. Bartholomæus von Wolffsberg Königl. Schwed:Legation secretari/
38. Bar Henninger/ Chur-Maintz: Secretarius.
39. Herr Hans Jacob Oertin/ Herr Bolwart Secretarius.
40. Johann Huemer/ Königl: Schwed: Canzlist/
41. } Zween ledige Sessel so für die Herrn Käy. und Königl. Schwed.
42. } Haupt Plenipotentiarien zubereitet gewest.
43. Salomon Bürger/ deß H. Reichs Stadt Nürnberg Secretarius.

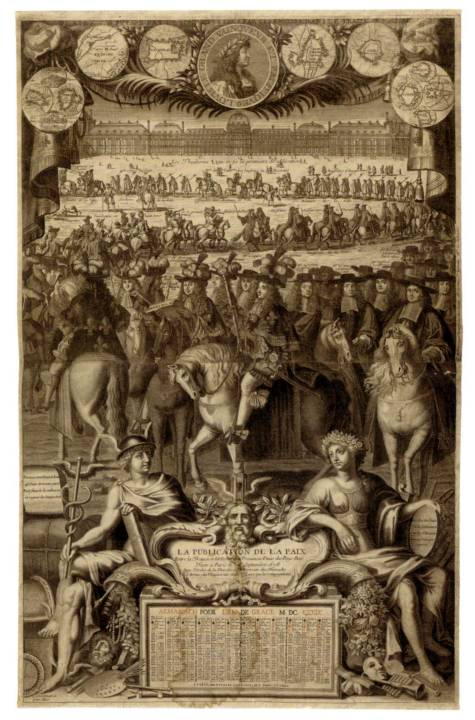

Die Verkündung des Friedens von Nijmegen in Paris 1678 Kalenderblatt auf das Jahr 1679

Nicolas Langlois

1678, Kupferstich auf Papier, auf Leinwand gezogen,
95,5 × 57,9 cm (Blatt)
Germanisches Nationalmuseum, Nürnberg,
Inv.-Nr. HB 18773/Kaps 1220

Literatur: AK Stuttgart 2013, S. 16–17 (Heinz Duchhardt);
AK Nijmegen 1978, S. 27–28.

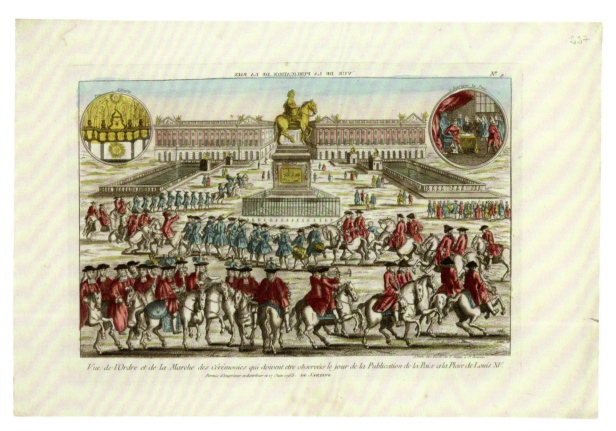

79

Publikation des Friedens von Paris am 17. Juni 1763

André Basset (Verleger)

1763, Kolorierte Radierung,
32,5 × 49,5 cm (Blatt), 26 × 38,2 cm (Platte)
LWL-Museum für Kunst und Kultur,
Münster, Inv.-Nr. C-24473 LM

Literatur: AK Stuttgart 2013,
S. 16 – 17 (Heinz Duchhardt), S. 40.

Für die Wirksamkeit bedurfte der Friedensvertrag auch der Publikation. Das geschah feierlich per öffentlicher Verlesung durch Herolde oder Fachbeamte sowie durch den Druck. Das Guckkastenblatt vom Frieden zwischen Frankreich und Großbritannien im Jahr 1763 zeigt wesentliche Stationen des Friedensschlusses: Der Monarch unterzeichnet die Ratifikationsurkunde in seinem Thronsaal in Gegenwart vieler Höflinge, der Vertragstext wird öffentlich bei der Verlesung durch einen Herold mit militärischem Gepränge, mit Trommeln, Pauken und Pfeifen, im öffentlichen Raum auf der Place Vendôme in Paris. Am Ende steht ein Feuerwerk mit Anspielung auf die sonnengleiche Funktion des Königs in seinem Staat. Das Blatt selbst ist auch ein Teil dieses Verfahrens: Eine offizielle Druckerlaubnis unten bezieht es in die Publikation ein. Die Darstellung folgt dem Vorbild eines Kalenderblatts auf das Jahr 1679, wo als wichtigstes Ereignis des Vorjahrs die Publikation des Friedens mit den Niederlanden gezeigt ist, unterschrieben am 10. August, publiziert nach der Ratifikation in Paris am 29. September 1678. Vor dem Königsschloss, den Tuilerien, windet sich ein langer Reiterzug, die prominenten Teilnehmer sind namentlich benannt. Am oberen Bildrand sind die eroberten Festungen und Gebiete und das Medaillon des Königs Ludwig XIV. mit dem Siegeslorbeerkranz dargestellt. Unten wird der Kalender flankiert von Pax und dem Friedensboten Merkur mit Objekten des Reichtum versprechenden Handels.

GD

80

80

Das Kaiserliche Feuerwerk nach dem Nürnberger Friedensexekutionshauptrezess am 14. Juli 1650

Werkstatt Matthaeus Merian, nach Peter Troschel und Michael Herr

um 1651/52, aus: Theatrum Europaeum, Bd. 6, Frankfurt am Main 1652, bei S. 1076
Kupferstich, 37,2 × 43,3 cm (Blatt), 26,4 × 37,8 cm (Platte)
LWL-Museum für Kunst und Kultur, Münster, Inv.-Nr. K 67–110 LM

Literatur: AK Coburg 1983, Nr. 108; Paas VIII 2005, PA-433; Laufhütte 1998, S. 351–356; AK Nürnberg 1998, Nr. 17–18; AK Stuttgart 2013, Nr. 80.

Schon während der Nürnberger Verhandlungen um die Friedensdurchführung war 1649 mehrfach Feuerwerk abgebrannt worden. Noch vor der Unterschreibung (Kat.-Nr. 77) hatten die Schweden am 16. Juni 1650 vor der Stadt ein großes Feuerwerk veranstaltet, das die Kaiserlichen am 14. Juli 1650 zu übertreffen suchten. Dem »Tempel des Friedens« links – dem Zelt der Gesandten und Festgäste, in dem tagsüber Nürnberger Patriziersöhne Friedensschauspiele aufführten – steht rechts das hölzerne »Kastell des Unfriedens« gegenüber, das abends auf dem Höhepunkt des Feuerwerks abgebrannt wurde. Statt dem Krieg diente Schießpulver nun dem Frieden – typisch für Friedensfeiern. *GD*

81

Allegorie auf den Hubertusburger Frieden

Johann David Schleuen der Ältere

1763, Kupferstich, 58,4 × 43,5 cm (Blatt),
49 × 39,2 cm (Platte)
Germanisches Nationalmuseum, Nürnberg,
Inv.-Nr. HB 15560/122

Literatur: AK Wien 1980, Nr. 28.02;
AK Hubertusburg 2013, S. 190–202 (Abb.);
AK Stuttgart 2013, S. 101–108, S. 115–122.

Ein Engel schließt die Tore des Janustempels, Symbol des den Siegfrieden gewährenden Monarchen, während der Preußenkönig Friedrich II. den Ölzweig als Friedenssymbol an Kaiserin Maria Theresia und August III., König von Polen und Kurfürst von Sachsen, überreicht. Die »Sieges-Göttin« bekränzt das Haupt des Königs, begleitet von der Fama, die dessen Ruhm in alle Welt hinausposaunt, unten links eine um Frieden flehende Witwe, deren Bitten Friedrich erhört. Die Verse der Anna Louisa Karsch rühmen Friedrich II., der aber den Krieg 1756 begonnen, Sachsen verheert und ausgeplündert hatte. Die Verhandlungen begannen auf sächsische Initiative. Das Blatt des Berliner Stechers Schleuen ist also pure Propaganda – »fake news«! Oder wollte der Herausgeber, indem er das Prestige des Friedensstifters veranschaulichte, den Herrscher auf den Frieden verpflichten? *GD*

82

Allegorie auf die Übergabe von Antwerpen 1585

Hans Vredeman de Vries

1586, Öl auf Leinwand, 155 × 216 cm
MAS | Collection Vleeshuis, Antwerpen,
Inv.-Nr. AV.2009.009.001

Literatur: Antwerpen 1993, Kat.-Nr. 135, S. 280–281 (Carl van de Velde); Münster 1998, Bd. 3, Kat.-Nr. 19, S. 29–30 (Michel P. van Maarseveen); Schloss Brake 2002, Kat.-Nr. 147, S. 306–307 (Thomas Fusenig).

Zur Durchsetzung der eigenen politischen und konfessionellen Ziele sagten sich die nördlichen Niederlande 1581 von der spanischen Krone los und gründeten die Republik der Vereinigten Niederlande. Im August 1585 musste Antwerpen endgültig kapitulieren. Alessandro Farnese, italienischer Feldherr in spanischen Diensten, eroberte die Stadt zurück und leitete die Rekatholisierung ein. Den Protestanten wurde vier Jahre Zeit gewährt, sich zum Katholizismus zu bekennen oder die Stadt zu verlassen.

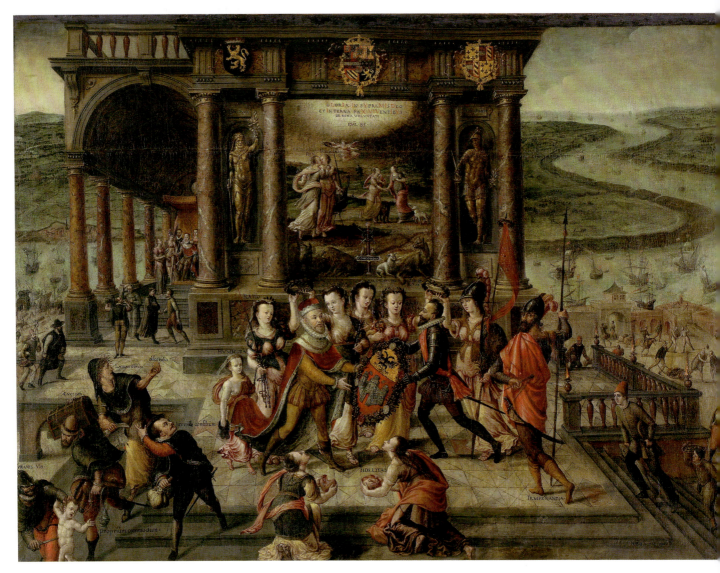

Zentrales Motiv dieses Gemäldes ist die Figurengruppe um den spanischen König Philipp II. und Alessandro Farnese, der ihm symbolisch das Stadtwappen Antwerpens als Zeichen der Eroberung überreicht. Die beiden werden von einer Gruppe von Allegorien begleitet, welche die erhofften Tugenden der Eroberer hervorheben sollen. So wird Philipp von Bescheidenheit (*humilitas*), Verstand (*ratio*) und Milde (*clementia*) umgeben. Diese Darstellung sollte die nachsichtige Haltung Spaniens gegenüber den Antwerpenern propagieren. Besondere Bedeutung kommt in diesem Zusammenhang der »Überschrift« des Gemäldes im Schein einer Aureole zu. Der dort wiedergegebene Psalm 85 ist als Programm des Bildes zu verstehen (»Willst du denn ewiglich über uns zürnen und deinen Zorn walten lassen für und für? Herr, erweise uns deine Gnade und gib uns dein Heil […]«). Dieser Appell macht es umso wahrscheinlicher, dass Vredeman das Gemälde schuf, um der drohenden Vergeltung für die Abtrünnigkeit entgegenzuwirken. *PK*

83

Papst Paul III. versöhnt Franz I. und Karl V. 1538

Sebastiano Ricci

1687/88, Öl auf Leinwand, 108 × 94 cm
Musei Civici di Palazzo Farnese,
Piacenza – Opera di Proprietà del Museo di
Capodimonte – Napoli, Inv.-Nr. 380

Literatur: Daniels 1976, S. 99; AK München/
Neapel 1995, S. 332; Scarpa 2006, S. 281.

1687 erhielt Sebastiano Ricci von Ranuccio II., Herzog von Parma und Piacenza aus der Dynastie der Farnese, den Auftrag, einen Gemäldezyklus für den Palast in Piacenza auszuführen. Das Thema waren die Ruhmestaten Papst Pauls III., der 1468 als Alessandro Farnese geboren wurde. Das Zentrum der mit dem Zyklus ausgestatteten Gemächer bildete ein Deckenfresko mit der Apotheose Pauls III. Darum gruppierten sich insgesamt 19 Gemälde, von denen Ricci zwölf ausführte. Das ausgestellte Gemälde thematisiert den von Paul III. initiierten Waffenstillstand von Nizza, den er als Vermittler in die Wege leitete. Der Papst beabsichtigte eine Einigung der christlichen Herrscher gegen die Osmanen herbeizuführen, und setzte im Jahr 1538 ein Treffen des französischen Königs mit dem deutschen Kaiser und spanischen König in Nizza an. Dort unterzeichneten beide ein Abkommen, das den dritten französisch-habsburgischen Krieg beendete. Paul III., der von Ricci mit seinem charakteristischen, von Tizians Porträts bekannten weißen Bart dargestellt wird, steht hinter König und Kaiser und führt diese ganz wörtlich zueinander – ein fiktives Bild, denn eine Begegnung zu dritt gab es nie! Die beiden Herrscher geben sich die Hände, dabei beugt sich auch Kaiser Karl V. vor und neigt seinen Kopf etwas zur Seite, sodass es den Anschein hat, als seien sie im Begriff den Friedenskuss auszutauschen. Im Gegensatz zu Paul III. ist das Aussehen von König Franz I. und Karl V. nicht an zeitgenössischen Porträts orientiert. Auch dadurch wird deutlich, dass der Fokus auf der Hauptfigur liegt: dem Papst als Friedensstifter. *MN*

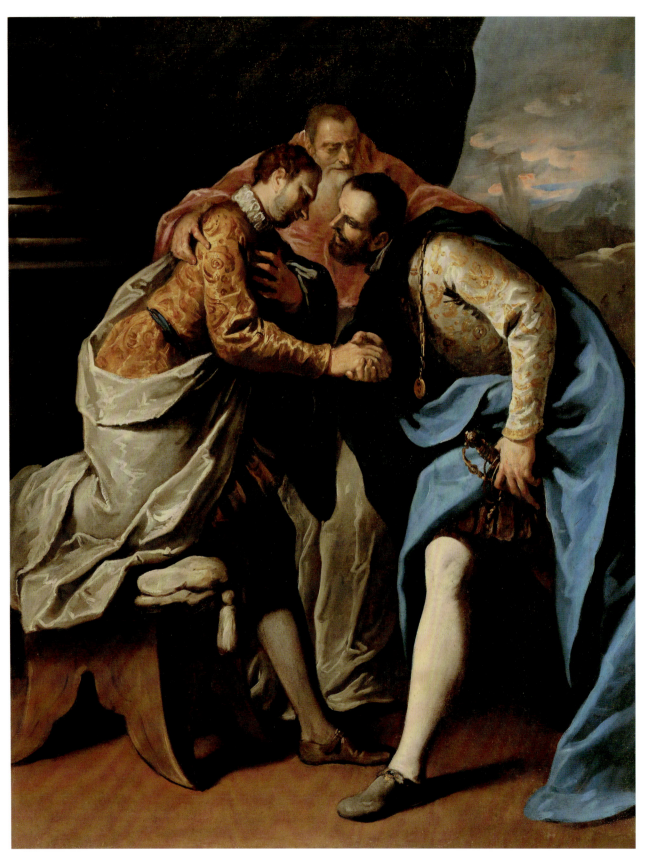

83

84

Kurfürst Friedrich Wilhelm von Brandenburg (1640–1688) als Stifter des Friedens von Kleve zwischen dem Fürstbistum Münster und der Republik der Vereinigten Niederlande

Wouter Muller

1666, Silber, zwei einseitige Hohlgussplaketten mit angesetztem Rand, getrieben, ziseliert, punziert und graviert – Dm. 83,6 mm, Gew. 108,03 g
LWL-Museum für Kunst und Kultur, Münster, Inv.-Nr. 39703 Mz

Literatur: van Loon 1726, Tl. 2, S. 542; Oelrichs 1778, Nr. 20; Frederiks 1943, S. 41–52, Nr. 7/7 a; AK Münster 1972, S. 154, Nr. 488.

In barocker Pracht dominiert das ausdrucksstarke Brustbild des brandenburgischen Kurfürsten, dem zwei antikisierte Krieger gerade den Ölkranz aufsetzen, die Vorderseite. Die Rückseite zeigt zwei gewappnete Personifikationen: Münster mit Wappenschild und Flammenhelm, die Niederlande mit Pfeilbündel und Federhelm, am Zaum den Löwen, der nach der irischen Harfe und der schottischen Distel prankt. Beide halten gekreuzt eine Wappenstandarte, mit Freiheitshüten besetzt, die eine leichtgewandete Friedensgöttin mit Olivenzweigen umbindet. Im Bündnis mit England hatte Fürstbischof Christoph Bernhard von Galen (1650–1678) seit 1665 seinen ersten Krieg gegen die Niederlande geführt – ikonografisch gleichgesetzt mit Pax, wird Friedrich Wilhelm hier als Friedensstifter gefeiert. Dabei war dieser keineswegs neutral, und die gereimte Umschrift auf dem Prachtstück des Amsterdamer Silberschmieds Wouter Muller nennt ihn auch explizit den »treuesten Bundesgenossen«. Mit ihrer exquisiten Technik, zusammengefügt aus zwei Silberhohlgussplaketten, entsprach die großformatige, hochreliefierte Arbeit sicherlich dem Prestige eines Friedensvermittlers. *StK*

84

85

Das Abkommen von Camp David vom 17. September 1978

Fotografie, akg-images

Literatur: Wright 2014.

—

Unter Ausschluss der Öffentlichkeit verhandelten im September 1978 ägyptische und israelische Delegationen unter Führung des Präsidenten Anwar el-Sadat bzw. des Ministerpräsidenten Menachem Begin auf einer Ranch der amerikanischen Präsidenten über Modalitäten der Friedenssicherung im Nahen Osten. Die Gespräche wurden auf Grundlage der Resolution 242 des UN-Sicherheitsrates vom amerikanischen Präsidenten Jimmy Carter moderiert und kennzeichnen einen erfolgreichen Versuch, mithilfe von Vermittlern in persönlichen und informellen Verhandlungen Kompromisse zu ermöglichen. Die genannten Präsidenten erhielten 1978 den Friedensnobelpreis. Ergebnis war aber vor allem der israelisch-ägyptische Friedensvertrag von 1979. Der sprichwörtliche »Geist von Camp David« stand im folgenden Jahrzehnt symbolisch für die friedensstiftende Kraft von informellen persönlichen Kontakten der Staatsmänner, die sich auch bei der Beendigung des Kalten Krieges und der deutschen Wiedervereinigung bewährten. *GA*

85

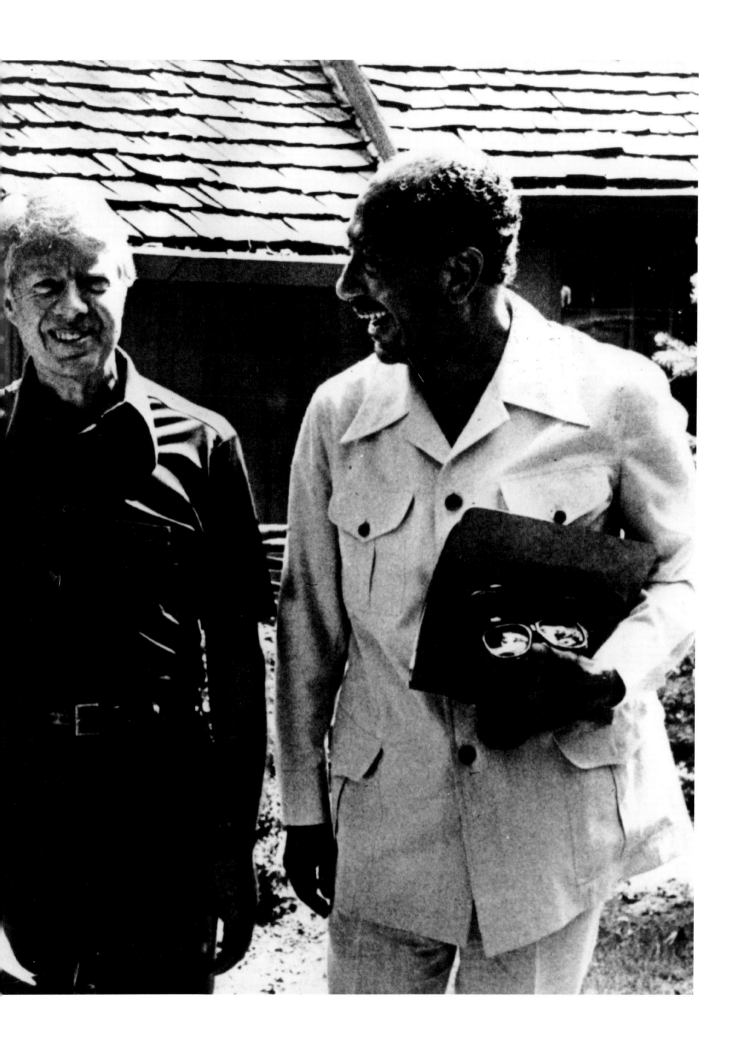

86 a bis c

86 a bis e

Die Bürger von Calais

86 a

Jean d'Aire

Auguste Rodin

um 1895–1899, Bronze, 47 × 16 × 15 cm
Kunsthalle Bremen – Der Kunstverein in Bremen,
Inv.-Nr. 150–1906/12

86 b

Pierre de Wissant

Auguste Rodin

um 1895–1899, Bronze, 45,5 × 21 × 22,5 cm
Kunsthalle Bremen – Der Kunstverein in Bremen,
Inv.-Nr. 151–1903/33

86 c

Jean de Fiennes

Auguste Rodin

um 1895–1899, Bronze, 46 × 28 × 16,5 cm
Kunsthalle Bremen – Der Kunstverein in Bremen,
Inv.-Nr. 149–1906/11

86 d

Eustache de Saint-Pierre

Auguste Rodin

um 1902–1903, Bronze, 47,5 × 26 × 16,5 cm
Musée Rodin, Paris, Inv.-Nr. S.00420

86 e

Andrieu d'Andres

Auguste Rodin

1900, Bronze, 43 × 21,5 × 20 cm
Musée Rodin, Paris, Inv.-Nr. S.00421

Literatur: Heiderich 1993, S. 381–384 (Ursula Heiderich);
Moeglin 2001; Althoff 2003, S. 184.

86d

86e

Nach elf Monaten der Belagerung musste die Stadt Calais im Jahr 1347 ihre Niederlage anerkennen. Knapp ein Jahr zuvor war der englische König Eduard III. in Frankreich eingefallen und belagerte kurz darauf die Stadt, die sich unmittelbar vor der bedingungslosen Kapitulation sah. Um der Vergeltung für die englischen Verluste durch Plünderung und Zerstörung zu entgehen, sandte die Stadt sechs Patrizier ins feindliche Lager. Laut des Chronisten Jean Froissart habe Eduard verlangt, dass »sechs der angesehensten Bürger der Stadt barfüßig, barhäuptig, barbeinig und im Hemd, mit Stricken um den Hals und den Schlüsseln von Stadt und Festung in den Händen, herauskommen und sich alle sechs ganz meinem Willen ergeben.« Laut Froissarts Überlieferung habe nur die flehentliche Bitte der englischen Königin die Männer vor der Hinrichtung bewahrt.

Das hier vorliegende Ritual der Unterwerfung wurde im Mittelalter jedoch in aller Regel von den Parteien abgesprochen und in seinem Ausgang festgelegt. Die Möglichkeit, die sich Unterwerfenden zu töten, war so nicht gegeben. Es gehörte jedoch zur Strategie der Inszenierungen, dass sie ihre Selbstaufgabe, Verzweiflung und Reue demonstrativ zum Ausdruck brachten. Dies galt als Genugtuungsleistung und Ausgleich für materiellen und immateriellen Schaden des Gegners.

Friede durch Unterwerfung: Dieses vor allem für die Vormoderne bedeutende Verfahren der Konfliktbeilegung wird durch Auguste Rodins Figurengruppe eindringlich dargestellt. Er erhebt die Bereitschaft zur Selbstopferung zum zentralen Motiv und inszeniert dieses als menschliches Drama, wodurch der anrührende Opfermut der sechs Männer hervorgehoben wird. 1884 bekam Rodin den bedeutenden öffentlichen Auftrag zur Errichtung eines Monuments in Erinnerung an die historischen Ereignisse in Calais. Vermutlich im Zusammenhang mit der Aufstellung des Denkmals entstanden Reduktionen von fünf der sechs Bürger. *PK/GA*

87
Willy Brandt vor dem Ehrenmal des Warschauer Ghettos am 7.12.1970

Fotografie, akg-images

Literatur: Münkel 2009, S. 131–139.

—

»Durfte Brandt knien?« Das Bild des deutschen Bundeskanzlers Willy Brandt, der am 7. Dezember 1970 vor dem Ehrenmal des Warschauer Ghettos offenbar spontan niederkniete, gilt heute als Ikone der Entspannungspolitik. Unter den Zeitgenossen löste es widersprüchliche Reaktionen und erbitterte Diskussionen aus. Die Szene, die von mehreren von dem Vorgang überraschten Fotografen festgehalten wurde, traf den Nerv der politischen Auseinandersetzungen um die deutsche Vergangenheitspolitik in Bezug auf die Verbrechen des Zweiten Weltkriegs und um die Ostpolitik der Regierung Brandt. Für den einstigen Emigranten, der als Regimegegner NS-Deutschland verlassen musste, war der Kniefall ein Stück Schuldanerkennung an einem Ort deutscher Verbrechen. Die Geste war zugleich symbolischer Ausdruck einer Versöhnungspolitik, mit der die internationalen und innerdeutschen Konflikte und anhaltenden Spannungen abgebaut werden sollten. Das Foto steht wie kein anderes für die Ansätze einer Friedenspolitik mitten im Kalten Krieg. Heute steht das Bild für die Emotionalität von Politik und für die schrittweise Auflösung der politischen Blockbildung als Folge des Kalten Krieges sowie für das Ende der vom Zweiten Weltkrieg bestimmten bipolaren Weltordnung 1989/90. *HUT*

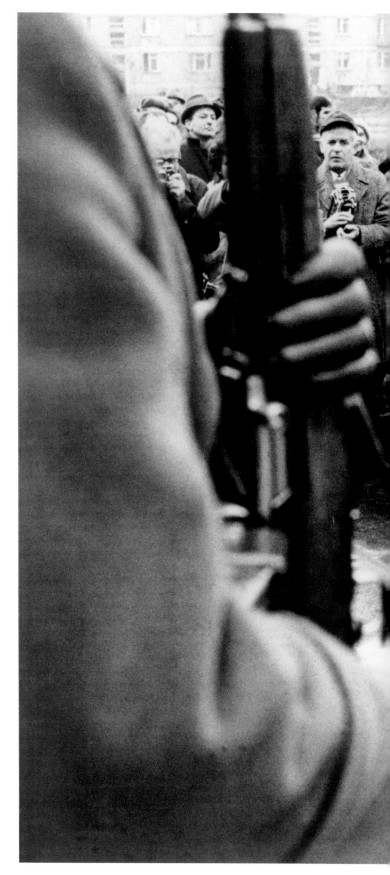

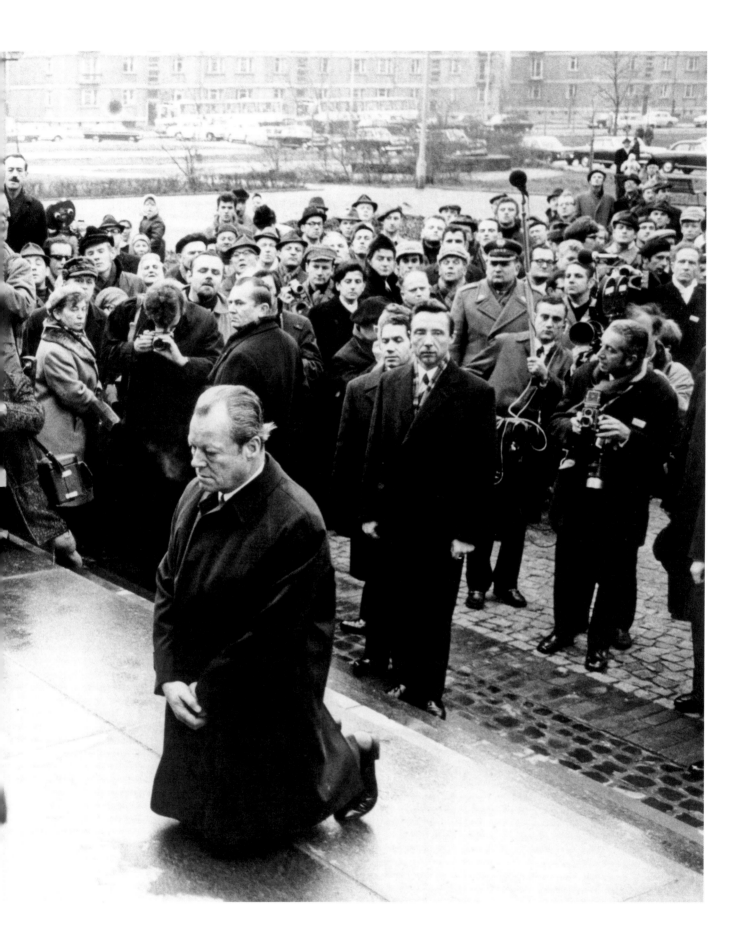

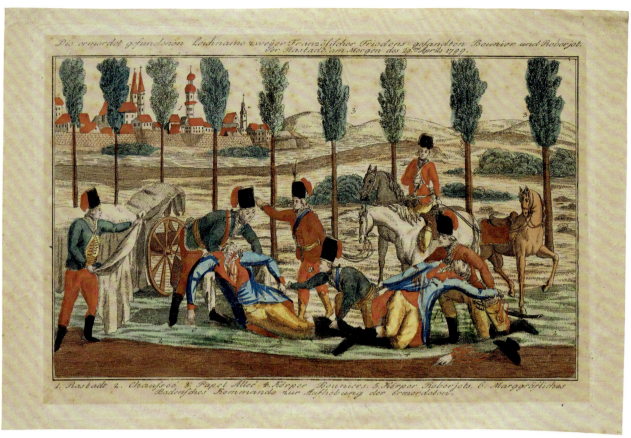

88

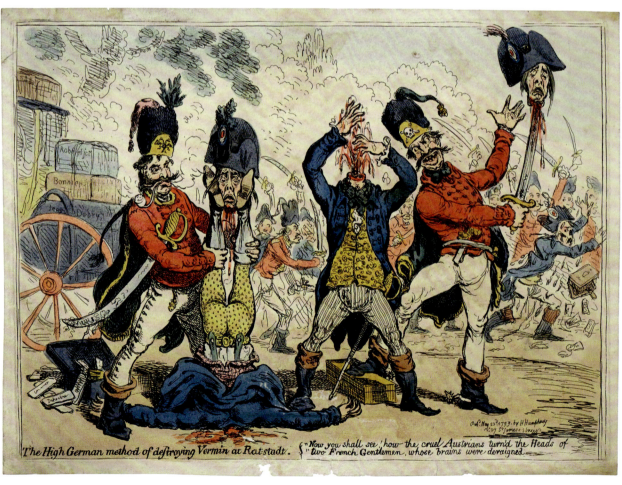

The High German method of destroying Vermin at Rastadt. { "Now you shall see, how the cruel Austrians turn'd the Heads of two French Gentlemen, whose brains were deranged."

89

88

Der Rastatter Gesandtenmord

Anonym

1799, Kolorierter Kupferstich, 20,5 × 31,1 cm (Blatt),
18 × 28,2 cm (Platte)
Stadtmuseum Rastatt, Inv.-Nr. K-147

89

The High German Method of destroying Vermin at Ratstatt

James Gillray

22. Mai 1799, Kolorierte Radierung, 31,5 × 41,4 cm (Blatt),
26,1 × 36,6 cm (Platte)
Stadtmuseum Rastatt, Inv.-Nr. K-740

Literatur: George 1942, Nr. 9389.

———

Nachdem der deutsche Kaiser Franz II. im Frieden von Campo Formio 1797 die Abtretung des linken Rheinufers an die Republik Frankreich zugesagt hatte, wurde in Rastatt über die Einzelheiten verhandelt; es ging darum, welche geistlichen Staaten säkularisiert werden sollten. Nachdem Frankreich am 12. März 1799 den Kriegszustand mit Österreich erklärt hatte, das sich mit seinen Feinden Russland und England verbündet hatte, fand am 22. April die 97. und letzte Konferenz statt.

Bei ihrer Abreise am Abend des 29. April 1799 wurden zwei der vier Gesandten der Franzosen unter dem Vorwurf der Spionage von kaiserlichen Husaren getötet, um ihre Korrespondenzen zu erbeuten, zwei entkamen. Die Verletzung der völkerrechtlichen Immunität von Diplomaten machte international einen verheerenden Eindruck; das deutsche Bild zeigt auch nicht die Tötung, sondern die Bergung ihrer Leichen durch Badener Gendarmen. Der Londoner Karikaturist spielt mit der »Vernichtung von Schädlingen in der Rattenstadt« auf die Enthauptungen während der Revolution an, zeigt aber auch das Diplomatengepäck als Beute. *GD*

90

Friedrich Barbarossa 1157 zu Besançon, den Streit der Parteien schlichtend

Hermann Freihold Plüddemann

1859, Öl auf Leinwand, 157 × 243 cm
Staatliche Kunstsammlungen Dresden,
Albertinum/Galerie Neue Meister, Inv.-Nr. 2343

Literatur: Görich 2010, S. 268–282; Mai 2004,
S. 59, S. 219.

———

1157 hatte Kaiser Friedrich I. Barbarossa im burgundischen Besançon eine große Reichsversammlung einberufen. Der päpstliche Legat und Kanzler, Kardinal Rolando Bandinelli, der 1159 selbst zum Papst gewählt wurde und als Alexander III. bis 1181 der wichtigste Gegenspieler des Kaisers war (siehe Kat.-Nr. 96–100), überreichte dem Kaiser dort ein Schreiben, das einen Eklat auslöste. Der Kanzler des Kaisers, Rainald von Dassel, übersetzte die Wendung, der Papst wolle dem Kaiser größere »beneficia« übertragen, mit größere »Lehen«. Im Verlaufe einer heftigen Diskussion soll Kardinal Bandinelli eingeworfen haben: »Von wem hat er denn das Kaisertum, wenn er es nicht vom Papst hat?« – worauf Pfalzgraf Otto von Wittelsbach den Quellen nach mit dem Schwert auf den päpstlichen Legaten losging. Plüddemanns Gemälde von 1859 zeigt, wie der Kaiser in der Mitte zwischen Bandinelli in der Kardinalsrobe mit dem päpstlichem Schreiben links und den Wittelsbacher mit gezücktem Schwert rechts tritt. Er wurde durch diesen friedensstiftenden Akt seiner Verantwortung für den Gewaltverzicht gegenüber Unterhändlern und Gesandten gerecht, die ihm das frühe Völkerrecht vorschrieb. In seinem Œuvre hat der Maler das Leben Barbarossas immer wieder thematisiert, und die Streitschlichtung Barbarossas war schon seit 1847 Gegenstand mehrerer Kompositionsskizzen. *MN/GD*

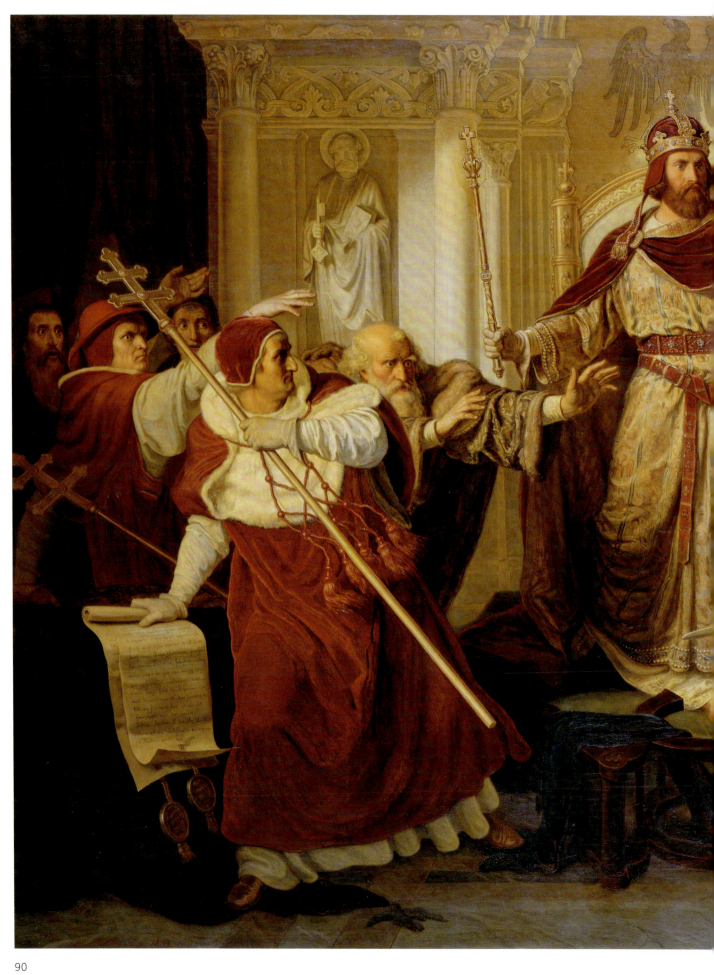

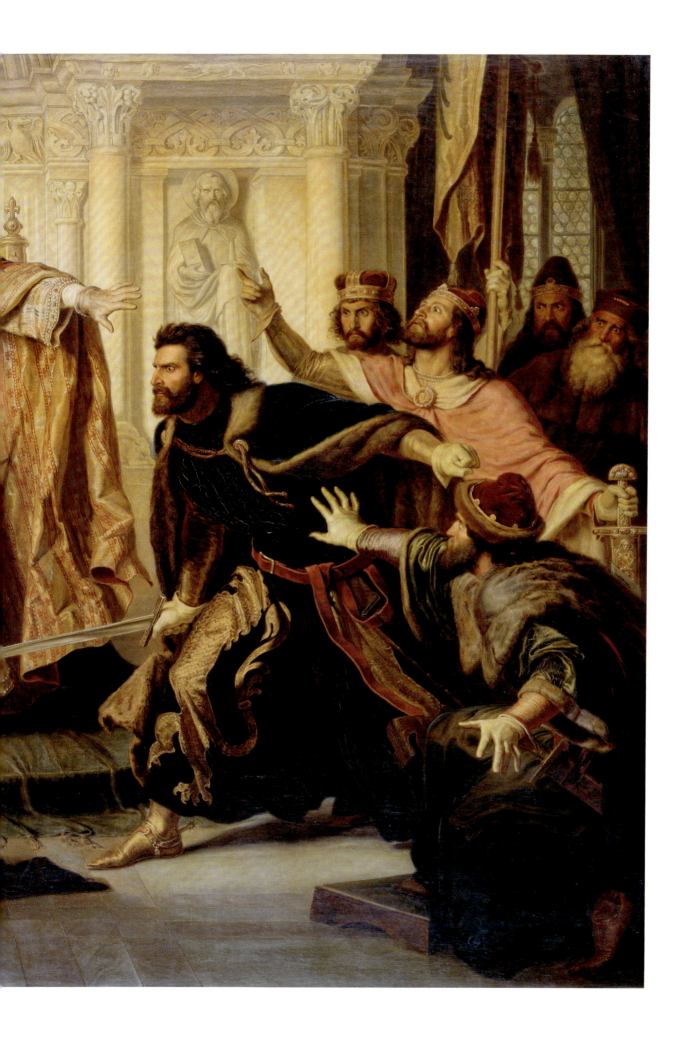

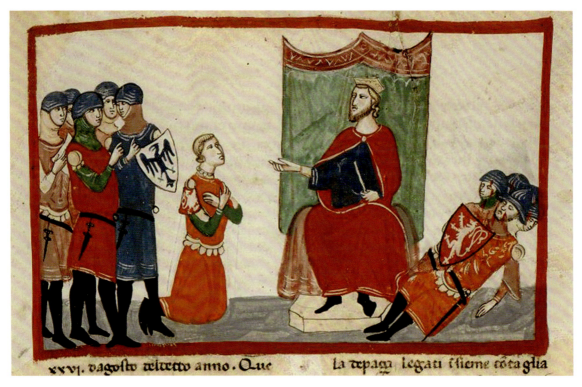

91

91

Die Friedensverhandlungen König Rudolfs I. von Habsburg mit Ottokar II. von Böhmen

Umkreis Pacino di Bonaguida

Florenz, um 1340/60, Miniatur (Reproduktion),
aus: Giovanni Villani, Nuova Cronica
Biblioteca Apostolica Vaticana, Città Del Vaticano,
Bibl. Apost. Vat., Ms. Chigi L.VIII.296, fol. 12r

Literatur: Gebhard 2007, S. 117–120.

Die mit zahlreichen Miniaturen versehene Chronik des Florentiner Bürgers Giovanni Villani (um 1280–1348) bietet in italienischer Sprache die Verbindung einer Stadtgeschichte von Florenz mit allgemeinen geschichtlichen Ereignissen der Frühzeit. Erst für die Jahrzehnte der Lebenszeit des Autors finden sich Spuren eigener Quellenarbeit und selbstständige Beobachtungen des auch politisch und wirtschaftlich aktiven Bürgers von Florenz. Die Chronik reichte zunächst bis zum Jahr 1348.

Mehrere der zahlreichen Miniaturen der Chronik zeigen Herrscher in Friedensverhandlungen, wobei die Unterhändler in der Regel durch Gesten der Unterwerfung bereits Genugtuung leisten. Fol. 121r zeigt König Rudolf I. von Habsburg in Verhandlungen mit dem Sohn seines Kontrahenten, König Ottokar II. von Böhmen, in einer Szene, in der der Böhme kniend um Frieden bittet, während sein im Konflikt getöteter Vater Ottokar I. am rechten Bildrand abgebildet ist. Die Szene verdeutlicht den Wandel der Buchillustrationen vom repräsentativen Herrscherbildnis zum »Ereignisbild«, das historisches Geschehen festhält; in diesem Fall die kniend vollzogene Unterwerfung (*deditio*) des unterlegenen Böhmen, die Voraussetzung des Friedensschlusses war. *GA*

μόνος δὲ ὁ Θεοπέρμου κρατῶν ἀδελφὸς τοῦ Ἀρογγυερίμων· πειθοῖ οὐκ εἴκει· πρὸς οὗ
ὁ Κωνσταντῖνος ὁ Διογένης πέμπει σὲ με τῶν ἀρχῶν· φιλίαν ὑποκρινόμενος· πραϋνα δὲ ἐκπει-
ρᾶσθαι αὐτὸν μετ' ὅρκων· μή τινα μανθάνοντα ὅπι· καὶ περιαναγκάσαι ὁμολογήσασθαι· εἰ
δὲ ἴσως τοῦτο ὑποτρέξοιμο τρεῖς ὑπηρέτας εἰληφέναι μεθ' ἑαυτοῦ· καὶ κατὰ τὸ μέσον τῶν ἀφόρων
τὸς ποταμὸν ὑμναβάντας μεθ' ἑαυτοῦ· μετὰ τῶν ὑπηρετῶν ὀξέσθαι μέλλοντι· ἀπελθεῖν
ὁ μὲν Κύρος ἔρχεται πρὸς τὸν ποταμόν· καὶ τοῦ Διογένους ὄντας· ἐν οἷς δὲ ἔμελλον ἀλλήλων ὁδὸς...
τ... θ' ἔλκυσας πάντη τοῦτον κατὰ τὸ ὠλέναν καὶ αὐτὸν ἀναιρεῖ·

πυρὶ δὲ μετὰ τῶν φυγῆς χρησαμένων· τοὺς αἰσθαβόντας συναθροίσας ὁ Διογένης στρατὸν
μετὰ χεῖρος· καὶ πέζος· ἔρχεται πρὸς τὸ φρούριον· καὶ τοὺς γυναῖκα τοῦ τεθνεῶτος καταπλήξας
καὶ ὑποσχέσεις μεγάλας καὶ μαλάξας· ἔπεισε προσχωρῆσαι· καὶ τὸ φρούριον παραδοῦναι
τῷ βασιλεῖ· ἡ πάντα εἰς τὸ Βυζάντιον ἀπελθεῖν· καὶ ἀνδρῶν Ἰσμαηλιτῶν ἐνοικῆσαι τὸν ἄλλα
ὁπλιζομένων· καὶ ὁ Διογένης ἁρπάζεται πᾶσαν μεθ' ἑκάτερον τὴν χώραν· ἀνακύπτει δὲ
δὲ καὶ ὁ Ναπλάς· καὶ τὰ πάτρια ἀναλαμβάνει ὁ ἀπλέος· ὡς ἀνέχεται οὐδαμῇ ὁ Ἀδροπόλι-
ανύλας· γεωργοὺς δὲ τὸν ἄρχοντας Μασγαμας· τοὺς πρὸς Ῥωμαίους αὐθέντας τὸν
συνθήκας· καὶ τὰ ὁμηρα καταπραχθέντα· βέλος καὶ δὴ τὸν βασιλέα σωφραζῆ· καὶ τὰ πα-
λάτια μὴ φορεῖ σαφῆ κίοιον τοῦ ξίφαι· καὶ μὴ κὴ φορεῖ σαφῆ κίοιον τοῦ σκαρδαρφῶ
κα· οἵ δε Ἀλαπὸς παραπάσα πολεῖφθαι· δε μοι παθῶν τοῦ σὺν Μικρα· λαοὺς δὲ
ἐγχυρθοῖ κοσπες· ἀπὸ Καππαδοκίας καὶ Ῥοδανοῦ· καὶ τῶν σὺν ἐξ χωρίων· ἀπὸ τὰπει
κινοῦσιν· οὓς περιελθὸν τὸ τοῦ βασιλέως· παρακατέχει τῆν παρεμβολὴν καὶ σφρία
δεδωκὼς μὴ νωσεμέστου αἶνας φορῆτε· καὶ τοὺς Ἰσμαηλιτῶν νεωλκιμένοι· διεδέδω

92

Mord beim Friedenskuss

Skriptorium in Palermo

um 1150/75, Miniatur (Reproduktion), 35,5 × 27 cm (Blatt)
in: Johannes Skylitzes, Synopsis Historion, um 1070/80.
Faksimile der Handschrift in der Biblioteca Nacional de
España, Madrid, Cod. Vitr. 26-2, Athen 2000
Westfälische Wilhelms-Universität Münster,
Fachbereich 08, Institut für Byzantinistik und Neogräzistik,
L 45600/K17492.

Literatur: Tsamakda 2002, S. 223, Abb. 466; Theis 2008,
S. 98 –101, Abb. 9; Grünbart 2012, S. 150 –152.

Die Chronik erzählt die byzantinische Kaisergeschichte von 811 bis 1027, von Michael I. Rangabe bis zu Isaac Komnenos. Unter den mehr als 20 Handschriften des bedeutenden Werks ist der reich illustrierte Skylitzes Matritensis aus Sizilien (heute Madrid) der berühmteste. Seine Hauptgegenstände sind Ereignisse am Hof sowie Kriegsberichte und diplomatische Aktionen.
Die gezeigte Seite (fol. 195r) beschreibt und illustriert ein Ereignis, in dem der Byzantiner Konstantinos Diogenes den kroatischen Herrschern um 1020 bei der von ihnen gehaltenen Festung Sirmion an der Save Verhandlungen anbietet. Die Illustration zeigt, wie bei dem Treffen der Verhandlungsführer am neutralen Ort, d. h. in der Mitte des Flusses, der Byzantiner beim Friedenskuss ein Messer zieht und den kroatischen Herrscher Sermon tückisch ermordet. Die harmonische Symmetrie des Bildes steht im Gegensatz zum inneren faulen Frieden. *CMS*

93

**Friedensschluss zwischen
Philipp II. und Johann I. von England,
sogenannter Vertrag von Le Goulet
vom 22. Mai 1200**

Frankreich (Paris?)

Um 1330/50, Buchmalerei (Reproduktion)
aus: Grandes Chroniques de France
London, British Library, Ms. Royal 16, G VI, fol. 362

Literatur: Schreiner 1990, S. 89 –132, S. 119;
Warren 1978; AK Magdeburg 2008.

Mit einem Kuss besiegelten – wie üblich – König Philipp II. August von Frankreich und König Johann Ohneland von England ihren Frieden, der dem englischen König die angevinischen Besitzungen auf dem Festland sicherte. Der Friede wurde, wie ebenfalls üblich, auf der Grenze ihrer Reiche, einer Insel in der Seine, geschlossen, damit keiner der Könige sich etwas vergab, wenn er zu dem anderen kam. Der Kuss der Ranghöchsten symbolisierte den Friedensschluss. Er bildete in der Regel den Höhepunkt ritueller Akte, die mit Genugtuungsleistungen und Gesten des Verzeihens begannen. Häufiger küssten sich anschließend auch die höchsten Ränge der Vasallen, die so in den Frieden eingebunden wurden. Der englische König sicherte mit diesem Frieden seine Besitzungen auf dem Kontinent; er erkannte den französischen König aber auch als seinen Lehnsherrn an und verpflichtete sich zu einer Geldzahlung. *GA*

gebourc sa fame.

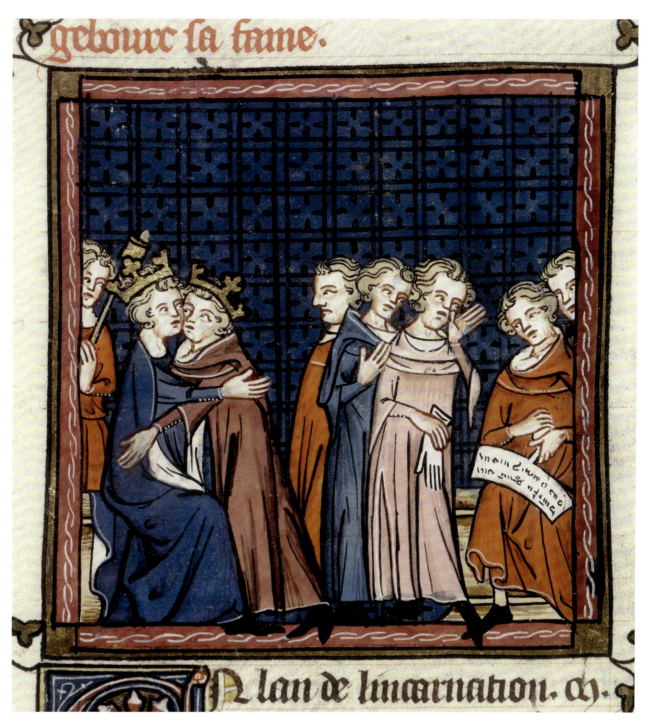

N lan de lincarnation. cl.

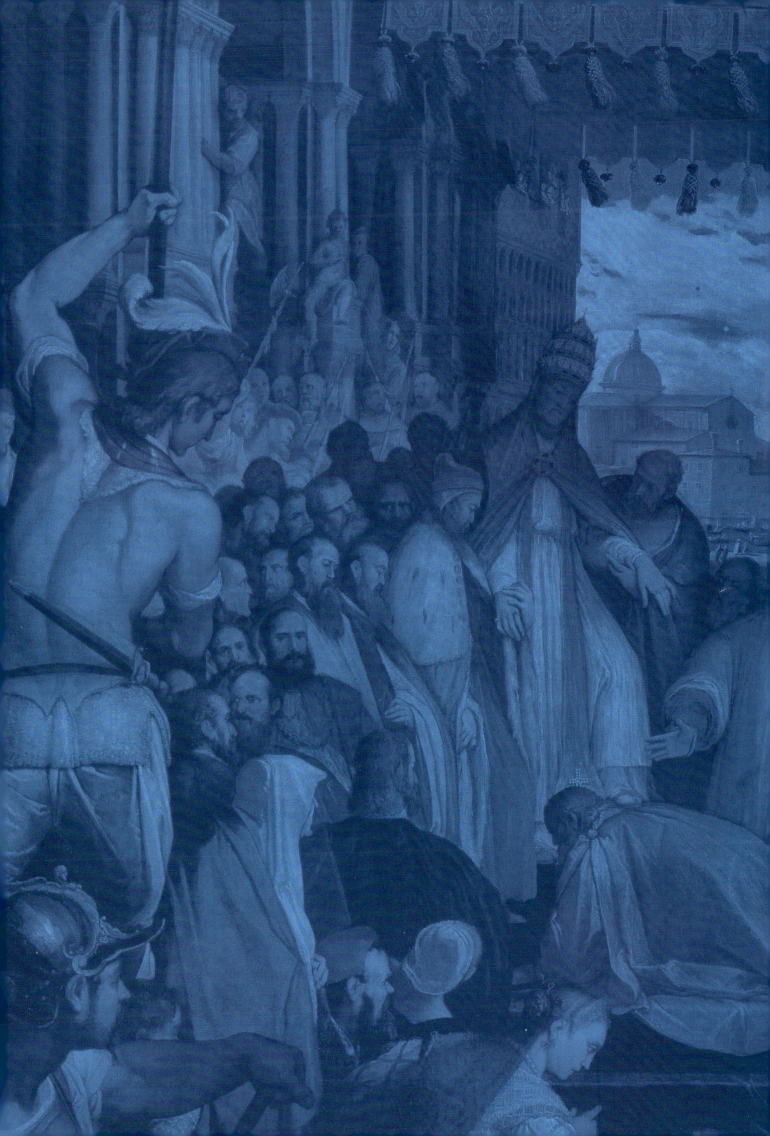

Beispielhafte Friedensschlüsse

Im Fokus stehen spektakuläre Friedensschlüsse verschiedener Epochen, die von vormodernen Formen und Verfahren gekennzeichnet sind. In allen Fällen sind Vermittler beteiligt, Feste und Feiern fördern die Vertrauensbildung. Friedensschlüsse im Mittelalter, die hier am Beispiel von Canossa (1077) und Venedig (1177) thematisiert werden, sind zudem durch die symbolische Genugtuungsleistung charakterisiert, die sich in Canossa durch den barfüßigen Bußgang Heinrichs IV., in Venedig durch den Fußkuss Friedrichs I. konkretisierte, den der Kaiser neben anderen Zeichen der Unterordnung dem Papst leistete. Mit ähnlichen Gesten und Handlungen beendete man im Mittelalter auch viele andere Konflikte.

In der Neuzeit wurde dagegen die rechtliche Ausgestaltung immer wichtiger, was juristisch geschulte Gesandte erforderte. Der erste Gesandtenkongress als ein Friedensprozess zahlreicher Beteiligter führte zum Westfälischen Frieden 1648. Als Vermittler fungierten in Münster der Papst und der Stadtstaat Venedig, während man in Osnabrück ohne Vermittler verhandelte. Die deutschen Reichsstände berieten nach dem Verfahren von Reichstagen. Die Zulassung der Reichsstände und damit eine Teilsouveränität hatten Franzosen und Schweden 1644 durchgesetzt. Um das Zeremoniell, das ja die Rangordnung der Staaten abbildete, wurde heftig gerungen. Durch die bis zu 150 Gesandten entstand eine Kongressöffentlichkeit, für die wichtige Akten gedruckt wurden. Wichtigstes künstlerisches Medium des Kongresses wurde das Gesandtenporträt. Die Verhandlungen wurden unter den Augen einer kritischen, Frieden fordernden Öffentlichkeit geführt.

Beispielhaft für Friedensschlüsse zwischen Fürsten verschiedener Religionen und Kulturen sind die zwischen europäischen Fürsten und dem Osmanischen Reich. Die Türkenfrieden von 1699 und 1718 zeigen das Bemühen um exakte protokollarische Gleichheit und zugleich die Bedeutung von Geschenken. Der Wiener Kongress 1814/1815 stellt sich als eine Art »Gipfeltreffen« der wichtigsten Monarchen dar und sollte im Kontrast zum napoleonischen Siegfrieden durch die Schonung Frankreichs eine lang bestehende Friedensordnung etablieren. Feste und Geselligkeiten ermöglichten informelle Begegnungen. Die Schlussakte, die anschließende »Heilige Allianz« und die »Quadrupelallianz« schufen 1815 ein kollektives Sicherheitssystem, das bis zum Krimkrieg 1854 und in Teilen bis 1914 Bestand hatte. *GA/GD*

94

König Heinrich IV. bittet Mathilde von Tuszien um Vermittlung bei Papst Gregor VII.

Unbekannter Künstler

um 1111–1115, Miniatur (Reproduktion)
aus: Donizo, Vita Mathildis
Biblioteca Apostolica Vaticana, Città del Vaticano,
Inv.-Nr. Vat. Lat. 4922, fol. 49r

95

Buße Heinrichs IV. vor Gregor VII. in Canossa

Adeodato Malatesta

um 1845, Öl auf Leinwand, 32,5 × 41 cm
Gallerie Estensi, Modena, Inv.-Nr. 14552

Literatur: Althoff 2006, S. 152–160;
Weinfurter 2006, S. 20–25.

94

Aufgrund ihrer dynastischen und kirchenpolitischen Verbindungen gehörte die Markgräfin Mathilde von Tuszien zu den politisch einflussreichsten Frauen der Zeit Heinrichs IV. Gerade im Streit der höchsten weltlichen und höchsten geistlichen Gewalt spielte sie eine maßgebliche Rolle. In einer Handschrift ihrer Lebensbeschreibung finden sich acht Miniaturen mit Szenen aus ihrem Leben, von denen die historisch interessanteste König Heinrich IV. zeigt, der mit Unterstützung des Abtes Hugo von Cluny eine dringende Bitte an die Markgräfin richtet, denn der König hat sich niedergekniet: Mathilde soll im Konflikt Heinrichs mit Papst Gregor VII. vermittelnd tätig werden. Die Szene ist ein Beleg für die Rolle adliger und königlicher Frauen, in Konflikten für einen gütlichen Ausgleich zu werben und durch ihr Eingreifen Frieden zu stiften. In den schriftlichen Quellen zum Bußgang Heinrichs nach Canossa wird in der Tat betont, dass Mathilde sich bei Papst Gregor intensiv für die Aufhebung der Exkommunikation des Königs eingesetzt habe.

Der Bußgang Heinrichs ist aber nicht nur in zeitgenössischen Quellen gut bezeugt, sondern wurde im 19. Jahrhundert auch in der deutschen Historienmalerei engagiert thematisiert. Die Darstellungen betonen die Intensität der Buße Heinrichs ebenso wie die fehlende Bereitschaft Gregors zur Versöhnung. Das italienische Gemälde von Malatesta streicht im Unterschied zu deutschen Darstellungen der gleichen Szene die Rolle Gregors als Richter und die Unterwürfigkeit Heinrichs durch Aufzug und Haltung heraus. *GA*

96

Historia von Bapst Alexander III. wie er den Keiser Friedrichen Barbarossa dem Tuercken verrhaten hat.

Lucas Cranach d. J.

95

Holzschnitt mit Typendruck, 18,3 × 14 cm (Blatt)
in: Robert Barnes mit Vorrede von Martin Luther,
Bapst trew Hadriani iiii. Und Alexanders III. gegen
Keyser Friderichen Barbarossa geübt.
Wittenberg: Joseph Klug, 1545, fol. 4v
Universitäts- und Landesbibliothek Münster,
Coll. Erh. 246

Literatur: Schreiner 1986, S. 153–160; WA 63 (1987),
S. 31, S. 176 (s. v. Alexander III., Friedrich I.);
Pohlig 2007, S. 288–289, S. 426; Schreiner 2010,
S. 176–181; Görich 2011, S. 452–453.

Während der konfessionellen Konflikte der Reformationszeit diente der Frieden von Venedig als Beispiel für die politischen Anmaßungen des Papstes. Martin Luther warf dem Papst vor, er habe die deutschen Kaiser unterdrücken wollen und beim Frieden von Venedig Kaiser Friedrich Barbarossa sogar »auf den Hals getreten«. Das folgte zwar der falschen Behauptung eines papstnahen Chronisten des 13. Jahrhunderts, auch wusste Luther nicht, dass im päpstlichen Begrüßungszeremoniell dem Fußkuss der Friedenskuss auf Augenhöhe zu folgen hatte. Indem der Papst sich wie Christus huldigen ließ, offenbare er sich als der Antichrist, als heidnischer Tyrann – so Luthers Vorwurf, den er schon 1520 in seiner Schrift »An den christlichen Adel deutscher Nation« und bis 1545 noch in einigen Predigten erhob. 1545 gab er einen ins Deutsche übersetzten Auszug aus der Kirchengeschichte seines englischen Schülers Robert Barnes heraus, den Lukas Cranach mit einem eindrucksvollen Holzschnitt illustrierte. Luthers Deutung prägte das protestantische Geschichtsbild des Ereignisses. *GD*

Historia von Bapst Alexander iij. wie er den Keyser Friedrichen Barbarossa dem Türcken verrhaten hat. Ist ein fein Exempel der nachuolger S. Petri.

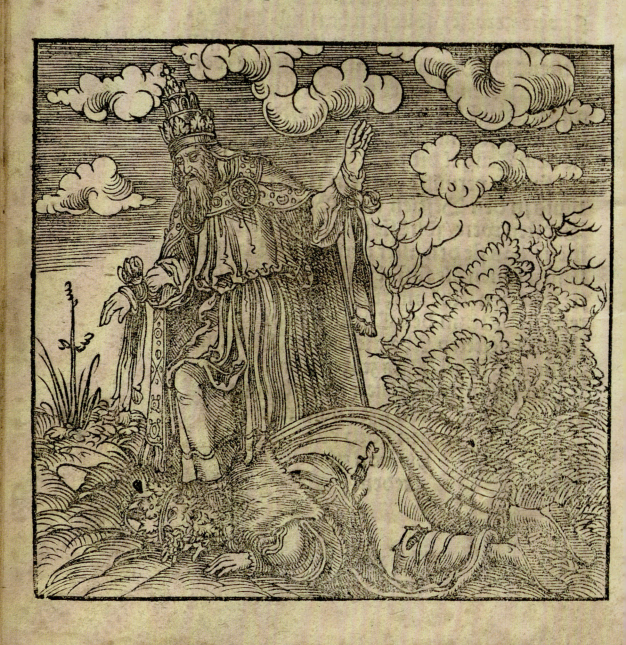

Bapst Hadriani/
des namens der iiij legend/
darin nu auch ein gut Exempel des
Babsts trew gegen den
Keysern.

Adrianus des namēs der vierd/ war von geburt ein Engellender / ward vom Bapst Eugenio in Norwegen geschickt/ das er die Norweger den Christen glaubē lerete. Da er das ausgericht/ macht jn der Bapst zum Bischoff vnd Cardinal / vnd nach Anastasio ward er zum Bapst erwelet/ zur zeit als Friedericus des namens der erst/ genant Barbarossa/ das Römisch Reich regiert/ welcher auch vmb die zeit die Margraffschafft Osterreich zum Hertzogthumb/ vnd das Hertzogthumb Behem zum Königreich gemacht.

Norwegen wird Christen.

Osterreich vor hin ein Marggraffschafft/ wird ein Hertzogthumb.

Behem wird ein Königreich

Dieser Hadrianus hat sich bald im anfang wol angelassen. Denn da er jtzt erwelet

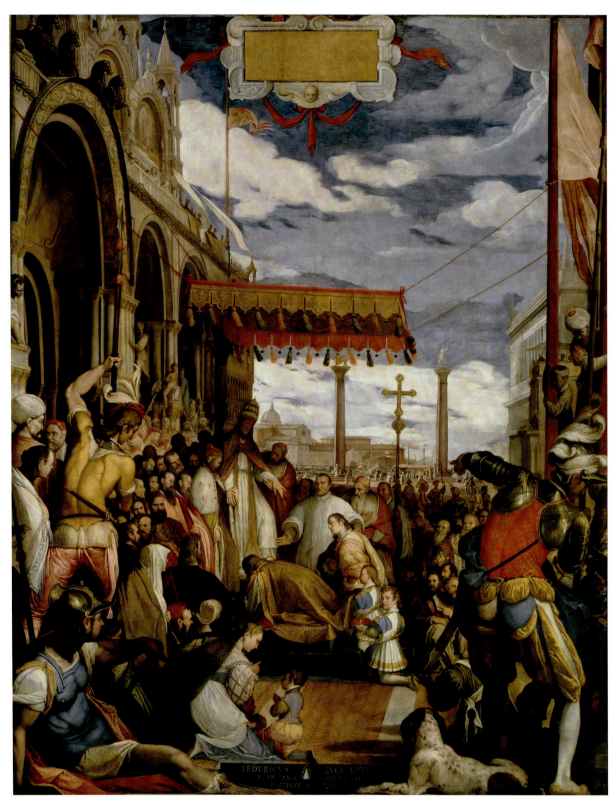

97

Kaiser Friedrich Barbarossa küsst Papst Alexander III. den Fuß

Federico Zuccari

um 1585, Öl auf Leinwand (Reproduktion),
560 × 540 cm
Dogenpalast, Venedig

98

Kaiser Friedrich Barbarossa küsst Papst Alexander III. den Fuß

Federico Zuccari

Vorzeichnung für das Gemälde im Dogenpalast,
um 1585, Feder in Braun, Kreide in Schwarz,
braun laviert, 55,2 × 54 cm
The J. Paul Getty Museum, Los Angeles,
Inv.-Nr. 83.GG.196

Literatur: Wolters 1983a, S. 179; Althoff 1998, S. 3–20; Schreiner, 1990, S. 178–181; Görich, 2010, S. 442–456.

Der Friede von Venedig, 1177 zwischen Papst Alexander III. und Kaiser Friedrich Barbarossa geschlossen, prägte nachhaltig das historische Selbstverständnis der Republik Venedig. Noch im 16. Jahrhundert wurde ein zwölfteiliger Zyklus mit Ereignissen dieser Auseinandersetzung für die Sala del Maggior Consiglio im Dogenpalast in Auftrag gegeben. Das Bild Zuccaris hält einen zentralen Moment des Friedensschlusses fest, als Kaiser Friedrich Papst Alexander beim ersten Zusammentreffen in Venedig den Fußkuss gab. Mit dieser Geste der Reverenz und Unterordnung, die erst seit 1111 bei Papst-Kaiser-Begegnungen bezeugt ist, erkannte der Kaiser die höhere Stellung des Papstes an und akzeptierte seine Verpflichtung zum Gehorsam gegenüber dem Stellvertreter Petri und Christi, die im Mittelpunkt des vorangegangenen Streits gestanden hatte. Die Szene war der Auftakt vieler ritueller Handlungen, mit denen der Kaiser verbindlich zum Ausdruck brachte, dass er von nun an »ein treuer Sohn der Kirche« sein wolle. Die Szene wurde in späteren Zeiten mehrfach verschärfend verändert, indem Alexander zugeschrieben wurde, den Fuß in den Nacken des Kaisers gesetzt und den Psalm 91,13 zitiert zu haben: »Über Basilisk und Otter wirst du gehen und den Löwen und Drachen zertreten«. In der Reformation nutzten Flugschriften diese Interpretation zur Kennzeichnung päpstlicher Hybris (vgl. Lucas Cranach, Kat.-Nr. 96). *MN/GA*

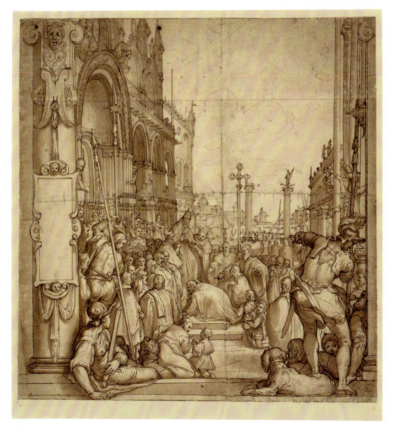

98

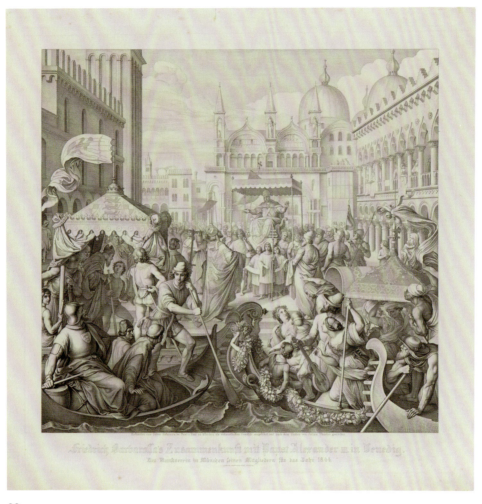

99

99

Versöhnung zwischen Papst Alexander III. und Kaiser Friedrich I.

*Julius Cäsar Thaeter,
nach Julius Schnorr von Carolsfeld*

Reproduktion nach dem Gemälde im Kaisersaal
der Münchener Residenz 1844, Stahlstich,
69,5 × 69,5 cm (Blatt), 55,3 × 48,6 cm (Bild)
LWL-Museum für Kunst und Kultur, Münster,
Inv.-Nr. C-24471 LM

Literatur: Schreiner 1990, S. 119; Hack 1999, S. 540–546;
Scholz 2002, S. 131–148; Görich 2010, S. 442.

100

Versöhnung zwischen Papst Alexander III. und Kaiser Friedrich I.

Julius Schnorr von Carolsfeld

Alternativentwurf für das Gemälde im Kaisersaal der
Münchener Residenz 1836, Feder in Braun über Grafit,
braun-grau laviert, 45 × 47,5 cm
Museum für Kunst und Kulturgeschichte,
Dortmund, Inv.-Nr. C 5183

—

Die Versöhnung Kaiser Friedrich Barbarossas mit
Papst Alexander III. nach einem fast 17-jährigen
Schisma war intensiv durch Mediatoren beider
Seiten vorbereitet worden. Sie war besonders
deshalb schwierig zu erreichen, weil Friedrich
sich mehrfach eidlich verpflichtet hatte, diesen
Papst niemals anzuerkennen. Von Seiten des

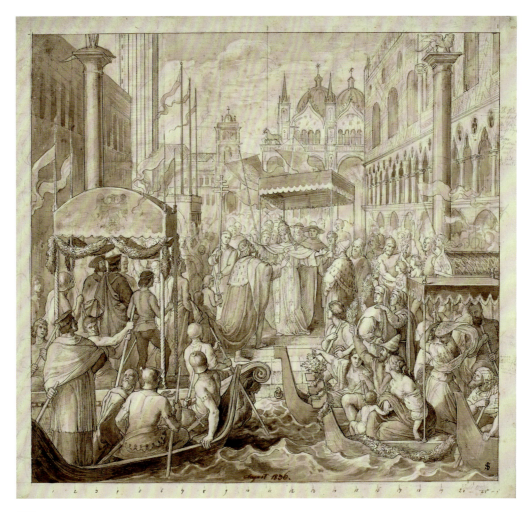

100

Staufers waren vier Erzbischöfe des Reiches in dieser Angelegenheit tätig, die sich nachweislich gegen die Einflussnahme des Kaisers auf ihre Verhandlungen wehrten. Im Vordergrund der Vereinbarungen, die im schriftlichen Vertrag nur mit der knappen Bemerkung, der Kaiser werde dem Papst die »nötige Ehrerbietung« (*debita reverentia*) erweisen, angedeutet werden, standen rituelle Akte, mit denen Friedrich seine Unterordnung unter den Papst, seinen Willen zum Gehorsam und seine Bereitschaft zur Zusammenarbeit verbindlich zum Ausdruck brachte. Die schriftlichen Quellen sprechen davon, dass der Kaiser bei der ersten Begegnung mit dem Papst seinen Mantel ablegte, niederkniete und dem Papst den Fuß küsste.

Die deutsche Historienmalerei, die sich im 19. Jahrhundert mit den großen Augenblicken der staufischen Geschichte beschäftigte, hat diese wichtige Geste, in ihren Darstellungen jedoch bewusst übergangen, weil sie aus ihrer Sicht mit der Würde der Kaiser nicht vereinbar war. Nur so konnte man die Geschehnisse in Venedig als Sieg des Kaisers präsentieren. Schnorr von Carolsfeld zeigt in seinem Entwurf für ein Fresko in den Kaisersälen im Festsaalbau der Münchener Residenz (1944/45 zerstört), wie sich Papst und Kaiser mit geöffneten Armen begegnen, auf der Entwurfszeichnung steht der Papst nur eine Stufe höher. Der Stahlstich reproduziert dagegen das ausgeführte Fresko, wo der Papst auf einer Sänfte erhoben unter einem Baldachin dargestellt ist. Damit wird immerhin die päpstliche Oberhoheit deutlicher verbildlicht (Kat.-Nr. 96–98). *GA*

101

Gedenkblatt auf den Westfälischen Frieden mit Ansicht der Stadt Münster und 60 Gesandtenbildnissen

Hugo Allard

um 1650, Kupferstich von sieben Platten,
71,4 × 64,8 cm (Blatt, beschnitten)
LWL-Museum für Kunst und Kultur, Münster,
Inv.-Nr. C-19704 LM

Literatur: Dickmann 1959 ([7]1998), S. 103–105;
Dethlefs 1995, S. 101–113; Dethlefs 2005,
S. 55–62, S. 66–95.

Das großformatige, bisher unpublizierte Blatt des Amsterdamer Verlegers Hugo Allard zeigt in der Mitte eine bekannte Ansicht der Stadt Münster, die in den lateinischen, niederländischen und französischen Versen als »Ort des Friedens« gepriesen wird. Im Vordergrund sind Trachten und Tätigkeiten der Stadtbewohner zu sehen: so der städtische Viehhirte links und ein Packesel rechts für den Handel – beides Zeugen des Friedens. Das promenierende Paar, die Reiter und die vierspännige Kutsche mit ihren Leibwachen verweisen auf die Kongressstadt und auf die Gesandten.

Die Bildnisse von 60 Diplomaten rahmen die Ansicht. Es sind Raubkopien von Kupferstichen nach Gemälden des Bildnismalers Anselm van Hulle und nach einer zweiten Serie von Bildniskupfern aus Amsterdamer Verlagen; 18 der Vorlagen datieren von 1649. Das Blatt spiegelt – wie die mindestens acht Gemälde- und sechs Kupferstichserien der Gesandtenporträts und die Ansichten der Kongressstadt belegen – das starke überörtliche Interesse einer sich formierenden Öffentlichkeit an den Verhandlungen und an den verantwortlichen Personen.

1641 hatten Schweden und Frankreich mit dem Kaiser Münster und Osnabrück als Kongressorte vereinbart, die beide neutralisiert wurden; im konfessionell gemischten Osnabrück fanden die Verhandlungen mit den lutherischen Schweden über das Reichsreligionsrecht statt. GD

102

Brustbildnis von Henri d'Orléans, Duc de Longueville

Anselm van Hulle

um 1647/48, Öl auf Leinwand, 73,7 × 61,5 cm
Museumslandschaft Hessen Kassel, Schlossmuseum,
Inv.-Nr. Gen.Kat.-Nr. I 11142

Literatur: Dethlefs 1996, S. 106; Tischer 1999,
S. 99–105, S. 181–213; Dethlefs 2005, S. 66–120;
Bély 2007, S. 225–235; Walczak 2017, S. 109–112.

Der französische Hauptgesandte Henri d'Orléans aus einer Nebenlinie der Bourbonen kam 1645 nach Münster, um durch seinen hochadligen Rang das zeremonielle Prestige seiner Delegation zu steigern und den zerstrittenen Diplomaten d'Avaux und Servien einen Schlichter überzuordnen. Wie alle größeren Mächte hatte Frankreich zwei Vertreter entsandt, den erfahrenen Diplomaten und einen Mitarbeiter des Ministers Mazarin. Das Konzept des Universalfriedenskongresses geht auf den französischen Minister Kardinal Richelieu zurück: Bei Hinzuziehung aller Verbündeten sollten vor dem Friedensschluss erst alle Forderungen gegen die spanischen und österreichischen Habsburger erfüllt sein.

Dieses Gemälde stammt von dem wichtigsten der zehn Bildnismaler des Kongresses und wird neuerdings als Kopie nach Gerard ter Borch angesehen. Es war ein Geschenk des Diplomaten an die hessische Gesandtschaft. Hessen-Kassel

102

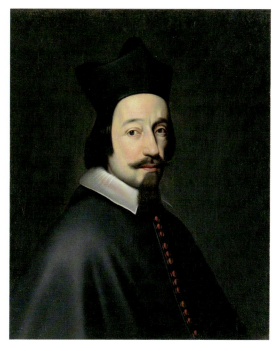

103

war der wichtigste deutsche Verbündete von Frankreich und Schweden. Der Maler Anselm van Hulle ließ die Bilder auf Kosten der Gesandten in Kupfer stechen; ihre Wahlsprüche spiegelten oft ihre politischen Ziele und dienten der Kommunikation untereinander und mit der Öffentlichkeit. *GD*

103
Brustbildnis des Nuntius Fabio Chigi

Anselm van Hulle

um 1646, Öl auf Leinwand, 68,5 × 56 cm
LWL-Museum für Kunst und Kultur, Münster,
Inv.-Nr. 1186 LM

Literatur: Kaster/Steinwascher 1996, S. 188–189
(Thomas Bardelle); Repgen 1997; Weisweiler 2008.

Im Dezember 1646 ließ sich Fabio Chigi, päpstlicher Nuntius und Mediator (Vermittler) bei den Friedensverhandlungen, von dem Maler Anselm van Hulle porträtieren. Das Bildnis charakterisiert seine körperlichen Leiden am feuchtkalten Klima ebenso wie seine schwierige politische Stellung. Der Papst, der seine Aufgabe auch in der Friedenswahrung in der katholischen Christenheit sah, versuchte seit dem dann gescheiterten Kölner Kongress (1636–1640) zwischen Frankreich einerseits und Spanien und dem deutschen Kaiser andererseits zu vermitteln. Da die Kurie protestantische Fürsten offiziell ignorierte, wurde die Vermittlung mit diesen dem Venezianer Alvise Contarini aufgetragen. Die Vermittler, auf unbedingte Neutralität verpflichtet, fungierten nach eigener Einschätzung als eine Art Notare. Da die Parteien in Münster nicht direkt verhandelten, gingen die Positionen schriftlich an die Vermittler, die sie weiterleiteten und dabei allenfalls versuchten, Kompromissformeln zu finden. So konnten sie etwa Präzedenz- und Zeremonialstreitigkeiten klären. Der Frieden zwischen Spanien und Frankreich gelang nicht – erst elf Jahre später (Kat.-Nr. 74). Da der Vertrag Bistümer und Klöster auflöste, legte Chigi den päpstlichen Protest als Rechtsvorbehalt ein, der aber im Vertrag von vornherein für unwirksam erklärt worden war. Der Religionsfriede gelang nur durch die Entmachtung der Theologen. *GD*

104
Sitzordnung zur Paraphierung des schwedisch-kaiserlichen Vertrags in Osnabrück am 6. August 1648

Grafit und Tinte auf Papier, 50 × 34 cm
Landesarchiv Thüringen – Staatsarchiv Gotha,
Sign. Geheimes Archiv Gotha A VIII Nr. 12, fol. 334–335

Literatur: Meiern Bd. 6/1736, S. 119–124;
Dickmann 1959 ([7]1998), S. 477; AK Münster/
Osnabrück 1998, Nr. 1157 (Gerd Steinwascher);
Linnemann 2009, S. 175–181.

Die Zeichnung stellt einen für Friedensprozesse entscheidenden Moment dar: Der vereinbarte Text wird gemeinsam verlesen und beschlossen (Kat.-Nr. 77). Bei den kaiserlich-schwedischen Verhandlungen erfolgte die sogenannte Paraphierung am 6. August 1648 im Quartier des schwedischen Gesandten in Osnabrück in einer feierlichen Zeremonie, die alle beteiligten Vertreter der deutschen Reichsstände einschloss. Die Verhandlungen der Reichsstände folgten dem Verfahren von Reichstagen: Man beriet nach den drei Kurien der Kurfürsten, Fürsten und Städte getrennt. So war auch die Sitzordnung hier eingerichtet: Vor Kopf saßen die drei kaiserlichen Räte, an ihrem Tisch der schwedische Gesandte Oxenstierna, hinter ihm die anderen schwedischen Diplomaten und die Sekretäre ganz rechts; an je eigenen Tischen links die kurfürstlichen Gesandten, im Zentrum die Reichsfürsten, vorn links die Reichsstädte. Der Vertragstext wurde von den Legationssekretären kontrolliert und nach der Verlesung durch einen Handschlag bekräftigt. Dass man die Sitzordnung hier sorgfältig dokumentierte, macht ihren politischen Stellenwert anschaulich. *GD*

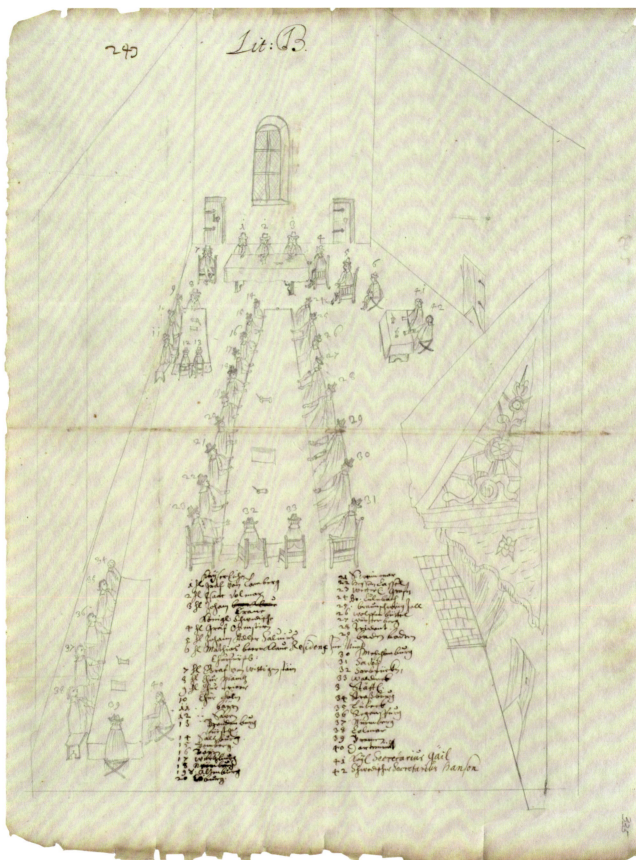

105

Instrumentum Pacis Osnabrugense. Friedensvertrag zwischen Schweden, dem Kaiser und dem Reich vom 14./24. Oktober 1648

Papierlibell mit 41 Unterschriften, Lacksiegel, 114 Blatt, 40 × 30,5 cm (Blatt)
Österreichisches Staatsarchiv, Abteilung Haus-, Hof- und Staatsarchiv, Wien, HHStA AUR 1648X

Literatur: Bauermann 1968; Jakobi 1997; AK Münster/Osnabrück 1998, Nr. 1158 (Leopold Auer).

Die schriftliche Fixierung von Einzelbestimmungen in einer Urkunde wurde für Friedensschlüsse seit dem Spätmittelalter immer wichtiger. Die Korrektheit des Textes wurde durch öffentliches Verlesen geprüft (Kat.-Nr. 77, 104). Die fertigen Verträge wurden von je zwei bevollmächtigten Gesandten des Kaisers und der Königin von Schweden bzw. des Königs von Frankreich in den Quartieren der kaiserlichen Hauptgesandten am 24. Oktober 1648 unterschrieben und besiegelt. Die für die Unterschrift benannten Vertreter der deutschen Reichsstände unterschrieben im Fürstenhof am Domplatz in Münster: einer für das Haus Österreich, je vier Diplomaten der Kurfürsten und Städte und acht der Fürsten. Damit wurde zugleich deutlich, dass den Fürsten eine Teilsouveränität zuerkannt wurde – die Form des Friedensvertrags spiegelt auch den Inhalt. Als abends um 21 Uhr alle Vertreter ihre Unterschrift geleistet hatten, wurde der Frieden sofort wirksam und durch Salutschüsse verkündet. Von der Urkunde wurde für jede Seite je ein Exemplar ausgefertigt. Weitere Beteiligte – Kurmainz als Reichskanzler sowie Kurbrandenburg, Kursachsen und die Chefunterhändler – erhielten Nachausfertigungen, die ebenso unterschrieben und besiegelt wurden. GD

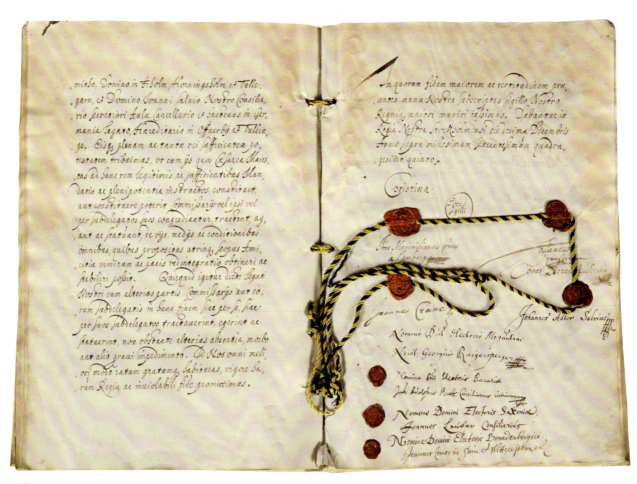

105

Der Dekor folgt einem Flugblatt (Kat.-Nr. 107). Die drei Hauptvertragspartner stehen mit zusammengelegten Händen auf Kleeblättern. Ihre Anordnung gibt ihren zeremoniellen Rang an: In der Mitte steht in überragender Größe Kaiser Ferdinand III., zu seiner Rechten König Ludwig XIV. von Frankreich und zu seiner Linken Königin Christina von Schweden. Von oben schenkt Gottvater »Friede auf Erden«. Zu beiden Seiten sind Katholiken und Protestanten dargestellt – ein Bild des Religionsfriedens. Hinten ist der Text ihres gemeinsamen Dankgebetes aufgemalt. GD

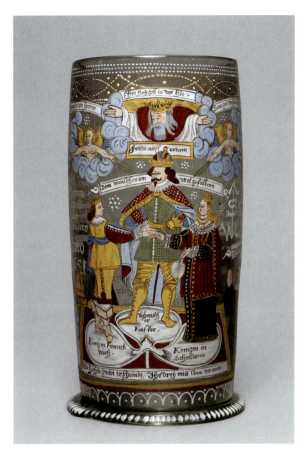

106

106

Humpen mit Allegorie auf den Westfälischen Frieden

Franken (Fichtelgebirge?)

1651, Entfärbtes Glas mit grau-grünlichem Stich, kleinen Blasen und Einschlüssen, farbige Emailmalerei, Vergoldung, H. 22 cm, Dm. 11,5 cm
Kunsthistorisches Museum Wien, Kunstkammer, Inv.-Nr. 10255

Literatur: Saldern 1965, S. 81–83, S. 194.

Geselliges Trinken war schon während des Kongresses gemeinschaftsstiftend. Bierhumpen wie dieser kreisten bei Trinkspielen in fröhlicher Runde. Sie verewigen den Frieden, feiern ihn durch Trinksprüche und bezeugen die Friedensfreude der ganzen Bevölkerung. Der älteste Humpen dieses Typs ist auf 1649 datiert, der jüngste auf 1655.

107

Flugblatt »Dankgebet für den so lang gewünschten ... Frieden«

wohl Nürnberg

um 1648/49, Typendruck mit Kupferstich, 38 × 32 cm (Blatt), 23,3 × 31,1 cm (Platte)
LWL-Museum für Kunst und Kultur, Münster, Inv.-Nr. C-23986 LM

Literatur: Paas VII 2002 Nr. 2147, 2211; Paas VIII 2005 Nr. 2222, 2246, 2259; Dethlefs 2005, S. 239–243; Dethlefs 2018, S. 78–85.

Das Flugblatt ist unsigniert, lässt sich aber aufgrund der typografischen Schmuckbordüre nach Nürnberg lokalisieren. Es diente als Vorlage für große Humpengläser (Kat.-Nr. 106) aus fränkischen Glashütten.

Frieden wird wie auf vielen Medaillen (Kat.-Nr. 34, 35) als Geschenk Gottes und Erhörung der Friedensgebete gedeutet: »Des Höchsten Gnad erscheint und Drey mit Treu vereint«: Gottvater bewegt die Monarchen (Kat.-Nr. 106) nach fünfjährigen Verhandlungen endlich zum Frieden. Diese reichen sich symbolträchtig die Hände in einem weiten Kreis von Menschen verschiedener Stände und Alters, vorn links ein katholischer Bischof und rechts ein protestantischer Prediger mit der typischen Kröse (Rundkragen). Der Friedensdank ist überkonfessionell,

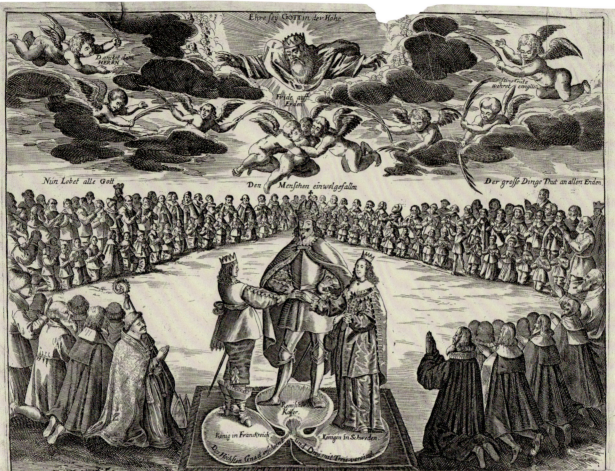

Danck-Gebet für den so langgewünschten und durch GOTTES Gnad nunmehr geschlossenen Frieden.

HERR nun ist die langgewünschte Zeit deß Danckes / nun ist die lang gehoffte Stund deß Lobsagens herbey kommen / nun wollen wir rühmen von deiner grossen Macht / nun wollen wir preisen deine gewaltige Hülffe / Dancket mit ihr Völcker dem HERRN / frolocket mit mir ihr Länder vnserm GOTT / Ihr Himmel jauchtzet für Frewden / vnd du Erde hupffe für Wollust / lobet ihr Berge den HERRN / vnd ihr Thal breitet auß seine Güte / denn der HERR hat sein Volck getröstet / vnd erbarmet sich seiner Elenden / die Last der Sünden hat verursacht das vbermachte Kriegßwesen / nun aber hat widerfrieden der Vberfluß seiner Gnaden / den blutigen Krieg hat verjaget das holdseelige Bild deß Friedens / O du längst vermaledeyter Krieg / O du hochgewünschter langverheisseter Frieden / Wenn wir gedencken an das vberstandene Elend / an den außgegossenen Jammer / an die ergangene Landplagen / so vberlauffe vns die Augen mit Thrönen / das Hertz bricht herauß mit Seufftzen / der Mund wird erfüllet mit Klagen / alle Glieder werde vberfallen mit Furcht vnd Zittern / für der Grawsamkeit der Straffe / für der Schwere deiner Hand / für der Grösse vnd Vielheit deß erlittenen Vnglücks / du hast vns zu Hartes erzeiget / du hast vns voll Jammers gemacht am Tage deß Zorns / mit Gall vnd Wermut hast du vns getrencket / mit Mühe vnd Arbeit hast du vns gesättiget / der Krieg fraß vnd verzehret vns gantz vnd gar / war ein schädlicher Gifft vnser Seelen / eine gewisse Plage vnserm Leib / ein vnerträgliches Joch vnsern Schultern / eine Verwüstung vnser Güter / ein endlicher Vntergang vnsers Lebens / wieviel tausend vnd aber tausend Menschen hat er auffgerieben / die in solcher Angst gelebet / in solchem Schmertzen gestorben / vnd mit der Vergessenheit sind begraben worden / Vnd solten wir noch nicht GOTT dancken für die Erlösung / vnd deß HErrn Namen benedeyen für seine Erhaltung / Mitten in der Nacht deß Vnglücks gehet vns die Frewdensonne wider auff / mitten vnter den Wellen deß Kriegs erscheinet vns das Klarheit deß Friedens / darumb heben wir nun wider auff vnser weinende Augen / vnd sehen zu dir / HERR / hinauff in Himmel / wir erheben vnsere Hertzen mit Preiß / vnd vnsere Zungen mit Lobsagen / vnser Gebet hast du erhöret / vnser Seufftzen hast du zu Hertzen genommen / vnser Klagen vnd Heulen ist kommen zu deinen heiligen Ohren / das Fewer der Vneinigkeit hast du gedämpfet / die Last deß Kriegs hast du von vns genommen / deß Jochs der Dienstbarkeit hast du vns befreyet / Du hast vns widerbracht zur Ruhe / zum Frieden / zur Sicherheit / daß wir mit Frieden vnser Brod essen / mit Frieden vnser Feld bawen / mit Frieden vnsern GOttesdienst verrichten können.

O wie groß ist deine Gnade / die du erzeigest denen / die auff dich hoffen / vnd nicht verlassest der Seele derer / so nach dir verlangen / Billich rühmen wir nun den Reichthumb deiner Güte / die Süssigkeit deiner Liebe / den Vberfluß deiner Gnade / die Grösse deines Erbarmens.

Vnser Seele war auß dem Frieden vertrieben / die hast du zur Ruhe gebracht / Ach welch ein Schatz ist das! Vnser Hertz hatte deß Guten vergessen / vnd du hast vns wider überschüttet mit Erbarmen / Ach welch ein Kleinod ist das! Vnser Land war mit dem Krieg übersät / wenn mir / vnd du hast es wider zu Sicherheit kommen lassen / Ach welch ein Herrlichkeit ist das! Darumb dancken wir nun dir GOTT vnser Hort / darumb singen wir nun deinem Namen HERR vnser Gnad / vnser gnädiger GOTT / vnser Hertz soll nicht vergessen solcher Güte / so lang es Bewegung hat / vnser Mund soll nicht verschweigen deiner Hülffe / so lang er Othem hat / weil vnser Augen offen stehen / wollen wir deine Güte erheben / alle vnser Aederlein / alle vnser Blutströpflein / sollen deines Lobs vnd deines Ruhms voll seyn / vnd immer sagen: Hochgelobet sey GOTT / der vns errettet / Hochgelobet sey GOTT / der vns bricht vnd Trutz / vnser Horn vnd Thurn / vnser Erretter vnd Vertretter / vnser Freyheit vnnd Sicherheit gewesen ist.

Wir haben aber darbey noch Eins zu bitten / das versage vns nicht O HERR / wir haben noch umb Eins zu seufftzen / das verweiger vns nicht / deinen Frieden / deinen Göttlichen Frieden nimb nicht mehr weg von vns / was ist Friede als ein Begriff alles Guten / ein Vberfluß aller Wollust / ein Hauffen aller Ergetzlichkeit / was lieblich / was löblich / was nützlich / was nohtwendig / das steckt alles darinnen / O bestätige nun diesen Schatz bey vns / laß die Besitzung deines Friedenssewig / laß den Geniß seiner Sicherheit vnsterblich seyn / bekräfftige / was du bey vns angefangen / führe auß / was dein Bund gestifftet hat / verbinde die Hertzen der hohen Häupter deß Reichs mit dem Band der Einigkeit / gib vnserm Käiser Friede vnd glückliche Regirung / stewre allen Friedhässigen Leuten / die Mißtrawen anrichten / Verbündniß wider dich machen / ohne dich rahtschlagen / den Samen der Vneinigkeit außstrewen / zu Vnfrieden vnd Krieg Lust haben / mache zum Fluch vnd zur Schand alle / die deinem Namen widerstehen / vnd deinen Himmel stürmen wollen.

Deinen Frieden / deinen Frieden / deinen Göttlichen Frieden / den nimb nie weg von vns / dein Friede der nehret / aller Vnfried verzehret / wir wollen sonst gerne mit frieden seyn / mit dem Schweiß vnsers Angesichts vnser Brod essen / wie vnserm Vatter Adam gedrohet / vnd im Schmertzen vnser Leben zubringen / wie vnser aller Mutter der Eva die Straffe benennet / wir wissen doch wol / daß wir von vnserm Vatter her den Schweiß / von der Mutter aber die Schmertzen erben / vnser Vatter hat vns hinterlassen ein Erbgut deß Schweisses / vnd vnser Mutter hat vns vermacht ein Heyratsgut deß Schmertzens / so lang wir in diesem Fleischleben / können wir vns deß Jochs dieser Dienstbarkeit / vnd der Last dieser Mühseligkeit nicht entbrechen / doch laß nicht vnser Dienstbarkeit durch Krieg / vnd vnser Schmertzen durch Angst der Kriegspressuren gehäuffet werden / Rahte vns wie ein Vatter / sehe vns wie ein Bräutigam / vertheidige vns wie ein Freund / erhalte vns wie ein Gewaltiger.

Deinen Frieden / deinen Frieden / deinen Göttlichen Frieden nimb ja nit wider von vns / laß denselbigen gelangen auff vnsere Kinder / laß ihn erben auff vnsere Nachkommen / Kirchen vnd Schulen sind verstöret / erbawe sie / Freye Künste vnd Sprachen drohet den Vntergang / bringe sie wider herfür / das Land ist verwüstet / laß es wider auffkommen / Städt vnd Dörffer sind geplündert / hilff ihnen wider zu recht / laß die trüben Tage zum Ende lauffen / vberschütte die Welt mit Glückseligkeit / laß vns nit den lieben Friede mißbrauchen zur Sicherheit / zur Vppigkeit / zur Gottlosigkeit / laß vns geniessen die Friedens Wolstand / die Sicherheits Frucht / die Ruhe Ergetzlichkeit / daß wir dir darfür dancken allezeit / vnd deinen Namen verkündigen mit vnserm Munde für vnd für /

A M E N.

E N D E.

108

die Theologen sind entmachtet, den Fürsten noch nah, vor allem aber Beter um Frieden. Das Flugblatt zeigt die Anteilnahme und die Rolle der Öffentlichkeit, die ihren Friedenswunsch an die Kriegführenden als Gebetsbitte an Gott formuliert: Von den »hohen Häuptern« wird fortan Friedenswahrung erwartet – so sagt es das Dankgebet, das damit Friedenswünsche formuliert. *GD*

108

Schlusszeremonien des Friedens von Münster am 15./16. Mai 1648

Rombout van den Hoeye

1648, Kupferstich, 42,5 × 57,8 cm (Blatt, beschnitten)
LWL-Museum für Kunst und Kultur, Münster,
Inv.-Nr. K 49–20 LM

Literatur: Poelhekke 1948, S. 533–538;
Dickmann 1959, S. 468–470; AK Münster/Osnabrück 1998, Nr. 648; Dethlefs 1998, S. 62, S. 168–195;
Linnemann 2009, S. 165–166; Dethlefs 2017.

Die Zeremonien zur Ratifikation des »Friedens von Münster« zwischen Spanien und der Republik der Niederlande sind in diesem Sammelbild dargestellt: links die Ankunft der Gesandten vor dem Rathaus – erst der Niederländer, dann der Spanier – sowie der Schwur, den Frieden ewig zu halten; rechts die Umarmungen und Küsse, die Publikation am 16. Mai 1648 durch öffentliche Verlesung von einer Bühne und das Salutschießen. Das Mittelbild zeigt den Handschlag der Verhandlungsführer. Der Ablauf der Zeremonie war sorgfältig ausgehandelt; zeremonielle Fragen spielten beim Kongress eine wichtige Rolle.

Die Verse unten beklagen die Schrecken des Krieges. Am Ende steht die Hoffnung, dass auch Franzosen, Schweden und Hessen dem Vorbild von Spanien und den Niederlanden folgen werden. Schließlich bedeutete der Friedensschluss den Bruch des Offensivbündnisses mit den Franzosen, das einen Separatfrieden wie diesen verbot. Der Vertrag war daher in den Niederlanden stark umstritten. *GD*

109
Beschwörung des Spanisch-Niederländischen Friedens am 15. Mai 1648

Gerard ter Borch

1648, Öl auf Kupfer, 45,4 × 58,5 cm
The National Gallery, London. Presented by Sir
Richard Wallace, 1871, Inv.-Nr. 896 NG

Literatur: Dickmann 1959 (⁷1998), S. 468–470;
AK Münster/Osnabrück 1998, Nr. 615; Dethlefs 1998,
S. 50–57 (mit Identifizierung der Personen),
S. 170–183, S. 209–223; Kettering 1998;
Dethlefs 2005, S. 250–253; Kaulbach 2006.

109

Ein durch Gesandte ausgehandelter Friedensvertrag bedurfte der Ratifikation durch die Monarchen bzw. die Regierung. Nach Unterzeichnung des Spanisch-Niederländischen Friedensvertrags am 30. Januar 1648 sollte der Austausch der Ratifikationsurkunden binnen sechs Wochen erfolgen – es wurden 14 daraus. Erst dann sollte der Frieden eintreten.

Der Maler Gerard ter Borch hat als Mitglied der spanischen Gesandtschaft und Augenzeuge des historischen Geschehens sein Selbstbildnis am linken Bildrand eingefügt: Der päpstliche Nuntius Fabio Chigi schrieb in sein Tagebuch, er habe das Bild am 9. Juli in der spanischen Gesandtschaft gesehen. Ter Borch öffnet den Kreis der den Tisch umstehenden Gesandten, sodass der Zuschauer einbezogen ist – weitere Personen stehen beiderseits und hinten. Er zeigt gleichzeitig die Schlüsselmomente, wie die Gesandten auf Spanisch bzw. Französisch eidlich versprechen, den Frieden ewig zu halten: rechts die beiden spanischen Gesandten, beim Schwur nach katholischem Ritus die Hand auf die Bibel und das Kruzifix legend, links die sechs Niederländer, die Schwurhand auf calvinistische Manier erhoben. Sie schwuren nur mit den Worten *Ainsi m'aide Dieu* (so helfe mir Gott). Die Verhandlungsführer halten die Eidformulare in der Hand. Die konfessionell bedingt unterschiedliche Art des Schwurs wird gegenseitig akzeptiert – es ist

also auch ein Bild des Religionsfriedens. Das zentrale Bildelement sind die schriftlichen Verträge auf dem grünen Tisch: Gewalt wird durch Recht abgelöst, die Republik der Niederlande erlangt die Souveränität. Die den Frieden beschwörenden Diplomaten sind ihrer Verantwortlichkeit für den Frieden gerecht geworden. Ihr Friedenswille wird durch den Eid sichtbar, ihn ewig zu halten. Zwei der niederländischen Gesandten fehlen. Die Provinzen, in deren Auftrag sie verhandelten, waren gegen den Frieden, da er den Bruch des Offensivbündnisses mit Frankreich bedeutete. Das Bild befand sich 1804–1817 im Besitz des französischen Außenministers Talleyrand (Kat.-Nr. 123). GD

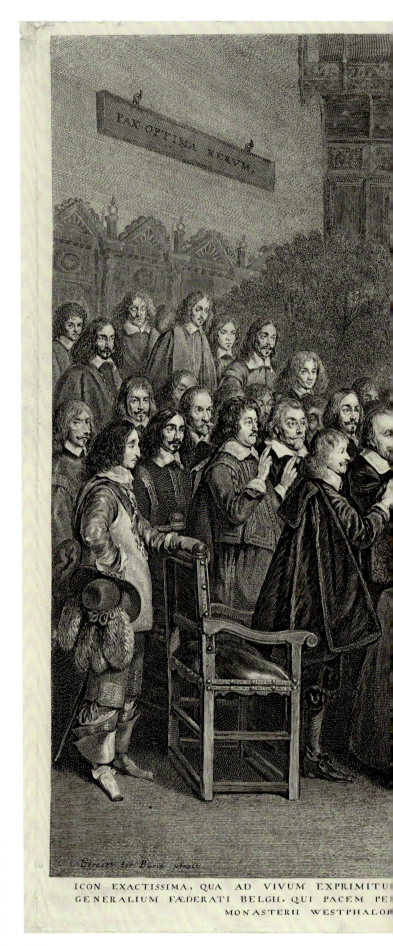

110

110

Beschwörung des Spanisch-Niederländischen Friedens am 15. Mai 1648

Jonas Suyderhoef, nach Gerard ter Borch

1648, Radierung und Kupferstich,
48,5 × 60 cm (Blatt, beschnitten)
LWL-Museum für Kunst und Kultur, Münster,
Inv.-Nr. K 65–758 LM

Literatur: AK Münster/Osnabrück 1998,
Nr. 647; Kettering 1998; Dethlefs 2005, S. 96–97,
S. 253–254; Kaulbach 2006, S. 33–35.

Der Maler Gerard ter Borch verkaufte sein Gemälde nicht – der geforderte Preis von 6000 Gulden entsprach dem Erlös der Vermarktung als Kupferstich. Das Gemälde war also nur die Vorstufe für die Stichpublikation. Doch anders als dort trägt hier die Wandtafel links statt der Signatur die Devise »Pax optima rerum« (der Frieden ist das beste aller Dinge): ein Zitat aus der Geschichte des Punischen Krieges von Silius Italicus, das den Friedenswillen des militärischen Siegers ausdrückt – und seine Friedenspflicht (Kat.-Nr. 13). Indem das Bild die Realität der Ratifikation und das eidliche Versprechen der Spanier, ihn zu halten, minutiös als *Icon exactissima*

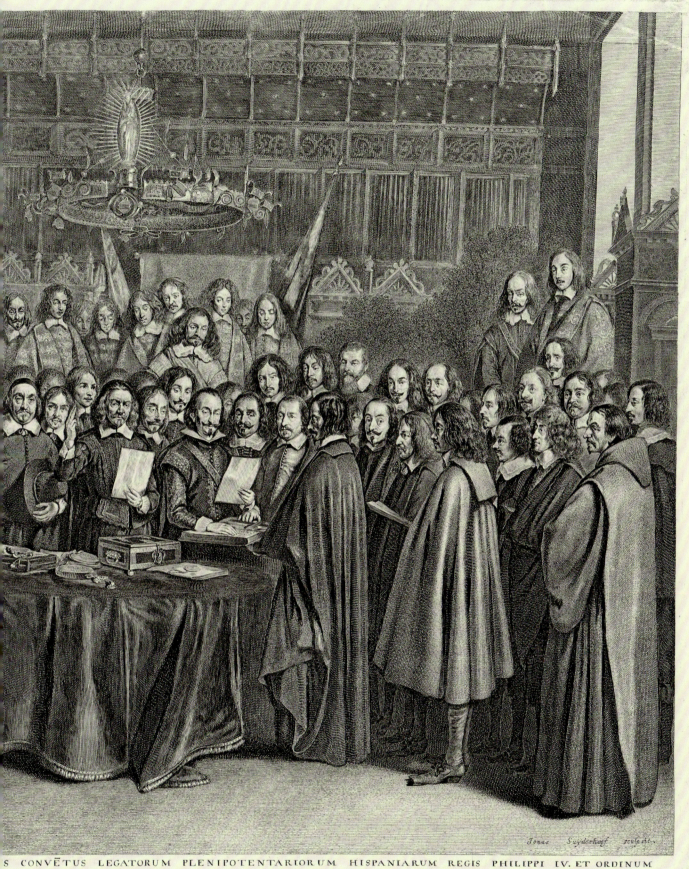

S CONVĒTUS LEGATORUM PLENIPOTENTARIORUM HISPANIARUM REGIS PHILIPPI IV. ET ORDINUM
PAULLO ANTE SANCITAM, EXTRADITIS UTRINQUE INSTRUMENTIS, IURAMENTO CONFIRMARUNT,
O SENATORIA. ANNO CIƆ IƆC XLVIII. IDIBUS MAII.

(genauestes Bild) schildert, sollte die Öffentlichkeit der Niederlande für den Frieden gewonnen werden. Damit wird die Verbildlichung des Friedens selbst ein virulenter Teil des Friedensschlusses und seiner politischen Akzeptanz. Als ein Schlüsselwerk der Friedensikonografie wurde der Stich zum Muster für viele Friedensbilder (Kat.-Nr. 112, 123, 124, 138, 144–147). GD

111

Friedensgemälde für die Evangelische Schuljugend in Augsburg zum 8. August 1664

Druck von Andreas Erfurt

Augsburg, 1664, Flugblatt, Typendruck mit Kupferstich, 38 × 30,6 cm (Blatt), 24,4 × 30,6 cm (Platte)
Städtische Kunstsammlungen Augsburg,
Inv.-Nr. G 20690

Literatur: Jesse 1981, S. 108–109;
Burkhardt/Haberer 2000, S. 110; Schumann 2003,
S. 114–115; Wrede 2004, S. 69–127; Sperl/Scheutz/
Strohmeyer 2016, S. 302–306.

Seit 1650 feierte die evangelische Bevölkerung in Augsburg jährlich am 8. August ein Friedensdankfest zur Erinnerung an die Rechtsgleichheit der Lutheraner (»Parität«) durch den Westfälischen Frieden (vgl. Bd. 2, Nr. 4; Bd. 4, Nr. 6). Die Schulkinder erhielten dazu bis 1789 jeweils ein großes gedrucktes »Friedensgemälde«, oft mit aktuellem Bezug – so 1664 zum Türkenkrieg in Ungarn. Das Blatt drückt den Siegeswunsch für Christus, den Kaiser, die zur Hilfe verpflichteten deutschen Reichsfürsten und für das betende Volk aus. Rechts steht der Sultan als Fürst der Hölle, zu seiner Seite stehen die siebenköpfige Hydra und der Teufel mit dem Koran: Der Islam galt als das Teuflische, das Böse schlechthin. Die mentalen Hürden für den Frieden lagen also hoch. Am 1. August 1664 war das türkische Heer geschlagen worden, am 9./10. August wurde der Frieden von Eisenburg (Vasvár) als zwanzigjähriger Waffenstillstand nach dem derzeitigen Besitzstand (*uti possidetis*) geschlossen. GD

112

Der Friede von Passarowitz am 21. Juli 1718

Deutschland (Nürnberg?), 1718, Kupferstich,
32 × 39,9 cm (Blatt), 30,9 × 38,9 cm (Platte)
Germanisches Nationalmuseum Nürnberg,
Graphische Sammlung, Inv.-Nr. HB 25188

Literatur: Linnemann 2009,
S. 169–174; AK Wien 2010, S. 111–113;
Manegold 2013, S. 54–63.

111

Das für Friedensschlüsse seit 1648 typische Sammelbild (vgl. Kat.-Nr. 108) zeigt die wesentlichen Elemente und Phasen von Friedenskonferenz und -schluss in Einzelszenen. Im Zentrum steht die Verhandlung an sich: links die beiden kaiserlichen Botschafter am Tisch sitzend (B), vorn der englische und hinten der niederländische Gesandte (C/D) als Vermittler, rechts die beiden

112

türkischen Botschafter (E). Die drei Sekretäre (F/G/H) protokollieren, während die drei Dolmetscher (I/L/K) übersetzen – der des Kaisers erläutert gerade eine Landkarte. Die oberen Seitenbilder zeigen die Struktur der Verhandlungszelte im Grundriss und als Ansicht: in der Mitte das Konferenzzelt, links das der kaiserlichen, rechts das der türkischen Delegation, oben und unten die Zelte der Vermittler. Die mittleren Seitenbilder zeigen die Ankunft und das gleichzeitige Betreten des Raumes.

Die protokollarische Gleichheit der Delegationen bis in jedes Detail hinein wird damit anschaulich. Mittig ganz oben werden die Verträge genau gleichzeitig unterschrieben – vornehme Standespersonen wie der Kurprinz von Bayern und weitere Prinzen und Generäle waren als Zuschauer zugelassen, während Trompeten und Salutschüsse die Zeremonie feiern. Die Umarmungen und Friedensküsse der Botschafter sind nicht verbildlicht. Unten links ist der anschließend vollzogene Frieden mit der Republik Venedig, nämlich der Handschlag nach der Unterschreibung, unten rechts die Friedenspublikation dargestellt, während die Landkarte in der Mitte die kaiserlichen Erwerbungen zeigt. Das Zeremoniell folgte genau dem früherer Verhandlungen. Der am 21. Juli 1718 geschlossene Frieden war auf 24 Jahre befristet – auch das war üblich. Der vorherige Frieden von Karlowitz 1699, auf 25 Jahre geschlossen, hatte 16 Jahre gehalten. *GD*

173

113
»Theatrum Pacis«.
Karte und Vogelschauansicht der Zelte mit Grundriss der eigens erbauten Verhandlungsbaracke bei Karlowitz

1698, Federzeichnung, grau laviert,
36,2 × 51,3 cm (Blatt)
Carl-Eugen Prinz zu Oettingen-Wallerstein,
Fürstlich Oettingen-Wallersteinsches Archiv Harburg,
Nachlass Graf Wolfgang IV., Akten Nr. 84

Literatur: AK München 1988, S. 13–17
(Volker von Volckamer); Manegold 2013,
S. 60–62; Molnár 2013, S. 201–220.

Der Plan aus dem Nachlass des kaiserlichen Botschafters Graf Oettingen (Kat.-Nr. 115) zeigt die Donauniederung im Niemandsland zwischen Peterwardein und Belgrad. Im Westen liegt das Feldlager der kaiserlichen Delegation und der mit ihnen verbündeten Polen, Venezianer und Russen, östlich von Karlowitz das Lager der Türken und dazwischen die Konferenzzelte, flankiert von denen der Vermittler, der Botschafter Englands und der Niederlande. Die Anlage spiegelt die genaue Symmetrie des Verhandlungsverfahrens. Die Verhandlungen begannen noch bevor die Fachwerkbaracke fertiggestellt war. Im mittleren großen Verhandlungszelt ist unten die Sitzordnung dargestellt: Je zwei Botschafter des Kaisers und der Türken sitzen einander gegenüber, hinter ihnen die Sekretäre und zwischen ihnen hinten und vorn die Vermittler. Die exakte protokollarische Parität zwischen dem Kaiser und dem Sultan als Nachfolger des oströmischen Kaisers war bereits in früheren Verhandlungen (1606, 1664) festgelegt worden und wurde auch 1718 beobachtet (Kat.-Nr. 112). Die vier Verbündeten verhandelten nicht gleichzeitig, sondern nacheinander mit den Türken; Verhandlungssprache war Italienisch, was die meisten – auch einer der Türken – sprachen. *GD*

114
Karte des neuen Grenzverlaufs zwischen dem Osmanischen Reich und dem Großfürstentum Moskau 1699

Luigi Ferdinando Conte Marsigli?

um 1698/99, Kolorierte Federzeichnung,
66 × 120 cm (Blatt)
Carl-Eugen Prinz zu Oettingen-Wallerstein,
Fürstlich Oettingen-Wallersteinsches Archiv Harburg,
Nachlass Graf Wolfgang IV., Akten Nr. 84

Literatur: unpubliziert; vgl. Deák 2005, S. 83–96;
Molnár 2013, S. 204, S. 210–217;
Petritsch 2013, S. 158–161.

Die lateinisch und arabisch beschriftete Karte stammt aus den Verhandlungsakten des kaiserlichen Botschafters Graf Wolfgang von Oettingen (Kat. 115). Bilder der Verhandlungen zeigen den Einsatz solcher Landkarten (vgl. Kat.-Nr. 112). Offensichtlich nahm der Botschafter diese für seinen Dienstherrn nicht so wesentliche Karte mit in sein Archiv.

Die Karte zeigt den Grenzverlauf zwischen der Donaumündung und dem Kaukasus, im Zentrum die Halbinsel Krim. Die Walachei und Moldavien (lila) blieben türkische Vasallen, ebenso die Tataren zwischen Dnjepr und Don und auf der Krim (rot und grün gerandet), während Podolien (beige gerandet) an Polen fiel. Zwischen Russen und Türken gab es nur einen zweijährigen Waffenstillstand, der Asow am Don vorläufig in russische Hand gab, was ein Friedensvertrag von 1700 bestätigte. Erstmals wurden in Ungarn die Grenzen festgelegt und später durch eine Kommission in den Jahren von 1699 bis 1701 unter Leitung von Marsigli genau vermessen; bis dahin hatten dies die Türken verweigert, um überall eingreifen zu können. *GD*

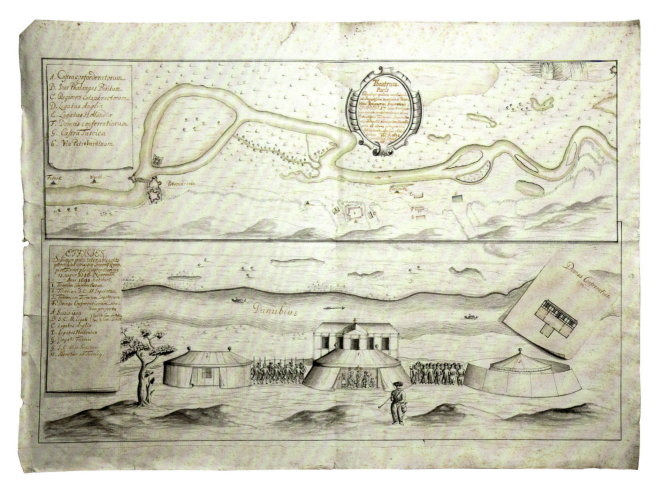

113

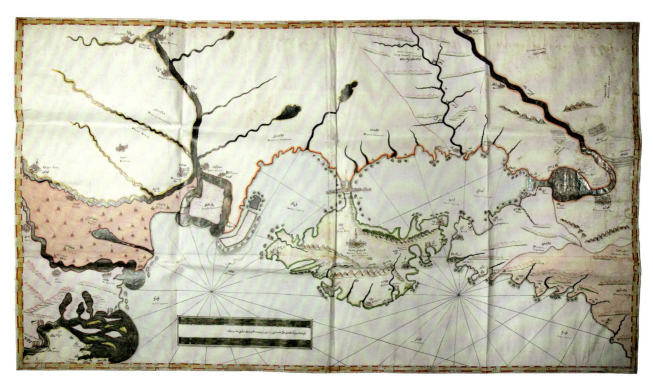

114

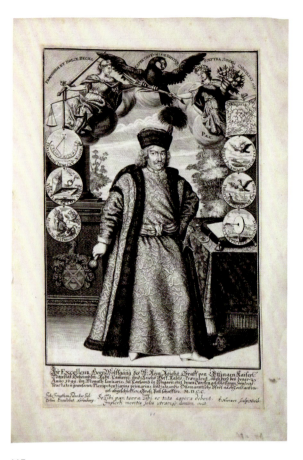

115

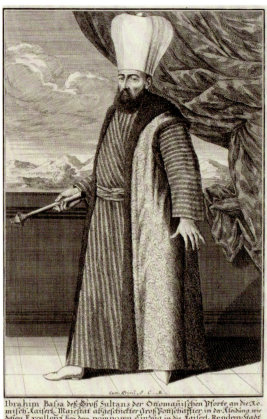

116

115

Emblematisches Ganzfigurbildnis Graf Wolfgang IV. von Oettingen als kaiserlicher Großbotschafter

Engelhard Nunzer, nach Frans van Stampart?

1700, Kupferstich, 34,4 × 22 cm (Blatt), 34,3 × 21,9 cm (Platte)
Carl-Eugen Prinz zu Oettingen-Wallerstein, Fürstlich Oettingen-Wallersteinsches Archiv Harburg, Mappe Wolfgang IV. zu Oettingen, Blatt 37

116

Der türkische Großbotschafter Ibrahim Pascha in ganzer Figur

Johann Andreas Pfeffel

Wien um 1701/02, aus: Bericht 1702 bei S. 56
Radierung, 29,2 × 19,7 cm (Blatt)
Herzog August Bibliothek Wolfenbüttel, Inv.-Nr. A 10468

117

Begegnung der Großbotschafter beim Grenzübertritt am 7. Dezember 1699

Kupferstich (Reproduktion), aus: Bericht 1702, bei S. 48
Original, 30,5 × 20,4 cm (Blatt), 26,5 × 16,7 cm (Platte)
Sächsische Landesuniversität – Staats- und Universitätsbibliothek Dresden, Hist. Turc. 50

Literatur: AK München 1988, S. 10–22; Trauth 2009, S. 251–273; Strohmeyer 2013, S. 414–437.

Graf Wolfgang IV. von Oettingen (1629–1708) hatte als Reichshofratspräsident und durchsetzungsstarke Persönlichkeit 1698/99 die kaiserliche Delegation in Karlowitz geleitet. Dort war der zur Bekräftigung des Friedens seit 1606 übliche Austausch von Großbotschaften in die Hauptstädte vereinbart worden. Ursprünglich sollte mit den Geschenken aus türkischer Sicht

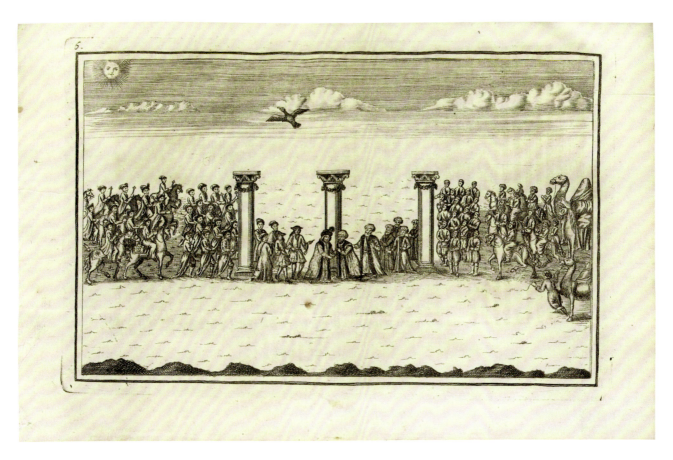

117

die zeremonielle Unterwerfung des tributpflichtigen, zum Vasallen erniedrigten Vertragspartners sichtbar werden; nun war es ein Festhalten am alten Herkommen. Oettingen reiste als Großbotschafter nach Istanbul und war 15 Monate mit einem Gefolge von 279 Personen unterwegs. Den Bildniskupfer ließ Oettingen nach seiner Rückkehr in Nürnberg für Geschenkzwecke stechen – ein Rest der Auflage ist in seinem Nachlass erhalten. Oettingen trägt ein pelzverbrämtes Brokatgewand genau nach dem Vorbild früherer Großbotschafter: einen orientalisierenden Mantel, der eine aus Höflichkeit erfolgte Anpassung an die Kleidersitte des Gastlandes signalisiert. Der türkische Großbotschafter trug einen gleichen Mantel, um die Gleichrangigkeit zu veranschaulichen. Die Pelzhaube mit Reiherfedern ist Teil der ungarischen Tracht. Das vom Kaiser eroberte Ungarn war bis 1683 überwiegend türkisch gewesen und musste nun vom Sultan abgetreten werden. Der ungarische Streitkolben und der Säbel, den Oettingen zur Audienz beim Sultan allerdings nicht tragen durfte, weisen ihn als Standesperson aus und verkörpern die Streitbarkeit seines Herrn. Die Embleme verweisen auf seine Qualifikationen, der besiegelte Friedensvertrag rechts und die allegorischen Figuren Friede und Gerechtigkeit oben auf seine Mission.

Die genaue Parität zwischen Kaiser und Sultan (vgl. Kat.-Nr. 113) drückte sich im exakt gleichzeitigen Grenzübertritt der beiden Großbotschafter aus, wofür eigens drei Säulen errichtet wurden. Bei den äußeren Säulen stieg man gleichzeitig vom Pferd, die Botschafter wurden dann vom höchsten Offizier der Gegenseite zur Säule auf der Grenze geführt. Dargestellt ist der Handschlag als Friedensgruß bei dieser Zeremonie. Die Zeremonie wiederholte sich auf dem Rückweg. *GD*

Denckwürdiger Einzug
und prächtige Einbekleidung des Türckischen Groß-Botschaffters
IBRAHIM BASSA &c.
In die Kays. Haubt- und Residentz-Stadt Wien den 30. Januarii An. 1700.

Als nach ausgeführten sechzehen Jährig-schweren und blutigen Krieg / zwischen denen Siegreich-Christlichen Waffen LEOPOLDI I. des grossen Römisch-Teutschen Kaysers zu Hungarn und Böhaim Königs/Ertz-Hertzogen zu Oesterreich &c. &c. und des mächtigen Sultan Mustapha Han, in Asien und Griechenland Kaysern &c. &c. ein Stillstand / und folglich dann den 26. Januarii 1699. bey Carlowitz in Sirmio ein allgemeiner Fried von 25. Jahr lang geschlossen worden / auch selbiger gemäß nach bereits abgetheilten Limiten und Gräntzscheidungen / nicht wenigerdder Friedens-Gruß / und die Gegen-Auswechlung beeder mächtigen Monarchen einander / und abgeordneten Groß-Botschaftern / bey denen unweit Talanbament mit Fleiß aufgerichten dreyen Pyramiten / den 17. Decembris Anno 1699. bestens beobachtet und vollzogen worden. Gleich wie nun des Röm. Kays. Groß-Botschaffter Ihro Excel. Herr Herr Wolffgang / des H. I. Röm. Reichs Graf von Oettingen &c. samt sey in 300. Köpff mitführende Suite von denen Türckischer Seits verordneten Commissarien so gleich übernommen verpfleget / und mit nothwendigsten Fuhr-Wercken bis nach Constantinopel befördert wurde / also auch / und ingleichen / wurde des Türckischen Kaysers Groß-Botschaffter Ibrahim Bassa mit seinem in 600. Köpff starcken Gefolge von denen Kays. Verordneten Commissarien / als Herrn von Oetl / und Hrn von Härenau übernommen / soraffältigt verpfleget / und den 25. Januarii 1700. bis nacher Schwechet : Stund von Wien glücklich angebracht / als nun Ihro Kays. Maj. Dero Ankunft benachrichtiget / wurde der 30. Hujus bestimmet / solche mit möglichster Höflichkeit durch Ihro Fürstl. Gnaden Fürst von Ferdi / Graf zu Mannsfeld/ Kays. geheimer Rath und Obrister Hof-Marschall &c. wie auch Ihro Gnaden Hn. Stadt Obristen Wachtmeisters/Grafen von Kappach &c. bewilkommet / und bey den Stayra beleitet / also geschahe solcher durch das Körner-Thor bey dem Augustiner Kloster vorbey / über den Kohlmarckt und den Graben / so dann über den Platz beim Stock in Eisen vorbey / und die gerade Gassen hinab zu dem Rothen Thurn hinauß / über die Schlag Brucken bis in das Türckische Haubt Quartier in ein gulden Lämpl / in folgender Ordnung. Die allhiesige Bürgerschafft zu Fuß unter ihren Officieren stunde von Körner Thor an durch obgemelte Platz und Gassen in schöner Ordnung ins Gewehr.

Erstlich kamen 2. Einspänniger in der Kays. Liberey / dann ritten etliche Officiers und Soldaten / hierauf kam zu Pferd Hr. Obrist Koba * mit einem kostbaren Türckischen Talar angethan / deme folgten seine Hand-Pferd und Bediente.

Die erste Compagnie.
Als im Fleischhackern/Fischern/Wirthen und Beckern bestehend. 1. Ritte der Quartier-Meister/Herr Urban Weinmann. 2. Dann 6. Reit-Knechte / mit der Stadt-Liberey überhangten schönen Hand-Pferden. 3. Zwey Bagen mit Mantel-Säcken. 4. Dann 6. Trompeter mit einem Heerpaucker mit der Stadt Liberey bekleidet. 5. Hierauf folgte Herr Augustin von Hiernnen / der Röm. Kays. Rath / des Innern Stadt-Raths Senior / und Ober Stadt Cammerer/ als Rittmeister in schönen kostbaren Aufzug. 6. Hr. Georg Alt schaffer/der Röm. Kays. Maj. Rath und Unter Cammerer/als Lieutenant. 7. Diesen folgte die 120. Mann starck bestehende Compagnie zu Pferd. 8. Herr Matthias Weinmann / als Cornet / die völlige Compagnie ware in Gouleten bekleidet / führeten mit Carabiner / ihre gantze Munttirung ware mit Silber verbrämt / und weiße Federn auf denen Häten. 9. Herr Michael Hirzel des Aeußern Raths/ als Wachtmeister allein reutend/ beschlosse solche Compagnie.

Die andere Compagnie.
Der Kays. freyen Niederlags Verwandten und Handels-Leuten. 1. Ritte der Quartier-Meister/Herr Joh. Georg Kießling. 2. Folgten des Herrn Rittmeisters 3. Reut-Knecht mit 1. Hand-Pferden/ deren Decken von Scharlach-farben Tuch kostbar gestickt und verbrämt. 3. Des Hn. Leutenants zwey Hand-Pferd mit grauen Tuch verbrämten Decken. 4. Des Herrn Cornets 1. Pferd von blauen Tuch gestickt und verbrämt darauf. 5. Von Herrn Wachtmeister ein Hand-Pferd mit einer grau-tuchen schön verbrämten Decken. 6. Zwey gar schön bekleidete Laquayen. 7. Man kamen 6. Trompeter 1. ein Paucker in seinen Scharlach farben Lüchern 4. kleidet. 8. Nach diesem der Rittmeister Hr. Heinrich von Pöstern der Aeltere / in einem gar schön und kostbaren Kleid. 9. Dann der Leutenant Hr. Christoph Schwener in einer kostbaren Kleidung. 10. Kame der Cornet Hr. Heinrich von Pöstern in einer auch sehr kostbaren Kleidung. 11. Kame die Compagnie in 90. Mann starck zu Pferd / allesamt in kostbaren verbrämten Kleidern / Federbusch auf den Häten mit blossen Degen und gezierten Pferden. 12. Beschlosse diese Compagnie Hr. Joh. Freyh / als Wachtmeister/ sehr kostbar bekleidet zu Pferd.

Die dritte Compagnie.
Von der vornehmsten Bürgerschafft Officiern zu Pferd / 1. Ritte der Quartier-Meister/ Hr. Joh. Eh Sierp Gulden des Aeußern Raths 2. Deme folgten 9. Reit-Knecht mit 9. schönen Hand-Pferden / deren Decken mit der gemeinen Stadt-Wappen gestickt. 3. Dann 3. Bagen mit schönen Mantel-

Säcken. 4. Hernach 6. Trompeter mit ihrem Paucker / alle mit der Stadt Liberey bekleidet. 5. Dann der Röm. Kays. Maj. Rath/ und allhiesiger Residentz Stadt-Burgermeister / Herr Joh. Frantz von Peilhart/ als Obrister zu Pferd / in einem von Gold / bordiertem Kleid / weiße Federn auf den Hut, daneben auch mit einem schätzbaren von Gold gestickten Pferd-Zeug bedient von denen ordinari Scardinern. 6. Der Leutenant Hr. Joh. Lorentz Trunck und Guttenberg des Innern Stadt-Raths in gleichmäßiger schöner Kleidung. 7. Dann folgte der Cornet / Herr Sebastian Hopffner von Brendt / des Innern Stadt-Raths in kostbarer Kleidung accompagniert von beeden Hn. Sentorn des Innern Stadt-Raths. 8. Die Hn. des Innern Raths. 9. Die Hn. Kays. als Stadt-Gerichts-Beysitzer / alle in schwartz Sameten Röcken bekleidet. 10. Die Hn. des Aeußern Raths/ auch andere vornehme Bürger. 11. Hr. Daniel Zeitlmayr/ als Wachtmeister/beschlosse diese Compagnie.

Num. 1. Türckischer Stallmeister/ samt dero Unter-Officieren. 2. Dann 6. Türckische Wägen womit Ihro Kays. Maj. Präsenten geführt waren. 3. Nach diesen 4. paar Maultier. 4. Dann des Sultans Pferde/ so deren 15. waren/ und jedes von 2. Knechten geführet wurden. 5. Die Türckischen Fouriers mit ihren Federbuschen auf dem Kopff / und werden Alay Chiaus genannt. 6. Des Hn Botschaffters Avantquard so in 1. Compagnie bestehet / eine werden Deli / andere Gheonghli genannt. 7. Des Hn. Botschaffters Aga der Stallmeister und Cammerer mit einen schönen Standaart samt Hand-Pferd. 8. Dann 2. Roßschweiff / in Mitten ein in grosser Fahn. 9. Zwey Türcken zu Pferd / die auf sie zur Jagd abgerichte Leoparten saßen. 10. Der Rathb Essendi/ Ibrahim Essendi und Sali Essendi. 11. Sieben Hand-Pferd mit Schilden auf den Satteln hangend 12. Kays. Einspänniger. 13. Sechs Kays. Trompeter ein Paucker/ folgten aber 6. Trompeter. 14. Der Kays. Obr. Hof-Quartiermeister / Hr. Colman Stägger von Lettenweg. 15. Des Hn. Botschaffters 5. Laquayen mit kleinen Hellebarden. 16. Unterschiedliche Bediente. 17. Des Groß-Sultans Botschaffter in einem Gold reich gestickten Untterrod / auf dessen rechter Hand. 18. Der Kays. Hr. Obriste-Hof-Marschall in einem Gold reich gestickten Rock. 19. Auf der lincken der Kays. Commissarius ingleichen in kostbaren kleid. 20. Der Kays. Obr. Dollmetscher. 21. Kays Pferd. 22. Des Hn. Botschaffters Ministri. 23 Leib Guardi 160 zu Fuß 24. Ein pi-Reuter. 25. Reuter mit Deschinben. 26. Oten grosse Fahn. 27. Turckische Musica. 28. Türckische Sänfte und Carossen. 29. Obr. Hof-Marschallen und Kays. Commissarit Nobel-Wägen. 30. Ein Compagnie Cürasier. 31. Die Hungartze. Conroye.

Nürnberg / zu finden bey Johann Jonathan Felseckers sel. Erben.

118

Flugblatt auf den Einzug des türkischen Großbotschafters in Wien am 30. Januar 1700

Verlag von Johann Jonathan Felseckers Erben in Nürnberg

1700, Typendruck mit Kupferstich,
39 × 30,5 cm (Blatt), 16,9 × 28,4 cm (Platte)
National Széchényi Library Budapest, App. M 367

Literatur: Bericht 1702, S. 51–56, S. 64–68 (Geschenke); Paas XII (2014), Nr. 3771; Reindl-Kiel 2013, S. 271–276.

Der Einzug des türkischen Großbotschafters in Wien erfolgte in genau derselben festlichen zeremoniellen Form wie bei der letzten Großbotschaft 1665. Das im 17. Jahrhundert übliche Bild dafür ist der lange, sich vor der Stadtansicht schlangenförmig windende Zug. Mit der berittenen Leibgarde zählte der Tross insgesamt 600 Personen, die auf Kosten des Gastgebers, also des Kaisers, zu unterhalten waren. Sechs Wagen enthielten die Geschenke an den Kaiser – ein prächtiges Zelt, Zuchtpferde und diamantenbesetztes Zaumzeug, kostbare Stoffe und Perserteppiche, auch Prunkwaffen. Am Schluss ritten kaiserliche Kürassiere als Ehreneskorte. Ibrahim Pascha war gebürtiger Genuese und verstand Italienisch und Französisch, sprach aber in Wien ausschließlich Türkisch. *GD*

119–121

Geschenke von der Großbotschaft 1700

119

Yatagan mit Lederscheide

Ende 17. Jahrhundert, Elfenbein; Stahl, graviert; Silber, getrieben;
L. 63 cm, B. 4,5 cm, Lederscheide, L. 58 cm, B. max. 6 cm
Carl-Eugen Prinz zu Oettingen-Wallerstein

Literatur: AK Karlsruhe 1991, S. 178, Nr. 141; AK Dresden 2010, S. 200, S. 238, S. 301.

120

Yatagan

Ende 17. Jahrhundert, Elfenbein; Stahl; Silber, getrieben;
L. 70,5 cm, B. Kopf 5 cm, B. Schneide 5,5 cm
Carl-Eugen Prinz zu Oettingen-Wallerstein

Literatur: AK Karlsruhe 1991, S. 178, Nr. 140; AK Dresden 2010, S. 200, S. 238, S. 301.

121

Taschenuhr

wohl Nürnberg oder Wien

um 1695/1700, Silber und Messing, graviert; L. 6,8 cm, B. 6,3 cm, H. mit geöffnetem Deckel ca. 7 cm
Carl-Eugen Prinz zu Oettingen-Wallerstein

Literatur: Bericht 1702, S. 41–44, S. 88, S. 108–109; AK München 1988, S. 25–28; Reindl-Kiel 2013, S. 273–276; Talbort 2016, S. 59–63.

Türkische Waffen, Zaumzeug und Zelte aus dem späten 17. Jahrhundert sind in vielen mitteleuropäischen »Türkenbeuten« erhalten, meist Beutestücke aus den Türkenkriegen. Einzigartig ist, dass es in den Fürstlich Oettingen'schen Kunstsammlungen Objekte gibt, die als Geschenke und Mitbringsel einer Friedensgroßbotschaft zugeordnet werden können. Anders als kostbare Stoffe (zum Beispiel Kleider) haben sich die Metallobjekte besser erhalten. Oettingen erhielt

beim Abschied vom Sultan ein Reitpferd mit Zaumzeug, Pallasch und Pusikan (Streitkolben). Die beiden Yatagane, auch »Janitscharenmesser« genannt, sind typische Waffen der türkischen Infanterie. Mit den Elfenbeingriffen und den Silberbeschlägen an der Zwinge sind sie aufwendiger dekoriert und wohl Geschenke von einfacheren Würdenträgern. Orientalische Klingenwaffen hatten einen guten Ruf.

Die Uhr verweist auf eines der wichtigsten Geschenke an osmanische Empfänger: Uhren als Produkte europäischer Technologie in vielen Größen und Qualitäten, abgestuft nach dem Rang des Empfängers. Der Sultan erhielt kostbare Tisch- und Standuhren aus Edelmetall mit Juwelenbesatz; einfachere Würdenträger »Sackuhren« (Taschenuhren). Ein Uhrmacher begleitete die Großbotschaft, damit die Geräte bei Übergabe auch funktionierten. Rechnungen belegen für die Zeit zwischen 1693 und 1803 über 10000 diplomatische Bestechungsgeschenke der britischen Botschaft in Istanbul, davon 457 Uhren. *GD*

121

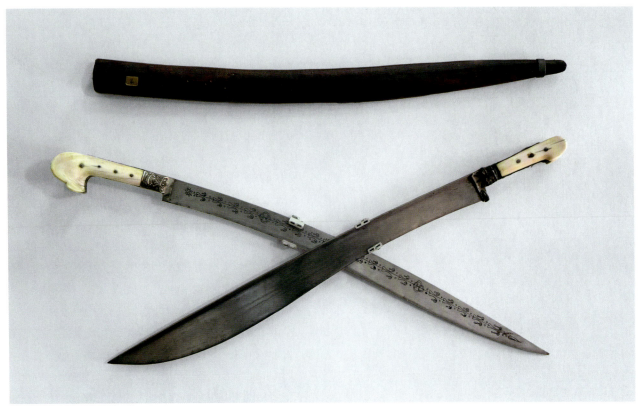

119 | 120

122

122

**Karikatur auf Napoleon,
seine Eroberungen ausspeiend**

um 1814, Radierung, koloriert,
26,5 × 22,1 cm (Blatt), 21,7 × 19,3 cm (Platte)
LWL-Museum für Kunst und Kultur, Münster,
Inv.-Nr. C-18361 LM

Literatur: Scheffler/Scheffler 1995, S. 132–133,
S. 305; Mathis 1998, S. 546–547.

Die Karikatur zeigt den von Soldaten der Siegermächte der Völkerschlacht bei Leipzig (1813) bedrängten, wankenden Napoleon. Durch den Druck auf seinen Bauch erbricht er die Eroberungen. Es ist ein Sinnbild auf die Rückeroberung der Vasallenstaaten und das Ende der durch die Siegfrieden von 1801, 1805, 1807 und 1809 etablierten Hegemonie Frankreichs in Europa. Nach der Niederlage und Verbannung des französischen Kaisers und nach dem Frieden von Paris am 30. Mai 1814 sollten bei einem Kongress in Wien eine stabile Friedensordnung in Europa geschaffen und die Länder neu verteilt werden. Die Ansprüche werden sichtbar: Der Schwede steht schon auf Norwegen, der Preuße auf Westfalen, der Österreicher auf Italien und der Russe auf Polen. *GD*

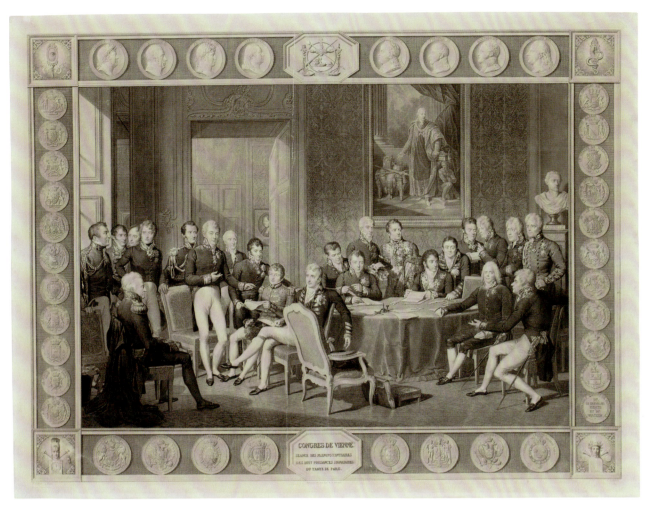

123

123

Gruppenbild der Bevollmächtigten beim Wiener Kongress 1815

Jean Godefroy, nach Jean-Baptiste Isabey

1819, Kupferstich, 65,5 × 87,8 cm (Blatt), 63 × 85 cm (Platte)
LWL-Museum für Kunst und Kultur, Münster,
Inv.-Nr. C-505931 PAD

Literatur: Gudlaugsson II 1960, S. 81; Willms 2011,
S. 227–232; Duchhardt 2013; Lentz 2014, S. 154–156;
Schneider/Werner 2015, S. 14–16.

124

Denkwürdige Zusammenkunft der hohen regierenden Monarchen zum Wiener Kongress

Vinzenz Raimund Grüner, Johann Cappi (Verleger)

um 1814/15, Radierung, 42,5 × 57,5 cm (Blatt)
Österreichische Nationalbibliothek, Wien,
Inv.-Nr. Pg Gruppen I, 225

Literatur: Friedensblätter 1815, S. 20; Duchhardt 2013;
AK Wien 2015, S. 110–111, S. 130–131 (Werner Telesko);
Schneider/Werner 2015, S. 195, S. 294–296.

Das Gruppenbildnis des französischen Miniaturmalers Jean-Baptiste Isabey, der Hofmaler Napoleons gewesen war und der nun beim Wiener Kongress zahlreiche Teilnehmer porträ-

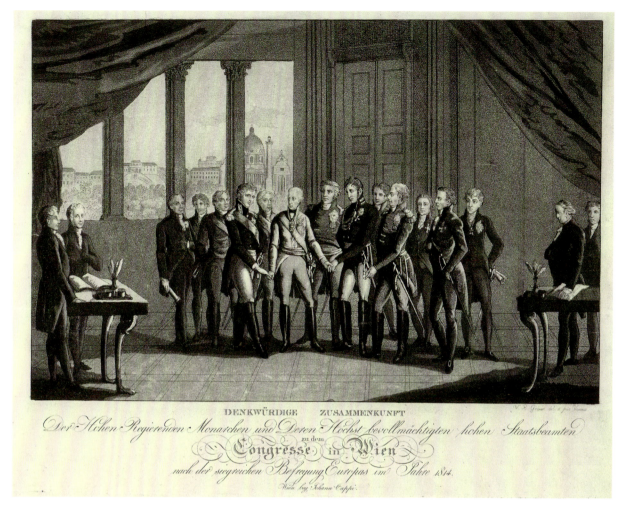

124

tierte, entstand auf Initiative des französischen Außenministers und Botschafters in Wien, Talleyrand, der von 1804 bis 1817 Eigentümer des ter Borch-Gemäldes von der Friedensbeschwörung 1648 (Kat.-Nr. 109) war und der Isabey angeregt hatte, ein vergleichbares Bild zu schaffen – mit Erfolg. Da Isabey nach der Rückkehr Napoleons aus Elba zu diesem nach Paris zurückreiste und dann ins Exil ging, wurde der im Januar 1815 schon angekündigte Stich erst 1819 fertig.

Das Bild zeigt als fiktive Sitzungspause einen diplomatischen Erfolg Talleyrands: Nachdem die vier Großmächte Großbritannien, Österreich, Preußen und Russland die Friedensbedingungen unter sich aushandeln wollten, gelang es Talleyrand, auch die Bevollmächtigten der anderen vier unterzeichnenden Staaten des Vertrages von Paris (31. Mai 1814) – die von Schweden, Portugal, Spanien und eben Frankreich – als gleichberechtigte Verhandlungspartner durchzusetzen. Das Bild zeigt ihn als Zweiten von rechts gleichberechtigt im Kreise der Diplomaten sitzend – während die am Ort anwesenden Monarchen in die Medaillons am oberen Rand gedrängt sind.

Das Gruppenbildnis des Wiener Kupferstechers Grüner zeigt dagegen die tatsächlichen Hauptakteure des Wiener Kongresses: die anwesenden Monarchen, die nämlich höchstpersönlich verhandelten und entschieden; in der ersten Reihe (von links) die von Russland, Österreich, Preußen, Bayern und Dänemark. Die Minister stehen in der zweiten Reihe, ganz rechts Metternich, und ganz links außen ziemlich peripher Talleyrand – ganz anders als auf dem von ihm inspirierten Gesandtenbild von Isabey. *GD*

183

125

Redoute paré während des Wiener Kongresses

Johann Nepomuk Höchle

um 1814, Feder und Aquarell, 51,8 × 78,5 cm (Blatt)
Österreichische Nationalbibliothek, Wien,
Inv.-Nr. Pk 270, 8

Literatur: AK Wien 2015, S. 318–321 (Katharina Lovecky); Schneider/Werner 2015, S. 63–80; Kerschbaumer 2017.

———

Der Kongress war zunächst für zwei Monate geplant, sodass der gastgebende Wiener Hof für die Monate Oktober und November 1814 große Feste organisierte. Am 2. Oktober fand der erste große Maskenball (*Redoute*) in der zum Ballsaal umgebauten Winterreitschule der Hofburg für 10–12 000 Besucher statt. Prominente Kongressteilnehmer maskierten sich, üblicherweise nicht alle; auf den Galerien saßen die Zuschauer.

Die Festlichkeiten mit ihren informellen Begegnungen sollten auch politische Kontroversen entspannen und lösen helfen, Zeremoniell und Rituale verblassten. Zugleich ließen sich prominente Kongressbesucher zwanglos in das Geschehen einbeziehen – als Teil eines Versteckspiels, denn die Entscheidungen fielen in kleinen Zirkeln und den Ausschüssen des Kongresses. GD

126

Das Militärfest am Prater am 18. Oktober 1814

Johann Schönberg

1814, Radierung, 23,8 × 32,8 cm (Blatt)
Wien Museum, Inv.-Nr. 212832

Literatur: Friedensblätter 1814, S. 205–206, S. 210, S. 216; Vick 2014, S. 47–48; AK Wien 2015, S. 312–317 (Katharina Lovecky); Siemann 2016, S. 531–536.

———

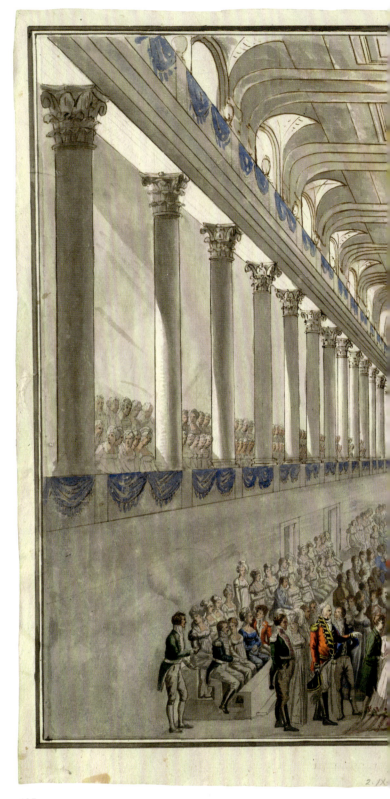

125

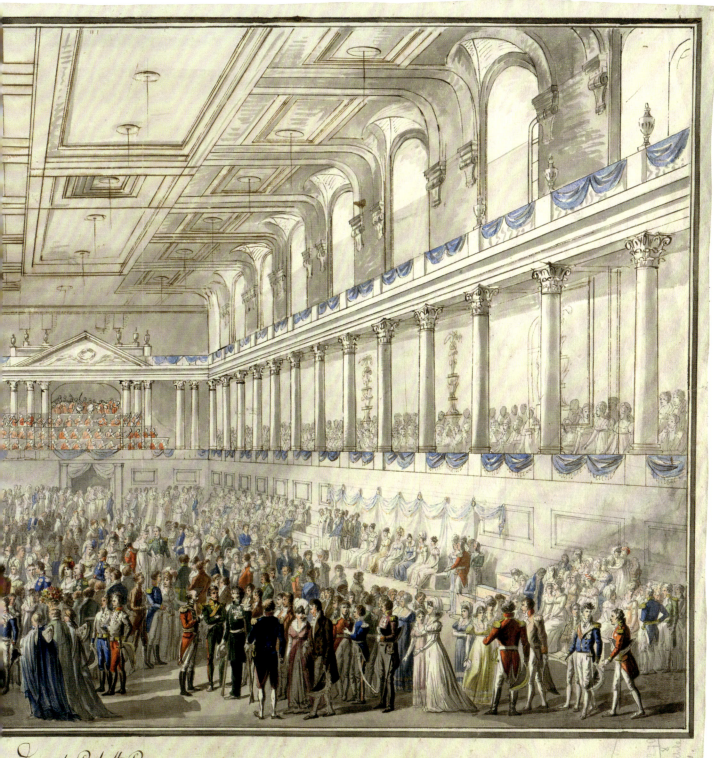

Die erste Redutt Parve.

126

Eine der größten Festlichkeiten des Wiener Kongresses war das »Militärfest« am Jahrestag der Völkerschlacht von Leipzig 1813, des entscheidenden Sieges über Napoleon. Einer Parade folgte ein großes Volksfest mit Speisung von 14 000 Soldaten; die Monarchen tafelten im achteckigen »Lusthaus«. Der Sieg über die Franzosen machte die Legitimität der politischen Entscheidungen sichtbar. Die »Friedensblätter«, eine für und über den Kongress berichtende Zeitschrift, beschrieben das Fest ausführlich.

Am gleichen Abend hatte der österreichische Minister und Leiter des Kongresses, Clemens Wenzel Fürst Metternich (1773–1859), im Garten seines Sommerhauses am Rennweg ein Fest für 1700 geladene Gäste – darunter alle Monarchen und Diplomaten – gegeben, in dem er den Frieden allegorisch feiern ließ. Es kostete 318 600 Gulden. Im Gegensatz zur Siegesparade morgens feierte man nun den Frieden und inszenierte theatralisch die Versöhnung. GD

127

Stutzuhr »Apotheose auf den Wiener Kongress«

Christian Federl

um 1815, Birnbaum, Messing, Papiermaché, Glas, 68 × 37 × 21 cm, Glasgehäuse: 79 × 44 × 24 cm
MAK – Österreichisches Museum für angewandte Kunst/Gegenwartskunst, Wien, Inv.-Nr. Br 1558

Literatur: AK Wien 2015, S. 37–45 (Reinhard Stauber), S. 246.

127

Die Uhr zeigt Standfiguren der Monarchen von Österreich, Russland und Preußen – der drei wichtigsten Siegermächte – unter einer Krone mit Füllhörnern, aus denen sich Früchte ergießen. Die Bildnisreliefs von sechs weiteren Fürsten zieren die Rückwand. Die Urkunde in der Hand Kaiser Franz' von Österreich, der »Fürstenbund«, bezieht sich auf die »Heilige Allianz« zwischen Österreich, Russland und Preußen vom 26. September 1815 (Kat.-Nr. 128).

Ziel war ein »Ewiger Friede« (vgl. Kat.-Nr. 29), eine dauerhafte europäische Friedensordnung auf der Grundlage einer ethischen Selbstverpflichtung und des Prinzips des Gleichgewichts der Mächte. Bis 1818 traten alle europäischen Mächte bis auf Großbritannien und den Papst bei. Die Uhr vermag diesen Anspruch auf dauerhaften Frieden zu veranschaulichen und greift mit den Figuren des Herkules und der Minerva auch traditionelle Motive des fürstlichen Tugendkanons auf. *GD*

128

Die Heilige Allianz

Heinrich Olivier

1815, Gouache, 44 × 35 cm (Blatt)
Anhaltische Gemäldegalerie Dessau, Inv.-Nr. 230

Literatur: Duchhardt 1976, S. 146–161;
AK Brüssel 2007, Nr. 63; Menger 2014, S. 302–340;
AK Wien 2015, S. 37–45 (Reinhard Stauber),
S. 375, Taf. 236.

———

Der Künstler Heinrich Olivier aus Dessau hatte in Leipzig, Dresden und Paris gelernt und ab 1813 als Offizier im Lützow'schen Freikorps gegen Napoleon gekämpft. Während des Kongresses arbeitete er in Wien u. a. für die Zeitschrift »Friedensblätter«.

Seine Arbeit zeigt die drei Vertragspartner der »Heiligen Allianz«, Österreich, Russland und Preußen. Diese wurde auf russische Initiative am 26. September 1815 mit dem Ziel geschlossen, »als die Richtschnur ihres Verhaltens in der inneren Verwaltung ihrer Staaten sowohl als in den politischen Beziehungen zu jeder anderen Regierung alleine die Gebote der Gerechtigkeit, der Liebe und des Friedens« walten zu lassen. Dies war der gemeinsame Wertekanon für das Verhältnis zu den Untertanen wie auch zwischen den Mächten. Krieg identifizierten sie mit Revolution. Die gemeinsame christliche Tradition der »europäischen Familie« war überkonfessionell gedacht – das ist das Moderne! –, während die Darstellung der Monarchen hier in mittelalterlicher Rüstung in einem kirchenartigen gotischen Innenraum die Rückwärtsgewandtheit der politischen Konzeption deutlich macht.

Wichtiger war die am 20. November 1815 zwischen den drei Monarchen und Großbritannien geschlossene »Quadrupelallianz«, die regelmäßige Konsultationen vorsah und als europäisches kollektives Sicherheitssystem in vielem Kants Vision des »Ewigen Frieden« (Kat.-Nr. 29) folgte. 1818 trat sogar Frankreich dem »Europäischen Konzert« bei. Die Bündnisse verloren allerdings nach zehn Jahren aufgrund von Differenzen in der Griechenland- und Belgien-Politik an Wirkung. *GD*

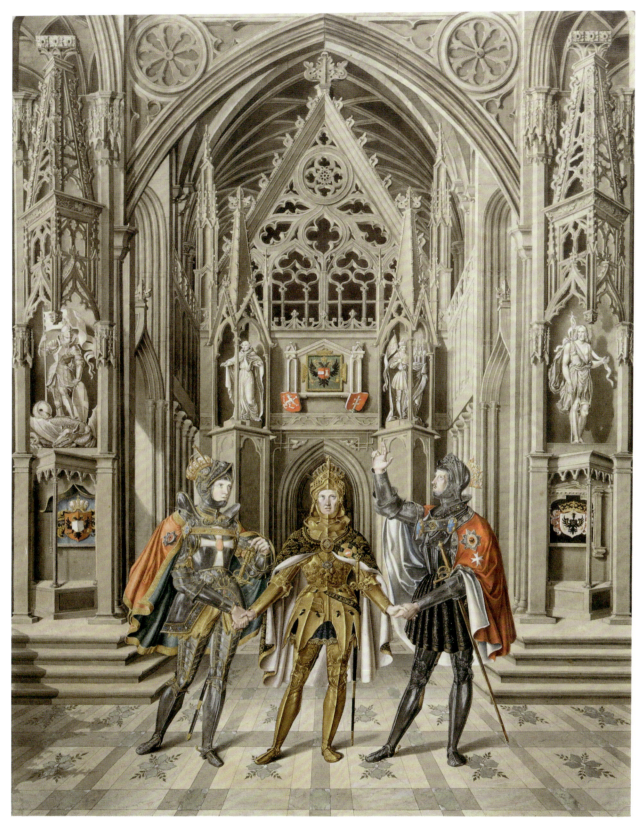

Das Zeitalter der Extreme

Frieden schaffen nach einem Weltkrieg ist eine schwierige Aufgabe. Durch die aggressive Politik totalitärer Diktaturen wird sie noch schwieriger. Das 20. Jahrhundert war darum von einem Auf und Ab von Kriegen, Friedenshoffnungen und ihrem Scheitern sowie neuen Konflikten geprägt.

Die gewaltigen Opfer des Ersten Weltkriegs und seine sozialen wie massenpsychologischen Folgen machten einen Verständigungsfrieden so gut wie unmöglich. Die Friedensverhandlungen, zu denen 1919 die Vertreter der siegreichen Staaten in Versailles zusammenkamen, sollten die europäische Staatenwelt neu ordnen und die Forderungen des »politischen Massenmarkts« nach Entschädigung und Bestrafung erfüllen. Die Bilder der Konferenz zeigen Staatsmänner in Frack und Zylinder, aber auch erregte Massendemonstrationen auf den Straßen. Mit der Einrichtung des Völkerbunds wollte Präsident Wilson konfliktlösende Ordnungsmuster für ein neues internationales System schaffen; dagegen wollten die europäischen Siegermächte ihren machtstaatlich begründeten Willen durchsetzen und die wirtschaftliche wie militärische Überlegenheit des Deutschen Reiches durch Gebietsabtretungen, Reparationszahlungen und Entwaffnung für immer aufheben. Diese verhängnisvolle Ambivalenz der Friedensziele und der machtpolitischen Interessen führte zusammen mit der geringen Akzeptanz der Versailler Verträge zum Scheitern des Friedens.

Der Zweite Weltkrieg war Folge eines von Revolutionen und Gewalt bedrohten zwanzigjährigen Waffenstillstands und wurde vom nationalsozialistischen Deutschland mit den sehr viel weitergesteckten Zielen einer rassenideologisch begründeten Weltherrschaft entfacht. Zwar war nach 1945 der Wunsch »Nie wieder Krieg« stärker denn je, doch verhinderten die neuen weltpolitischen Gegensätze eine allgemeine förmliche Friedensordnung. Die Gründung der Vereinten Nationen im Sommer 1945 versprach zwar, wie schon der Völkerbund, eine Verrechtlichung der Welt-Friedensordnung und eine kollektive Konfliktregelung. Doch ließen das bipolare Weltsystem und ein drohender Atomkrieg trotz verschiedener Entspannungsinitiativen nur ein fragiles »Gleichgewicht des Schreckens« zu. Der Ausbruch regionaler Konflikte und der Rüstungswettlauf der Machtblöcke waren damit nicht zu verhindern. Jede neue Spannungslage löste neue Aktivitäten einer mittlerweile erstarkten Friedensbewegung aus. *HUT*

129

Der Rächer

Ernst Barlach

1914, Bronze, 44 × 22 × 58 cm
Stiftung Rolf Horn in der Stiftung Schleswig-Holsteinische Landesmuseen Schloss Gottorf, Schleswig, ohne Inv.

Literatur: Probst 2014, S. 36–37;
Laur 2007, S. 113–117.

Bereits vor Ausbruch des Ersten Weltkriegs schuf Ernst Barlach eine Reihe von Plastiken, die sich mit dem Kriegerkult beschäftigten. Neben den Bronzeplastiken »Der Berserker« (1910) und »Der Schwertzieher« (1911) entwarf er 1914 das Gipsmodell »Der Rächer«. In diesen Werken spiegeln sich die anfangs vom Künstler empfundene Euphorie für den Kampf und eine als moralisch legitimiert empfundene Kriegspflicht – aber auch eine zunehmend wachsende Skepsis, die besonders in der Mimik des Rächers Ausdruck findet.

Der Rächer steht lediglich mit einem Bein auf dem festen Grund, sein linkes ist vom Boden gelöst und nach hinten gestreckt. Das reduzierte Gewand legt sich in langgezogenen Dreiecksformen beinahe spiralförmig um seine Gestalt und verleiht ihm einen schwebenden Bewegungsmoment, der eine futuristische Dynamik erschafft. Mit über die Schulter erhobener Klinge wählt Barlach hier nicht den Augenblick der Verteidigung, sondern den des kriegerischen Angriffs. Doch zeichnen sich nicht wilde Erregung oder unkontrollierte Wut in den Gesichtszügen des Kriegers ab. Es sind vage Überzeugung und sichtbarer Zweifel, die dieses Werk so ambivalent machen; fast scheint es, als hinterfrage er bereits im Reflex der Handlung ihre Notwendigkeit. Barlachs Werk ist in diesem Fall untrennbar verbunden mit der gewaltsamen Durchsetzung des Friedens. MM

130

Plakat »Durch Arbeit zum Sieg! Durch Sieg zum Frieden!«

Alexander M. Cay (Kaiser)

1917, Farblithografie, 96,4 × 64,6 cm (Blatt)
LWL-Museum für Kunst und Kultur, Münster,
Inv.-Nr. C-23810 LM

Literatur: Luban 2008, S. 17–25;
Perrefort 2014, S. 160–163;
AK Münster 2015, S. 10, S. 76–88, S. 95, Nr. 78.

129

131

Plakat »Souscrivez pour hâter la Paix par la Victoire«

Albert Besnard

1917, Farblithografie, 79 × 119 cm (Blatt)
Universitäts- und Landesbibliothek Münster,
Sammlung Erster Weltkrieg, 2,415

Literatur: Kaulbach 2003, S. 104–106; AK Berlin 2014,
S. 176–177; AK Hamburg 2014, S. 166–175
(Philipp Rosin u. a.).

Der Erste Weltkrieg als industriell geführter Krieg, in dem Materialschlachten im Stellungskrieg Entscheidungen erzwingen sollten, bezog mit der Mobilisierung der Massen, der ganzen Nation, die Zivilbevölkerung ein. Das gelang – auch angesichts der zahllosen Kriegstoten – nur mit einer immer aggressiveren Propaganda: Der Frieden könne nur mit einem Sieg erreicht werden. Plakate, die zu finanziellen Opfern bei den Kriegsanleihen aufriefen, sowie Karikaturen in satirischen Zeitschriften argumentierten mit dem Frieden für einen intensiveren Krieg.

Das deutsche Plakat zielt auf die Mobilisierung der Arbeiter für eine effiziente Rüstungsproduktion. Angesichts der seit Januar 1917 aufflackernden Streiks gegen schlechte Arbeitsbedingungen, Mangelernährung und für den Frieden auch im Ruhrgebiet, sollte der Handschlag zwischen einem Soldaten und einem Arbeiter zeigen, dass nur die innere Einigkeit, der innere Frieden, Voraussetzung für das nur als Siegfrieden denk- und wünschbare Kriegsende sein konnte. Die Kriegsfinanzierung durch Kredite baute auf die Rückzahlung durch den Feind nach einem Siegfrieden.

Das französische Plakat zeigt, dass überall die Mobilisierung der Bevölkerung betrieben wurde. Eine Mutter, mit einem Ölzweig den Frieden verkörpernd, ist kombiniert mit einer geflügelten Siegesgöttin mit französischem Infanteriehelm. Der Aufruf zu finanziellem Engagement setzte auf den emotionalen Appell, das diene Familien, Kindern und dem Frieden. GD

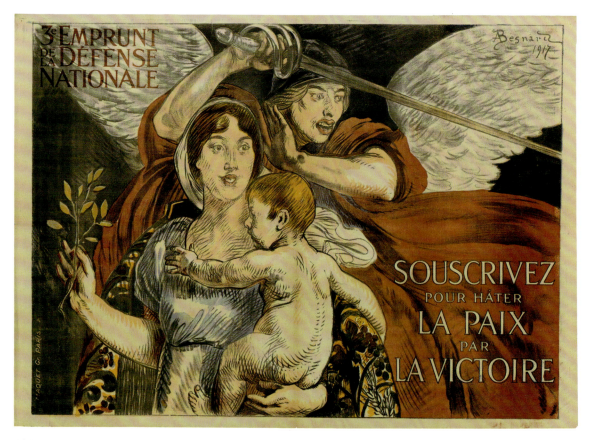

131

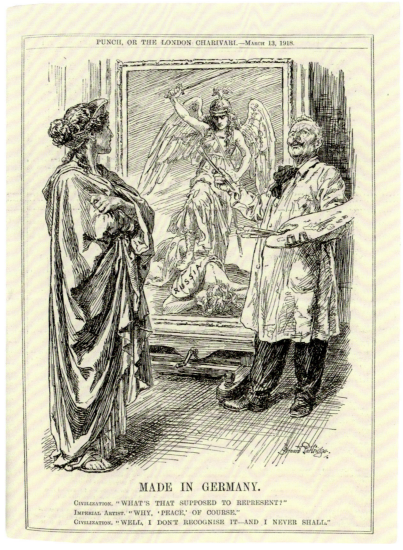

132

132

Karikatur »Made in Germany«

Bernard Partridge

in: The Punch or the London Charivari, Bd. 154
(Jan.–Juni 1918), 13.3.1918, S. 169
Typendruck mit Strichätzung, 27×20,2 cm (Blatt),
24×18 cm (Bild)
LWL-Museum für Kunst und Kultur, Münster,
Inv.-Nr. C-3084,09 LM S. 169

Literatur: Baumgart 1966, S. 15–28; Hahlweg 1971.

―

Auch Karikaturenzeitschriften, die sich ausnahmslos in den Dienst der eigenen, nationalen Kriegspropaganda stellten, vermittelten die Visionen eines Siegfriedens – positiv, was die eigenen Wünsche anging, und kritisch hinsichtlich der »Feinde«. So prangerte die führende britische Satirezeitschrift »Punch« die ersten Friedensschlüsse 1918 an, die das Deutsche Reich mit der aufständischen Ukrainischen Volksrepublik am 9. Februar 1918 und mit dem bolschewistischen Russland am 3. März 1918 in Brest-Litowsk geschlossen hatte – und infolge derer Russland auf Finnland, das Baltikum, Polen und die Ukraine verzichten musste.

Aus britischer, antideutscher Sicht erzwangen die Deutschen einen Siegfrieden: Kaiser Wilhelm malt ein Bild des Friedens als Sieg-Viktoria über Russland. Tatsächlich behandelte Deutschland die Ukraine und Russland ähnlich, wie es nur ein Jahr später, 1919, selbst behandelt wurde. *GD*

133

133
Waffenstillstandswaggon von Compiègne, 11. November 1918 / 21. Juni 1940

2011, Modell, Maßstab 1:32
Teakholz, Nussbaum, Aluminium, Messing,
14,4 × 8,5 × 62,5 cm
Modellbauer Alfred Haag, Winnenden

Literatur: Leffler/Schambach 2012, S. 22–45, S. 81–110, S. 119–122.

Das Modell entstand nach einem baugleichen Speisewagen im Süddeutschen Eisenbahnmuseum Heilbronn. Der Waggon war für den Oberkommandierenden der alliierten Armeen in Westeuropa, den französischen Marschall Ferdinand Foch, umgebaut worden und bildete die Kulisse für die Unterzeichnung des Waffenstillstands zur Beendigung des Ersten Weltkriegs am 11. November 1918. Die deutsche Delegation musste die Bedingungen in einer demütigenden Zeremonie hinnehmen: sofortiger Rückzug auch an der Ostfront, Besetzung des Rheinlands durch alliierte Truppen binnen 17 Tagen, Auslieferung eines Großteils der schweren Waffen, der ganzen Seeflotte, von 5000 Lokomotiven und 150 000 Eisenbahnwaggons, Annullierung der Verträge von Brest-Litowsk.

Als Teil der französischen Erinnerungskultur und Emblem des Triumphs vom 11. November 1918 wurde der Waggon 1921 im Ehrenhof des Invalidendoms aufgestellt und ab dem 11. November 1927 in einem Memorialbau mit triumphbogenartigem Eingang im Wald von Compiègne gezeigt. Nach der Besetzung Nordfrankreichs im Juni 1940 übergab Hitler persönlich am 21. Juni 1940 in diesem Waggon die Kapitulationsbedingungen der französischen Armee, die die französischen Generäle am Folgetag unterschreiben mussten. Der Waggon gelangte als Trophäe nach Berlin.

Der Waggon ist ein Sinnbild für die Waffenstillstände von 1918 und 1940 als Unfähigkeit zum Frieden aufgrund nationalistischer Propaganda auf beiden Seiten. Erst Charles de Gaulle und Konrad Adenauer gelang eine nachhaltige Versöhnung (vgl. Kat.-Nr. 149). *GD*

Der Versailler Vertrag 1919

Ein Film von Anne Roerkohl, dokumentARfilm GmbH,
Film-, Video- und Multimediaproduktion, Münster 2012
Geschichte Interaktiv 17, Längsschnitt Krieg
und Frieden II – Frieden, Modul 3 (17:01 Min.)

Literatur: MacMillan 2015, S. 602–626.

Der Film über den Versailler Vertrag zeigt die Schwierigkeiten nach dem verlustreichen, über vier Jahre tobenden Ersten Weltkrieg einen Frieden zu schließen. Der gute Willen des amerikanischen Präsidenten Woodrow Wilson, mit seinem 14-Punkte-Plan vom 8. Januar 1918 eine stabile Friedensordnung zu etablieren, mit dem »Selbstbestimmungsrecht der Völker« demokratische Grundregeln in den Staaten gegen kriegstreibende Militäreliten zu verankern und mit einem »Völkerbund« zwischenstaatliche Konflikte auszugleichen, setzte sich in den Verhandlungen mit den anderen Siegermächten nicht durch.

Vielmehr übte Frankreich Revanche für 1871, indem auf der Grundlage der alleinigen Schuldzuweisung für den Krieg an Deutschland dieses weitgehend entwaffnet und durch Gebietsabtretungen und Reparationszahlungen strukturell nichtangriffsfähig gemacht werden sollte. Der Frieden wurde von den Staatschefs der Siegermächte aufgesetzt und musste vom Deutschen Reich mit nur geringen Modifikationen akzeptiert werden. Erstmals wurde das äußerliche Geschehen im ganz neuen Medium des Films dokumentiert. *GD*

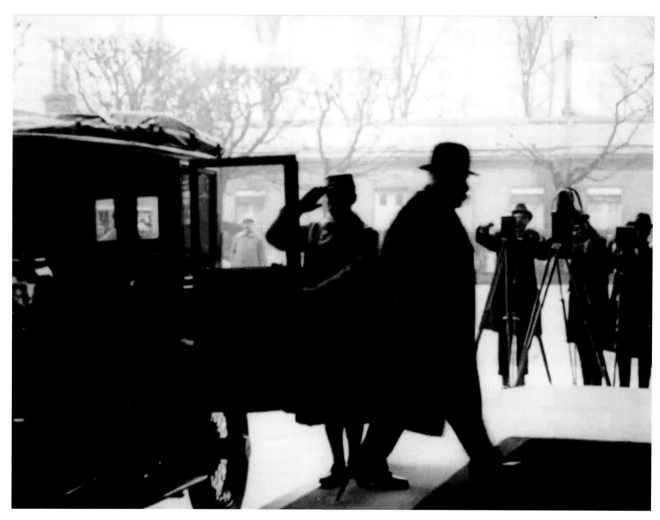

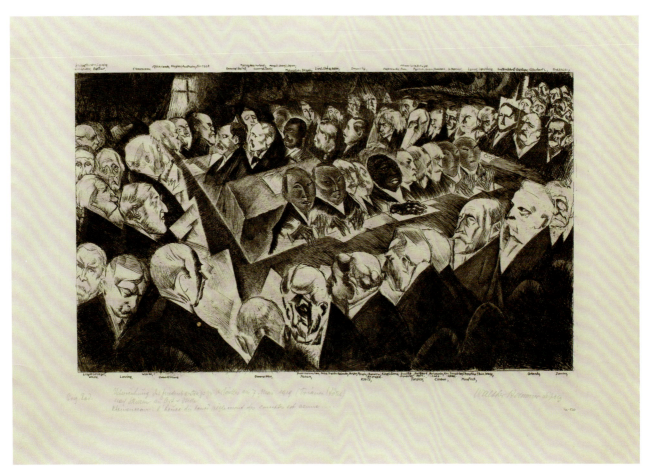

135

Überreichung des Friedensvertrags zu Versailles am 7. Mai 1919

Julius Walther Hammer

1919, Radierung, 51,5 × 67,5 cm
Militärhistorisches Museum der Bundeswehr,
Dresden, Inv.-Nr. BAAO4026

Literatur: Winkler 1993, S. 89–98;
MacMillan 2015, S. 607–608.

Julius Walther Hammer gibt auf seinem Blatt die düstere Stimmung wieder, die am 7. Mai 1919 im Hotel Trianon Palace in Versailles herrschte. Zum ersten Mal waren Delegationen der beiden langjährigen Kriegsgegner aufeinandergetroffen. Georges Clemenceau, französischer Ministerpräsident und Vorsitzender der Friedenskonferenz, eröffnete die Sitzung mit den Worten »Die Stunde der schweren Abrechnung ist gekommen« und überreichte nach einer kurzen frostigen Ansprache der deutschen Delegation den Vertragsentwurf. Der deutsche Außenminister Ulrich Graf von Brockdorff-Rantzau war demonstrativ sitzengeblieben. Er bestritt in seiner Erwiderung die deutsche Alleinschuld am Krieg und kritisierte die Härte der Friedensbedingungen scharf. Der amerikanische Präsident Wilson erregte sich: »Das ist die taktloseste Rede, die ich jemals gehört habe«. Die Reichsregierung erklärte, der Vertrag sei völlig unannehmbar und trat aus Protest gegen diesen »Diktatfrieden« geschlossen zurück. Die neue deutsche Regierung sah jedoch keine Alternative zu der Unterzeichnung und unterschrieb nach heftigen politischen Debatten und öffentlichen Demonstrationen am 28. Juni im Spiegelsaal von Versailles. *HUT*

136

Kuriertasche für den Transport des Versailler Vertrages 1919

Leder mit Beschlägen, 34 × 49,5 × 6 cm
Stiftung Haus der Geschichte der Bundesrepublik Deutschland, Bonn, Inv.-Nr. 1997/01/0673

Literatur: http://sint.hdg.de:8080/SINT5/SINT (14.2.2018).

In dieser Tasche brachte Felix Claassen, Offizier des »Reitenden Feldjägerkorps«, den am 7. Mai 1919 übergebenen Entwurf des Versailler Friedensvertrags von Paris nach Berlin. Das Stück wurde in der Familie des Kuriers sorgfältig verwahrt und 1997 dem Haus der Geschichte der Bundesrepublik übergeben. GD

136

137–138

Demonstration gegen den Vertrag von Versailles vor dem Reichstag

Hanni Michaelis

Berlin 15. Mai 1919, Fotografien, bpk-Bildagentur

Literatur: Schwarz 1973, S. 8–26, S. 45–46; Winkler 1993, S. 89–98; Kolb 2010, S. 47–49.

Die Veröffentlichung des am 7. Mai 1919 überreichten Vertragsentwurfs löste in Deutschland einen Sturm der Empörung und Massendemonstrationen aus. Der Waffenstillstand vom 11. November 1918 hatte die Erwartung geweckt, dass sich der Frieden an dem 14-Punkte-Plan des amerikanischen Präsidenten Woodrow Wilson orientieren werde, der nach einem Notenwechsel mit der US-Regierung im Herbst 1919 zur Friedensgrundlage gemacht werden sollte. Die Beratungen der Siegermächte, die am 18. Januar 1919 in Paris begannen, wurden indes geheim und ohne die Besiegten geführt – das widersprach schon dem ersten Punkt Wilsons, der Forderung nach transparenten Friedensverträgen. Die Ablehnung des »Diktatfriedens« und

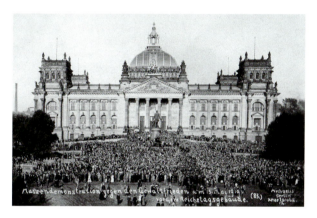

137

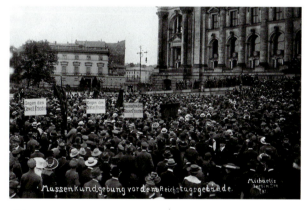

138

der »Kriegsschuldlüge« einte die Nation; nach einer Regierungskrise stimmte der Reichstag jedoch am 22. Juni 1919 mehrheitlich dafür, den Vertrag zu unterschreiben. GD

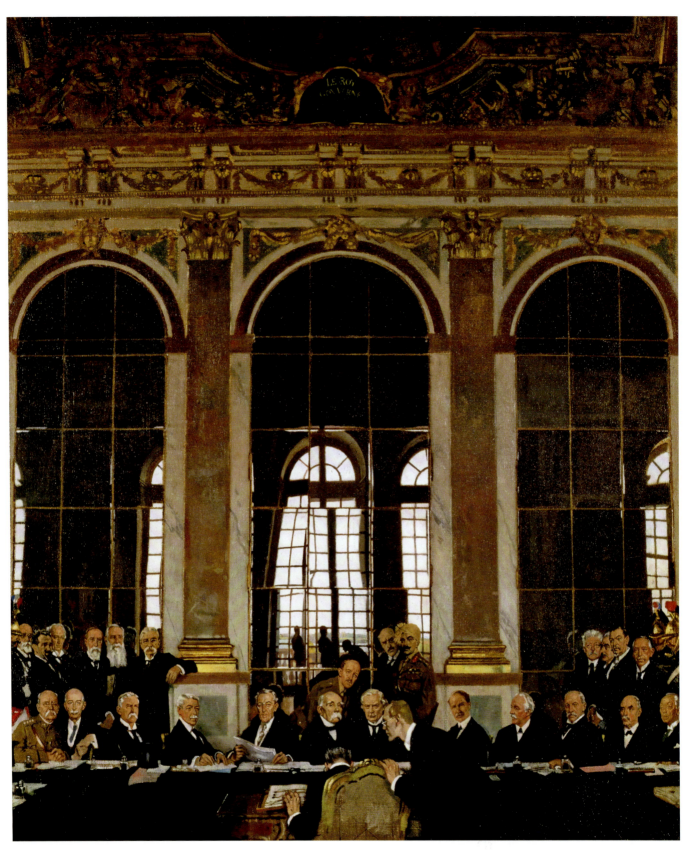

139
Die Unterzeichnung des Friedensvertrags im Spiegelsaal von Versailles

William Orpen

1919, Öl auf Leinwand (Reproduktion), 152,4 × 127 cm
Imperial War Museum, London, Inv.-Nr. Art IWM Art 2856

Literatur: AK Berlin 2003, Nr. VII/34; Kolb 2005, S. 6–10; MacMillan 2015, S. 622–625.

Dort, wo am 18. Januar 1871 die Proklamation des preußischen Königs Wilhelm I. zum deutschen Kaiser stattgefunden hatte, sollte mit der feierlichen Unterzeichnung des Friedensvertrags der Erste Weltkrieg beendet und eine europäische Neuordnung vorgenommen, aber nach dem Willen der Franzosen auch die Schmach der französischen Niederlage von 1871 ausgelöscht werden. Im Spiegelsaal waren am 28. Juni 1919 rund 1000 Personen anwesend. An einem hufeisenförmigen Tisch in der Mitte des Saales saßen die Bevollmächtigten der »alliierten und assoziierten Mächte«, davor stand ein kleines Tischchen mit dem Vertragstext. Nachdem die beiden deutschen Bevollmächtigten, Reichsaußenminister Hermann Müller und Minister Dr. Johannes Bell, in den Saal geführt worden waren, forderte sie der Präsident der Konferenz, der französische Ministerpräsident Georges Clemenceau, auf, ihre Unterschrift unter den Vertrag zu setzen. Es war ein kurzer Akt, umrahmt von deutlichen Zeichen der Demütigung. Der Vertrag eröffnete ein Zeitalter des Unfriedens, da er noch ganz von der Logik des Krieges bestimmt war. Das zukunftsorientierte Konzept des Völkerbunds, das der amerikanische Präsident Woodrow Wilson vertrat, wurde von der europäischen Strategie des Siegfriedens überlagert.

William Orpen, »official artist« der Friedenskonferenz, zeigt in diesem Auftragsbild der britischen Regierung mit der gebückten Haltung der beiden deutschen Vertreter den Gestus ihrer Unterwerfung und Demütigung. *HUT*

140
Karte der Abstimmungsgebiete in Ostdeutschland

Verlag Dietrich Reimer, Berlin

um 1919, Farblithografie und Typendruck auf Papier, 89,5 × 61,5 cm (Blatt)
Stiftung Haus der Geschichte der Bundesrepublik Deutschland, Bonn, EB-Nummer 2010/12/0041

Literatur: Schwarz 1973, S. 13–21; Kolb 2010, S. 41–45, S. 68.

Die Siegermächte versuchten das Deutsche Reich im Versailler Vertrag nachhaltig zu schwächen. Frankreich erreichte die Rückgabe der am 26. Februar 1871 im Vorfrieden von Versailles abgetretenen »Reichslande« Elsass-Lothringen und eine hohe Reparationszahlung zum Wiederaufbau der verwüsteten Dörfer – nach dem Vorbild der Friedensverträge von 1871. Das Reich verlor alle Kolonien in Übersee, das französischsprachige Gebiet um Eupen und Malmédy an Belgien und die Provinzen Posen und Westpreußen als »Korridor« für den Ostseezugang sowie einen Teil Oberschlesiens an die neu errichtete Republik Polen. Das Memelland fiel 1923 an Litauen. Danzig wurde ein Protektorat unter der Verwaltung des Völkerbunds. Immerhin konnten die Deutschen erreichen, dass dem »Selbstbestimmungsrecht der Völker« gemäß in einigen Grenzgebieten zu Dänemark und Polen Volksabstimmungen entscheiden sollten, was die abzutretenden Flächen in Nordschleswig, Ost- und Westpreußen sowie Schlesien verringerte. Insgesamt musste das Deutsche Reich 73 485 Quadratkilometer Land mit 7,325 Millionen Menschen, davon etwa die Hälfte Deutschstämmige, abtreten. Die Abstimmungen der Österreicher, sich dem Deutschen Reich anzuschließen, wurden als unzulässig ignoriert. *GD*

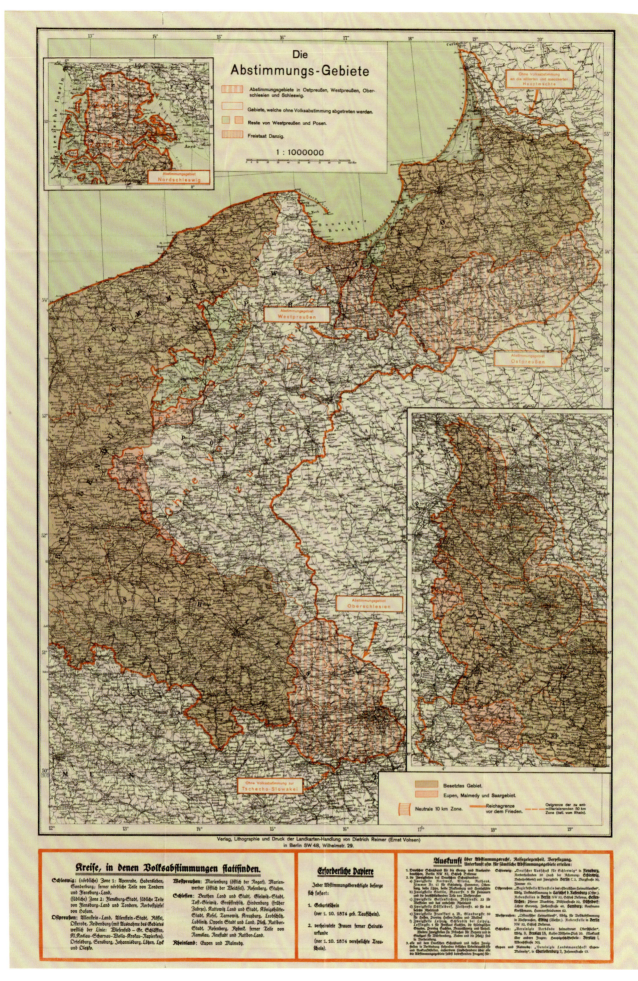

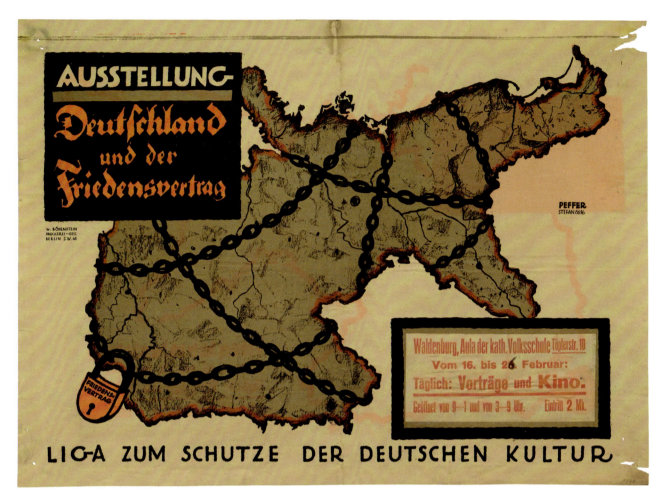

141

141

Ausstellungsplakat »Deutschland und der Friedensvertrag«

Franz Peffer

1920/21, Druckerei W. Büxenstein, Berlin
Farblithografie mit rotem Eindruck, 34,1 × 47,8 cm (Blatt)
Universitäts- und Landesbibliothek Münster,
Sammlung Weltkrieg, 37,021

Literatur: Blechschmidt 1968, S. 34; Kolb 2010, S. 42–45.

Die Volksabstimmungen lösten intensive Propagandakampagnen gegen den Versailler Vertrag aus. Die »Liga zum Schutze der deutschen Kultur« war im Februar 1919 aus der von Großindustriellen finanzierten »Antibolschewistischen Liga« hervorgegangen, die zuvor Karl Liebknecht und Rosa Luxemburg ermorden ließ und später Propagandaveranstaltungen, wie diese Ausstellung im niederschlesischen Waldenburg im Februar 1921, organisierte – bis Ende 1922 gab es solche Ausstellungen in 80 Städten mit rund 800 000 Besuchern. Das Plakat von Franz Peffer verbildlicht die Forderung nach Unteilbarkeit des Reiches durch quer gespannte Ketten, die auch Elsass-Lothringen einschließen. *GD*

142

Karikatur »Die Ratifikation. Der Friede ist perfekt – der Krieg kann weitergehen«

Olaf Gulbransson

in: Simplicissimus, 24. Jg., Nr. 31, 28.10.1919, S. 409
Typendruck mit Farbklischeedruck, 38 × 27 cm (Blatt)
Universitäts- und Landesbibliothek Münster, Z FOL 13–24,2

Literatur: Winkler 1993, S. 89–96.

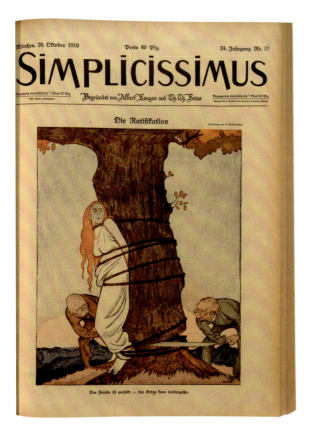

142

Der Friedensvertrag von Versailles, den die deutschen Bevollmächtigten am 28. Juni 1919 unterzeichnen mussten, rief in Deutschland über die Parteigrenzen hinweg heftige Ablehnung hervor. In Flugschriften, politischen Karikaturen und Plakaten machte sich die Empörung immer wieder Luft und verdrängte eine Diskussion auch über die deutsche Kriegsschuld. Politik und Öffentlichkeit empfanden den Vertrag von Anfang an als »Diktatfrieden«. Sie sahen in ihm die Ursache für einen künftigen Unfrieden und das Bedürfnis nach Revanche. Die Situation »Nach dem Krieg« mutierte in kurzer Zeit zu einer Politik »vor dem Krieg«. Als besonders demütigend empfand man den Paragrafen 231 des Vertrages, der Deutschland allein die Kriegsschuld zuwies, obwohl dieser nur die Reparationsforderungen begründen sollte. Auch wenn Gebietsverluste und die wirtschaftlichen Einbußen sowie die Verpflichtung zur Abrüstung und zu Reparationszahlungen die deutsche Politik und nationale Identität schwer belasteten, hatte das Deutsche Reich seine staatliche Integrität bewahren können und besaß angesichts der veränderten internationalen Konstellationen sogar die Chance zu einer baldigen friedlichen Revision der Vertragsbedingungen. Das erkannten jedoch nur wenige Beobachter an – zu emotional wurden die politischen Debatten in der Nachkriegszeit geführt. HUT

143

Filmplakat »Der Friedensvertrag von Versailles – Weltdrama in 2 Teilen, 4 Akte«

Walter Riemer

1923, Zweifarblithografie, 95 × 71 cm (Blatt)
Bibliothèque de Documentation Internationale
Contemporaine (BDIC), Nanterre,
Inv.-Nr. unbekannt

Literatur: Schwarz 1973, S. 16 – 17; Krüger 1973;
AK Berlin 2003, Nr. VII/36; Kolb 2010, S. 42 – 47,
63 – 69; Hainbuch 2016, S. 22 – 31.

Der Friedensvertrag als fortdauernde Last: Nicht nur die Abtretung eines Achtels der Reichsfläche und der Verlust von 7,325 Millionen Einwohnern, die Entwaffnung sowie Demontagen sollten dem Deutschen Reich strukturell und sehr lange die militärische Handlungs- und Angriffsfähigkeit nehmen, sondern auch die im Teil VIII des Vertragswerks unter den Paragrafen 231 bis 247 vorgesehenen Reparationszahlungen. Die alleinige Kriegsschuld Deutschlands (§ 231) sollte die Übernahme aller den alliierten Staaten und Bürgern entstandenen Schäden begründen, einschließlich der Pensionsansprüche der Invaliden und der Hinterbliebenen von Kriegsopfern. Eine Summe wurde nicht genannt, vielmehr sollte eine Reparationskommission die Höhe der Zahlungen nach der wirtschaftlichen Belastbarkeit Deutschlands festlegen; zu den 1921 bestimmten 132 Milliarden Goldmark kam noch die Ablieferung von Lokomotiven, Eisenbahn- und Kraftwagen, fast aller Handelsschiffe und von

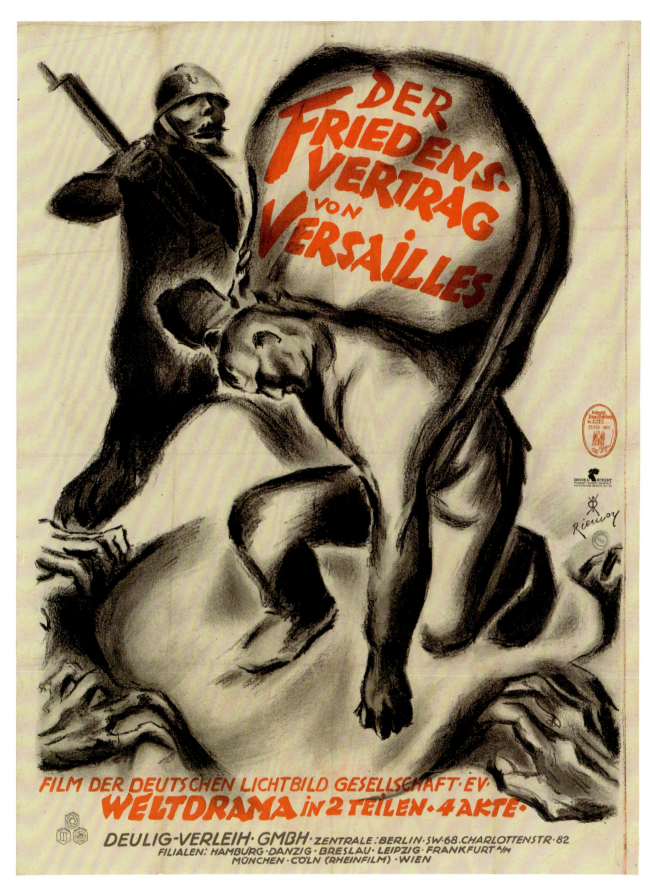

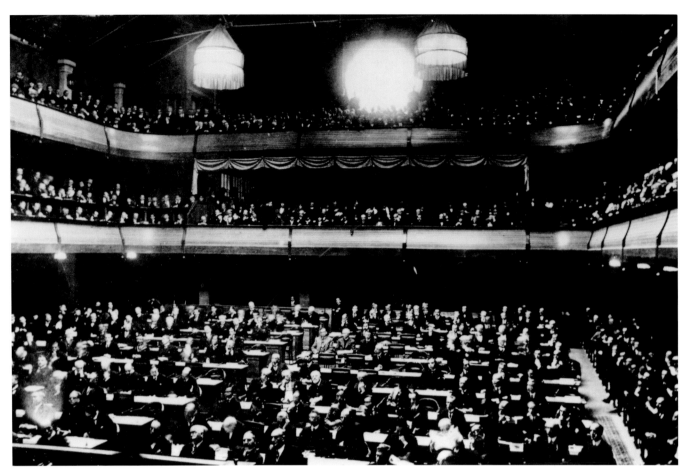

144

drei Vierteln der Fischereiflotte, der Auslandsguthaben seiner Bürger von zehn Milliarden Goldmark und eines großen Teils des Viehbestands. Zudem waren über zehn Jahre große Teile der geförderten Kohle abzuliefern und die Gruben des Saargebiets an Frankreich zu überlassen. Der Versailler Vertrag wurde daher als eine schwere Bürde angesehen, wie es hier der Plakatentwerfer Walter Riemer darstellte. *GD*

144

Erste Völkerbundsitzung in Genf am 15. November 1920

Fotografie, akg-images

Literatur: Dülffer 1981; Northedge 1986, S. 46–54; Kolb 2010, S. 37–40.

Die Vision einer friedensstiftenden Institution zwischen souveränen Fürsten und Staaten ist so alt wie diese selbst (vgl. Kat.-Nr. 129), blieb aber Utopie bis zu den Haager Friedenskonferenzen von 1899 und 1907. Die Einrichtung eines Schiedsgerichtshofs scheiterte 1913 an Deutschland und Österreich-Ungarn. Das bewog den amerikanischen Präsidenten Woodrow Wilson, in seinem 14-Punkte-Plan eine Institution zur Stabilisierung des Friedens zu fordern. In alle Friedensverträge von 1919/20 wurde die Stiftung des »Völkerbunds« (League of Nations, Société des Nations) mit einer eigenen Satzung am 28. April 1919 aufgenommen; allerdings lehnte der US-Senat den Beitritt ab. Der am 10. Januar 1920 gegründete Völkerbund erhielt als Institution der Siegerstaaten die Aufsicht über die vom Deutschen Reich abgetretenen Kolonien und Gebiete und sollte auf der Grundlage des Versailler Vertrages Schiedsgericht bei internationalen

Konflikten sein. Die Eröffnungsversammlung fand am 15. November 1920 im Hôtel National in Genf statt. Die Vollversammlung von je drei Delegierten der 44 Mitgliedsnationen war das zentrale Gremium, der beratende *Council* bestand aus den drei Großmächten und Japan sowie zwölf wechselnden Staaten. Deutschland wurde erst 1926 Mitglied und trat 1933 wieder aus. Das Prinzip, fast alle Entscheidungen nur einstimmig zu treffen, raubte dem Völkerbund aber seine Wirksamkeit. 1946 aufgelöst, wurde er von den Vereinten Nationen (U.N.) beerbt. GD

145

Plakat »Brennende Klöster, Aufruhr – Krieg in der übrigen Welt«

März 1936, hg. von Gaupropagandaleitung Württemberg-Hohenzollern der NSDAP
Zweifarblithografie, 98,8 × 69 cm (Blatt)
Universitäts- und Landesbibliothek Münster, Sammlung Weltkrieg, 2,616

Literatur: Treue 1958, S. 182; Jacobsen 1972, S. 233–236, S. 240–265; Fest 1973, S. 298–299, S. 600–608, S. 680–684, S. 696, S. 738–739, S. 831–832; Thamer 1986, S. 313, S. 534–542, S. 600; Grüttner 2014, S. 207, S. 223, S. 513.

Friedenspropaganda bei gleichzeitig aggressiver Außenpolitik betrieb die deutsche NS-Regierung schon bald nach der Machtübernahme. In offiziellen Reden trat der deutsche Reichskanzler seit dem Mai 1933 für den Weltfrieden ein und forderte nur die Revision des Versailler Vertrages – beides förderte in Deutschland seine Popularität. Die Einführung der Wehrpflicht am 16. März 1935 und die deutsche Wiederaufrüstung, ebenso der Einmarsch in das eigentlich entmilitarisierte Rheinland am 7. März 1936 – jeweils unter öffentlichen Friedensbeteuerungen – setzten Teile des Versailler Vertrages außer Kraft und wurden von Frankreich und Großbritannien hingenommen. Am 7. März 1936 löste Hitler den

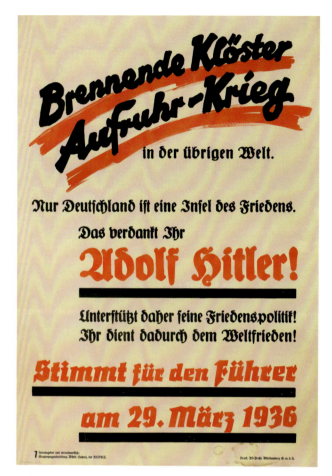

145

Reichstag auf und setzte eine Volksabstimmung drei Wochen später an. Dies Plakat dazu wirbt gleich dreimal mit dem »Frieden«. »Brennende Klöster« spielt auf die Anarchie in Spanien an – linksterroristische Anschläge auf Identifikationsbauten der Konservativen kurz vor Ausbruch des Bürgerkriegs – und sollte Kritikern seiner Kirchenpolitik zeigen, dass es anderswo viel schlimmer zugehe. Die Abstimmung brachte offiziell 98,8 Prozent Zustimmung. Erst in einer Geheimrede vor deutschen Chefredakteuren am 10. November 1938 enthüllte Hitler seine Friedensrhetorik als pure Propaganda. Er verstand Kampf und Krieg als Bestimmung des Menschen – »im ewigen Frieden geht [die Menschheit] zugrunde«. Seine Politik zielte auf Krieg. Dem »Rassenkampf« der NS-Bewegung entsprach der »Klassenkampf« der Kommunisten und der Sowjetunion, die eine vergleichbar unfriedliche Ideologie pflegten. GD

207

146

Konferenztisch der Potsdamer Konferenz mit Josef Stalin, Harry S. Truman und Winston Churchill

um den 17. bis 25. Juli 1945
Fotografie, akg-images

147

Presseaufnahme von Josef Stalin, Harry S. Truman und Clement Attlee bei der Potsdamer Konferenz

Jewgeni Chaldej

um den 28. Juli/1. August 1945
Fotografie, bpk-Bildagentur

Literatur: Deuerlein 1970; Timmermann 1997; Benz 2012, S. 90–119.

Die Potsdamer Konferenz vom 17. Juli bis 2. August 1945 diente den drei Siegermächten zur Klärung politischer, territorialer und wirtschaftlicher Fragen nach der Kapitulation des Deutschen Reiches. Die Verlierer waren nicht beteiligt. In Potsdam tagte man, weil hier am 21. März 1933 die konservative deutsche Elite die NS-Bewegung anerkannt hatte.

Neben den nachmittäglichen Vollversammlungen mit Stalin, Truman und dem britischen Premier tagten vormittags die Außenminister und die zur Klärung von Einzelfragen eingesetzten Ausschüsse. Daneben gab es gemeinsame Mittag- und Abendessen der Regierungschefs zur Vertrauensbildung. Der runde Tisch bildete die theoretische Gleichberechtigung der Siegermächte ab. Am Ende stand ein Protokoll,

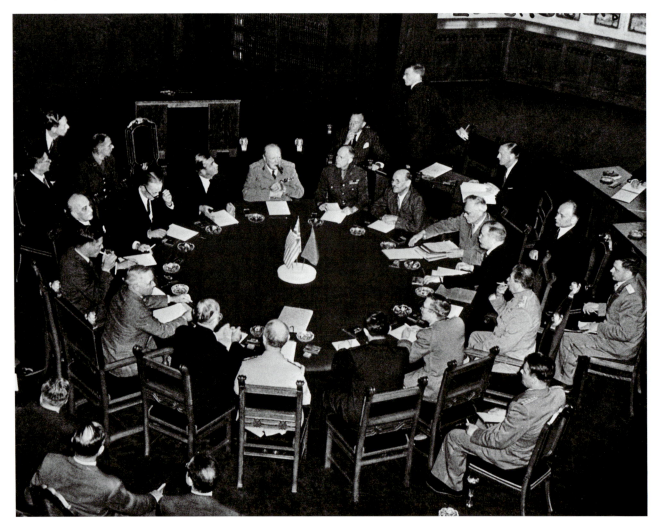

146

aus dem nur eine Pressemitteilung über die Ergebnisse veröffentlicht wurde (»Potsdamer Abkommen«).

Man beschloss die Entmilitarisierung, Entnazifizierung und Produktionskontrolle Deutschlands, den Aufbau demokratischer Strukturen – beginnend bei der Kommunalverwaltung –, die Bestrafung der Kriegsverbrecher sowie Reparationen und Demontagen zugunsten der Sowjetunion. Die Teilung Deutschlands in vier Besatzungszonen wurde bestätigt, das nördliche Ostpreußen der Sowjetunion zugesprochen und die von Polen beanspruchten Gebiete unter »polnische Verwaltung« gegeben, vorbehaltlich der endgültigen Regelung bei einer »Friedenskonferenz«. Ethnische Säuberungen wurden als »ordnungsgemäße Überführung der deutschen Bevölkerung, die in Polen, [der] Tschechoslowakei und Ungarn zurückgeblieben sind« legitimiert, betroffen waren nach vorsichtigen Schätzungen mindestens vier bis fünf Millionen Menschen.

Pressefotografen waren nur in den ersten zehn Minuten der Plenarsitzungen zugelassen. Das erste Foto zeigt den runden Tisch mit den Verhandlungsführern auf den größeren Chefsesseln, oben Churchill; das zweite die Presseaufnahmen, nachdem Churchill aufgrund seiner Wahlniederlage am 28. Juli 1945 durch den Labour-Premier Clement Attlee ersetzt worden war. *GD*

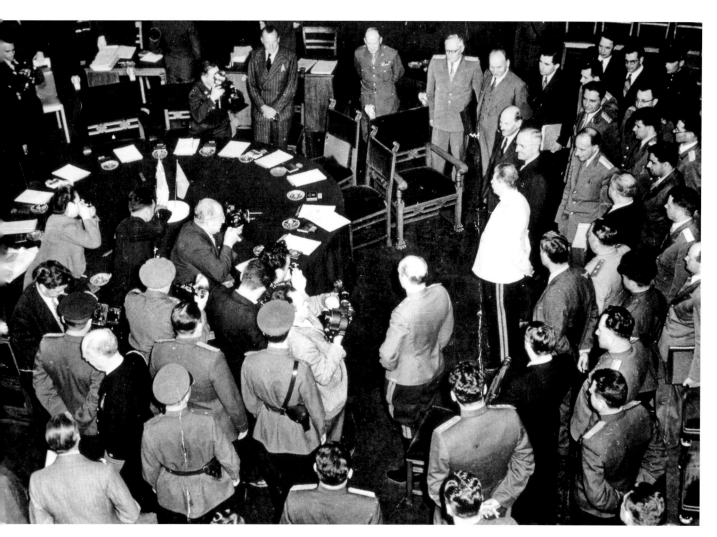

147

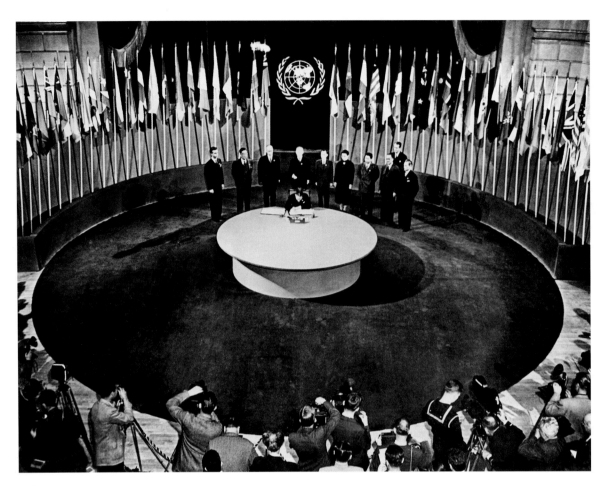

148

148
Unterzeichnung der UN-Charta in San Francisco
24. Juni 1945
Fotografie, akg-images

Literatur: Wolf 2005; Gareis/Varwick 2014.

Am 24. Juni 1945 wurde die Charta der Vereinten Nationen von 50 Gründungsstaaten beschlossen, um »künftige Geschlechter vor der Geißel des Krieges zu bewahren, die zweimal zu unseren Lebzeiten unsagbares Leid über die Menschheit gebracht hat«, auf der Grundlage der Menschenrechte, »der Gleichberechtigung von Mann und Frau sowie von allen Nationen« und des Selbstbestimmungsrechts der Völker. Der völkerrechtlich bindende Vertrag sollte »den Weltfrieden und die internationale Sicherheit wahren und zu diesem Zweck wirksame Kollektivmaßnahmen treffen, um Bedrohungen des Friedens zu verhüten und zu beseitigen, Angriffshandlungen und andere Friedensbrüche zu unterdrücken und internationale Streitigkeiten [...] durch friedliche Mittel nach den Grundsätzen der Gerechtigkeit und des Völkerrechts beizulegen [...]«.

Anders als der gescheiterte Völkerbund besitzt die UNO neben der Vollversammlung den von den fünf Großmächten und wechselnden Nationen gebildeten Weltsicherheitsrat, der eben auch exekutive Aufgaben wahrnimmt, allerdings vom Vetorecht der ständigen Mitglieder oft gelähmt wird. Außerdem gibt es inzwischen 17 Organisationen für fachliche Zusammenarbeit. Seit 1956 gibt es bewaffnete Friedensmissionen zur Begleitung von Friedensprozessen, seit 1960 sind diese mit blauen Helmen ausgerüstet. *GD*

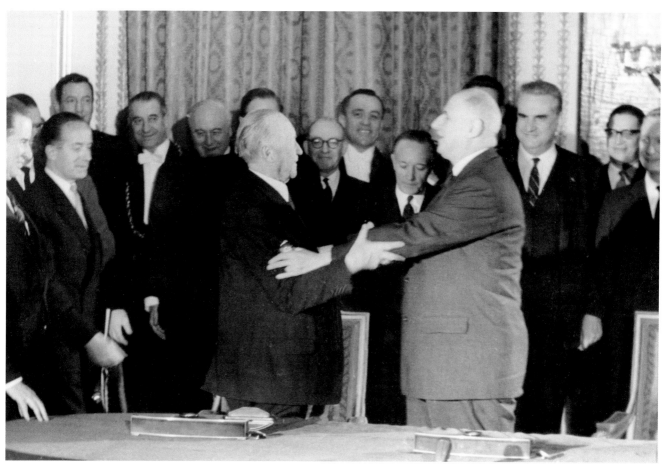

149

149

Charles de Gaulles und Konrad Adenauer nach der Unterzeichnung des Élysée-Vertrags

22. Januar 1963
Fotografie, akg-images

Literatur: Münger 2003, S. 180–190, S. 257–291; Wolfrum 2005, S. 255–258; Defrance/Pfeil 2011, S. 203–205; Miard-Delacroix 2011, S. 30–33; Defrance 2014, S. 127–144; Linsenmann 2016.

Mit herkömmlichen Gesten der Versöhnung wie Handschlag, Umarmung und Friedenskuss bekräftigten der französische Präsident Charles de Gaulle und Bundeskanzler Konrad Adenauer den am 22. Januar 1963 in Paris unterzeichneten Élysée-Vertrag über die deutsch-französische Zusammenarbeit in Politik, Militär und Kultur. Seitdem treffen sich die Regierungen zweimal jährlich. Städtepartnerschaften blühten auf und der Jugendaustausch erreichte seitdem über acht Millionen junge Franzosen und Deutsche. Die »Erbfeindschaft« (vgl. Kat.-Nr. 131–142) sollte durch Zusammenarbeit, Freundschaft und gegenseitiges Kennenlernen beendet werden. 1991 begann eine vergleichbare Aussöhnung mit Polen.

Der Vertrag war durch 15 vertrauensbildende Begegnungen seit 1958 vorbereitet worden. Das Treffen in Reims 1962, dessen Kathedrale die Deutschen 1914 zerstört hatten und wo sie am 7. Mai 1945 kapitulierten, sollte einen negativen in einen positiven Erinnerungsort überführen. Der Frieden in Europa sollte ebenso durch wirtschaftliche Verflechtung in der Montanunion (1951), EWG (1957), EG (1993) sowie eine militärische Zusammenarbeit gefestigt werden. *GD*

150

»Das Rote Telefon« zwischen Washington und Moskau

wohl 2015
Fotografie, Bildarchiv imageBROKER

Literatur: Steininger 2003, S. 72–90; Leffler/Westad Bd. 2, S. 65–87 (James G. Hershberg); »Die Presse« s. http://diepresse.com/home/ausland/aussenpolitik/4722678 (3.5.2015), Nato-und-Russland-richten-Rotes-Telefon-ein; Stöver 2017, S. 377–380.

150

Die beiden roten Telefone amerikanischer und sowjetischer Bauart symbolisieren kriegsverhütende Maßnahmen im Kalten Krieg – der Zeit der Ost-West-Konfrontation zwischen 1947 und 1991. Die Einrichtung einer unmittelbaren Telefonverbindung zwischen den Regierungschefs im Sommer 1963 sollte einem Atomkrieg »aus Versehen« vorbeugen und angesichts der auf wenige Minuten reduzierten Reaktionszeiten bei einem Nuklearangriff der Klärung von Missverständnissen dienen. Denn in der sogenannten Kuba-Krise im Oktober 1962 war ein angesichts amerikanischer Raketenstationierungen in der Türkei und russischer auf Kuba drohender Atomkrieg durch einen beiderseitigen Stationierungsverzicht per informeller Geheimdiplomatie nur knapp vermieden worden.

Angesichts der drastischen Verschlechterung der Beziehungen zwischen der NATO und Russland durch die russische Besetzung der Krim 2014 wurde die Verbindung im Frühjahr 2015 erneuert. *GD*

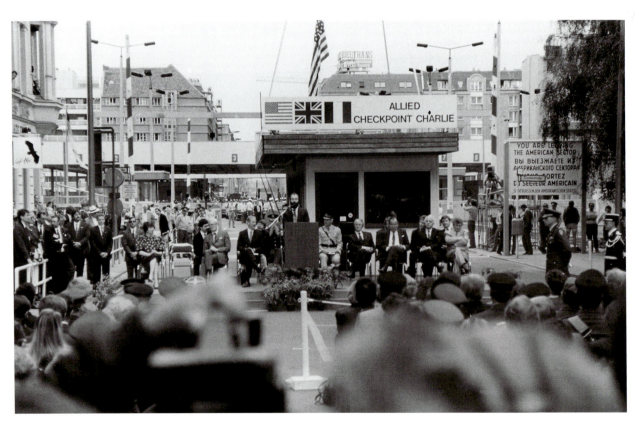

151

151

Ansprache des DDR-Außenministers Markus Meckel beim Abbau des Grenzpostens Checkpoint Charlie vor den Außenministern bei den Zwei-plus-vier-Gesprächen in Berlin

Klaus Lehnartz

22. Juni 1990
Fotografie, bpk-Bildagentur

152

Präsident Michail Gorbatschow, Bundeskanzler Helmut Kohl und Außenminister Hans-Dietrich Genscher im Kaukasus

Roberto Pfeil

15. Juli 1990,
Fotografie, akg-images

Literatur: Gorbatschow 1995, S. 706–725; Dülffer 2004, S. 106–107; Plato 2009, S. 222–225, S. 282–284, S. 374–395; Stöver 2017, S. 457–458.

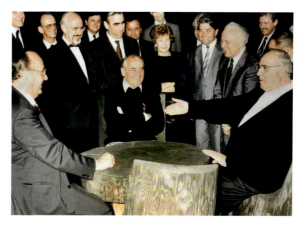

152

Der Rüstungswettlauf zwischen dem Ostblock und der NATO endete mit der Einsicht des seit 1985 amtierenden sowjetischen Parteichefs Michail Gorbatschow, dass sein Staat damit überfordert sei, zumal angesichts der überwiegend defensiven Einstellung der westlichen Länder. In seinen Memoiren berichtete er, wie bei vielen persönlichen Begegnungen mit allen führenden Staatsmännern des Westens Vertrauen wuchs. Als sich seine Wirtschaftsreformen zu einer Wirtschaftskrise auswuchsen und die sowjetische Hegemonie im Ostblock erodierte, brachen im Herbst 1989 die kommunistischen Regime in Polen, Ungarn, der DDR, der Tschechoslowakei, Rumänien und Bulgarien zusammen. 1991 zerfiel gegen den Willen Gorbatschows sogar die Sowjetunion.

Die seit dem Potsdamer Abkommen 1945 entstandene Ordnung Mitteleuropas und vor allem Deutschlands war neu zu regeln – im Konsens der Staaten. Als bei der »Open Skies«-Konferenz in Ottawa die Außenminister der NATO- und Warschauer-Pakt-Staaten am 13. Februar 1990 darüber berieten, vereinbarten die Außenminister der Bundesrepublik Deutschland und der DDR sowie der vier Siegermächte des Zweiten Weltkriegs gemeinsame Gespräche über die deutsche Einheit. Die Einzelheiten wurden in vier »Zwei-plus-vier«-Treffen geregelt. Bei dem Treffen am 22. Juni 1990 wurde das Kontrollgebäude am Grenzübergang »Checkpoint Charlie« in Berlin spektakulär abgebaut – die Aufnahme zeigt den DDR-Außenminister Markus Meckel bei seiner Ansprache, die übrigen Außenminister sitzen hinter ihm.

Entscheidend bei den Verhandlungen war das persönliche Vertrauen der führenden Politiker, das sich auch bei dem Besuch von Bundeskanzler Kohl in Russland am 15./16. Juli 1990 ausdrückte: Russland stimmte dem Beitritt des wiedervereinigten Deutschlands zur NATO zu; für den sowjetischen Truppenabzug gab es Wirtschaftshilfen, weshalb auch der deutsche Finanzminister Theo Waigel (stehend hinter Gorbatschow) teilnahm. Der am 12. September 1990 in Moskau unterschriebene Deutschlandvertrag wurde faktisch der seit 1945 ausstehende Friedensvertrag. *GD*

153

Die Waffen nieder!

Bertha von Suttner

a) Ausgabe Dresden: E. Pierson o. J. (um 1892), Leineneinband, geprägt und farbig bedruckt, 18,7 × 13,5 × 2,4 cm

b) Fortsetzung: Martha's Kinder. Volksausgabe, 44.–64. Tausend, Dresden: E. Pierson o. J. (um 1902), Leineneinband, geprägt und farbig bedruckt, 22,9 × 16 × 1,8 cm

c) De Wapens neergelegd. Roman, 6. Aufl., Amsterdam: Gebr. E. & M. Cohen o. J. (1906), Leineneinband, geprägt und farbig bedruckt, 20,8 × 16,4 × 2,9 cm

d) Volksausgabe 211.–225. Tausend, Berlin: Verlag Wien-Berlin 1919, Pappeinband bedruckt, 22 × 15,6 × 2,8 cm

e) Neuauflage mit Vorwort von Willy Brandt, Hildesheim: Gerstenberg Verlag, 1982, Einband grau und blau bedruckt, 21,4 × 15,6 × 3 cm

f) Berlin: Deutsche Literaturgesellschaft 2016, kartoniert und bedruckt, 21 × 14,9 × 2 cm
LWL-Museum für Kunst und Kultur, Münster, Sign. SDA 282, 284, 285, 283, DA 2515, DA 2514

Literatur: Lughofer/Pesnel 2016, S. 7–15; Hamann 1986; AK Siegen 1914.

153 a

153 b

153 c

153 d

153 e

153 f

Der zuerst 1889 erschienene Roman »Die Waffen nieder!« ist das bekannteste Werk der österreichischen Friedensaktivistin Bertha von Suttner. Der Titel des Buches spiegelt ihre These, dass aus zukünftigen Kriegen aufgrund moderner Tötungsinstrumente keine Seite mehr als Gewinner hervorgehen könne. Das autobiografisch zu verstehende Werk erzählt die Geschichte der Adligen Martha Althaus, deren Leben maßgeblich durch verschiedene Kriege bestimmt wird, in deren Verlauf sie 1859 bei Solferino zunächst ihren ersten Ehemann verliert und im Verlauf der Deutschen Einigungskriege stets um ihren zweiten bangen muss.

Gegen den Trend der Zeit stellte Suttner sich gegen einen übersteigerten Nationalismus. In unermüdlichem Einsatz hierfür reiste sie um die Welt, hielt Vorträge, verfasste Schriften und inspirierte ihren Freund Alfred Nobel zur Stiftung des Friedensnobelpreises, der ihr 1905 in Anerkennung ihrer Bemühungen um den Frieden als erster Frau überreicht wurde. Der Roman wird bis heute immer wieder aufgelegt; die Einbände älterer Ausgaben zeigen oft Friedenssymbole. *AS*

154

**Plakat »Krieg dem Kriege! –
Krieg dem Hasse!«**

1923, Plakatdruck, 85 × 61,6 cm
Stiftung Deutsches Historisches Museum, Berlin,
Inv.-Nr. P 63/442

155

**Plakat »Freiherr von Schönaich –
Wie ich Pazifist wurde«**

1926, Plakatdruck, 92,3 × 59,7 cm
Stiftung Deutsches Historisches Museum, Berlin,
Inv.-Nr. P 63/37

Literatur: Appelius 1992, S. 165–180;
Gräper 1999, S. 201–217.

―

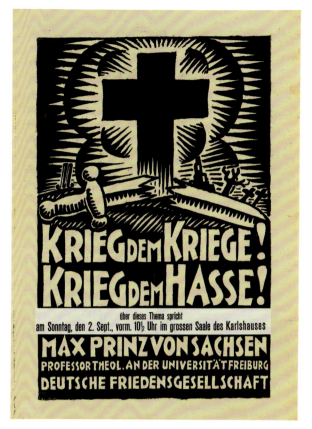

154

Gegen die Rufe nach Revanche für den Versailler Vertrag erhoben sich Stimmen für den Frieden – auch in Deutschland. Der Königssohn Prinz Max von Sachsen hatte als katholischer Feldgeistlicher im Ersten Weltkrieg in Belgien offen Kritik am brutalen Vorgehen gegen die Zivilbevölkerung geübt. Bei Vortragsreisen – hier eine Ankündigung für das Karlshaus in Frankfurt am Main – warnte er vor Hass und erneutem Krieg. Sein Pazifismus war religiös motiviert: Auf dem Bild siegt das Kreuz über die Kriegsschrecken.

Paul von Schoenaich war hochdekorierter Offizier im Ersten Weltkrieg und wurde einer der bedeutendsten Pazifisten der Weimarer Republik. Glaubte er bis 1918 noch fest an den Sieg, führten die Novemberrevolution und die Flucht des Kaisers zu einem Sinneswandel. 1920 aus dem Militärdienst ausgeschieden, schloss er sich der Deutschen Friedensgesellschaft an und wurde 1929 sogar deren Präsident. Als engagierter Redner vertrat er vielfach die deutschen Pazifisten auf internationalen Friedenstagungen und hielt Kontakt zu den nun ebenfalls für den Frieden eintretenden ehemaligen Kriegsgegnern der Deutschen. *AS*

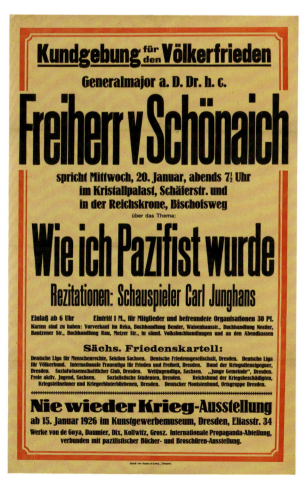

155

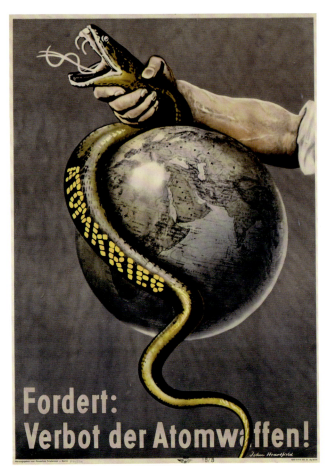

156

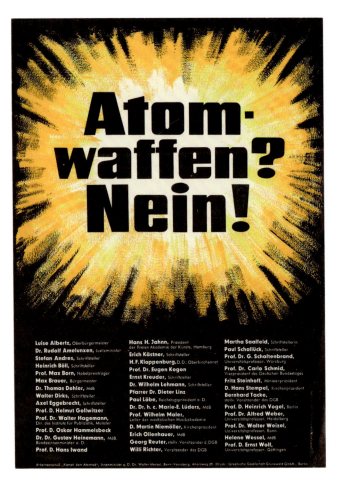

158

156

Plakat »Atomkrieg. Fordert: Verbot der Atomwaffen!«

John Heartfield

1955, Papier, Offsetdruck, 58,1 × 41 cm
Stiftung Deutsches Historisches Museum, Berlin,
Inv.-Nr. P 83/150

157

Plakat »Nicht Atomwaffen, sondern Atomkraftwerke«

Hg. Deutscher Friedensrat (DDR)

1955, Papier, Offsetdruck, 60 × 84 cm
Stiftung Deutsches Historisches Museum,
Berlin, Inv.-Nr. P 94/1238

158

Plakat »Atomwaffen? Nein!«

Walter Menzel

Papier, gedruckt, 29,7 × 21 cm
Stiftung Deutsches Historisches Museum, Berlin,
Inv.-Nr. P 71/25

Literatur: Sabrow 2009, S. 156; Baron 2003,
S. 30 – 32; Muth 2001, S. 89; Ploetz 2004, S. 288;
Paul 2006, S. 257.

Das nukleare »Gleichgewicht des Schreckens« forcierte den Rüstungswettlauf der Supermächte. Auch angesichts der Aufnahme der Bundesrepublik in die NATO und der Gründung des Warschauer Pakts 1955 stieg die Angst vor einem Atomkrieg. Der Ostberliner Grafiker John Heartfield charakterisiert diese Gefahr 1955

216

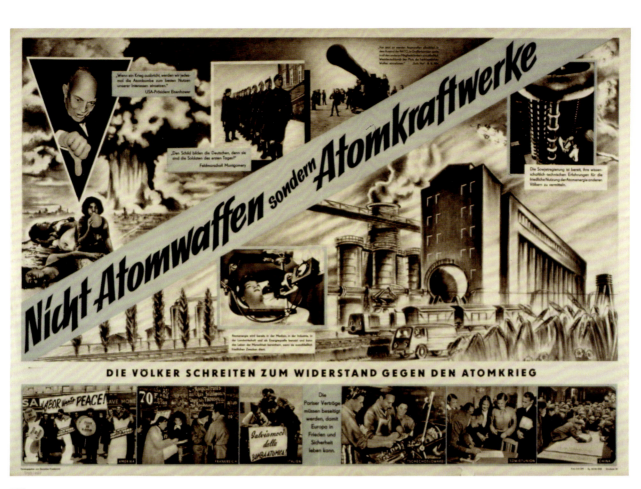

157

als Schlange, die sich um den Erdball windet. Dabei wiederholt er ein bereits 1936 entstandenes Plakat und ersetzt seinen damaligen Slogan »Weg frei für den Frieden« durch die aktuelle Forderung »Verbot der Atomwaffen!« Das bedrohlich wirkende Motiv der Dollar-züngigen Schlange soll den imperialistischen Westen als potenziellen Aggressor darstellen. Das große nukleare Arsenal der Sowjetunion bleibt dabei ausgeblendet.

Aus demselben Jahr datiert ein weiteres Plakat des Deutschen Friedensrates, das Atomkraftwerke statt Atomwaffen fordert: Vorbildhaft bei der friedlichen Nutzung von Atomenergie sei die Sowjetunion. Auch im Westen protestierten Menschen gegen den Atomkrieg. Der Friedensrat der DDR war ein von der SED gesteuertes Organ, das als Mitglied des Weltfriedensrates international für die Abrüstung im Westen werben und auf die Bundesrepublik und ihre Friedensbewegung einwirken sollte.

In Westdeutschland weckte die Wiederbewaffnung den Widerstand. Zur Diskussion um die Ausrüstung der Bundeswehr mit atomaren Trägerköpfen brachte der Arbeitsausschuss »Kampf dem Atomtod« 1958 das Plakat »Atomwaffen? Nein!« heraus, auf dem 40 einzeln benannte, prominente Atomwaffengegner von Heinrich Böll und Gustav Heinemann bis Helene Wessel ihren Protest bekundeten. *AS*

159

160

161

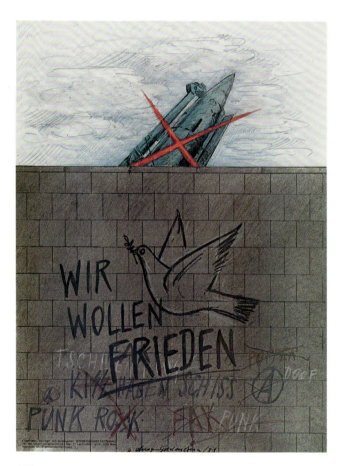

162

159

**Plakat »Thema: Sicherheit.
Der nächste Weltkrieg ist mit
Sicherheit der letzte«**

Klaus Staeck und Gerhard Steidl

um 1981, Papier, Offsetdruck, 84,1 × 59,3 cm
Stiftung Deutsches Historisches Museum, Berlin,
Inv.-Nr. P 2004/496

160

Plakat »Friedensherbst '84«

Serviceteam

Köln 1984
Papier, Offsetdruck, 84,2 × 59,4 cm
Stiftung Deutsches Historisches Museum, Berlin,
Inv.-Nr. P 2008/373

161

**Plakat »Keine neuen Atomraketen.
Den Nato-Beschluß
nicht verwirklichen«**

Komitee für Frieden,
Zusammenarbeit und Abrüstung,
um 1980–1982
Papier, Offsetdruck, 59,4 × 41,8 cm
Stiftung Deutsches Historisches Museum, Berlin,
Inv.-Nr. P 83/22

162

Plakat »Wir wollen Frieden«

Helmut Kurz-Goldenstein

für den Österreichischen Friedensrat
1981, Papier, Offsetdruck, 64,8 × 48 cm
Stiftung Deutsches Historisches Museum, Berlin,
Inv.-Nr. P 83/52

Literatur: Paul 2006, S. 254–257;
Heidemeyer 2011, S. 247–262.

Die Zuspitzung des Kalten Krieges durch die atomare »Nachrüstung« der NATO ab 1979 brachte viele gesellschaftliche Initiativen hervor, die auf ein zeittypisches Bedrohungsgefühl reagierten. Besonders der NATO-Doppelbeschluss und die Abkehr von der Entspannungspolitik motivierten die künstlerische Wiedergabe des Ost-West-Konflikts durch das Bild des Atompilzes (»Mushroom Cloud«). Klaus Staecks Plakat »Thema: Sicherheit« veranschaulicht dies zusätzlich mit der nüchternen Feststellung »Der nächste Weltkrieg ist mit Sicherheit der letzte« und spielt damit auf das Auslöschungspotenzial des nuklearen Waffenarsenals an.

Die Friedensbewegung organisierte Großdemonstrationen, wie etwa die Aktion »Friedensherbst 1984«, auf der u. a. eine Menschenkette von Duisburg nach Hasselbach initiiert wurde. Die Menschen bildeten das »CND«-Zeichen der britischen »Campaign for Nuclear Disarmament«, das der Künstler Gerald Holtom 1958 nach den Zeichen für »C« und »D« aus dem Winkeralphabet schuf und das zu einem zentralen Symbol der Friedensbewegung wurde.

Der Vorwurf, die Friedensbewegung diene dem Ostblock, ist an den Plakaten des »Komitees für Frieden, Abrüstung und Zusammenarbeit« (KOFAZ) abzulesen, dessen Mitgliedern Kontakte zu west- und ostdeutschen Kommunisten vorgeworfen wurden. Die weiße Friedenstaube auf blauem Grund war eine Ikone der Friedensbewegung. Vom Ostblock unterstützt wurde auch der KPÖ-nahe »Österreichische Friedensrat«, dem der Künstler Helmut Kurz-Goldenstein nahestand. Die westliche Politik, repräsentiert durch die Pershing II-Raketen, wird vor dem Hintergrund ostdeutschen Friedenswillens als Gefahr für den Frieden diskreditiert. Das Bild des Graffitis mit der Friedenstaube vermittelt dabei die Illusion einer freien Protestkultur im Osten. *AS*

163
Plakat »Künstler für den Frieden«

Antonio Saura

1983, Offsetdruck auf Papier,
84 × 59,4 cm (Blatt)
Stiftung Haus der Geschichte der Bundesrepublik
Deutschland, Bonn, Inv.-Nr. 2015/02/0195

Literatur: AK Bern/Wiesbaden 2012, S. 255–269.

———

»Künstler für den Frieden« ist der Titel einer westdeutschen Initiative, die 1981 von Eva Mattes und anderen Kulturschaffenden ins Leben gerufen wurde. Aktionen mit namhaften Künstlern, u. a. in Bochum, Hamburg und Dortmund, sollten die Friedensbewegung unterstützen. Der spanische Künstler Antonio Saura illustriert hier ein Gedicht des bekannten Satirikers Francisco de Quevedo: Die Obrigkeit zeigt er in Gestalt eines Hunde- oder Schlangenkopfes: »Trotz aller Ehrung bist Du, Herrscher über uns … die höchste Niedertracht, der Ekel, der Kot«. Die Friedensbewegung verstand sich grundsätzlich als Opposition. *AS*

164
**Demonstrationsfahne der HCA:
»Cooperation instead of war!«**

1991, Stoff, blau bedruckt, 78 × 81,5 cm
Stiftung Haus der Geschichte der Bundesrepublik
Deutschland, Bonn, Inv.-Nr. 2001/03/0015

Literatur: Schennink 1997, S. 435–452.

———

Die im Oktober 1990 in Prag gegründete »Helsinki Citizens' Assembly« (HCA) ist ein aus 19 Sektionen bestehender internationaler Zusammenschluss von Bürgerrechts- und Menschenrechtsgruppen aus allen OSZE-Staaten mit dem Ziel der europäischen Integration von unten heraus. Mit Beginn der Spannungen auf dem Balkan entstand bereits im Mai 1991 eine HCA in Sarajewo, die im Juli 1991 die erste Internationale Konferenz des HCA in Belgrad organisierte. Eine internationale Friedenskarawane durch ganz Jugoslawien sollte parallel auf die Opposition gegen den Krieg aufmerksam machen. Die weiße Taube auf blauem Grund war ein wichtiges Symbol der westlichen Friedensbewegung (vgl. Kat.-Nr. 161). *AS*

164

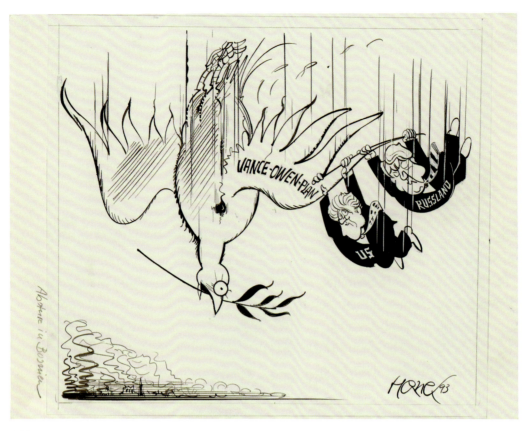

165

165

»Absturz in Bosnien«

Walter Hanel

1993, Papier auf Karton, 25,2 × 32,4 cm (Blatt)
Stiftung Haus der Geschichte der Bundesrepublik
Deutschland, Bonn, Inv.-Nr. 2011/09/0086.0183

Literatur: AK Hannover 2002;
AK Göttingen 1993, S. 15–18.

Der am 7. Februar 1992 in Maastricht unterzeichnete Vertrag zur Gründung der Europäischen Union war auch mit dem Wunsch nach dauerhaftem Frieden legitimiert. Der Fall des Eisernen Vorhangs und das Ende der Ost-West-Konfrontation stärkten die Hoffnung, zwischenstaatlicher Gewalt mittels europäischer Integration vorzubeugen. Umso ernüchternder waren die ethnischen Konflikte auf dem Balkan beim Zerfall Jugoslawiens. Walter Hanel stellt im Bild der abgeschossenen Friedenstaube die letztlich erfolglosen Friedensbemühungen beim Bosnienkrieg dar. Mithilfe des Vance-Owen-Plans der beiden Vorsitzenden der Genfer Jugoslawienkonferenz, Cyrus Vance und David Owen, sollte der Konflikt beigelegt werden: Ein in zehn Provinzen gegliederter bosnischer Einheitsstaat sollte mit Ausnahme Sarajevos aus drei mehrheitlich von Serben, Kroaten und Muslimen verwalteten Zonen bestehen. Die Ablehnung des Plans im bosnisch-serbischen Parlament Ende Mai 1993 bedeutete nicht nur das Scheitern der Friedensbemühungen, sondern gefährdete auch die Kooperation zwischen den USA und Russland, die, symbolisiert durch US-Präsident Clinton und den russischen Präsidenten Jelzin, mit der Taube abstürzen. *AS*

166

Non Violence

Carl Fredrik Reuterswärd

2005, Eisenguss, 41 × 63 cm
Sprengel Museum Hannover, Inv.-Nr. SH 2013,0295

Literatur: Mascherrek 2012, S. 150.

Das Werk »Non Violence« aus dem Sprengel Museum in Hannover zeigt eine Schusswaffe, einen Colt der Serie Python 357 Magnum, in aufrechter Position, der Lauf ist zu einem Knoten verschlungen und der Schaft zum Ende hin verdreht. Reuterswärd arbeitet hier mit einem Eisengerüst, das die Konturen einer stark abstrahierten Waffe nachzeichnet. Das Motiv der verknoteten Waffe zieht sich in zahlreichen Varianten durch das gesamte Œuvre des schwedischen Künstlers. In den 1960er Jahren inspiriert durch seinen Freund, den Musiker John Lennon, wählt er es 1981 für ein Plakat der Menschenrechtsorganisation Amnesty International und widmete ihm in den 1990er Jahren eine Grafikserie. Die geschwungene Formensprache dieses Gusses wirkt deutlich verspielter als die naturalistischen Varianten, die meist für den öffentlichen Raum geschaffen wurden, und durch die Imitation einer Zeichnung aus eigener Hand wesentlich persönlicher. Das vom Menschen benutzte Medium tödlicher Gewalt, die Waffe, wird durch die physikalisch unmögliche Veränderung verzerrt und somit für die funktionale Nutzung unbrauchbar und ungefährlich gemacht. Gemeinsam mit dem Titel ist dies ein eindeutiger Appell des Pazifismus und wurde daher auch zum repräsentativen Symbol der Non-Violence-Friedensbewegung erwählt, einer Organisation, die den friedvollen und gewaltlosen Umgang miteinander ins Bewusstsein der Menschen rückt und global sicherstellen möchte. Reuterswärd schuf eine moderne Ikone, die wie die Friedenstaube oder das Peace-Zeichen heute von einem breiten Publikum mit dem Friedensgedanken verbunden wird. *MM*

Frieden in unserer Gegenwart

»Frieden ist nie ein garantierter Dauerzustand, aktive Mitgestaltung der Gesellschaft ist immer notwendig, und konstante konstruktive Auseinandersetzung ist die Basis für friedliches Miteinander.« (Heiko Kalmbach)

Ein besonderes Interesse der Ausstellung gilt der Bedeutung und Relevanz des Friedensthemas für unsere Gegenwart, womit wir bewusst auch die persönliche Ebene ansprechen. Im sechsten Kapitel des Kataloges und der Ausstellung behandeln wir das Thema Frieden im 21. Jahrhundert interaktiv. Die Besucherinnen und Besucher können auf Fragen, Bilder und Themen reagieren und auch eigene Akzente setzen. In einem weiteren Schwerpunkt beleuchten wir »Frieden« auf der Ebene der persönlichen Zeitzeugenschaft. In Interviews des Filmemachers Heiko Kalmbach beantworten Personen aus unterschiedlichen gesellschaftlichen Lebensbereichen Fragen nach ihrem eigenen Bild vom Frieden, nach ihren eigenen Erfahrungen mit Frieden oder auch Unfrieden, Gewalt und Krieg: Warum ist Frieden wichtig für mich? Warum verstößt der Mensch regelmäßig gegen den Frieden? Was macht einen friedliebenden Menschen aus? Ist Frieden nur die Abwesenheit von Konflikt? Wie weit kann/muss man gehen, um Frieden zu bewahren? Welcher Friedensschluss hat Sie persönlich bewegt? Wie wichtig sind Bilder und Gesten des Friedens?

Diese persönlichen Positionsbeschreibungen sollen Impulse geben für die eigene Auseinandersetzung der Besucher mit dem Thema Frieden. Im letzten Raum der Ausstellung werden die Anfang 2018 von Heiko Kalmbach geführten und produzierten Interviews auf drei Bildschirmen wiedergegeben. Für die Leser dieses Katalogs haben wir die Kurzfassungen von einigen dieser Interviews zusammengestellt.

Schließlich endet dieses Kapitel mit der zeitgenössischen künstlerischen Position von Yael Bartana im Lichthof des Museums, die mit einer Video-Installation eindrucksvoll die Aktualität des Themas Frieden veranschaulicht. Diese lässt nicht nur den Konflikt zwischen Israelis und Palästinensern anklingen, sondern auch kriegsbedingte Flucht und Vertreibung und die damit verbundenen existentiellen Nöte: eine Vielzahl von Gegenständen und Erinnerungsstücken rufen dabei unterschiedliche Bilder und Assoziationen beim Betrachten hervor. *HA*

44/1962

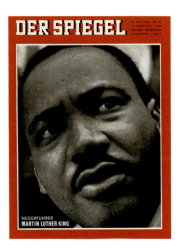
21/1963

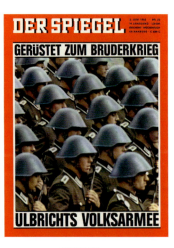
23/1965

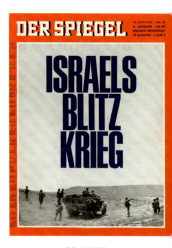
25/1967

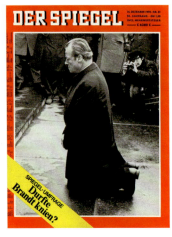
51/1970

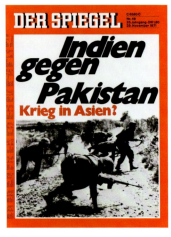
49/1971

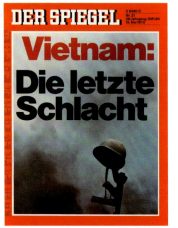
21/1972

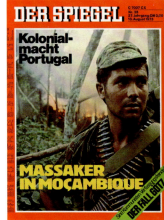
33/1973

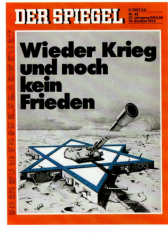
34/1974

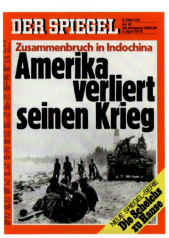
15/1975

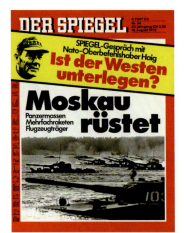
34/1976

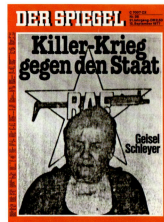
38/1977

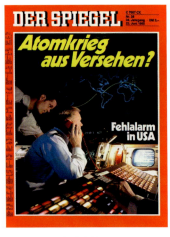
26/1980

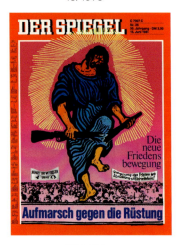
25/1981

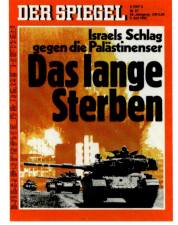
27/1982

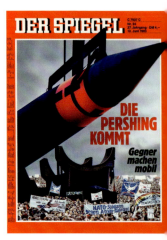
24/1983

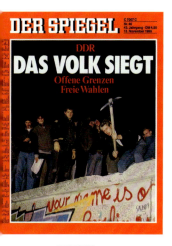
46/1989

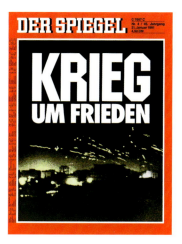
4/1991

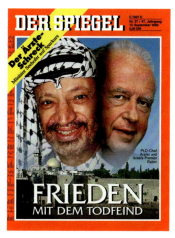
37/1993

17/1994

23/1996

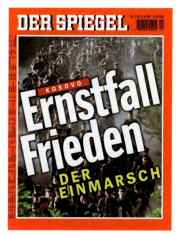
24/1999

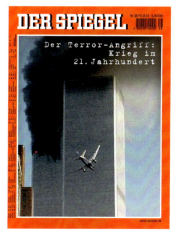
28/2001

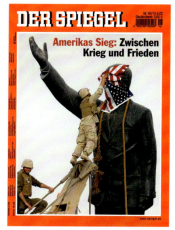
16/2003

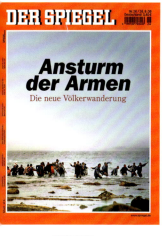
26/2006

42/2009

13/2010

15/2013

42/2014

49/2015

46/2016

17/2017

Gerd Althoff

Ich bin Gerd Althoff, Professor emeritus für mittelalterliche Geschichte an der Westfälischen Wilhelms-Universität in Münster und arbeite im Exzellenzcluster »Religion und Politik«. Als Jahrgang 1943 gehöre ich zu den ersten Jahrgängen, die keine bewusste Erinnerung an den Krieg mehr haben, aber aufgewachsen sind im Bewusstsein, dass alle Welt über ungeheuerliche Dinge sprach, die wir nicht mehr miterlebt hatten. Von daher hatte und habe ich natürlich ein großes Interesse gerade an der Thematik Frieden und Krieg.

Was ist Frieden für Sie? Frieden ist in jedem Fall mehr als die Abwesenheit von Gewalt. Frieden, das haben Jahrhunderte und Jahrtausende versucht zu definieren, muss gefüllt werden mit Freundschaft, Eintracht, Gerechtigkeit und vielen anderen Dingen. Frieden muss auf Vertrauen beruhen; sonst kann er nicht wirken. Und gegen all diese Anforderungen haben Menschen doch im Laufe der Geschichte und bis heute relativ häufig verstoßen. Sie haben sich nicht klargemacht, wie aktiv man für Frieden arbeiten, auch kämpfen muss in einem geistigen Sinne. So ist ein dauerhafter Frieden bis heute eigentlich eine Utopie geblieben.

Warum verstößt der Mensch regelmäßig gegen den Frieden? Zum Frieden gehören eine ganze Reihe von Voraussetzungen, die es offensichtlich in reiner Form in der Welt nicht gibt – vor allem Gerechtigkeit. Wenn man auf eine Situation hofft, in der »Gerechtigkeit für alle« erreicht ist, wird man wahrscheinlich ewig auf den Frieden warten. Insofern ist klar, dass Frieden immer etwas ist, was man zu erreichen sich bemüht, aber vollständig nie auf Dauer erreicht. Es ist zu viel aggressives, interessenbedingtes Potenzial im Menschen, der seine Interessen durchsetzen will und in verschiedensten Formen aggressiv reagiert, wenn er sich ungerecht behandelt fühlt. Das stört oder zerstört den Frieden.

Was macht einen friedliebenden Menschen aus? Als Realtyp ist es ein Mensch, der aus sich selbst und seinen Interessen heraustreten kann, sich auf andere einlassen kann, Gefühl entwickelt für die Bedürfnisse, für die Probleme anderer und sich anderen Menschen zuwendet. Dazu gehört natürlich auch, dass er das nicht in aggressiver, rechthaberischer Weise tut, sondern versucht, Ausgleich zu schaffen und Verständnis zu wecken, Vertrauen aufzubauen und ähnliche Dinge. Also, es ist schon eine ziemlich komplexe Anforderung, die an friedliebende Menschen gestellt wird.

Was war der Impuls Ihrer Auseinandersetzung mit dem Thema? Ich denke, dass es keine nachträgliche Sinnstiftung ist, wenn ich sage, dass mein Verhältnis zur Geschichte und der Beruf des Historikers bedingt war durch die Erfahrung, dass ich nicht wusste, was direkt vor meiner Geburt passiert war, dass ich aber permanent in den frühen Jahren davon betroffen war. Mein Vater war lange in Kriegsgefangenschaft. Die Städte, in denen wir wohnten, waren zerbombt. Alle redeten von den im Krieg Gefallenen, von den Geflüchteten und Vertriebenen. Ich bekam aber nicht die Antworten auf meine Fragen, die mich zufrieden stellten. Und so bin nicht nur ich übrigens zur Geschichte gekommen. Es ist ganz interessant, wie viele der Jahrgänge 1941, 1942 und vor allem 1943 (zu

dem Jahrgang gehöre ich ja) sich suchend an die Geschichte gewandt haben. Ich bin zwar Mediävist geworden, habe mich in meiner beruflichen Tätigkeit aber immer wieder mit Konflikt und Frieden beschäftigt – auch in der mittelalterlichen Gesellschaft ein zentrales Thema, denn dort herrschen vorstaatliche Zustände ohne Gewaltmonopol.

Wie ist die Vision des Historikers von der Friedensstiftung? Ich habe keine Vision. Ich glaube, dass die Interessen der Menschen, der menschlichen Gesellschaften so unterschiedlich sein können, dass sie nicht friedensfähig sind und dass es nicht den Weg gibt, der in jedem Fall einen Frieden garantiert. Gott sei Dank sind bis heute, seitdem man über Mittel der Vernichtung der gesamten Menschheit verfügt, die roten Linien immer beachtet worden. Aber ich gehöre zu der Generation, die aufgewachsen ist in der Nachkriegszeit. Ich wurde 1962 gerade für den Wehrdienst in der Bundeswehr gemustert, als die russischen Schiffe mit Raketen nach Kuba fuhren und man einen Countdown machte, wie viel Stunden es noch dauern würde bis zum Kriegsausbruch. Das sind natürlich Erfahrungen, die einen für das Leben prägen.

Wie wichtig sind Bilder und Gesten des Friedens? Es ist bezogen auf Frieden und Krieg unbezweifelbar, dass die Macht der Bilder den Frieden begünstigt. Es gibt ja eine Fülle von Kriegsbildern, die so grauenhaft sind, dass sie die öffentliche Meinung umschlagen lassen. Künstler haben sich diese Kraft ihrer Erzeugnisse zunutze gemacht, wie zum Beispiel Otto Dix oder Käthe Kollwitz. Ihre Bilder haben ganz massiv eingewirkt auf die Friedensbereitschaft der Menschen, indem sie ihnen den Schrecken des Krieges vor Augen führten. Bilder, die den Frieden und die Segnungen des Friedens preisen, sind eigentlich nicht so wirkungsvoll wie das Gegenteil, realitätsnahe Bilder vom Krieg. Es lohnt sich darüber nachzudenken, warum in Bildern der Schrecken des Krieges friedensfördernder ist als das Lob des Friedens.

Zur Bedeutung symbolischer Gesten: Welches ist der historische Hintergrund von Gesten wie Willy Brandt's Kniefall in Warschau 1970? Der berühmte Kniefall Willy Brandts hat eine lange Vorgeschichte. Schon im Mittelalter und in der Frühen Neuzeit praktizierte man Genugtuungsleistungen, um Konflikte gütlich zu beenden. Dies geschah in Form von Ritualen, in denen eine Partei der anderen Genugtuung leistete. Das war im christlichen Europa deutlich am christlichen Bußgedanken orientiert. Man kam barfuß und im Büßergewand, machte verbale Äußerungen der Selbstaufgabe, warf sich dem anderen zu Füßen. Diese Akte waren aber von Vermittlern ausgehandelt. Der weitere Fortgang war festgelegt, die Gegenpartei hob etwa den Gegner vom Boden auf und gab ihm den Friedenskuss. Zentral war immer der Gedanke der Genugtuung, des Ausgleichens von materiellen und immateriellen Schäden auf symbolische Art und Weise. Genau das hat auch Willy Brandt als Repräsentant des deutschen Volkes getan, der in Warschau im Dezember 1970 Genugtuung leistete, indem er kniend und schweigend um Vergebung bat für die Taten, die die Deutschen an Polen verübt hatten. Diese Geste ist in der Situation ganz eindeutig verstehbar und die Welt hat sie verstanden. Willy Brandt hat aber zu Recht darauf sehr großen Wert gelegt, dass dies keine Inszenierung gewesen sei, die vorweg besprochen worden wäre, sondern dass es eine spontane Eingebung war, die ihm in der Situation gekommen sei, was den Wert der Geste natürlich erhöhte.

Felix Braunsdorf

—

Ich bin Felix Braunsdorf. Ich arbeite bei der Friedrich-Ebert-Stiftung als Referent für Migration und Entwicklung in der Abteilung Internationale Entwicklungszusammenarbeit.

Was ist Frieden für Sie? Frieden bedeutet für mich zunächst die Abwesenheit von Krieg. Denken wir weiter, so sind friedliche Verhältnisse erreicht, wenn es jedem Menschen möglich ist, sich gemäß seinen Anlagen und Fähigkeiten zu entfalten und sich in einer Gemeinschaft einzubringen. Das wäre ein positives Verständnis von Frieden.

Was macht einen friedliebenden Menschen aus? Ein friedliebender Mensch geht aktiv auf Konflikte zu und versucht, sie zu bearbeiten und zwar in einer gewaltfreien Form.

Warum ist Frieden wichtig? Weil Krieg und Gewalt tötet. Friedliche Verhältnisse zu schaffen, ist wichtig, damit sich Menschen frei von Ausbeutung und Gewalt entfalten können.

Ist Frieden die Abwesenheit von Konflikt? Frieden ist nicht die Abwesenheit von Konflikt, denn Konflikte gehören zum Leben dazu. Man muss sie nur austragen können und zwar auf friedliche Art und Weise.

Wann empfinden Sie Frieden? Zunächst bin ich nicht von Krieg bedroht, was ich als großes Privileg empfinde. Außerdem sehe ich für mich viele Möglichkeiten, Konflikte friedfertig auszutragen, was ein großes Glück ist. Ich kann meine Meinung frei äußern, demonstrieren gehen, an Wahlen teilnehmen oder mich anderweitig engagieren.

Darf man Gewalt einsetzen, um Frieden zu erhalten? Die Frage ist, wer Gewalt einsetzen darf – also mit welcher Legitimation. Die Friedensmissionen der Vereinten Nationen haben mittlerweile legitimiert, in Situation, in denen es darum geht Menschenleben zu schützen, dazwischen zu gehen und notfalls auch Gewalt anzuwenden. Das sind die Lehren, die man gezogen hat. Manchmal reicht aber schon die Androhung von Sanktionen durch eine dritte Partei, um zwei Konfliktparteien zum Dialog zu bewegen. Letztendlich bedeutet die Anwendung von militärischer Gewalt das Scheitern eines Friedensprozesses.

Gibt es Friedensstifter in Ihrem Arbeitsfeld der Migration? Friedensstifter in meinem Arbeitsfeld versuchen, die Bedrohung die manche Menschen durch Migration, durch das Fremde oder den anderen sehen, aufzubrechen – durch das Aufzeigen von Gemeinsamkeiten. Wir finden sie in allen Bereichen unserer Gesellschaft, zum Beispiel in Klassenzimmern, am Arbeitsplatz oder in politischen Diskussionen.

Haben Sie klare Vorstellungen, wie man mehr Frieden schaffen kann? Wir wissen aus der Geschichte, dass Menschen ihre zunehmende Mobilität genutzt haben, um sich ihrer Umwelt anzupassen. Wo dies passiert, wird sozialer Wandel angestoßen, der Fortschritt bringen aber auch zu Konflikten führen kann. Wir müssen diese Konflikte friedlich austragen – das ist gut für unsere Gesellschaft und schafft am Ende auch mehr Frieden.

Cornelia Brinkmann

—

Mein Name ist Cornelia Brinkmann, und ich arbeite seit über 18 Jahren freiberuflich als friedenspolitische Beraterin. Ich habe es geschafft, das Thema Frieden zunächst als Berufung zu sehen und dann auch zum Beruf zu machen.

Warum ist Friedensarbeit wichtig? Frieden hat eine eigene Dynamik und sollte komplett unabhängig von Konflikt und Krieg betrachtet werden. Unsere Aufmerksamkeit ist viel zu stark darauf ausgerichtet, etwas zu vermeiden. Wenn wir weitergehen wollen in dem Themenfeld Frieden, müssen wir differenzierter werden: was sind die Friedenspotenziale, wie die Fähigkeit, zu verzeihen. Letztendlich ist meine Erkenntnis, Frieden wird von Menschen gemacht. Es ist daher immer ein Prozess, der von Menschen gestaltet wird.

Wie kann man für Frieden arbeiten? Ich war selber mit dem Zivilen Friedensdienst 2005 ein ganzes Jahr in Afghanistan, weil ich wissen wollte, was eine Friedensfachkraft erreichen kann. Es gibt hier Folgendes: ein Werkzeugkasten – weil der Zivile Friedensdienst davon ausgeht, dass Friedensfachkräfte ausgebildet werden müssen. Ursprünglich gab es ein einjähriges Ausbildungskonzept. Eine Sache ist es, Kaffee zu trinken für den Frieden – viele Gespräche zu führen und große kommunikative Kompetenzen zu haben – dafür steht zum Beispiel im Werkzeugkasten der Teebeutel. Es geht aber auch darum, bei Versöhnungsprozessen mitzuwirken oder Traumaarbeit zu unterstützen. Weiterhin gibt es einen ganz hohen Bedarf, den Kontext zu verstehen und den Konflikt zu analysieren.

Was lässt sich aus unserer Geschichte für die Friedensarbeit ableiten? Meine Eltern waren 1945 neunzehn und zwanzig. Die sind damals genauso alt gewesen, wie viele Flüchtlinge, die heute zu uns kommen. Sie sind auch geflohen. Sie haben diese Erfahrung gemacht. Ich bin quasi ein Kind der zweiten Generation. Und das vergessen wir, das nehmen wir auch gar nicht selber wahr. Aber im Ausland wird das wahrgenommen. Ich habe letztes Jahr im November einen Workshop gemacht mit afrikanischen MitarbeiterInnen von Organisationen aus elf verschiedenen Ländern, die im Themenfeld Flucht und Migration arbeiten. Da war ein Teilnehmer aus Libyen dabei. Und er sagte dann: »Mensch, die Deutschen haben da was geschafft. Das ist für uns total ermutigend zu sehen. Vielleicht schaffen wir das später auch bei uns.« Das heißt, dass wir Deutsche eigentlich ein Beispiel sein könnten, wie Transformationsprozesse stattfinden können und wie da das internationale Engagement reingewirkt hat. Ohne dieses internationale Engagement hätten wir diese Entwicklung nicht durchlaufen. Es zeigt, wie lange das dauern kann. Das geht über Jahrzehnte.

Michael Geberysus

—

Ich bin Michael. Ich bin 21 Jahre alt. Ich komme aus Eritrea. Und ich lebe seit zwei Jahren hier in Deutschland, in Berlin.

Warum hast du Eritrea verlassen? Das hat mehrere Gründe. Ich möchte nicht das Leben in Eritrea leben. Ich hatte nicht so viele Möglichkeiten, dort zu leben – deswegen.

Wie bist du nach Berlin, Deutschland, gekommen? Das ist ein sehr schwieriger Weg, von Afrika nach Deutschland zu kommen. Ich bin zu Fuß gegangen, nach Äthiopien, auch mit dem Auto. Ich bin in den Sudan gekommen. Vom Sudan aus bin ich durch die Wüste – das ist auch sehr verrückt gewesen. Das war ein sehr schwieriger Weg.

In Libyen war es sehr schwierig. Vier Monate haben wir da gesessen, vor uns das Meer und wir warteten auf das Schiff. Vier Monate lang gab es kaum Wasser, nur Salzwasser. Aber stilles Wasser hatten wir kaum. Wir konnten nur einmal essen, diese Makkaroni, Pasta. Wasser – das ist sehr schwierig. Und wir haben es trotzdem überlebt. Wir waren fast 700 Leute, mit 50 Kindern.

In einer Nacht, wir wussten vorher nicht wann, kommt der Schlepper zu uns. Und er hat gesagt: Wir gehen jetzt, wir fahren jetzt, das Wasser vom Meer ist okay, dann fahren wir. Das Schiff kommt. Das ist aus Holz. Dann alle rauf, unten und oben, 350 sind unten, 350 sind oben. Mindestens acht Stunden lang sind wir mit dem Boot gefahren. Und das war sehr schwierig, die Menschen… Das ist sehr schwierig zu atmen. Man bekommt keine frische Luft unten, oben ist es ein bisschen besser. Man kann da auch gucken, was auf dem Meer passiert. Wir wussten nicht, warum unser Schiff anhält, unser Schiff nicht fährt. Wir glauben, wir ertrinken jetzt. Und die Menschen sprechen laut, sehr laut, unten war es sehr schwierig. Wir haben gedacht, wir sterben jetzt gleich. Ich suche nur ein kleines Fenster – weg vom Boot und ich kann schwimmen – ich dachte: Ich muss nur schwimmen. Aber auf einmal haben wir gesehen: dort sind die Leute mit dem großen Schiff, ein englisches Schiff, und die haben uns aufgenommen. Und alles ist okay.

Wie stellst du dir dein Leben in fünf Jahren vor? In fünf Jahren? Eine Ausbildung. Ich muss eine Ausbildung haben. Ich möchte anderen Menschen helfen. Ich weiß jetzt, wie schwierig es war, deutsch zu lernen und dass es auch nicht einfach in Deutschland ist. Ich kenne jetzt auch viele Probleme. Und das ist mir wichtig, anderen Menschen zu helfen.

Kann man Frieden lernen? Diese Leute, diese korrupten? Ich denke nein. Die haben das alles so geplant. Die haben jetzt dieses Ziel, und die möchten auch diese Ziele erreichen – die sind einfach nur korrupt. Ich denke, dass die Frieden lernen – nein. Ich glaube, dass ich meinen Kindern Frieden lehren kann. Wenn die Kinder erst einmal zur Welt kommen, dann kann man anfangen, diesen Kindern Frieden zu lehren. Das geht auch besser als mit 20 Jahren oder mit mehr als 20 Jahren, Frieden zu lernen. Erst einmal Kinder, als Kind, Frieden lernen, und das finde ich sehr schön.

Glaubst du, dass Eritrea friedlich wird?
Ja, ja. Aber wir sind jetzt hier. Und wenn wir auch etwas helfen und von anderen auch Hilfe bekommen, wie man lernt, miteinander zu leben, in Frieden zu leben. Und wir gucken jetzt hier in Deutschland und in Europa, wie das geht. Und irgendwann machen wir das auch.

Wann bist du selbst, privat, im Frieden?
Wenn ich in Frieden bin, mache ich mir keine Sorgen über die Zukunft. Und wenn ich auch sicher bin, was in der Zukunft passieren wird.

Hast du Taktiken, nicht die Hoffnung zu verlieren? Musik. Manchmal höre ich Musik, um Stress abzubauen. Jeden Tag bin ich auch nicht immer glücklich. Es gibt manchmal Tage, da hab ich Stress, dann muss ich ein bisschen Musik hören und tanzen. Das mache ich gerne. Ja, das ist sehr schön.

Was macht für dich einen friedliebenden Menschen aus? Die Menschen helfen sich gegenseitig. Und wenn die Menschen auch friedlich auf der Straße sind und ohne Probleme sich durch die Stadt bewegen.

Was ist für dich ein Bild, eine Geste von Frieden? Wenn die Leute gegen Waffen protestieren – diese Waffenfirmen zu stoppen. Ja, das ist ein Friedenszeichen. Ich habe auch schon gelesen von Autoren, die sind in der Friedensbewegung oder -forscher und so weiter. Das finde ich sehr schön. Dass es irgendwann klappt, dass Frieden auch weltweit herrscht.

Wie sieht Leben in weltweitem Frieden aus? Man findet nicht viele Worte, das zu beschreiben: Das ist einfach schön. Ja, das ist sehr schön.

Cedric Hornung

Ich bin Cedric. Ich bin 23 Jahre alt und studiere hier in Münster Jura. Ich engagiere mich seit etwa vier Jahren bei Amnesty International in Münster für den weltweiten Schutz der Menschenrechte, bis vor kurzem auch als Gruppensprecher der Hochschulgruppe. In meiner Freizeit spiele ich Squash und Gitarre und gehe regelmäßig auf Konzerte.

Wie kann ich zum Frieden beitragen? Man sollte im Kleinen anfangen und für sich selbst versuchen, gewisse Tugenden zu leben, sich auch zu hinterfragen und zu reflektieren. Natürlich hilft ehrenamtliches Engagement immer. Bei Amnesty zum Beispiel sind das viele Einzelfälle. Da schaffen wir für die einzelnen Leute Frieden dadurch, dass sie Menschenrechtsverletzungen nicht mehr erleiden müssen. Ich finde, dass jeder Mensch irgendwie versuchen sollte, auf seine Art und Weise einen gewissen Beitrag zu leisten. Ich würde mir jetzt aber nicht anmaßen, da ein Konzept geben zu können für jeden Einzelnen. Ich glaube, das muss man sehr für sich selber herausfinden.

Kann man Frieden lernen? Man kann sehr viel im Dialog mit den Menschen lernen. Bei Amnesty sind wir auch viel auf der Straße, um mit Leuten zu diskutieren, die oft auch gar nicht

unsere Position haben. Und da habe ich persönlich sehr viel gelernt im Umgang mit Menschen und auch im Verständnis von verschiedenen Positionen. Von außen auf Konflikte oder Diskussionen zu schauen, ist zum Teil einfach der falsche Weg, weil man sich eben nicht mit den Argumenten auseinandersetzt, sondern weil man sich anmaßt, von außen Dinge besser nachvollziehen zu können, als die Leute, die es betrifft. Und das ist eine sehr grundlegende Sache, die insgesamt immer einem Konsens entgegensteht, wenn man seine eigene Perspektive anderen überstülpt.

Siehst Du Dich als Friedensadvokat, als »Peace Builder«? Als Advokat in einer gewissen Art und Weise schon, weil ich ja immer Einzelfälle dahinter habe, die wir bei Amnesty vertreten. Letztlich stehe ich ein nicht nur für Werte im Allgemeinen, sondern für eine konkrete Person, die konkrete Menschenrechtsverletzungen erlitten hat. Ich vertrete immer die Positionen oder die Interessen dieser Personen. Ich bin also Stellvertreter dieser Person, die sich meistens nicht selber äußern kann, weil sie zum Beispiel im Gefängnis ist. Ich glaube nicht, dass ich Frieden im engsten Wortsinn geschaffen habe, weil vielleicht durch meine Arbeit mehrere Leute frei gekommen sind. Ich denke und hoffe, dass ich den Leuten Frieden gegeben habe und vielleicht auch Befriedigung für das erlittene Unrecht. Ich glaube aber, dass sehr wenige Personen diesen Begriff Friedensstifter verdienen. Ich kann im kleinen Rahmen hier in Münster auf der Stubengasse beispielsweise meinen Beitrag dazu leisten, dass es einigen Leuten besser geht. Aber Frieden stiften oder eben »Peace Building«-Maßnahmen betreiben auf globaler Ebene kann ich definitiv nicht.

Melinda Ashley Meyer DeMott

My name is Melinda Ashley Meyer DeMott. Today I am a professor and core faculty member at the European Graduate School (EGS), Switzerland, senior professor at the University College of South East Norway (HSN) and the co-founder of the Norwegian Institute for Expressive Arts Therapy (NIKUT, 1988). Together with my research team we developed the Expressive Arts in Transition Program (EXIT) for trauma survivors, a continuing education certificate program, Campus Malta, EGS.

Ever since I arrived in Norway from California 8 years old, I have asked the question: "Where is home?" Having a deep-rooted knowledge of being an outsider has guided me in my professional life and helped me to reach people who feel rejected, lonely and scared. I created EXIT (Expressive Arts in Transition) as a result of 40 years of doing group psychotherapy. I've put together what works. It's an early intervention designed for people coming to a new country after war and trauma. The purpose is to help them to get out of the victim role and take responsibility for their bodies, their souls, their uniqueness. EXIT gives them a tool-kit to cope with their lives, the pain but also the pleasure.

What does peace mean for you? I think "peace" is a strange word because it's very close to "pieces", to fall into pieces. What we're trying

to do is to keep the world healthy by putting the pieces together again.

What role can art play in promoting peace? Art shows us a way to take care of our "individualness" in the commonness. When people don't share the arts between them they usually get into power struggles, get into right and wrong, get very narrow minded. There are just two perspectives: yours and mine. In reality there are about a million other perspectives. A group or community has to heal from within, both individually and collectively.

What do survivors of war have to deal with? Many people who have experienced war, survivors of war, survivors of torture, often don't have words to tell the world what they've gone through. Survivors that come from a good life before the war, are often the ones who survive best and are very thankful. The less you have of good memories, the more you end up with flashback reminding you of the tragedy and not of the goodness in life. So it becomes a washing machine where everything is just black.

How do you work with them? Well, you know I'm also a theater person, I'm a psycho dramatist, I am a body-oriented therapist. In order to reach somebody who is very scared, you have to start with very low skill. You have to start with the senses and not all of them at once. When people have gone through extreme situations, not only survived war but also survived torture and been in captivity, they have lost the ability to use their senses. They can't smell, they can't feel, they don't hear, they can't see. They're numb. It's very hard to reach them. It's so hard for them to put the pieces back together both within them and outside them, because they can't reach each other. The vehicle I've found is the arts. When we work with art expressions we create "the third", something new is developing right in front of us.

We are surprised together, we're moved together, we experience being engaged together and not being alone. I think the arts can help us put the pieces back together, that this "third thing" is the glue. You open up to sounds again that can become new music and you can expand that into movement, but only movement with maybe the toes, then with the foot, then with your leg. It's bringing life back into the senses. You move intermodally from the auditory to the kin-esthetic, from the kin-esthetic to the visual, from the visual again maybe to tasting – gastrointestinal. How does that taste? How does that smell?

What art work on peace do you appreciate? I appreciate the work of Käthe Kollwitz a lot. But sometimes the art for me around peace is too much just a representation. And for me that's more like saying "Peace Now!", and you see somebody who wants peace and looks desperate for peace. Even Picasso's painting "Guernica" isn't just a picture about war but it's about an earthquake. You see the expressions in the faces when the earth is opening where there's nothing to stand on. I think that kind of art is telling us something, that's why it becomes universal. There is something you cannot put a word on. You know that it's beyond fear, it's something we don't want.

Which peace negotiations have made an impression on you? The road map for Israel and Palestine that the Norwegians were very engaged in. They would meet in the living room, not in offices, not in big buildings. They would meet in very private houses and drink tea. They would try to put the pieces back again by being human beings together. And still it got torn to pieces, in the last minute. They forgot one crucial piece "all the eventual returning refugees". It's so much easier to make war than to build peace.

Can you imagine a world that lives in peace? Most communities in the world live in peace, people do live side by side and are able to find rituals as a way to get through indifferences. So I do believe in that. But I also believe that education and food is a premise for peace. Food and education can often be "the third": you're creating food, you're creating a community where you're actually building houses. Your house is an extension of your body. It has to be safe. Today there's almost no difference between nature induced and human induced trauma, because the victims of nature induced trauma are mostly the poor, the ones who don't have money, the ones who don't have food, the ones who don't have education. In countries like Nicaragua, when they were trying to rebuild after the landslide that was caused by the hurricane Mitch, they really saw that they had to engage the whole community in building up the society and it was the poor who mostly suffered.

Hannah Neumann

Mein Name ist Hannah Neumann. Ich habe eine Zeit lang im Bundestag gearbeitet bei den Grünen, habe davor im Bereich Friedens- und Konfliktforschung meine Doktorarbeit geschrieben und da auch mit den Vereinten Nationen zusammengearbeitet. Mittlerweile arbeite ich freiberuflich u. a. bei Agenturen, die für Nichtregierungs-Organisationen Kommunikationskonzepte schreiben, Kampagnen planen. Ich bin im Vorstand der Grünen in Berlin-Lichtenberg. Bei den Grünen arbeite ich gerade im Bereich Menschenrechte, Krisenprävention, Vereinte Nationen.

Was ist Frieden für Sie? Also das erste ist natürlich, dass irgendwie keine Gewalt da ist und keine direkte physische Bedrohung. Es braucht noch ein bisschen mehr, dass man sich frei fühlt in dem, was man tun kann, dass man sich frei fühlt in dem, wie man sich entwickeln kann, dass man eine Perspektive für sich, seine Familie, seine Freunde sieht. Frieden ist etwas, was nicht nur einen selber betrifft, sondern auch alle außen herum.
Das erste Mal habe ich Feldforschung gemacht in Mindanao, einer Insel im Süden der Philippinen, wo immer wieder Bürgerkrieg ausbricht. Dann ist es friedlich, und jedes Mal hofft man, dass es friedlich bleibt. Es gibt dort eine Friedensinitiative, die sich um diese Gemeinde kümmert. Wir saßen in der Kirche, in deren Mitte sie eine lange Tafel aufgebaut hatten wie ein Begrüßungs-

essen: die Mitarbeiter der Friedensinitiative – eine christliche Initiative –, die Vertreter der islamischen und der indigenen Bevölkerung und die Studenten, die mit mir diese Forschung gemacht haben. Plötzlich ging das Licht aus. Wir hörten erst einen großen Knall. Offensichtlich ist eine Granate in der Nähe runtergegangen auf die Stromversorgung. Ich habe in guter alter Manier den Kopf unter den Tisch geduckt. Die anderen zuckten gar nicht. Da wurde mir zum ersten Mal bewusst, wie normal das dort ist, dass selbst in solchen Alltagssituationen diese Gewalt total präsent ist. Dann standen die muslimischen Leute an diesem Tisch auf und gingen beten. In dieser Kirche war ein Raum für Muslime zum Beten bereitgestellt. Bis die zurück kamen hatten wir Kerzen angezündet, weil offensichtlich war, dass der Strom nicht wiederkam. Man hörte auch immer wieder Bombeneinschläge in der Nähe. Der Boden wackelte, aber es schien keinen zu interessieren. Ich dachte mir, die wissen ja besser als ich, ob jetzt hier Gefahr ist oder nicht. Dann setzte sich Baba Butch, so hieß der Vorsteher der Muslime, und es gab diesen Pfarrer der Christen, Bert Layson. Baba Butch setzte sich an den Tisch, er war ein älterer Herr und konnte nicht mehr so richtig gut sehen. Er griff sich Gabel und Messer. Dann legte ihm der christliche Pfarrer die Hand auf die Schulter und sagte: »Baba Butch, nimm das andere Messer, mit dem hier haben wir eben Schweinefleisch geschnitten.« Das war so ein Moment in dieser ganzen Überforderung, wo mir einfach die Tränen die Wangen runter liefen. Ich dachte, das ist wirklich Frieden. Und ich habe es überall gespürt. Man kann es vor allem so stark fühlen, weil man den direkten Kontrast zu diesen runterfallenden Bomben und Granaten hat.

Ist Frieden nur die Abwesenheit von Konflikt?
Ein Konflikt entsteht, wenn Leute unterschiedliche Ansichten, Meinungen, Interessen haben. Das führt dazu, dass die eine Situation anders bewerten oder irgendwie anders handeln würden. Das ist etwas ganz Normales und wahrscheinlich auch Gutes, weil wir als Gesellschaft oder selbst nur in der Paarbeziehung oder in der Familie sonst nicht voran kommen würden. Durch diese Reibung entsteht ja auch so etwas wie eine Entwicklung. Auch ich selber habe mich dann am meisten weiterentwickelt, wenn ich in Situationen war, die erst einmal schwierig waren, weil es irgendeinen Konflikt gab. Eigentlich ist der Konflikt gar nicht das Problem, sondern wenn wir es nicht schaffen, den Konflikt so miteinander auszutragen, dass es nicht knallt. Ein Konflikt artet aus, wenn die Auseinandersetzung destruktiv wird, wenn wir uns anschreien, wenn wir aufeinander losgehen, wenn wir vielleicht das Gespräch verweigern und der Konflikt im Raum stehen bleibt; oder im Fall von Krieg, wenn wir solange diese Eskalationsspirale drehen, bis wir Waffen in die Hand nehmen und anfangen, uns abzuschießen. Das bedeutet, dass der Konflikt gar nicht das Problem ist, sondern dass wir es nicht hinkriegen, diesen Konflikt so auszutragen, dass er uns vorwärts bringt. Deswegen ist Frieden auch für mich nicht die Abwesenheit von Konflikten. Frieden ist für mich, dass Konflikte da sind, wir sie aber nutzen können, damit es weitergeht.

Wie löst man Konflikte friedlich? Man hat erst einmal an sich selber diesen Anspruch, das Problem möglichst objektiv zu betrachten. Eines dieser Erkenntnisse ist, egal mit welcher Seite eines Konflikts ich spreche, in sich sind deren Geschichten und deren Erklärung jeweils vollkommen nachvollziehbar und rational. Sonst könnten wir nicht in dieser Absolutheit auch Leute mobilisieren und in diese Ausnahmesituationen reingehen. Da kann man nicht sagen, »Der ist schuld oder das ist falsch«. Deswegen ist es wichtig, Leute zu haben, die bereit sind, in diese Logik einzusteigen, sie zu verstehen und den Akteuren im Konflikt die Scheuklappen nehmen. Es gibt Leute, die schaffen es, zwischen den Konfliktparteien zu vermitteln. Das sind vielleicht die Friedensstifter oder die Leute, die Frieden schaffen.

Stefan Otteni

Ich heiße Stefan Otteni. Ich bin 51 Jahre alt und Regisseur, manchmal auch Schauspieler in verschiedenen Zusammenhängen: meistens an Stadt- oder Staatstheatern, manchmal in freien Projekten, aber in letzter Zeit immer mehr in Projekten mit Geflüchteten in Deutschland oder im Irak.

Was ist Frieden für dich? Frieden ist für mich im Privaten erst mal ein Zustand, den ich mit mir selber habe: In Einklang mit sich sein. Ich bin sehr oft im Unfrieden mit mir selber und lasse das dann entsprechend an meiner Umwelt aus. Mich beschäftigt zunehmend, wie man den inneren Frieden, um den sich ja viele Menschen gerade auch im Westen bemühen, in etwas Politisches übersetzen kann. Ich habe noch keine Definition gefunden, die sowohl das Persönliche als auch das Politische mit einschließt.

Prägt der Gedanke auch deine Arbeit mit Flüchtlingen? Ich arbeite momentan in einem Kloster in Sulaimaniyah im Nordirak. Ich habe versucht, so zu arbeiten, dass die Schauspieler dort selbst bestimmen, was auf die Bühne kommt und was nicht. Ich versuche, als Regisseur die Geflüchteten so sein zu lassen, wie sie sind, mit dem was sie geben können.

Was macht einen friedliebenden Menschen aus? Die Klostergemeinschaft Deir Mar Musa in Sulaimaniyah, Irak ist ein Ort, der Versöhnung schafft zwischen Muslimen und Christen. Da fällt mir immer auf, wie viel sie dem Gegenüber zuhören. Ich glaube, das könnte ein Bild sein für einen friedliebenden Menschen: dass er nicht quatscht und nicht den anderen versucht, von seiner Position zu überzeugen, sondern dass er zuhört. Und vielleicht auf eine Art zuhört – ich habe keine Ahnung, ob das ein gutes Wort ist, aber ja ... »mit Liebe zuhört«, also zugewandt zuhört, dem anderen, egal was er sagt. Die Pater des Ordens gehen so weit, dass sie sogar zum IS gehen und dort versuchen, Verwandte der Dorfbewohner frei zu bekommen, die entführt wurden. Sie reden mit jedem. Sie schließen niemand aus. Das ist vielleicht das gültige Bild eines friedliebenden Menschen: jemand, der neben mir sitzt, der vielleicht sogar wütend ist, aber mir zuhört.

Wie würde weltweiter Frieden die Menschheit verändern? Ich glaube, dass es möglich ist, dass Leute im kompletten Frieden leben. Im Frieden könnten die Menschen sich endlich um die wirklich wichtigen Sachen kümmern, nicht nur darum, zu überleben oder noch genug Brot zu haben oder dass die Kinder irgendwie heil zur Schule kommen. Ich glaube, das Weltbewusstsein würde eine andere Tiefe erlangen, eine andere Art von Entspanntheit. Ich glaube, die Freiheit würde enorm zunehmen. Die Freiheit in den Leuten, aber auch die ganz konkrete Freiheit, dass man reist, dass es keine Grenzen gibt. Dieser Frieden schließt ein, dass ich hingehen kann, wo ich will, und nicht nur ich als Mitteleuropäer. Die Angst würde wegfallen und vielleicht die Alpträume. Es ist nicht so schwer, sich das vorzustellen, uns wird das nur immer erzählt. Ja, da würde ich gerne leben, in so einer Welt.

Johannes Sander

Mein Name ist Johannes Berthold Sander. Ich war bis Ende letzten Jahres Marineoffizier und zuletzt Dozent an der Führungsakademie in Hamburg. In meiner früheren aktiven Dienstzeit war ich u. a. für die Vereinten Nationen auf der friedensunterstützenden UN-Mission im Sudan. Ansonsten war ich Dozent für Geschichte und Sozialwissenschaften.

Was ist Frieden für Sie? Frieden ist für mich ein funktionierendes System von Konfliktregelung und zwar von gewaltfreier Konfliktregelung, die absieht von dem Paradigma, Entscheidungen durch Unterwerfung, also letzten Endes durch gewaltförmige Unterordnung anderer Menschen unter den eigenen Willen, herbeizuführen.

Woher kommt Ihr Friedensbegriff? Ich bin in der Zeit, als der Kalte Krieg sich in seinen Hoch-Zeiten befunden hat, Soldat geworden. Für mich war es ein ganz wesentliches Element, dass das Minimum an Frieden, das man damals genießen konnte, gegeben war. Zur Erhaltung dieser Basis habe ich schon eine ganz deutliche Verpflichtung und Notwendigkeit verspürt. Und aus diesem Grund habe ich mich voll identifizieren können mit dieser Tätigkeit als Soldat. Es ist mir natürlich klar, dass es auch andere Rollenverständnisse gibt. Für mich sind Waffen bzw. Gewalt oder Gewaltandrohung nur in dem Kontext sinnvoll, wo sie für den Aufbau wirklichen Friedens als Anfangspunkt dienen. Die wesentlichen und wichtigen Entscheidungen werden nicht durch Waffengewalt, sondern durch ganz andere Faktoren herbeigeführt.

Welche Rolle spielen die Vereinten Nationen? Nun ja, die Vereinten Nationen sind zum einen der in der Menschheitsgeschichte allererste weltweite Ansatz, tatsächlich die Menschheit von der Geißel des Krieges zu befreien. Das ist für die Menschheitsgeschichte ein ganz neuer Ansatz. Nicht, dass es diese Idee nicht früher schon gegeben hätte, sondern dass als Institution mit der großen Masse der Staaten, also der Weltbevölkerung auch hier dieser Ansatz gewählt wird. Freilich gibt es viele Leute, die sagen, die UN ist doch nur ein Spielball der Beteiligten. Es gibt immer noch den Sicherheitsrat. Es gibt dort privilegierte Mitglieder. Man sollte nicht vergessen, dass dieses Pflänzchen eines organisierten, wirklich globalen Versuches, die Geißel des Krieges zu beseitigen oder zumindest einzugrenzen, historisch gesehen ganz jung ist. Das gibt Anlass zur Hoffnung. Wenn wir es uns in 250 Jahren wieder anschauen, was ich doch sehr hoffen würde, dann, glaube ich, könnte man schon mit einiger Wahrscheinlichkeit Fortschritte feststellen; zumindest wenn man aus dem bisherigen Verlauf der Geschichte solche Folgerungen ziehen darf. Dafür gibt es keine Garantie, aber es gibt Anlass zur Hoffnung dafür.

Hat Sie ein Friedensschluss besonders bewegt? Das war zum Beispiel im Jahr 2016 nach 50-jährigem Bürgerkrieg der Friedensschluss, der in Kolumbien stattgefunden hat zwischen der FARC und der Regierung. Was mich ebenfalls bewegt hat, war das Abschwören der Sinn Féin in Irland, Nordirland, vom Terrorismus. Sie haben die Waffen abgegeben und sind übergegangen zu einer anderen Form von

Konfliktlösung, wo man gesagt hat: Nein, keine Gewalt, keine Waffen mehr, ebenfalls nach einer wirklich sehr schweren jahrhundertelangen konfliktreichen Situation.

Wie einfach oder schwer lässt sich Frieden erhalten? Wenn man sich anschaut, was gerade in dem Konflikt, in dem ich bei der UN im Sudan eingesetzt wurde, stattgefunden hat, so war das eine jahrzehntelange Kontinuität mit Kriegsökonomie, mit Warlords, also mit kleinen Eliten, gewaltbereiten Eliten, die die Erfahrung gemacht haben, dass sich zumindest für sie Nichtfrieden, Konflikt und Perpetuieren dieses Konfliktes durchaus lohnen. Natürlich hat man es in so einer Umgebung außerordentlich schwer. Aber wie ich schon gesagt habe: Man darf die Hoffnung nicht aufgeben, weil der Bedarf der Betroffenen nach Frieden ist unendlich groß.

Kann man Frieden lernen – auch mit der Erfahrung von Krieg? Selbstverständlich. Der Bedarf Frieden zu haben, genießen zu können und geschützt zu sein, ist etwas, was auch bei Kindersoldaten oder auch von anderen Menschen, die schwer durch Konflikte geschädigt sind, nicht völlig verschwunden ist. Natürlich sind diese Menschen geprägt durch ihre Erfahrungen. Gleichzeitig ist aber auch das Bedürfnis nach Frieden, nach Heilung, nach wieder vollem Mensch-Sein-Können ganz elementar vorhanden. Gerade bei solchen Menschen.

Was ist für Sie eine Geste des Friedens? Ich war von Ende 2005 an für ungefähr zwei Jahre im Sudan im Rahmen einer friedensunterstützenden Mission für die UN. Ich war dort als Militärbeobachter und als UN-Stabsoffizier eingesetzt und habe mit Kollegen und Kameraden aus aller Welt zusammengearbeitet. Natürlich auch mit vielen Sudanesen, natürlich auch mit vielen Menschen aus verschiedenen Ländern. Es waren viele Muslime dort. Kurz bevor ich aus dieser Mission im Sudan wieder nach Hause gekommen bin, habe ich mit der UN-Bürokratie gekämpft. Ganz unerwartet und ganz spontan hat mir ein sudanesischer Kollege geholfen, der gesagt hat: »Komm, jetzt machen wir das so, alle Probleme sind gelöst«. Ich war ungeheuer erleichtert und es brach aus mir heraus: »Mensch, dafür schließe ich dich in ein Abendgebet ein«. Das ist so eine Redensart, die ist weit verbreitet und häufig nur halb ernst gemeint. Er kannte diese Redensart nicht. Der hat ganz spontan reagiert. Er sagte: »Weißt du was, das tue ich für dich auch«. Und genauso sollten Muslime und Christen miteinander umgehen. Das war für mich eine der gewichtigsten, ganz persönlichen Erfahrungen, die ich mitgenommen habe.

Stefan Schmidt

—

Mein Name ist Stefan Schmidt. Ich bin von Beruf Seemann, Kapitän und jetzt seit sechs Jahren und auch für die nächsten sechs Jahre noch der Beauftragte für Flüchtlings-, Asyl- und Zuwanderungsfragen des Landes Schleswig-Holstein.

Was ist Frieden für Sie? Frieden ist mehr als die Abwesenheit von Krieg. Frieden ist auch in unseren Köpfen. Es gibt Frieden in der Familie, es gibt Frieden zwischen uns und unseren Mitmenschen. Und wenn wir die Bibel beachten würden – also ich bin kein bekennender Christ – und zwei Sprüche daraus beherzigen, dann hätten wir ewigen Frieden. Und diese zwei Sprüche wären: Was du nicht willst, das man dir tut, das füg auch keinem anderen zu. Und der zweite Spruch: Halte die rechte Wange hin, wenn man dir auf die linke haut. Wenn man das könnte, wäre es wunderbar.

Kann man Frieden lernen? Ich denke schon, dass es die Atmosphäre in der Familie ist, die ja auch die kleinen Kinder etwas lernen lässt. Und das nicht erst, wenn sie sprechen und lesen können. Das fängt in ganz jungem Alter an und da ist es schon wichtig, dass sie Frieden mitkriegen, dass alle freundlich miteinander umgehen.

Wie kann ich persönlich zum Frieden beitragen? Zum Frieden beitragen gehört eigentlich, dass man selber seine eigenen Taten immer reflektiert. Was habe ich getan? Warum habe ich das getan? Wie würde ich es nächstes Mal tun? Ich bin schon ein wenig älter, und ich habe ganz viele Erfahrungen gemacht mit meinen eigenen Handlungen. Es gibt einige, wo ich sagen würde, das hätte ich aber heute anders gemacht. Und einige, wo ich sagen würde, genauso würde ich es wieder machen, weil ich merke, dass waren Handlungen, die auch eine Ausstrahlung auf mein Leben in Zukunft haben. Wenn ich jetzt zum Beispiel meine Erfahrungen als Kapitän auf der Cap Anamur nehme: so wie ich da gehandelt habe, das hat eine Ausstrahlung auf mein weiteres Leben gehabt und hat es immer noch. Und das ist eine für mich unheimlich positive Ausstrahlung.

War es eine schwierige Entscheidung, sich in der Cap Anamur-Rettungsaktion für den Frieden einzusetzen? Es war einfach eine Selbstverständlichkeit für alle von uns an Bord, dass das eben zur Menschlichkeit dazugehört, dass man allen anderen Menschen hilft; ob die jetzt in Seenot sind oder ob sie irgendwo anders in Not sind. Da mussten wir gar nicht lange überlegen. Ich denke, dieses Reagieren und Leute retten und an Land bringen, das ist ja eine Selbstverständlichkeit für uns gewesen. Aber was nicht so selbstverständlich war und was wir trotzdem gemacht haben war, dass wir dann einen Verein gegründet haben. Der heißt »Borderline Europe – Menschenrechte ohne Grenzen«. Und dass wir gesagt haben: Hier passieren Dinge, die dürfen in einer zivilisierten Gesellschaft nicht passieren, dass man Menschen, die andere gerettet haben, verteufelt und ins Gefängnis steckt. Da reagiert zu haben freut mich heute noch, dass ich das geschafft habe und immer noch schaffe.

Was waren die Hintergründe der Cap Anamur-Aktion? Es war so, dass ich, als ich noch Honorarkonsul von Tuvalu war, von dem Vorsitzenden vom Komitee Cap Anamur angerufen wurde, ob ich Interesse hätte, ein Schiff umzubauen von einem Frachtschiff zu einem Hilfsschiff. Das war dann die »Andra«, die wir umgetauft haben zur »Cap Anamur«. Und dieses Schiff sollte weltweit überall dahin fahren, wo die Not groß ist, ohne nach Religion zu fragen, ohne nach Politik zu fragen.

Wir wären eigentlich noch jahrelang herumgefahren und hätten überall Hilfsgüter hingefahren oder andere Dinge getan, wenn wir nicht zufällig ein untergehendes Schlauchboot im Mittelmeer angetroffen hätten. Wir haben natürlich die Leute sofort gerettet und wollten sie nach Italien bringen. Der Vorsitzende des Komitees Cap Anamur, der Erste Offizier und ich wurden dann von den Italienern eine Woche eingesperrt und mit 12 Jahren Gefängnis bedroht, nicht weil wir die Leute gerettet haben, sondern weil wir sie nach Italien gebracht hatten. Das war eine besonders schwere Straftat. Nach fünf Jahren Gerichtsverhandlung wurden wir freigesprochen mit einem einzigen Satz: »Was Sie getan haben, war keine Straftat«.

Haben Sie ein Beispiel für einen Impuls, den Sie durch Ihre Flüchtlingsarbeit setzen konnten? Ja, da habe ich ein ganz tolles Beispiel. 2005 bin ich zwei, drei Wochen in der Schweiz unterwegs gewesen. Da habe ich einmal das Erlebnis gehabt, dass ich vor zwei Realschulklassen gesprochen habe und zwei Monate später, bekam ich von dem Lehrer eine Mail, in der er geschrieben hat: Jetzt haben die Jungs und Mädchen Kuchen gebacken. Sie haben diesen in ihrem Dorf an den Haustüren verkauft und für meinen Verein »Borderline Europe – Menschenrechte ohne Grenzen« zweieinhalbtausend Schweizer Franken gesammelt. Das haut mich jedes Mal wieder um, ich kriege jedes Mal wieder Tränen in die Augen, weil das so schön ist.

Wie weit kann, darf, muss ich gehen, um Frieden zu bewahren? Wir sollten wirklich alle die Vereinten Nationen und die UNHCR stärken und all diese Institutionen. Wenn ein Land nicht das tut, was eigentlich im Interesse aller ist, dass man sie dann auch zur Rechenschaft zieht. Da sollten wir manchmal doch ein bisschen mehr Muskeln zeigen.

Wie wichtig sind Bilder des Friedens in der Kunst? Nachdem ich vom S-H Landtag für weitere sechs Jahre gewählt worden war, habe ich mit meinem Stellvertreter überlegt, was machen wir die nächsten sechs Jahre. Denn jetzt kommen nicht mehr so viele geflüchtete Menschen. Und da haben wir überlegt, dass wir einen Schwerpunkt legen auf Kultur und Kunst. Wir hatten am 2. Februar eine Vernissage mit Bildern von geflüchteten Menschen, die praktisch ihre Erlebnisse malerisch verarbeitet haben. Das wollen wir fortführen.

Was wollen Sie uns mit auf den Weg geben? Wenn jeder ein kleines bisschen tut, dann hilft es auch. Letzte Woche habe ich im philanthropischen Verein in Hamburg einen Vortrag gehalten. Und da habe ich gesagt: »Das wäre doch schön, wenn jeder die Welt, wenn er sie verlässt, ein klein bisschen besser verlässt, als er sie betreten hat. Das würde helfen – es braucht nur ein ganz klein bisschen zu sein, wenn jeder das tut«.

Mirja Unger

Ich bin Mirja Unger. Ich bin 21 Jahre alt und studiere derzeit Jura. Ich engagiere mich ehrenamtlich für Amnesty International in der Hochschulgruppe Münster von Amnesty International.

Was ist Frieden für Dich? Für mich ist Frieden deutlich mehr als nur die Abwesenheit von Krieg. Für mich besteht Frieden oder zumindest dauerhafter Frieden auch in einem funktionierenden Rechtssystem, einem Mindestmaß an sozialer Absicherung und in der Achtung der Menschenrechte.

Wie kann ich zum Frieden beitragen? Ich glaube zum Frieden beitragen, das kann ganz klein beginnen, dass wir uns alle darauf konzentrieren, nicht Vorurteilen zu folgen. Ich glaube, Vorurteile hat jeder von uns irgendwo in sich, aber es kommt darauf an, sich nicht von ihnen leiten zu lassen. Eine Möglichkeit zum Frieden beizutragen ist die Völkerverständigung. Zum Beispiel ein Schüleraustausch. Ich selber habe auch an einem Schüleraustausch teilgenommen, als ich in der Schule war, mit 16 in die USA. Das Ganze fand im Rahmen eines Stipendiums statt, das von Senator William Fulbright begründet wurde. Er sagte damals: »Wer gemeinsam die Schulbank drückt, wird sich später hoffentlich nicht bekriegen«. Wenn man sich kennenlernt und ein Gesicht von einer Nation bekommt, ist das nicht mehr etwas Fremdes, das man bekriegen würde. Da glaube ich ganz fest daran. Gerade bei der Arbeit für Amnesty International, durch die ich zu den Menschenrechten gekommen bin, setzen wir uns immer wieder dafür ein, eben gerade diese Basis des Friedens, die Erhaltung des Friedens, durch die Wahrung der Menschenrechte weltweit durchzusetzen.

Was ist ein Bild von Frieden für Dich? Als Bild von Frieden kam mir als erstes eine Umarmung in den Sinn, weil sie für mich einerseits Vertrauen ausstrahlt und andererseits auch den Mut zur Schutzlosigkeit. Ich denke in dem Moment, in dem wir uns in einer Situation befinden, in der man sich den Mut zur Schutzlosigkeit leisten kann, sind wir dem Frieden auf der Welt wahrscheinlich am nächsten.
Ich bin gerade 20 und ich habe nie Krieg gesehen. Ich glaube, meine Generation lebt doch in einer Zeit, in der wir uns überhaupt nicht vorstellen können, was Krieg ist. Wir wissen vielleicht noch von unseren Urgroßeltern, was sie uns erzählt haben. Das ist einfach für uns ein ganz, ganz entferntes Bild, was Krieg sein könnte. Aber gleichzeitig kommen gerade viele Menschen zu uns, die genau das erlebt haben, was wir hoffentlich niemals kennenlernen. Und um wirklich helfen zu können und um zu verstehen, was für ein Leid diese Menschen erfahren haben, ist die Begegnung mit ihnen unglaublich wichtig. Nur so schärfen wir unseren Blick für das, was wirklich wichtig ist.

Martin Warnke

Ich heiße Martin Warnke und war 30 Jahre Professor für Kunstgeschichte am Kunstgeschichtlichen Seminar der Universität Hamburg. Ich bin geboren in Brasilien und dort aufgewachsen. Das ist vielleicht nicht unwichtig, weil ich nie einen Krieg erlebt oder gesehen habe. Das unterscheidet mich von all meinen Zeit- oder Jahrgangsgenossen. Aber gerade deshalb hat mich Krieg als Thema immer interessiert.

Was ist Frieden für Sie? Frieden ist für mich der Verzicht auf Gewaltanwendung jeglicher Art. Der psychische Terror kann schlimmer sein als der gewaltsame. Jegliche gewaltsame Aktivität gegenüber Menschen, welcher Klasse oder Rasse auch immer, ist für mich verabscheuungswürdig.

Wie entstand der Fokus auf Kriegsbilder? Fokus auf Kriegsbilder, das wäre zu viel gesagt, sondern politische Ikonographie ganz allgemein. Fragen, wie Demokratie, wie Freundschaft oder Frieden bildlich dargestellt werden, interessieren mich. Aber ein großer Teil dieser bildlichen Sammlungstätigkeit bezog sich auf Kriegsbilder, auf Feindschaft zwischen Völkern, und das hat sich in Berlin ergeben. Ich war von München nach Berlin gewechselt und dort mitten im Kalten Krieg gelandet. Der Krieg war kalt, aber er war täglich präsent, sei es durch die Mauer oder die Mauer, die es damals (vor 1961) noch nicht gab. In Berlin konnte man der Politik nicht entweichen.

Was macht Sie zu einem friedliebenden Menschen? Was mich dazu macht, na ich bin Pfarrerssohn. Vielleicht genügt das. Es war auch nicht ausgeschlossen, dass ich Theologie studiert hätte. Während des Studiums hatte ich ein Stipendium nach Spanien, damals eine noch ganz von Franco geprägte Gesellschaft. Ich habe Diktatur dort kennengelernt bis in den Alltag hinein. Man kam in seine Wohnung nicht abends, nicht nachts, nicht ohne dass man den Schlüsselwächter aufgesucht hätte. Jede Straße hatte einen Wächter, der immer auf und ab ging und sämtliche Schlüssel zu allen Wohnungen hatte. Man kam nur hinein, indem man ihn einmal bezahlte und zum anderen Respekt bezeugte. Das war eine totalitäre Gesellschaft, und dies hat mich auch geprägt.

Mein Wunsch wäre, dass diese Kriege, die wir erleben, bewältigt oder vermeidbar wären. Wir in Deutschland halten uns ja für das größte Friedensvolk. Inzwischen aber liefern wir Waffen nach Afrika und in alle Welt. Wir sind, glaube ich, der größte Waffenproduzent der Welt und schicken immer schöne Friedensbotschaften mit, mit jeder Waffe. Das macht mir schon Sorge oder lässt mich unbehaglich hier fühlen. Wir pflegen Frieden und befördern Krieg – anderswo.

Welche Friedensgesten halten Sie für besonders bedeutsam? Papst Johannes Paul II. kniete, wenn er ein Land besuchte, immer nieder. Das haben alle immer verstanden als Friedensangebot, wenn es auch gerade in einem protestantischen Land war: Der Papst macht eine Reverenz an die besuchte Nation. Wenn Karl V., der katholische Kaiser, ein Land erobert hatte, in Afrika etwa, ist er auch niedergekniet. Caesar ist niedergekniet, wenn er ein Land erobert hatte. Ich habe darüber einen Artikel geschrieben, dass der Papst möglicherweise diese

alte Sitte, dass Herrscher in einem Land niederknien, das sie unterworfen haben, nutzte. Dieser Artikel hat mir einen furchtbaren Leserbriefschock geradezu versetzt, weil alle Welt das als große Geste der Demut gedeutet hat. So schwierig ist das mit politischen Gesten. Der Papst hat sich nie dazu geäußert, wohl seine Vertreter in ganz Deutschland. Die Polen hat das auch interessiert, die fanden, das wäre auch eine polnische Sitte, das könnte man sicher auch so interpretieren. Da bin ich einmal sozusagen schockierend aus meinem Fach in die Politik gelangt.

Welches Bild des Friedens ist für Sie besonders wichtig? Wir haben ein zweibändiges Werk zur politischen Ikonographie gemacht anhand des Materials, das wir im Warburg Haus gesammelt haben. Da wird jedes Stichwort, z. B. das politische Herrscherbildnis, Revolution, Friedenshoffnung in Relation zu Bildern gestellt. Rubens hat zum Beispiel ein Friedensbild gemacht. Rubens selbst hat ja Diplomatie betrieben, hat Politik gemacht, um einen Frieden für die Niederlande im 30-jährigen Krieg herbeizuführen. Die südlichen Niederlande waren abhängig von Spanien, die nördlichen Niederlande waren abhängig von England. Deshalb musste er versuchen, in seinen diplomatischen Avancen erst einmal England und Spanien in ein Gespräch zu bekommen, um in den Niederlanden Friedensverhältnisse herbeizuführen. Es ist ihm gelungen, dass sie wenigstens miteinander redeten. Zum wirklichen Frieden kam es eigentlich nie. Aber er hat dann zum Schluss dem englischen König, nachdem er die Verhandlungen mit England abgeschlossen hatte, ein Friedensbild geschenkt, das zeigt wie Athene den Mars aus dem Bild heraustreibt. Der Mars, der Kriegsgott, muss verschwinden; mitten im Bild nimmt eine Venus Platz. Kinder strömen zu ihr hin und können Beeren essen und sich auch sonst vergnügen. Von links drängen auch Jungfrauen herbei. Also ein idealer Frieden, nachdem Mars endlich aus dem Bild getrieben wurde. Es hängt heute noch in London in der National Gallery. Solche Situationen haben mich immer interessiert, in denen sich Künstler für Friedensaktionen eingesetzt haben.

Sind Bilder des Krieges stärker als Bilder des Friedens? Zumindest sind sie emotionaler. Eine glückliche Maid im Frieden sitzen zu sehen oder als Personifizierung des Friedens, ist weniger sensationell, als die Darstellung von Grausamkeit und Unterwerfung. Deshalb gibt es wahrscheinlich mehr Schreckensbilder des Krieges, als Bilder vom Frieden. Selbst Picassos Friedensbilder sind auch grausame Bilder. Die Friedenstaube ist natürlich das Friedenssymbol, das Eindruck macht. Kunst wurde immer gnadenlos instrumentalisiert zugunsten von Kriegen, von Hass, von Aufwiegelung. Wir kennen Serien, mit denen wichtige Expressionisten sich hingegeben haben für Kriegshetze und Feindesverleumdung.

Weitere bekannte Bilder für den Frieden? Picasso hat sein Hauptwerk »Guernica« so verstanden. Es wurde auf der Weltausstellung in Paris im Jahr 1937 ausgestellt und hat dort weltweit Reaktionen hervorgerufen. Das Bild hat Spanien nicht den Frieden gebracht. Aber es ist bis heute eine der Grundäußerungen zum Frieden bzw. zum Anti-Totalitarismus. Die Friedenstaube von Picasso ist natürlich auch in aller Welt eine solche Botschaft.

Eóin Young

My name is Eóin Young. I am the Programme director at the International Centre for Policy Advocacy, which is based in Berlin. I'm Irish but I actually lived in Eastern Europe for over 20 years and now mostly in Berlin for the last 2 years.

What does peace mean to you? The two main lines of understanding for me come from where I grew up and then also from where I worked. So I worked a lot in the former Yugoslavia in the last 15 years. Also, I grew up in the Republic of Ireland – I was a child in the 1970s and a teenager in the 1980s at the height of the Northern Ireland conflict.
My father was and my brother still is in the Irish Army, which has a very long history of providing troops for UN Blue Helmet Missions including to the Congo to India/Pakistan to Cyprus and the Lebanon over the past 50 years. Actually I grew up around a lot of those who played this peacekeeper role. However, such peacekeepers have mostly done a fine job, there's a big difference between pulling people apart and actually building sustainable peace. So for example stopping conflict is obviously stage one, like you would do when two kids are fighting, you put them in different corners, you try to settle them down. But stopping the conflict is the first stage in a ten or twenty stage process.

Currently in Bosnia the situation is still really bad. It's more than 22 years, since the end of the war, and people have described to me the situation there as basically a war without guns. That's how they talk about it, meaning that if we don't actually resolve the hurt in some fashion, then the mindset and politics of conflict continues. One of the reasons that everybody talks about, why the conflicts came so quickly and so strongly in former Yugoslavia was, that post second world war Tito made a pragmatic decision to just not talk about or deal with what happened in the Second World War and move on. But short term pragmatism led to a build up of long term hurt – those things just don't go away, they become defining moments in some sort of tribal identity. The same is true in Northern Ireland – the not dealing with the grievances. You think things have gone away but over generations actually, because of the strength of which those things are felt, they become such strong identity stories within an ethnic group that it's really, really hard to move on even after "peace" is publicly declared. So for me dealing with the emotional hurt of what has happened in a conflict has to be a future, it has to be understood and built into post conflict situation a lot better.

What could be an approach to work for ongoing dialogue? I'm a big believer in the idea that in democracy the process is as important as the outcome. When we participate meaningfully, having an opportunity to give voice to your own interests and our own grievances is a huge issue in terms of how you move forward when the decision is made. Communities that are given an opportunity to actually be involved in these kinds of processes, even if they don't win the actual outcome, it brings down

the tension and allows them to see that their voice matters. There's a lot of value in those kinds of outcomes in mitigating potential conflict.
The most interesting approaches in ethnically separated communities have been to start with kids and actually try and mix schools. For example, it been a big thing in the north of Ireland. In former Yugoslavia this idea of putting the kids of former warring populations together has also been tried. But you end up a lot of the times with what are often called "two schools under one roof". Literally you would have in Bosnia, in these divided societies, the same building being used by different ethnic groups at different times, which again is really kind of weird and depressing. One of the more interesting outcomes in the north of Ireland around education has been about parents who actually want their kids to go to the best schools. So with tension reducing, they end up sending them to schools that are actually on the other side of the divide, because they are the best schools. That moment in the community when there isn't some backlash against that choice – that's a big moment. Having the chance to "normalise meritocracy" over some kind of "you've got to stay on your side of the line" – thinking, that is a real crack in the ice of such post conflict communities.

Tashlikh (Cast Off)
Yael Bartana

2017, Video, 11:14 Min., Ton, Farbe, Israel/Niederlande

Produziert vom Neuen Berliner Kunstverein und dem Center for Contemporary Art, Tel Aviv
(Courtesy of Capitain Petzel, Berlin; Annet Gelink Gallery, Amsterdam; Sommer Contemporary Art, Tel Aviv; Galleria Raffaella Cortese, Milano)

»Taschlich« (hebr. »[du sollst] werfen«) bezeichnet ein Ritual im Anschluss an Rosch ha-Schana, dem ersten Neujahrstag im jüdischen Glauben. Kurz vor Sonnenuntergang treffen sich die Gläubigen unter freiem Himmel an einem Gewässer. Dort schütteln sie aus den Taschen ihrer Kleidung alle Krümel und versenken somit symbolisch ihre Sünden im Wasser, wobei der genaue Ablauf des Brauchs nicht exakt festgelegt ist.[1] Meist werden Bibelstellen oder Gebete verlesen, bei denen es um das Loswerden von Sünden, um Buße und Läuterung geht.[2]

Von diesem jüdischen Brauchtum rührt der Titel für Yael Bartanas Videoarbeit Tashlikh (Cast Off). Anders als am jüdischen Neujahrstag und auch anders als in vielen Arbeiten von Yael Bartana sind auf der raumfüllenden Projektionsfläche jedoch keine Menschengruppen zu sehen. In eine zeitlich unbestimmte und nicht verortbare Untiefe fallen von oben Gegenstände in Zeitlupe herab, die unser kollektives Gedächtnis unmittelbar mit konfliktbeladenen Ereignissen unserer Zeit verknüpft: Eine Schwimmweste sowie Kleidungs- oder Gepäckstücke erinnern uns emotional an Flucht und Tod, die goldenen Sterne entpuppen sich augenblicklich als Judensterne, ein zerschmettertes Glas an einem Bilderrahmen evoziert Wut und Zerstörung. Obwohl manche Gegenstände deutlich auf einen durch das Judentum geprägten kulturellen Hintergrund verweisen, tangieren die Dinge jenseits individueller Prägungen und Erinnerungen das grundsätzliche Menschsein, die conditio humana und das kollektive Gedächtnis. Wir sind es, die den herabfallenden Gegenständen eine soziale Struktur zuordnen und dazugehörige Protagonisten imaginieren. Wir sind es, die zu jedem Zeitpunkt Träger und Besitzer dieser Objekte sein könnten.

Zeitlupe und Sound übersteigern den Eindruck des Fallens, des Driftens in der Untiefe zu

einem durchaus pathetischen Erlebnis. Anders als in einem als White Cube wahrgenommenen Ausstellungsraum, rahmt der historische Lichthof des LWL-Museums – ein architektonisch markanter Innenhof im Stil der Neorenaissance von 1908 – das Videobild. Das neue Dach des historischen Raums ruft den Einschnitt durch den Zweiten Weltkrieg ins Bewusstsein; Rachel Whitereads Bibliothek »Untitled (Books)«, die 1997 für die Skulptur Projekte im oberen Bereich des Lichthofs installiert wurde, erscheint in diesem Kontext einerseits wie eine Mahnung an unser Gedächtnis, nicht zu vergessen. Frieden-Schließen mit den eigenen Erinnerungen an ein Grauen wird hier zu einem zentralen Moment. Doch der Brauch »Taschlich«, den Bartana als das große »Fallen« inszeniert, zitiert andererseits auch die Vorstellung, sich von Unannehmlichkeiten zu befreien und seinen eigenen Frieden zu verschaffen, indem man sich seiner Erinnerungen entledigt. Das aktive »Vergessen-Machen« wird hier sowohl für Opfer als auch für Täter zu einer ambivalenten Selbstrettungsstrategie und als Chiffre der persönlichen Verantwortung für die Problematik der Vergangenheitsbewältigung lesbar. Ein Ritual, das dem Einzelnen Frieden bringen soll – doch das alljährliche Zelebrieren ist an die Unaufhörlichkeit von Konflikten gebunden, ohne die dieser Brauch seinen Belang verlieren würde.

Zugleich verstärkt die Architektur die Tonspur der Arbeit. Im Laufe des Videoloops steigert sich der Sound und wird schließlich wieder schwächer. Ohne einen zeitlich strukturierten Handlungsstrang auszuformulieren, inszeniert Bartana eine Mahnung im Echo, wiederhallend im Loop. Einem Gewitter gleich, von dem wir hoffen, dass es vorüberzieht, wiederholen sich Ton und Bild immer wieder unaufhörlich im Sinne einer »Wiederkehr des ewig Gleichen«[3]. *UF/MW*

1 Schoeps 2000; Rothschild 2006.
2 Siehe beispielsweise Ezekiel 18,31: »Werft fort von euch all eure Verfehlungen und schafft in eurem Inneren ein neues Herz und einen neuen Geist.«, ebenso Micha 7,18–20 oder Exodus 34,6–7.
3 Die »Ewige Wiederkunft des Gleichen« ist ein zentraler Gedanke bei Friedrich Nietzsche. Demzufolge wiederholen sich alle Ereignisse unendlich oft und im Sinne eines zyklischen Zeitverständnisses u. a. in: Nietzsche 1980, S. 270–277.

Anhang

Literaturverzeichnis

AK Apolda/Paderborn/Brno 2012
Wilhelm Lehmbruck 1881–1919. Retrospektive. Skulpturen, Gemälde, Zeichnungen, Radierungen, Lithographien, Photographien. 1898–1918, Ausstellungskatalog, hg. von Gottlieb Leinz/Hans-Dieter Mück, Kunsthaus Apolda 2012; Stiftung Schleswig-Holsteinische Landesmuseen Schloß Gottorf, Schleswig 2013; Städtische Museen und Galerien, Paderborn 2013; Brno 2013, Utenbach/Apolda 2012

AK Berlin 1980
Bilder vom Menschen in der Kunst des Abendlandes, Ausstellungskatalog, hg. von Nationalgalerie, Staatliche Museen zu Berlin 1980, Berlin 1980

AK Berlin 1995
Von allen Seiten schön. Bronzen der Renaissance und des Barock. Wilhelm von Bode zum 150. Geburtstag, Ausstellungskatalog, hg. von Volker Krahn, Skulpturensammlung, Berlin 1995/96, Heidelberg 1995

AK Berlin 2003
Idee Europa. Entwürfe zum »Ewigen Frieden«. Ordnungen und Utopien für die Gestaltung Europas von der pax romana zur Europäischen Union. Eine Ausstellung als historische Topographie, Ausstellungskatalog, hg. von Marie-Louise von Plessen, Deutsches Historisches Museum Berlin, Berlin 2003

AK Berlin 2014
Der Erste Weltkrieg in 100 Objekten, Ausstellungskatalog, hg. von Deutsches Historisches Museum Berlin, Berlin 2014, Darmstadt 2014

AK Bern/Wiesbaden
Antonio Saura. Die Retrospektive, Ausstellungskatalog, hg. von Cäsar Menz, Kunstmuseum Bern, Bern 2012; Museum Wiesbaden, Wiesbaden 2012/13, Ostfildern 2012

AK Bielefeld 1985
Die Rückkehr der Barbaren. Europäer und »Wilde« in der Karikatur Honoré Daumiers, Ausstellungskatalog, hg. von André Stoll, Kunsthalle Bielefeld u. a. 1985, Hamburg 1985

AK Brüssel 2007
Blicke auf Europa. Europa und die deutsche Malerei des 19. Jahrhunderts, Ausstellungskatalog, hg. von Staatliche Museen zu Berlin u. a., Palais des Beaux-Arts, Brüssel 2007, Ostfildern 2007

AK Budapest 2012
Honoré Daumier (1808–1879). A Satirist, a Scoffer. The Master of French Caricature, Ausstellungskatalog, hg. von Zsuzsa Gonda, Szépművészeti Múzeum, Budapest 2012/13, Budapest 2012

AK Coburg 1983
Illustrierte Flugblätter aus den Jahrhunderten der Reformation und der Glaubenskämpfe, Ausstellungskatalog, hg. von Wolfgang Harms, Kunstsammlungen der Veste Coburg 1983, Coburg 1983

AK Dortmund 2008
Otto Piene. Spectrum, Ausstellungskatalog, hg. von Kurt Wettengl, Museum am Ostwall, Dortmund 2008

AK Dresden 2003
Der Triumph des Bacchus. Meisterwerke Ferrareser Malerei in Dresden 1480–1620, Ausstellungskatalog, hg. von Gregor J. M. Weber, Castello Estense, Ferrara 2002/03; Residenzschloss Dresden 2003, Dresden 2003

AK Duisburg 1994
Die Beschwörung des Kosmos. Europäische Bronzen der Renaissance, Ausstellungskatalog, hg. von Christoph Brockhaus, Wilhelm Lehmbruck Museum, Duisburg 1994/95, Duisburg 1994

AK Göttingen 1993
Europa. Politische Karikaturen von Walter Hanel, Ausstellungskatalog, hg. von Josef Ackermann/Karl Arndt, Kunstsammlung der Universität Göttingen 1993/94, Göttingen 1993

AK Hamburg 2014
Krieg & Propaganda 14/18, Ausstellungskatalog, hg. von Sabine Schulze, Museum für Kunst Gewerbe, Hamburg 2014, München 2014

AK Hannover 2002
Charaktere und Karikaturen – Der Zeichner Walter Hanel, Ausstellungskatalog, hg. von Hans Joachim Neyer, Wilhelm-Busch-Museum, Hannover 2002, Bielefeld 2002

AK Hubertusburg 2013
Die königliche Jagdresidenz Hubertusburg und der Frieden von 1763. Ausstellungskatalog, hg. von Dirk Syndram/Claudia Brink, Schloss Hubertusburg 2013, Dresden 2013

AK Karlsruhe 2003
Eugène Delacroix, Ausstellungskatalog, hg. von Jessica Mack-Andrick, Staatliche Kunsthalle Karlsruhe, Karlsruhe 2003, Heidelberg 2003

AK Köln/Utrecht 1985
Roelant Savery in seiner Zeit, Ausstellungskatalog, hg. von Ekkehard Mai, Wallraf-Richartz-Museum, Köln 1985; Centraal Museum, Utrecht 1985/86, Köln 1985

AK Magdeburg 2008
Spektakel der Macht. Rituale im Alten Europa 800–1800, Ausstellungskatalog, hg. von Gerd Althoff/Jutta Götzmann/Matthias Puhle/Barbara Stollberg-Rilinger, Magdeburg 2008/09, Darmstadt 2009

AK München 1988
Diplomaten und Wesire. Krieg und Frieden im Spiegel türkischen Kunsthandwerks, Ausstellungskatalog, hg. von Peter W. Schienerl/Christine Stelzig, Staatliches Museum für Völkerkunde München im Zweigmuseum Oettingen, Neues Schloss, München 1988, München 1988

AK München/Neapel 1995
Der Glanz der Farnese. Kunst und Sammelleidenschaft in der Renaissance, Ausstellungskatalog, hg. von Lucia Fornari Schianchi/Nicola Spinosa, Palazzo Ducale di Colorna, Parma 1995; Haus der Kunst, München 1995; Galleria Nazionale di Capodimonte, Neapel 1995, München 1995

AK Münster 1972
Bommen Berend, Das Fürstbistum Münster unter Bischof Christoph Bernhard von Galen 1650–1678, Ausstellungskatalog, hg. von Westfälisches Landesmuseum für Kunst und Kulturgeschichte, Münster 1972

AK Münster 1987
Der Westfälische Frieden. Die Friedensfreude auf Münzen und Medaillen. Vollständiger beschreibender Katalog, Ausstellungskatalog, hg. von Gerd Dethlefs/Karl Ordelheide, Stadtmuseum, Münster 1987, Greven 1987

AK Münster 1988
Der Westfälische Frieden. Krieg und Frieden, Ausstellungskatalog, hg. von Hans Galen, Stadtmuseum Münster 1988, Greven 1987

AK Münster 2015
Propaganda trifft Grabenkrieg. Plakatkunst um 1915, Ausstellungskatalog, hg. von Hermann Arnhold, Landschaftsverband Westfalen-Lippe (LWL), LWL-Museum für Kunst und Kultur, Münster 2015/16, Münster 2015

AK Münster/Bonn 1978
Honoré Daumier 1808–1879. Bildwitz und Zeitkritik, Münster 1978, Ausstellungskatalog, hg. von Gerhard Langemeyer, Westfälisches Landesmuseum für Kunst und Kulturgeschichte Münster 1978; Rheinisches Landesmuseum Bonn 1979, Münster 1978

AK Münster/Osnabrück 1998
1648. Krieg und Frieden in Europa. Ausstellungskatalog zur 26. Europaratsausstellung 1998, hg. von Klaus Bußmann/Heinz Schilling, Westfälisches Landesmuseum für Kunst und Kulturgeschichte, Münster 1998/99; Kulturgeschichtliches Museum, Osnabrück 1998/99, Osnabrück 1998

AK Nijmegen 1978
De Vreede van Nijmegen 1678–1679, Ausstellungskatalog, hg. von Nijmeegs Museum Commanderie van St. Jan, Nijmeegs Gemeente Archief 1978, Nijmegen 1978

AK Nürnberg 1998
Von teutscher Not zu höfischer Pracht 1648–1701. Ausstellungskatalog, hg. von G. Ulrich Großmann, Germanisches Nationalmuseum, Nürnberg 1998, Köln 1998

AK Ottawa/Paris/Washington 1999
Daumier 1808–1897, Ausstellungskatalog, hg. von Musée des Beaux-Artes du Canada, Ottawa 1999; Galeries Nationales du Grand Palais, Paris 1999/2000; The Phillips Collection, Washington 2000, Poitiers 1999

AK Siegen 2014
»Die Waffen nieder! Sag' es vielen!«, Ausstellungskatalog, hg. von der Gustav-Heinemann-Friedensgesellschaft Siegen e. V., Alte Vogtei Burbach, Burbach 2015, Siegen 2014

AK Stuttgart 1997
»Der Welten Lauf«. Allegorische Graphikserien des Manierismus, Ausstellungskatalog, hg. von Hans-Martin Kaulbach und Reinhart Schleier, Staatsgalerie Stuttgart, Stuttgart 1997/98; Museum Bochum, Bochum 1998, Stuttgart/Ostfildern 1997

AK Stuttgart 2013
Friedensbilder in Europa 1450 – 1815. Kunst der Diplomatie – Diplomatie der Kunst, Ausstellungskatalog, hg. von Hans-Martin Kaulbach, Staatsgalerie Stuttgart, Stuttgart 2013, Berlin/München 2013

AK Teheran 2015
Otto Piene. Rainbow, Ausstellungskatalog, hg. von Minoo Alemi, Teheran Museum of Contemporary Art, Teheran 2015

AK Utrecht/Schwerin 2011
Der Bloemaert-Effekt! Farbe im Goldenen Zeitalter, Ausstellungskatalog, hg. von Centraal Museum, Utrecht 2011/12, Staatliches Museum Schwerin, Schwerin 2012, Petersberg 2011

AK Vaduz 1974
Peter Paul Rubens. Aus den Sammlungen des Fürsten von Liechtenstein, Ausstellungskatalog, hg. von S. D. Fürst Franz Josef von Liechtenstein, Liechtensteinische Kunstsammlungen, Vaduz 1974, Vaduz 1974

AK Washington 1988
The Art of Paolo Veronese, 1528–1588, Ausstellungskatalog, National Gallery of Art, Washington 1988/89, Washington 1988

AK Wien 1980
Maria Theresia und ihre Zeit. Zur 200. Wiederkehr des Todestages. Ausstellungskatalog, Schloß Schönbrunn, Wien 1980, Salzburg 1980

AK Wien 2004
Peter Paul Rubens 1577–1640. Die Meisterwerke. Die Gemälde in den Sammlungen des Fürsten von und zu Liechtenstein, des Kunsthistorischen Museums und der Gemäldegalerie der Akademie der bildenden Künste in Wien, Ausstellungskatalog, hg. von Johann Kräftner/Wilfried Seipel/Renate Trnek, Liechtenstein-Museum, Wien 2004/05, Wien 2004

AK Wien 2010
Prinz Eugen. Feldherr, Philosoph und Kunstfreund, Ausstellungskatalog, hg. von Agnes Husslein-Arco und Marie-Louise von Plessen, Belvedere, Wien 2010, München 2010

AK Wien 2015
Europa in Wien. Der Wiener Kongress 1814/15, Ausstellungskatalog, hg. von Agnes Husslein-Arco u. a., Orangerie und Unteres Belvedere, Wien 2015, München 2015

AK Zürich/Frankfurt 1987
Eugène Delacroix, Ausstellungskatalog, hg. von Kunsthaus Zürich, Zürich 1987; Städtische Galerie im Städelschen Kunstinstitut, Frankfurt am Main 1987/88; Frankfurt, Köln 1987

Allgemeines Künstlerlexikon 1995
Saur Allgemeines Künstlerlexikon. Die Bildenden Künstler aller Zeiten und Völker. Berrettini – Bikkers, Bd. 10, hg. von K.G. Saur Verlag München-Leipzig u. Günter Meißner, München/Leipzig 1995

Althoff 1990a
Gerd Althoff, Verwandte, Freunde und Getreue. Zum Stellenwert der Gruppenbindung im früheren Mittelalter, Darmstadt 1990

Althoff 1990b
Gerd Althoff, Der frieden-, bündnis- und gemeinschaftsstiftende Charakter des Mahls im früheren Mittelalter, in: Irmgard Bitsch, u. a. (Hg.), Essen und Trinken in Mittelalter und Neuzeit, Sigmaringen 1990, S. 13–25

Althoff 1998
Gerd Althoff, Friedrich Barbarossa als Schauspieler? Ein Beitrag zum Verständnis des Friedens von Venedig (1177), in: Trude Ehlert (Hg.), Chevaliers errants, demoiselles et l'autre. Höfische und nachhöfische Literatur im europäischen Mittelalter. Festschrift für Xenja von Ertzdorff, Göppingen 1998, S. 3–20

Althoff 2003
Gerd Althoff, Die Macht der Rituale. Symbolik und Herrschaft im Mittelalter, Darmstadt 2003

Althoff 2006
Gerd Althoff, Heinrich IV. Gestalten des Mittelalters und der Renaissance, Darmstadt 2006

Althoff 2008
Gerd Althoff, Hinterlist, Heimtücke und Betrug bei der friedlichen Beilegung von Konflikten, in: Oliver Auge u. a. (Hg.), Bereit zum Konflikt. Strategien und Medien der Konflikterzeugung und Konfliktbewältigung im europäischen Mittelalter, Mittelalter-Forschungen, Bd. 20, Stuttgart 2008, S. 19–30

Althoff 2014
Gerd Althoff, Spielregeln der Politik im Mittelalter. Kommunikation in Frieden und Fehde, 2. Aufl., Darmstadt 2014

Appelius 1992
Stefan Appelius, Der Friedensgeneral Paul Freiherr von Schoenaich. Demokrat und Pazifist in der Weimarer Republik, in: Demokratische Geschichte, Bd. 7, 1992, S. 165–180

Appuhn-Radtke 2003
Sibylle Appuhn-Radtke, Darstellungen des Friedens in der Emblematik, in: Wolfgang Augustyn (Hg.), Pax. Beiträge zu Idee und Darstellung des Friedens, München 2003, S. 341–360

Arnold 1996
Klaus Arnold, Bilder des Krieges. Bilder des Friedens, in: Johannes Fried (Hg.), Träger und Instrumentarien des Friedens im hohen und späten Mittelalter, Sigmaringen 1996, S. 561–586

Audoin-Rouzeau 2001
Stephane Audoin-Rouzeau, Die Delegation der »gueules cassées« in Versailles am 28. Juni 1919, in: Gerd Krumeich (Hg.), Versailles 1919. Ziele-Wirkung-Wahrnehmung, Essen 2001, S. 280–287

Augustinus 1845
Aurelius Augustinus, in: Epistolam Joannis ad Parthos tractatus decem, Migne PL 35, Sp. 1977 ff., Paris 1845

Augustinus 1956
Aurelius Augustinus, Enarrationes in Psalmos, hg. von Eligius Dekkers/Johannes Fraipont, 3 Bde., Turnhout 1956

Augustyn 2003a
Wolfgang Augustyn, Friede und Gerechtigkeit - Wandlungen eines Bildmotivs, in: Wolfgang Augustyn (Hg.), Pax. Beiträge zu Idee und Darstellung des Friedens, München 2003, S. 243–301

Augustyn 2003b
Wolfgang Augustyn (Hg.), Pax. Beiträge zu Idee und Darstellung des Friedens, München 2003

Baron 2003
Udo Baron, Kalter Krieg und heisser Frieden. Der Einfluss der SED und ihrer Westdeutschen Verbündeten auf die Partei »Die Grünen«, Münster 2003

Bauermann 1968
Johannes Bauermann, Die Ausfertigungen der Westfälischen Friedensverträge, in: Johannes Bauermann, Von der Elbe bis zum Rhein. Aus der Landesgeschichte Ostsachsens und Westfalens. Gesammelte Studien, Münster 1968, S. 425–433

Baumgart 1966
Winfried Baumgart, Deutsche Ostpolitik 1918. Von Brest-Litowsk bis zum Ende des Ersten Weltkrieges, Wien/München 1966

Baumstark 1974
Reinhold Baumstark, Ikonographische Studien zu Rubens Kriegs- und Friedensallegorien, in: Aachener Kunstblätter 45, Aachen 1974, S. 125–234

Bazin 2016
Anne Bazin, Reue, Vergebung und Sühne: der Beitrag der symbolischen Gesten zur Verständigung und Versöhnung. Eine Einführung, in: Corine Defrance/Ulrich Pfeil (Hg.), Verständigung und Versöhnung nach dem »Zivilisationsbruch«. Deutschland in Europa nach 1945, Brüssel 2016, S. 57–64

Belitz 1997
Ina Belitz, Befreundung mit dem Fremden. Die Deutsch-Französische Gesellschaft in den deutsch-französischen Kultur- und Gesellschaftsbeziehungen der Locarno-Ära, Frankfurt am Main 1997

Bély 2007
Lucien Bély, L'art de la paix en Europe. Naissance de la diplomatie moderne XVIe – XVIIIe siècle, Paris 2007

Benz 2012
Wolfgang Benz, Potsdam 1945. Besatzungsherrschaft und Neuaufbau im Vier-Zonen-Deutschland, München (1986), 4. Aufl. 2012

Bericht 1702
Gründ- und Umständlicher Bericht Von Denen Römisch-Kayserlichen Wie auch Ottomanischen Groß-Bothschafften, Wodurch Der Friede oder Stillstand Zwischen Dem […] Kayser Leopoldo Primo und Dem Sultan Mustafa Han III. den 26. Januarii 1699. Zu Carlowiz in Sirmien auf 25. Jahre geschlossen […], Wien: Johann Baptist Schönwetter, 1702

Biesterfeld 2014
Wolfgang Biesterfeld, Der Fürstenspiegel als Roman. Narrative Texte zur Ethik und Pragmatik von Herrschaft im 18. Jahrhundert, Baltmannsweiler 2014

Blechschmidt 1968
Herbert Blechschmidt, Antibolschewistische Liga, in: Dieter Fricke u. a. (Hg.), Die bürgerlichen Parteien in Deutschland. Handbuch der Geschichte der bürgerlichen Parteien und anderer bürgerlicher Interessenorganisationen vom Vormärz bis zum Jahre 1945, Bd. 1, Leipzig 1968, S. 30–35

Braun/Strohmeyer 2013
Guido Braun/Arno Strohmeyer (Hg.), Frieden und Friedenssicherung in der Frühen Neuzeit. Das Heilige Römische Reich und Europa. Festschrift für Maximilian Lanzinner (Schriftenreihe der Vereinigung zur Erforschung der Neueren Geschichte 36), Münster 2013

Britannica Micropædia 2010
The New Encyclopædia Britannica, 15. Edition in 32 Bänden, Bd. 2, Micropædia. Ready Reference (Bayeu – Ceanothus), Chicago u. a. 2010

Brockhaus 2005
Christoph Brockhaus (Hg.), Wilhelm Lehmbruck 1881–1919. Das plastische und malerische Werk. Gedichte und Gedanken, Sammlungskatalog Stiftung Wilhelm Lehmbruck Museum – Zentrum internationaler Skulptur, Duisburg, Köln 2005

Brunner 1965
Otto Brunner, Land und Herrschaft. Grundfragen der territorialen Verfassungsgeschichte Österreichs im Mittelalter, 5. Aufl., Wien 1965

Brunner 1999
Horst Brunner (Hg.), Der Krieg im Mittelalter und in der Frühen Neuzeit. Gründe, Begründungen, Bilder, Bräuche, Recht, Wiesbaden 1999

Büttner 2012
Nils Büttner (Hg.), Das Auge der Welt. Otto Dix und die Neue Sachlichkeit, Stuttgart 2012

Burkhardt/Haberer 2000
Johannes Burkhardt/Stephanie Haberer (Hg.), Das Friedensfest. Augsburg und die Entwicklung einer neuzeitlichen Toleranz-, Friedens- und Festkultur (Colloquia Augustana 13), Berlin 2000

Cavallar 1992
Georg Cavallar, Pax Kantiana. Systematisch-historische Untersuchung des Entwurfs »Zum ewigen Frieden« (1795) von Immanuel Kant, Wien/Köln 1992

Conzelmann 1983
Otto Conzelmann, Das Gemälde »Schlachtfeld in Flandern« 1934–36, in: Der andere Otto. Sein Bild vom Menschen und vom Krieg, Stuttgart 1983, S. 206–211

Cork 1994
Richard Cork, A bitter truth. Avant-Garde Art and the great war, Yale University, New Haven/London 1994

Daniels 1976
Jeffery Daniels, Sebastiano Ricci, Hove 1976

Dante 1559
Dante Alighieri, Monarchey oder Dazs das Keyserthumb/zuo der wolfart diser Welt von nöten: Den Römern billich zugehört/unnd allein Gott dem Herren/sonst niemands hafft seye/auch dem Bapst nit […], übers. und mit einer Vorrede von Basilius Johannes Heroldt, Basel 1559

Dante 1965
Dante Alighieri, Monarchey oder Dazs das Keyserthumb/zuo der wolfart diser Welt von nöten: Den Römern billich zugehört/unnd allein Gott dem Herren/sonst niemands hafft seye/auch dem Bapst nit […], Faksimile, mit einem Nachwort von Johannes Oeschger, Basel 1965

Dante 1989
Dante Alighieri, Monarchia. Lateinisch-Deutsch. Studienausgabe, hg. von Ruedi Imbach/Christoph Flüeler, Stuttgart 1989

Davezac 1972
Bertrand M. Maurice Davezac, The Stuttgart Psalter: Its Pre-Carolingian Sources and its Place in Carolingian Art, Diss. Col. Univ. 1972, Ann Arbor 1993

Deák 2005
Antal András Deák, Zur Geschichte der Grenzabmarkung nach dem Friedensvertrag von Karlowitz, in: Marlene Kurz/Martin Scheutz u. a. (Hg.), Das Osmanische Reich und die Habsburgermonarchie, Wien/München 2005, S. 83–96

Defrance 2014
Corine Defrance u. a. (Hg.), Deutschland – Frankreich – Polen seit 1945. Transfer und Kooperation, Brüssel 2014

Defrance/Pfeil 2011
Corine Defrance/Ulrich Pfeil: Deutsch-Französische Geschichte. Eine Nachkriegsgeschichte in Europa 1945–1963, Darmstadt 2011

Defrance/Pfeil 2016
Corine Defrance/Ulrich Pfeil (Hg.), Verständigung und Versöhnung nach dem »Zivilisationsbruch«. Deutschland in Europa nach 1945, Brüssel 2016

Delteil 1925–1930
Loys Delteil, Honoré Daumier. Le peintre-graveur illustré 19e et 20e siècle, Bd. 20–29, Paris 1925–1930, Reprint, New York 1969

Del Torre Scheuch 2016
Francesca del Torre Scheuch, I Veronese degli Asburgo, in: Bernard Aikema/Thomas dalla Costa/Paola Marini (Hg.), Paolo Veronese. giornate di studio, Venezia 2016, S. 136–147

Dethlefs 1995
Gerd Dethlefs, Friedensboten und Friedensfürsten. Porträtsammelwerke zum Westfälischen Frieden, in: Peter Berghaus (Hg.), Graphische Porträts in Büchern des 15. bis 19. Jahrhunderts (= Wolfenbütteler Forschungen, Bd. 63), Wiesbaden 1995, S. 87–128

Dethlefs 1996
Gerd Dethlefs, Die Friedensstifter der christlichen Welt. Bildnisgalerien und Porträtwerke auf die Gesandten der westfälischen Friedensverhandlungen, in: Karl-Georg Kaster/Gerd Steinwascher (Hg.), »… zu einem stets währenden Gedächtnis«. Die Friedenssäle zu Münster und Osnabrück und ihre Gesandtenporträts, Bramsche 1996, S. 101–172

Dethlefs 1997
Gerd Dethlefs, Die Anfänge der Ereignismedaille. Zur Ikonographie von Krieg und Frieden im Medaillenschaffen, in: Wolfgang Steguweit (Hg.), Medaillenkunst in Deutschland von der Renaissance bis zur Gegenwart. Themen, Projekte, Forschungsergebnisse. Die Kunstmedaille in Deutschland, Bd. 6, Dresden 1997, S. 19–38

Dethlefs 1998
Gerd Dethlefs (Hg.), Der Frieden von Münster – De Vrede van Munster 1648. Der Vertragstext nach einem zeitgenössischen Druck und die Beschreibungen der Ratifikationsfeiern, Münster 1998

Dethlefs 2004
Gerd Dethlefs, Schauplatz Europa. Das *Theatrum Europaeum* des Matthaeus Merian als Medium kritischer Öffentlichkeit, in: Klaus Bußmann/Elke Anna Werner (Hg.), Europa im 17. Jahrhundert. Ein politischer Mythos und seine Bilder, Stuttgart 2004, S. 149–179

Dethlefs 2005
Gerd Dethlefs, Friedensappell und Friedensecho. Kunst und Literatur während der Verhandlungen zum Westfälischen Frieden, Dissertation Münster (1998) 2005 (URL: http://miami.uni-muenster.de/Record/76eba21d-51ca-4ad2-9651-283e9817818c)

Dethlefs 2017
Gerd Dethlefs, Rombout van den Hoeye: Allegorie auf Prinz Wilhelm II. von Nassau-Oranien (1626–1650) als Friedensstifter, um 1648 (LWL-Museum für Kunst und Kultur, Das Kunstwerk des Monats November), Münster 2017

Dethlefs 2018
Gerd Dethlefs, PAX OPTIMA RERUM. Friedensvorstellungen auf den Schaumünzen zum Westfälischen Frieden 1648–1650, in: Friedrich A. Uehlein/Felix Uehlein (Hg.), Erinnern, Verdrängen, Vergessen (Pommersfeldener Beiträge, Bd. 13), Würzburg 2018, S. 61–88

Deuerlein 1970
Ernst Deuerlein, Deklamation oder Ersatzfrieden? Die Konferenz von Potsdam 1945, Stuttgart u. a. 1970

Dickmann 1959 (71998)
Fritz Dickmann, Der westfälische Frieden, Münster 1959, 7. Aufl. 1998

Dietrich 2008–2011
Wolfgang Dietrich, Variationen über die vielen Frieden, Bd. 2, Wiesbaden 2008–2011

Dollinger 1979
Heinz Dollinger, Daumier und die Politik – einige Anmerkungen, in: Honoré Daumier 1808–1879. Bildwitz und Zeitkritik, Münster 1978, Ausstellungskatalog, Westfälisches Landesmuseum für Kunst und Kulturgeschichte Münster 1978; Rheinisches Landesmuseum Bonn 1979, Münster 1978, S. 14–25

Duchhardt 1976
Heinz Duchhardt, Gleichgewicht der Kräfte, Convenance, Europäisches Konzert. Friedenskongresse und Friedensschlüsse vom Zeitalter Ludwigs XIV. bis zum Wiener Kongreß, Darmstadt 1976

Duchhardt 2013
Heinz Duchhardt, Fernwirkungen: Zur Rezeptionsgeschichte von Ter Borchs Friedensgemälde, in: Guido Braun/Arno Strohmeyer (Hg.), Frieden und Friedenssicherung in der Frühen Neuzeit. Das Heilige Römische Reich und Europa. Festschrift für Maximilian Lanzinner (Schriftenreihe der Vereinigung zur Erforschung der Neueren Geschichte 36), Münster 2013, S. 439–445

Dülffer 1981
Jost Dülffer, Regeln gegen den Krieg? Die Haager Friedenskonferenzen 1899 und 1907 in der internationalen Politik, Frankfurt am Main 1981

Dülffer 2001
Jost Dülffer, Versailles und die Friedensschlüsse des 19. und 20. Jahrhunderts, in: Gerd Krumeich (Hg.), Versailles, Essen 2001, S. 17–34

Dülffer 2002
Jost Dülffer, Frieden nach dem Zweiten Weltkrieg? Der Friedensschluss im Zeichen des Kalten Krieges, in: Bernd Wegner (Hg.), Wie Kriege enden. Wege zum Frieden von der Antike bis zur Gegenwart, Paderborn 2002, S. 213–238

Dülffer 2004
Jost Dülffer, Europa im Ost-West-Konflikt 1945–1991, München 2004

Erasmus 1977
Otto Herding (Hg.), Desiderius Erasmus Roterodamus, Opera omnia Band IV, 2, Amsterdam/Oxford 1977

Erasmus 1984
Brigitte Hannemann (Hg.), Erasmus von Rotterdam, Die Klage des Friedens, München 1984

Erasmus 1995
Erasmus von Rotterdam, Querela Pacis, in: Werner Welzig (Hg.), Erasmus von Rotterdam, Ausgewählte Schriften, Bd. 5, Darmstadt 1995, S. 359–451

Exodus 2017
Lutherbibel, Exodus 34,6–7, Deutsche Bibelgesellschaft, Stuttgart revidiert 2017, URL: www.die-bibel.de (19.01.2018)

Ezekiel 2017
Lutherbibel, Ezekiel 18,31, Deutsche Bibelgesellschaft, Stuttgart revidiert 2017, URL: www.die-bibel.de (19.01.2018)

Faber 1994
Kirsten Faber, Die Ausstattung der Camera della Pazienza des Ferrareser Kastells unter Ercole II. d'Este (1534–1559). Politische Allegorien in der Dresdener Gemäldegalerie, in: Jahrbuch der Staatlichen Kunstsammlungen Dresden, Beiträge, Berichte 1994/95, Bd. 25, S. 45–57

Fest 1973
Joachim C. Fest, Hitler. Eine Biographie, Frankfurt am Main 1973

Fischer/Mütherich 1965
Bonifatius Fischer/Florentine Mütherich, Der Stuttgarter Bilderpsalter, Bibl. Fol. 23, Württembergische Landesbibliothek Stuttgart, Bd. 1, Faksimile, Stuttgart 1965

Fischer/Mütherich 1968
Bonifatius Fischer/Florentine Mütherich, Der Stuttgarter Bilderpsalter, Bibl. Fol. 23, Württembergische Landesbibliothek Stuttgart, Bd. 2: Untersuchungen, Stuttgart 1968

Frederiks 1943
J. W. Frederiks, De Meesters der Plaquette-Penningen, o. O. 1943

Frederik 1958
Frederik Muller, De Nederlandsche Geschiedenis in Platen. Beredeneerde Beschrijving van Nederlandsche Historieplaten, Zinneprenten en historische Kaarten, 4 Bde., Amsterdam 1863–1882, 1958

Fried 1996
Johannes Fried (Hg.), Träger und Instrumentarien des Friedens im hohen und späten Mittelalter, Stuttgart 1996

Friedensblätter 1815
Friedensblätter. Eine Zeitschrift für Leben, Literatur und Kunst, Wien 1814–1815, Reprint, Bern 1970

Fritsch 2006
Gudrun Fritsch, Die Bedeutung der Hände im Werk der Künstler Ernst Barlach und Käthe Kollwitz. Symbol und Gestaltung, in: Martin Fritsch, Ernst Barlach und Käthe Kollwitz im Zwiegespräch, Leipzig 2006

Gallouédec-Genuy 1963
Françoise Gallouédec-Genuy, Le Prince selon Fénelon, Paris 1963

Garber 2001
Klaus Garber, Der Frieden im Diskurs der europäischen Humanisten, in: Klaus Garber/Jutta Held (Hg.), Der Frieden. Rekonstruktion einer europäischen Vision, Bd. 1, München 2001, S. 113–143

Gareis/Varwick 2014
Sven Bernhard Gareis/Johannes Varwick, Die Vereinten Nationen. Aufgaben, Instrumente und Reformen (= UTB. 8328), 5. Aufl., Budrich/Opladen u. a. 2014

Garnier 2000
Claudia Garnier, Amicus amicis, inimicus inimicis. Politische Freundschaft und fürstliche Netzwerke im 13. Jahrhundert, Stuttgart 2000

Gassert 2011
Philipp Gassert, Viel Lärm um Nichts? Der NATO-Doppelbeschluss als Katalysator gesellschaftlicher Selbstverständigung in der Bundesrepublik, in: Philipp Gassert/Tim Geiger/Hermann Wentker (Hg.), Zweiter Kalter Krieg und Friedensbewegung. Der NATO-Doppelbeschluss in deutsch-deutscher und internationaler Perspektive, München 2011, S. 175–202

Gebhardt 2007
Verena Gebhardt, Die Nuova Cronica des Giovanni Villani (Bibl. Apost., Vat. Ms. Chigi L VIII 296). Verbildlichung von Geschichte im spätmittelalterlichen Florenz, Phil. Diss., München 2007

George 1942
Mary Dorothy George (Bearb.), Catalogue of Political and Personal Satires preserved in the Department of Prints and Drawings in the British Museum vol. VII (1793–1800), London 1942, Reprint 1978

Gerhardt 1995
Volker Gerhardt, Immanuel Kants Entwurf »Zum Ewigen Frieden«. Eine Theorie der Politik, Darmstadt 1995

Gerosa 1984
Klaus Gerosa (Hg.), Große Schritte wagen. Über die Zukunft der Friedensbewegung, München 1984

Gerstl 1999
Wolfgang Kilian und die Zeichnungen nach Joachim Sandrarts »Friedensmahl«, in: Anzeiger des Germanischen Nationalmuseums Nürnberg 1999, S. 7–23

Gibbons 1968
Felton Gibbons, Dosso und Battista Dossi: Court painters at Ferrara, Princeton 1968

Giesen 2007
Sebastian Giesen, Der Bildhauer Ernst Barlach, Hamburg 2007

Gorbatschow 1995
Michail Sergejewitsch Gorbatschow, Erinnerungen, Berlin 1995

Görich 2011
Knut Görich, Friedrich Barbarossa. Eine Biographie, München 2011

Gräper 1999
Friederike Gräper, Die Deutsche Friedensgesellschaft und ihr General – Paul Freiherr v. Schoenaich (1866–1954), in: Wolfram Wette (Hg.), Pazifistische Offiziere in Deutschland. 1871–1933, Schriftenreihe Geschichte & Frieden, Bd. 10, Bremen 1999, S. 201–217

Grauf/Würz 2018
Andreas Grauf/Markus Würz, Weg nach Westen, in: Lebendiges Museum Online, Stiftung Haus der Geschichte der Bundesrepublik Deutschland, 2018 URL: www.hdg.de/lemo/kapitel/geteiltes-deutschland-gruenderjahre/weg-nach-westen.html

Grazia Bohlin 1979
Diane de Grazia Bohlin, Prints and related drawings by the Carracci family. National Gallery of Art, Washington 1979

Grünbart 2012
Michael Grünbart, Treffen auf neutralem Boden. Zu politischen Begegnungen im byzantinischen Mittelalter, in: Byzantino-Slavica 70, Münster 2012, S. 140–155

Grüttner 2014
Michael Grüttner, Das Dritte Reich 1933 (Gebhardt. Handbuch der deutschen Geschichte, 10. Aufl.), Stuttgart 2014

Gudlaugsson I 1959
Sturla J. Gudlagsson, Gerard Ter Borch, Bd. 1, Den Haag 1959

Gudlaugsson II 1960
Sturla J. Gudlagsson, Gerard Ter Borch, Bd. 2, Den Haag 1960

Guillaume de Lorris/Jean de Meun 1976
Guillaume de Lorris/Jean de Meun, Der Rosenroman, hg. und übers. von Karl August Ott, München 1976/78

Hack 1999
Achim Thomas Hack, Das Empfangszeremoniell bei mittelalterlichen Papst-Kaiser-Treffen, Köln 1999

Hainbuch 2016
Dirk Hainbuch, Das Reichsministerium für Wiederaufbau 1919 bis 1924. Die Abwicklung des Ersten Weltkrieges: Reparationen, Kriegsschäden-Beseitigung, Opferentschädigung und der Wiederaufbau der deutschen Handelsflotte, Frankfurt am Main 2016

Halkin 1986
Léon-E. Halkin, Érasme, la guerre et la paix, in: Franz Josef Wortbrock (Hg.), Krieg und Frieden im Horizont des Renaissancehumanismus, Weiheim 1986, S. 13–44

Hamilton 2013
John T. Hamilton, Security: Politics, Humanity, and the Philology of Care, Princeton 2013

Hamann 1986
Brigitte Hamann, Bertha von Suttner. Ein Leben für den Frieden, München 1986

Hazard/Delteil 1904
Nicolas-Auguste Hazard/Loys Delteil, Catalogue Raisonné de l'Oeuvre lithographié de Honoré Daumier, Paris 1904

Heidemeyer 2001
Hilde Heidemeyer, NATO-Doppelbeschluss, westdeutsche Friedensbewegung und der Einfluss der DDR, in: Philipp Gassert/Tim Geiger/Hermann Wentker (Hg.), Zweiter Kalter Krieg und Friedensbewegung. Der NATO-Doppelbeschluss in deutsch-deutscher und internationaler Perspektive, München 2001, S. 247–262

Heiderich 1993
Katalog der Skulpturen in der Kunsthalle Bremen, bearb. von Ursula Heiderich, Bremen 1993

Heinen 2009
Ulrich Heinen, Mars und Venus. Die Dialektik von Krieg und Frieden in Rubens' Kriegsdiplomatie, in: Birgit Emich/Gabriela Signori (Hg.), Kriegs/Bilder in Mittelalter und Früher Neuzeit, Berlin 2009, S. 237–275

Held 1980
Julius S. Held, The Oil Sketches of Peter Paul Rubens. A critical Catalogue, 2 Bde., Princeton 1980

Herzogenrath 1991
Wulf Herzogenrath, Die Mappe »Der Krieg« 1923/24, in: Dix, Ausstellungskatalog, hg. von Galerie Stuttgart und Staatliche Museen Preußischer Kulturbesitz Berlin, Berlin 1991, S. 167–175

Hildegard 1978
Adelgundis Führkötter/Angela Carlevaris (Hg.), Hildegardis, Scivias, Turnhout 1978

Hildegard 2013
Hildegard von Bingen, Liber Scivias. Die göttlichen Visionen der Hildegard von Bingen. Vollständige Faksimileausgabe im Originalformat des Rüdesheimer Codex Liber Scivias aus der Benediktinerabtei St. Hildegard, Graz 2013

Hoffmann 1987
Werner Hoffmann, Schrecken und Hoffnung. Künstler sehen Frieden und Krieg, Hamburg 1987

Hohmann 1992
Stefan Hohmann, Friedenskonzepte. Die Thematik des Friedens in der deutschsprachigen politischen Lyrik, Köln/Weimar/Wien 1992

Hollstein LXVII 2004
Hollstein's Dutch & Flemish Etchings, Engravings and Woodcuts 1450–1700. The Wierix Family, Bd. 67, Rotterdam 2004

Jackson Graves 1972
Naomi Jackson Graves, Ernst Barlach. Leben im Werk, Königstein 1972

Jacobsen 1972
Hans-Adolf Jacobsen, Primat der Sicherheit 1928–1938, in: Dietrich Geyer (Hg.), Osteuropa-Handbuch. Sowjetunion Außenpolitik I 1917–1955, Köln/Wien 1972, S. 213–269

Jaffé 1989
Michael Jaffé, Rubens. Catalogo completo, Mailand 1989

Jakobi 1997
Franz-Josef Jakobi, Zur Entstehungs- und Überlieferungsgeschichte der Vertragsexemplare des Westfälischen Friedens, in: Neue Studien zur frühneuzeitlichen Reichsgeschichte, Zeitschrift für Historische Forschung, Beiheft 19, Berlin 1997, S. 207–221

Jesse 1981
Horst Jesse, Friedensgemälde 1650–1789. Zum Hohen Friedensfest am 8. August in Augsburg, Pfaffenhofen 1981

Johnson 1989
Lee Johnson, The Paintings of Eugène Delacroix. A critical Catalogue. Volume V (The Public Decorations and their Sketches), Oxford 1989

Kamp 2001
Hermann Kamp, Friedensstifter und Vermittler im Mittelalter, Darmstadt 2001

Kaster/Steinwascher 1996
Karl-Georg Kaster/Gerd Steinwascher (Hg.), »… zu einem stets währenden Gedächtnis«. Die Friedenssäle zu Münster und Osnabrück und ihre Gesandtenporträts, Bramsche 1996

Katalog Dessau 1877
Katalog der Gemälde-Sammlung der Fürstlichen Amalienstiftung zu Dessau, Dessau 1877

Kater 2003
Thomas Kater, Lorenzetti, Hobbes, Kant: Grundlegung des bilderlosen Friedens, in: Thomas Kater/Albert Kümmel (Hg.), Der verweigerte Friede. Der Verlust der Friedensbildlichkeit in der Moderne, Bremen 2003, S. 53–88

Kater/Kümmel 2003
Thomas Kater/Albert Kümmel (Hg.), Der verweigerte Friede. Der Verlust der Friedensbildlichkeit in der Moderne, Bremen 2003

Kaulbach 1987
Hans-Martin Kaulbach, Bombe und Kanone in der Karikatur. Eine kunsthistorische Untersuchung zur Metaphorik der Vernichtungsdrohung, Marburg 1987

Kaulbach 1998
Hans-Martin Kaulbach, Peter Paul Rubens. Diplomat und Maler des Friedens, in: 1648. Krieg und Frieden in Europa. Ausstellungskatalog zur 26. Europaratsausstellung 1998/99, hg. von Klaus Bußmann/Heinz Schilling, Textband II., München 1998, S. 565–574

Kaulbach 2003
Hans-Martin Kaulbach, Friede als Thema der bildenden Kunst – ein Überblick, in: Wolfgang Augustyn (Hg.), Pax. Beiträge zu Idee und Darstellung des Friedens, München 2003, S. 161–242

Kaulbach 2006
Hans-Martin Kaulbach, Icon exactissima – Darstellungen von »Augenzeugenschaft«, in: Annegret Jürgens-Kirchhoff/Agnes Matthias (Hg.), Warshots. Krieg, Kunst und Medien, Schriften der Guernica-Gesellschaft, Bd. 17, Weimar 2006, S. 31–44

Kaulbach 2013
Hans-Martin Kaulbach (Hg.), Friedensbilder in Europa 1450–1815. Kunst der Diplomatie. Diplomatie der Kunst, Berlin/München 2013

Kauz/Rota/Niederkorn 2009
Ralph Kauz/Giorgio Rota/Jan Paul Niederkorn (Hg.), Diplomatisches Zeremoniell in Europa und im mittleren Osten der Frühen Neuzeit (Archiv für österreichische Geschichte 141), Wien 2009

Kempers 1989
Bram Kempers, Gesetz und Kunst. Ambrogio Lorenzettis Fresken im Palazzo Pubblico in Siena, in: Hans Belting/Dieter Blume (Hg.), Malerei und Stadtkultur in der Dantezeit. Die Argumentation der Bilder, München 1989, S. 71–84

Kennedy 2007
Paul Kennedy, Parlament der Menschheit: Die Vereinten Nationen und der Weg zur Weltregierung, München 2007

Kersting 2004
Wolfgang Kersting, Kant über Recht, Paderborn 2004

Kettering 1998
Alison M. Kettering, Gerard ter Borchs »Beschwörung der Ratifikation des Friedens von Münster« als Historienbild, in: Klaus Bußmann/Heinz Schilling (Hg.), 1648. Krieg und Frieden in Europa. Ausstellungskatalog, Münster/Osnabrück 1998, Textband II: Kunst und Kultur, S. 605–614

Kohl 2005
Helmut Kohl, Erinnerungen 1982–1990, München 2005

Kolb 2005
Eberhard Kolb, Der Frieden von Versailles, München 2005

Kolb 2010
Eberhard Kolb, Deutschland 1918–1933. Eine Geschichte der Weimarer Republik, München 2010

König/Bartz 1987
Eberhard König/Gabriele Bartz, Der Rosenroman des Berthaud d'Achy. Codex Urbinatus Latinus 376. Kommentarband zum Belser-Facsimile der Handschrift, Stuttgart/Zürich 1987

Krüger 1973
Peter Krüger, Deutschland und die Reparationen, Stuttgart 1973

Krüger 2001
Friedhelm Krüger, Politischer Realismus und Friedensvision im Werk des Erasmus von Rotterdam, in: Klaus Garber/Jutta Held (Hg.), Der Frieden. Rekonstruktion einer europäischen Vision, Bd. 1, München 2001, S. 145–156

Kubisch 1992
Stephan Kubisch, Quia nihil Deo sine pace placet. Friedensdarstellungen in der Kunst des Mittelalters, Münster/Hamburg 1992

Kuhn 1991
Anette Kuhn, ZERO. Eine Avantgarde der sechziger Jahre, Frankfurt am Main 1991

Kuhn 2011
Anette Kuhn, Zum grafischen Oeuvre Otto Pienes, in: Ante Glibota, Otto Piene, Paris 2011

Laufhütte 1998
Hartmut Laufhütte, Das Friedensfest in Nürnberg 1650, in: 1648. Krieg und Frieden in Europa. Ausstellungskatalog zur 26. Europaratsausstellung 1998/99, hg. von Klaus Bußmann/Heinz Schilling, Textband II, München 1998, S. 347–357

Laur 2007
Elisabeth Laur, Bronzen im Werk Barlachs, in: Der Bildhauer Ernst Barlach, Ausstellungskatalog, hg. von Sebastian Giesen, Ernst Barlach Haus, Hamburg 2007, S. 36–45

Lechner 1970
Martin Lechner, Heimsuchung Mariens, in: Lexikon der christlichen Ikonographie 2, 2. Aufl., 1990, Sp. 229–235

Leffler/Schambach 2012
Dankmar Leffler/Klaus-Peter Schambach, Geheime Fahrt ins Vierte Reich? Der legendäre Waffenstillstandswaggon. Von Hitler erbeutet – in Thüringen zerstört, Zella-Mehlis u. a. 2012

Leffler/Westad 2010
Melvyn P. Leffler/Odd Arne Westad (Hg.), The Cambridge History of the Cold War, 3 Bde., Cambridge 2010

Lentz 2014
Thierry Lentz, 1815. Der Wiener Kongress und die Neugründung Europas, übersetzt von Frank Sieker, München 2014

Linnemann 2009
Dorothee Linnemann, Die Bildlichkeit von Friedenskongressen des 17. und frühen 18. Jahrhunderts im Kontext zeitgenössischer Zeremonialdarstellung und diplomatischer Praxis, in: Ralph Kauz/Giorgio Rota/Jan Paul Niederkorn (Hg.), Diplomatisches Zeremoniell in Europa und im mittleren Osten der Frühen Neuzeit (Archiv für österreichische Geschichte 141), Wien 2009, S. 155–186

Linsenmann 2016
Andreas Linsenmann, Das »Te Deum«: Konrad Adenauer und Charles de Gaulle in Reims 1962, in: Corine Defrance/Ulrich Pfeil (Hg.), Verständigung und Versöhnung nach dem »Zivilisationsbruch«. Deutschland in Europa nach 1945, Brüssel 2016, S. 65–81

Lipp 2010
Karlheinz Lipp/Reinhold Lütgemeier-Davin/Holger Nehring (Hg.), Frieden und Friedensbewegung in Deutschland 1892–1992, Essen 2010

Lorenz 2000
Angelika Lorenz, Renaissance und Barock. Im Westfälischen Landesmuseum für Kunst und Kulturgeschichte Münster, Westfälischen Landesmuseum für Kunst und Kulturgeschichte (Hg.), Auswahlkatalog, Münster 2000

Loth 2016
Wilfried Loth, Die Rettung der Welt. Entspannungspolitik im Kalten Krieg 1950–1991, Frankfurt am Main 2016

Luban 2008
Ottokar Luban, Die Massenstreiks für Demokratie und Frieden im Ersten Weltkrieg, in: Chaja Boebel/Lothar Wentzel (Hg.), Streiken gegen den Krieg. Die Bedeutung der Massenstreiks in der Metallindustrie vom Januar 1918, Hamburg 2008

Lugofer/Pesnel 2016
Johann Georg Lughofer/Stephane Pesnel (Hg.), Literarischer Pazifismus und pazifistische Literatur: Bertha von Suttner zum 100. Todestag, Würzburg 2016

Lukrez 1924
Lukrez, De rerum natura, übers. von Hermann Diels, o. O. 1924

Luther 1883–2009
D. Martin Luther's Werke. Kritische Gesamtausgabe, Reihe 1, Bd. 1–73, Weimar 1883–2009

Mac Millan 2015
Magret Mac Millan, Die Friedensmacher. Wie der Versailler Vertrag die Welt veränderte, Berlin 2015

Mai 2004
Ekkehard Mai, Hermann Freihold Plüddemann. Maler zwischen Spätromantik und Historismus (1809–1868). Ein Werkverzeichnis, Köln/Weimar/Wien 2004

Manegold 2013
Cornelia Manegold, Bilder diplomatischer Rangordnungen, Gruppen, Versammlungen und Friedenskongresse in den Medien der Frühen Neuzeit, in: Friedensbilder in Europa 1450 – 1815. Kunst der Diplomatie – Diplomatie der Kunst, Ausstellungskatalog, hg. von Hans-Martin Kaulbach, Staatsgalerie Stuttgart, Stuttgart 2013, Berlin/München 2013, S. 43–65

Mangoldt/Rittberger/Kipping 1995
Hans von Mangoldt/Volker Rittberger/Franz Knipping (Hg.), Das System der Vereinten Nationen und seine Vorläufer, 3 Bde. in 2 Teilbänden. Bern/München 1995

Marno 2017
Anne Marno, Der Radierungszyklus Der Krieg (1924). Otto Dix' grafisches Hauptwerk der Düsseldorfer Jahre, in: Otto Dix. Der böse Blick, Ausstellungskatalog, Kunstsammlung Nordrhein-Westfalen, Düsseldorf 2017, S. 183–210

Marsilius von Padua 2017
Richard Scholz/Jürgen Miethke (Hg.), Marsilius von Padua, Der Verteidiger des Friedens. Defensor pacis, übers. und komm. von Horst Kusch, Darmstadt 2017

Martin 2005
Gregory Martin, The Ceiling Decoration of the Banqueting Hall (Corpus Rubenianum Ludwig Burchard, XV), 2 Bde., London 2005

Mascherrek 2012
Jörg Mascherrek, Carl Fredrik Reuterswärd. Non Violence, in: Walter Smerling/Ferdinand Ullrich (Hg.), Public Art Ruhr. Die Metropole Ruhr und die Kunst im öffentlichen Raum, Köln 2012, S. 150

Mason Rinaldi 1984
Stefania Mason Rinaldi, Palma il Giovane. L'Opera Completa, Mailand 1984

Mathis 1998
Napoleon I. im Spiegel der Karikatur (Napoléon Ier vu à travers la caricature), Sammlungskatalog des Napoleon-Museums Arenenberg, hg. von Hans Peter Mathis, Zürich 1998

Maué 2008
Hermann Maué, Sebastian Dadler 1586–1657. Medaillen im Dreißigjährigen Krieg, Wissenschaftliche Beibände zum Anzeiger des Germanischen Nationalmuseums, Bd. 28, Nürnberg 2008

Mauss 1990
Marcel Mauss, Die Gabe. Form und Funktion des Austauschs in archaischen Gesellschaften, Frankfurt 1990

Meier 1985
Christel Meier, Eriugena im Nonnenkloster? Überlegungen zum Verhältnis von Prophetentum und Werkgestalt in den *figmenta prophetica* Hildegards von Bingen, in: Frühmittelalterliche Studien 19, 1985, S. 466–497

Meier 2012
Esther Meier, Joachim von Sandrart. Ein Calvinist im Spannungsfeld von Kunst und Konfession, Regensburg 2012

Meiern 1734–1736
Johann Gottfried von Meiern, Acta Pacis Westphalicae publica oder westphälische Friedens-Handlungen und Geschichte, 6 Bde., Göttingen 1734–1736

Menger 2014
Philipp Menger, Die Heilige Allianz. Religion und Politik bei Alexander I. von Russland (1801–1825), Stuttgart 2014

Merkel/Wittmann 1996
Reinhard Merkel/Roland Wittmann (Hg.), »Zum ewigen Frieden«. Grundlagen, Aktualität und Aussichten einer Idee von Immanuel Kant, Frankfurt am Main 1996

Miard-Delacroix 2011
Helène Miard-Delacroix, Im Zeichen der europäischen Einigung 1963 bis in die Gegenwart. Deutsch-französische Geschichte, Bd. 11, Wissenschaftliche Buchgesellschaft, Darmstadt 2011

Micha 2017
Lutherbibel, Micha 7,18 – 20, Deutsche Bibelgesellschaft, Stuttgart revidiert 2017, URL: www.die-bibel.de (19.1.2018)

Millet 2006
Christine Millet, Eine paradoxe Utopie, in: Zero. Internationale Künstler-Avantgarde der 50er/60er Jahre, Museum Kunstpalast, Düsseldorf 2006, S. 22 – 31

Modersohn 1989
Mechthild Modersohn, Lust auf Frieden. Brunetto Latini und die Fresken von Ambrogio Lorenzetti im Rathaus zu Siena, in: Andreas Köstler/Ernst Seidl (Hg.), Bildnis und Image. Das Portrait zwischen Intention und Rezeption, Köln 1989, S. 85 – 118

Moeglin 2001
Jean-Marie Moeglin, Von der richtigen Art zu kapitulieren. Die sechs Bürger von Calais (1347), in: Hans-Henning Kortüm (Hg.), Krieg im Mittelalter, Berlin 2001, S. 141 – 166

Molnár 2013
Mónika Molnár, Der Friede von Karlowitz und das Osmanische Reich, in: Arno Strohmeyer/Norbert Spangenberger (Hg.), Frieden und Konfliktmanagement in interkulturellen Räumen. Das Osmanische Reich und die Habsburgermonarchie in der Frühen Neuzeit, Stuttgart 2013, S. 197 – 220

Müllenmeister 1988
K. J. Müllenmeister, Roelant Savery. Die Gemälde, Freren 1988

Müller Hofstede 1969
Justus Müller Hofstede, Neue Ölskizzen von Rubens, in: Ernst Holzinger/Anton Legner (Hg.), Städel-Jahrbuch, Bd. 2, München 1969, S. 189 – 242

Münger 2003
Christof Münger, Kennedy, die Berliner Mauer und die Kubakrise. Die westliche Allianz in der Zerreißprobe 1961 – 1963, Paderborn u. a. 2003

Münkel 2009
Daniela Münkel, Willy Brandt in Warschau. Symbol einer Versöhnung, in: Bilder im Kopf. Ikonen der Zeitgeschichte, Stiftung Haus der Geschichte der Bundesrepublik Deutschland, Köln 2009, S. 131 – 139

Münkler 2007
Herfried Münkler, Heroische und Postheroische Gesellschaften, in: Merkur Jg. 61, Heft 8/9, 2007, S. 742 – 752

Münster 2014
Hermann Arnhold (Hg.), Einblicke Ausblicke. 100 Spitzenwerke im neuen LWL-Museum für Kunst und Kultur in Münster, Köln 2014

Muth 2001
Ingrid Muth, Die DDR-Außenpolitik 1949 – 1972. Inhalte, Strukturen, Mechanismen, Berlin 2001

Nagel 1963
Otto Nagel, Käthe Kollwitz, Dresden 1963

Niedhart 2002
Gottfried Niedhart, Der Erste Weltkrieg. Von der Gewalt im Krieg zu den Konflikten im Frieden, in: Wegner 2002, S. 187 – 212

Nikolaus von Kues 1982
Nikolaus von Kues, De pace fidei, in: Leo Gabriel (Hg.), Nikolaus von Kues, Philosophisch-theologische Schriften, Bd. 3, übers. von Dietlind und Wilhelm Dupré, 2. Aufl., Wien 1982, S. 705 – 797

Nietzsche 1980
Friedrich Nietzsche, Also sprach Zarathustra. Der Genesende, Kritische Studienausgabe, Bd. 4, Giorgio Colli/Mazzino Montinari (Hg.), München/New York 1980, S. 270 – 277

Nobis 1993
Norbert Nobis, Carl Fredrik Reuterswärd. Das graphische Werk, Hannover 1993

Northedge 1986
Frederick Samuel Northedge, The League of Nations, its life and times 1920 – 1946, Leicester 1986

Oelrichs 1778
Johann Carl Conrad Oelrichs, Erläutertes Chur-Brandenburgisches Medaillencabinet […] zur Geschichte Friederich Wilhelm des Großen, Berlin 1778

Oschmann 1991
Antje Oschmann, Der Nürnberger Exekutionstag 1649 – 1650. Das Ende des Dreißigjährigen Krieges in Deutschland (Schriftenreihe der Vereinigung zur Erforschung der neueren Geschichte e. V. Bd. 17), Münster 1991

O'Toole 2015
Kit O'Toole, Envisioning a Simple one Planet. One Humanity Utopia. Exploring John Lennon's »Imagine«, in: Jean-Marie Kauth/Luigi Manca (Hg.), Interdisciplinary Essays on Environment and Culture: One Planet, One Humanity, and the Media, Lanham u. a. 2015, S. 3 – 27

Paas I–XIII 1985 – 2016
John Roger Paas (Hg.), The German Political Broadsheet in the seventeenth Century. Historical and Iconographical Studies, 13 Bde., Wiesbaden 1985 – 2016

Paul 2006
Gerhard Paul, Visual History. Ein Studienbuch, Göttingen 2006

Perrefort 2014
Maria Perrefort, Aufruhr im Ruhrgebiet – Sozialer und politischer Protest im Ersten Weltkrieg, in: An der »Heimatfront«. Westfalen und Lippe im Ersten Weltkrieg, Ausstellungskatalog, hg. von Maria Perrefort, LWL-Museumsamt für Westfalen 2014 – 2015, Münster 2014, S. 149 – 169 und 179

Petritsch 2013
Ernst D. Petritsch, Dissimulieren in den habsburgisch-osmanischen Friedens- und Waffenstillstandsverhandlungen (16. – 17. Jahrhundert), in: Arno Strohmeyer/Norbert Spangenberger (Hg.), Frieden und Konfliktmanagement in interkulturellen Räumen. Das Osmanische Reich und die Habsburgermonarchie in der Frühen Neuzeit, Stuttgart 2013, S. 145 – 161

Pindar 1964
Bruno Snell (Hg.), Pindarus, Fragmenta, Leipzig 1964

Plato 2009
Alexander von Plato, Die Vereinigung Deutschlands – ein weltpolitisches Machtspiel. Bush, Kohl, Gorbatschow und die internen Gesprächsprotokolle, Berlin 2009

Ploetz 2004
Michael Ploetz, Ferngelenkte Friedensbewegung? DDR und UdSSR im Kampf gegen den NATO-Doppelbeschluß, Münster 2004

Poelhekke 1948
Jan Joseph Poelhekke, De Vrede van Münster, 's-Gravenhage 1948

Pohlig 2007
Matthias Pohlig, Zwischen Gelehrsamkeit und konfessioneller Identitätsstiftung. Lutherische Kirchen- und Universalgeschichtsschreibung 1546–1617, Tübingen 2007

Price Mather 1973
Eleanore Price Mather, The inward Kingdom of Edward Hicks. A Study in Quaker Iconogaphy, in: Quaker History, Volume 62, 1973, S. 3–13

Prietzel 2006
Malte Prietzel, Krieg im Mittelalter, Darmstadt 2006

Probst 2014
Volker Probst, »Wer den Krieg malen will, muß erst den Frost malen lernen.« Ernst Barlach und der Erste Weltkrieg, in: Ursel Berger (Hg.), Bildhauer sehen den ersten Weltkrieg, Bremen 2014, S. 36–37

Prudentius 1966
Mauricius P. Cunningham (Hg.), Aurelius Prudentius Clemens, Carmina, Turnhout 1966

Quast 1993
Bruno Quast, Sebastian Francks »Kriegbüchlin des Frides«. Studien zum radikalreformatorischen Spiritualismus, Tübingen/Basel 1993

Raatschen 2012
Gudrun Raatschen, Rubens Friedensmission in London, in: Peter Paul Rubens, Ausstellungskatalog, hg. von Gerhard Finckh/Nicole Hartje-Grave, Von der Heydt-Museum Wuppertal 2012, Bönen 2012, S. 294–319

Reindl-Kiel 2013
Hedda Reindl-Kiel, Symbolik, Selbstbild und Beschwichtigungsstrategien: Diplomatische Geschenke der Osmanen an den Wiener Hof (17.–18. Jahrhundert), in: Arno Strohmeyer/Norbert Spangenberger (Hg.), Frieden und Konfliktmanagement in interkulturellen Räumen. Das Osmanische Reich und die Habsburgermonarchie in der Frühen Neuzeit, Stuttgart 2013, S. 265–282

Reinhard 1999
Wolfgang Reinhard, Geschichte der Staatsgewalt. Eine vergleichende Verfassungsgeschichte Europas von den Anfängen bis zur Gegenwart, München 1999

Repgen 1997
Konrad Repgen, Friedensvermittlung und Friedensvermittler beim Westfälischen Frieden, in: Westfälische Zeitschrift 147, 1997, S. 37–61

Repgen 2017
Konrad Repgen, Friedensvermittlung und Friedensvermittler beim Westfälischen Frieden, in: Konrad Repgen, Dreißigjähriger Krieg und Westfälischer Friede, Franz Bosbach/Christoph Kampmann (Hg.), 3. Aufl., Paderborn 2017, S. 939–963

Richmond 2014
Oliver P. Richmond, Peace. A Very Short Introduction, Oxford 2014

Riis 1997
Thomas Riis, Waldemar I. der Große, in: Lexikon des Mittelalters, Bd. 8, Spalte 1946/47, Stadt (Byzantinisches Reich) bis Werl, Stuttgart u. a. 1997

Rothschild 2006
Walter Rothschild, Taschlich, in: Michaela Bauks/Klaus Koenen/Stefan Alkier (Hg.), Das wissenschaftliche Bibellexikon im Internet (WiBiLex), Stuttgart 2006, URL: www.bibelwissenschaft.de

Sabrow 2009
Martin Sabrow, Erinnerungsorte der DDR, München 2009

Saurma-Jeltsch 1998
Lieselotte E. Saurma-Jeltsch, Die Miniaturen im »Liber Scivias« der Hildegard von Bingen. Die Wucht der Vision und die Ordnung der Bilder, Wiesbaden 1998

Scarpa 2006
Annalisa Scarpa, Sebastiano Ricci, Mailand 2006

Schattenberg 2017
Susanne Schattenberg, Breschnew. Staatsmann und Schauspieler, Köln u. a. 2017

Scheffler/Scheffler 1995
Sabine Scheffler/Ernst Scheffler, So zerstieben getraeumte Weltreiche. Napoléon I. in der deutschen Karikatur (Schriften zur Karikatur und kritischen Grafik 3), Stuttgart 1995

Schennink 1997
Ben Schennink, Helsinki von unten: Entstehung und Entwicklung der Helsinki Citizens' Assembly (HCA), in: Institut für Friedensforschung und Sicherheitspolitik Hamburg, OSZE-Jahrbuch 1997, S. 435–452

Schilling 2012
Michael Schilling (Hg.), Illustrierte Flugblätter der Frühen Neuzeit. Kommentierte Edition der Sammlung des Kulturhistorischen Museums Magdeburg, Magdeburg 2012

Schirmer 1999
Gisela Schirmer, Geschichte in der Verantwortung der Mütter: Von der Opferideologie zum Pazifismus, in: Jutta Hülsewig-Johnen, Käthe Kollwitz. Das Bild der Frau, Bielefeld 1999

Schlegel 1989
Ursula Schlegel, Italienische Skulpturen, Bilderhefte der Staatlichen Museen Preußischer Kulturbesitz, Heft 60/61, Berlin 1989

Schmidt-Linsenhoff 1988
Viktoria Schmidt-Linsenhoff, Käthe Kollwitz. Weibliche Aggression und Pazifismus, in: Hans Joachim Althaus (Hg.), Der Krieg in den Köpfen. Beträge zum Tübinger Friedenskongress »Krieg-Kultur-Wissenschaft«, Tübingen 1988, S. 193–205

Schmitz 1991
Britta Schmitz, Otto Dix' Flandern 1934–1936, in: Dix, Ausstellungskatalog, hg. von Galerie Stuttgart und Staatliche Museen Preußischer Kulturbesitz Berlin, Berlin 1991, S. 269–271

Schnabel 2017
Werner Wilhelm Schnabel, Nichtakademisches Dichten im 17. Jahrhundert. Wilhelm Weber, »Teutscher Poet vnd Spruchsprecher« in Nürnberg, Berlin 2017

Schneckenburger 1974
Manfred Schneckenburger (Hg.), Ernst Barlach. Plastik, Zeichnungen, Druckgraphik, Köln 1974

Schneider/Werner 2015
Karin Schneider/Eva Maria Werner, Europa in Wien. Who is who beim Wiener Kongress 1814/15, Wien/Köln/Weimar 2015

Schoeps 2000
Julius H. Schoeps (Hg.), Neues Lexikon des Judentums, Gütersloher Verlagshaus, Gütersloh 2000

Scholz 2002
Sebastian Scholz, Symbolik und Zeremoniell bei den Päpsten in der zweiten Hälfte des 12. Jahrhunderts, in: Stefan Weinfurter (Hg.), Stauferreich im Wandel, Stuttgart 2002, S. 131–148

Schregel 2011
Susanne Schregel, Der Atomkrieg vor der Wohnungstür. Eine Politikgeschichte der neuen Friedensbewegung in der Bundesrepublik 1970–1985, Frankfurt am Main 2011

Schreiner 1986
Klaus Schreiner, Vom geschichtlichen Ereignis zum historischen Exempel. Eine denkwürdige Begegnung zwischen Kaiser Friederich Barbarossa und Papst Alexander III. in Venedig 1177 und ihre Folgen in Geschichtsschreibung, Literatur und Kunst, in: Peter Wapnewski (Hg.), Mittelalter-Rezeption. Ein Symposion, Stuttgart 1986, S. 144–176

Schreiner 1996
Klaus Schreiner, »Gerechtigkeit und Frieden haben sich geküsst« (Ps. 84,11). Friedensstiftung durch symbolisches Handeln, in: Fried 1996, S. 37–86

Schreiner 1990
Klaus Schreiner, »Er küsse mich mit dem Kuss seines Mundes« (Osculetur me osculo oris sui, Cant. 1,1). Metaphorik, kommunikative und herrschaftliche Funktion einer symbolischen Handlung, in: Hedda Ragotzky/Horst Wenzel (Hg.), Höfische Repräsentation. Das Zeremoniell und die Zeichen, Tübingen 1990, S. 89–132

Schreiner 2010
Klaus Schreiner, Osculum pacis. Bedeutungen und Geltungsgründe einer symbolischen Handlung, in: Claudia Garnier/Hermann Kamp (Hg.), Spielregeln der Mächtigen. Mittelalterliche Politik zwischen Gewohnheit und Konvention, Darmstadt 2010, S. 165–203

Schubert 1981
Dietrich Schubert, Die Kunst Lehmbrucks, Worms 1981

Schult 1960
Friedrich Schult (Hg.), Ernst Barlach. Werkverzeichnis: Das plastische Werk, Hamburg 1960

Schumann 2003
Jutta Schumann, Die andere Sonne. Kaiserbild und Medienstrategien im Zeitalter Leopolds I. (Colloquia Augustana 17), Berlin 2003

Schwarz 1973
Albert Schwarz, Die Weimarer Republik, in: Otto Brandt/Leo Just u. a. (Hg.), Handbuch der Deutschen Geschichte, Bd. 4, 1, Deutsche Geschichte der neuesten Zeit von Bismarcks Entlassung bis zur Gegenwart 1. Teil: 1890–1933, Frankfurt am Main 1973, S. 1–232

Seeler 2014
Annette Seeler, »Es ist genug gestorben! Keiner darf mehr fallen!«. Käthe Kollwitz und der Erste Weltkrieg, in: Ursel Berger/Gudula Mayr/Veronika Wiegartz (Hg.), Bildhauer sehen den Ersten Weltkrieg, Bremen 2014, S. 114–126

Sichtermann 1992
Barbara Sichtermann, Krieg und Liebe – apropos Lysistrata, in: Aristophanes, Lysistrata, neu übers. von Erich Fried, Berlin 1992, S. 9–30

Siemann 2016
Wolfram Siemann, Metternich. Stratege und Visionär, München 2016

Simon 2005
Monika Simon, Fénelon platonicien? Étude historique, philosophique et littéraire, Münster 2005

Sperl/Scheutz/Strohmeyer 2016
Karin Sperl/Martin Scheutz/Arno Strohmeyer (Hg.), Die Schlacht von Mogersdorf/St. Gotthard und der Friede von Eisenburg/Vasvár 1664. Rahmenbedingungen, Akteure, Auswirkungen und Rezeption eines europäischen Ereignisses, Eisenstadt 2016

Stauffer 1999
Hermann Stauffer, Sigmund von Birken (1626–1681): Morphologie seines Werkes, Tübingen 1999

Steininger 2003
Rolf Steininger, Der Kalte Krieg, Frankfurt am Main 2003

Stettiner 1895
Richard Stettiner, Die illustrierten Prudentiushandschriften, Phil. Diss., Berlin 1895

Stettiner 1905
Richard Stettiner, Die illustrierten Prudentiushandschriften, Tafelband, Berlin 1905

Stollberg-Rilinger 2013
Barbara Stollberg-Rilinger, Rituale. Vom vormodernen Europa bis zur Gegenwart, Frankfurt am Main 2013

Stollberg-Rilinger/Althoff 2015
Barbara Stollberg-Rilinger/Gerd Althoff, Die Sprache der Gaben. Zu Logik und Semantik des Gabentauschs im vormodernen Europa, in: Jahrbücher für die Geschichte Osteuropas, Bd. 61, 1, Stuttgart 2015, S. 1–22

Stöver 2017
Bernd Stöver, Der Kalte Krieg. Geschichte eines radikalen Zeitalters 1947–1991, München 2007

Strath 2016
Bo Strath, Europe's Utopia of Peace. 1815, 1919, 1951, London 2016

Strohmeyer 2013
Arno Strohmeyer, Die Theatralität interkulturellen Friedens. Damian Hugo von Virmont als kaiserlicher Großbotschafter an der Hohen Pforte (1719/20), in: Guido Braun/Arno Strohmeyer (Hg.), Frieden und Friedenssicherung in der Frühen Neuzeit. Das Heilige Römische Reich und Europa. Festschrift für Maximilian Lanzinner (Schriftenreihe der Vereinigung zur Erforschung der Neueren Geschichte 36), Münster 2013, S. 413–438

Strohmeyer/Spangenberger 2013
Arno Strohmeyer/Norbert Spangenberger (Hg.), Frieden und Konfliktmanagement in interkulturellen Räumen. Das Osmanische Reich und die Habsburgermonarchie in der Frühen Neuzeit, Stuttgart 2013

Talbot 2016
Michael Talbot, Gifts of Time: Watches and Clocks in Ottoman-British Diplomacy 1693–1803, in: Harriet Rudolph/Gregor M. Metzig (Hg.), Material Culture in Modern Diplomacy from the 15th to the 20th Century (Jahrbuch für Europäische Geschichte 17, 2016), Berlin/Boston 2016, S. 55–79

Thamer 1986
Hans-Ulrich Thamer, Verführung und Gewalt. Deutschland 1933–1945 (Die Deutschen und ihre Nation Bd. 5), Berlin 1986

Theis 2008
Lioba Theis, Ist Frieden darstellbar? Byzantinische Bildlösungen, in: Marion Meyer (Hg.), Friede – eine Spurensuche, Wien 2008, S. 95–110

TIB 39
Walter L. Strauss u. a. (Hg.), The Illustrated Bartsch, Bd. 39, New York 1980

Timmermann 1997
Heiner Timmermann (Hg.), Potsdam 1945. Konzept, Taktik, Irrtum? (Dokumente und Schriften der Europäischen Akademie Otzenhausen, Bd. 81), Berlin 1997

Timmermann 2003
Heiner Timmermann (Hg.), Die Kubakrise 1962. Zwischen Mäusen und Moskitos, Katastrophen und Tricks, Mongoose und Anadyr (Dokumente und Schriften der Europäischen Akademie Otzenhausen, Bd. 109), Münster 2003

Timofiewitsch 1972
Wladimir Timofiewitsch, Girolamo Campagna. Studien zur venezianischen Plastik um das Jahr 1600, München 1972

Tischer 1999
Anuschka Tischer, Französische Diplomatie und Diplomaten auf dem Westfälischen Friedenskongress. Außenpolitik unter Richelieu und Mazarin (Schriftenreihe der Vereinigung zur Erforschung der neueren Geschichte 29), Münster 1999

Trauth 2009
Nina Trauth, Maske und Person. Orientalismus im Porträt des Barock, Berlin/München 2009

Treue 1958
Wilhelm Treue, Hitlers Rede vor der deutschen Presse (10. November 1938), in: Vierteljahrshefte für Zeitgeschichte 6, Stuttgart 1958, S. 175–191

Trnek 1989
Renate Trnek, Die Gemäldegalerie der Akademie der Bildenden Künste in Wien. Illustriertes Bestandsverzeichnis, Wien 1989

Tsamakda 2002
Vasiliki Tsamakda, The Illustrated Chronicle of Iohannes Skylitzes in Madrid, Leiden 2002

Unser 2004
Günther Unser, Die UNO – Aufgaben, Strukturen, Politik, München 2004

Van Loon 1726
Gerard van Loon, Beschryving der Nederlandsche Historipenningen [...], Tl. 2, s'Graavenhaage [Den Haag] 1726

Veldman 1977
Ilja M. Veldman, Maarten van Heemskerck and Dutch humanism in the sixteenth century, Maarssen 1977

Vick 2014
Brian E. Vick, The Congress of Vienna, Harvard University Press 2014

Vogel 1913
Julius Vogel, Katalog der Gemälde-Sammlung der Fürstlichen Amalienstiftung zu Dessau, Dessau 1913

Von Lille 2013
Alan von Lille, Anticlaudianus, in: Winthrop Wetherbee (Hg.), Alan of Lille. Literary Works, Cambridge (Mass.)/London 2013, S. 219–517

Von Saldern 1965
Axel von Saldern, German Enamelled Glass. The Edwin J. Beinecke Collection and Related Pieces (The Corning Museum of Glass. Monographs 2), Corning/New York 1965

Walczak 2017
Gerrit Walczak, Gerard ter Borch's unknown oil miniature of the Duke of Longueville, in: The Burlington Magazine, Bd. 159, February 2017, S. 109–116

Warmund 1664
Gottlieb Warmund (Pseud. für Johann Friedrich Schweser), Geldmangel in Teutschlande [...], Bayreuth: Johann Gebhard, 1664

Warnke 2014
Martin Warnke, Auf der Bühne der Geschichte. Die »Übergabe von Breda« des Diego Velázquez, in: Uwe Fleckner (Hg.), Bilder machen Geschichte, Berlin 2014, S. 159–170

Warren 1978
Wilfred Lewis Warren, King John, Berkeley: University of California Press, 1978

Weinfurter 2006
Stefan Weinfurter, Canossa. Die Entzauberung der Welt, München 2006

Weisweiler 2008
Bastian Weisweiler, Anselm van Hulle: Brustbild des päpstlichen Nuntius Fabio Chigi (Westfälisches Landesmuseum für Kunst und Kulturgeschichte (Hg.), Das Kunstwerk des Monats Februar), Münster 2008

Werner 1998
Elke-Anna Werner, Theodor van Thulden. Allegorie auf Gerechtigkeit und Frieden. 1659 (in: Westfälisches Landesmuseum für Kunst und Kulturgeschichte (Hg.), Das Kunstwerk des Monats. September 1998), Münster 1998

Wieçek 1962
Adam Wieçek, Sebastian Dadler. Medalier gdański XVII wieku, Danzig 1962

Wiechmann 2017
Jan Ole Wiechmann, Sicherheit neu denken. Die christliche Friedensbewegung in der Nachrüstungsdebatte 1977–1984, Baden-Baden 2017

Wilkens 2016
Andreas Wilkens, Kniefall vor der Geschichte. Willy Brandt in Warschau 1970, in: Corine Defrance/Ulrich Pfeil (Hg.), Verständigung und Versöhnung nach dem »Zivilisationsbruch«. Deutschland in Europa nach 1945, Brüssel 2016, S. 83–102

Williams/Jacquot 1960
Sheila Williams/Jean Jacquot, Ommegangs anversois du temps de Bruegel et de van Heemskerck, in: Jean Jacquot (Hg.), Les Fêtes de la Renaissance, Bd. 2, Paris 1960, S. 359–388

Willms 2011
Johannes Willms, Talleyrand. Virtuose der Macht 1754–1838, München 2011

Winkler 1993
Heinrich August Winkler, Weimar 1918–1933. Die Geschichte der ersten deutschen Demokratie, München 1993

Wittkower 1937
Rudolf Wittkower, Patience and Chance. The Story of a Political Emblem, in: Journal of the Warburg Institute, Bd. 1, 1937, S. 171–177

Wolf 2005
Klaus Dieter Wolf, Die UNO – Geschichte, Aufgaben, Perspektiven, München 2005

Wolfrum 2005
Edgar Wolfrum, Die Bundesrepublik Deutschland 1949–1990 (Gebhardt Handbuch der deutschen Geschichte 23), Stuttgart 2005

Wolters 1983a
Wolfgang Wolters, Der Bilderschmuck des Dogenpalastes, Stuttgart 1983

Wolters 1983b
Wolfgang Wolters, Der Dogenpalast in Venedig im 16. Jahrhundert, Wiesbaden 1983

Wolters 1999
Wolfgang Wolters, Federico Zuccari malt im Dogenpalast, in: Matthias Winner/Detlef Heikamp (Hg.), Der Maler Federico Zuccari. Ein römischer Virtuose von europäischem Ruhm, München 1999, S. 215–219

Woodruff 1930
Helen Woodruff, The Illustrated Manuscripts of Prudentius, Harvard University Press, Cambridge (Mass.) 1930

Wrede 2004
Martin Wrede, Das Reich und seine Feinde. Politische Feindbilder in der reichspatriotischen Publizistik zwischen Westfälischem Frieden und Siebenjährigem Krieg, Mainz 2004

Wright 2014
Lawrence Wright, Thirteen Days in September, London 2014

Young 2010
Niegel J. Young (Hg.), Oxford International Encyclopedia of Peace, Bd. 4, Oxford University Press 2010

Zeller 1988
Ursula Zeller, Plakatierter Frieden. Zu Motiven und Traditionen des Friedensplakats im 20. Jahrhundert, in: Hans Joachim Althaus (Hg.): Der Krieg in den Köpfen. Beträge zum Tübinger Friedenskongress »Krieg-Kultur-Wissenschaft«, Tübingen 1988, S. 205–214

Dank

Amsterdam
Rijksmuseum

Antwerpen
MAS | Collection Vleeshuis, Antwerp

Augsburg
Kunstsammlungen und Museen Augsburg

Berlin
Neuer Berliner Kunstverein
Stiftung Deutsches Historisches Museum
Staatliche Museen zu Berlin, Kunstbibliothek
Staatliche Museen zu Berlin, Nationalgalerie
Staatliche Museen zu Berlin Skulpturensammlung und Museum für Byzantinische Kunst
Studio Yael Bartana

Bonn
Stiftung Haus der Geschichte der Bundesrepublik Deutschland

Bremen
Kunsthalle Bremen – Der Kunstverein in Bremen, Kupferstichkabinett
Kunsthalle Bremen – Der Kunstverein in Bremen

Budapest
National Széchényi Library

Coburg
Kunstsammlungen der Veste Coburg

Dessau
Anhaltische Gemäldegalerie Dessau

Dortmund
Museum für Kunst und Kulturgeschichte Dortmund

Dresden
Albertinum/Galerie Neue Meister, Staatliche Kunstsammlungen Dresden
Gemäldegalerie Alte Meister, Staatliche Kunstsammlungen Dresden
Militärhistorisches Museum der Bundeswehr, Dresden
Skulpturensammlung, Staatliche Kunstsammlungen Dresden

Frankfurt am Main
Städel Museum

Gotha
Forschungsbibliothek Gotha der Universität Erfurt
Landesarchiv Thüringen – Staatsarchiv Gotha

Göttingen
Kunstsammlung der Georg-August-Universität Göttingen

Halle (Saale)
Kulturstiftung Sachsen-Anhalt
Kunstmuseum Moritzburg Halle (Saale)

Hannover
Sprengel Museum Hannover

Kassel
Museumslandschaft Hessen Kassel, Schlossmuseum

Köln
Universitäts- und Stadtbibliothek Köln

Leiden
Leiden University Library

Leipzig
Deutsches Buch- und Schriftmuseum der Deutschen Nationalbibliothek Leipzig, Klemm-Sammlung

Le Mans
Musées du Mans

London
The National Gallery

Los Angeles
The J. Paul Getty Museum

Modena
Gallerie Estensi

Münster
Stadtmuseum Münster
Universitäts- und Landesbibliothek Münster
Westfälische Wilhelms-Universität Münster, Fachbereich 08, Institut für Byzantinistik und Neogräzistik

Nanterre
Bibliothèque de documentation international contemporaine (BDIC)

Nürnberg
Germanisches Nationalmuseum, Nürnberg
Stadtbibliothek Nürnberg

Paris
Musée Rodin
Petit Palais, Musée des Beaux Arts de la Ville de Paris

Piacenza
Musei Civici di Palazzo Farnese, Piacenza – Opera di Proprietà del Museo de Capodimonte – Napoli

Rastatt
Stadtmuseum Rastatt

Recklinghausen
Kunsthalle Recklinghausen

Schleswig
Landesmuseen Gottorf, Schleswig
Leihgabe der Sammlung und Stiftung Rolf Horn in der Stiftung Schleswig-Holsteinische, Landesmuseen Schloss Gottorf

Stuttgart
Staatsgalerie Graphische Sammlung

Wallerstein
Carl-Eugen Prinz zu Oettingen-Wallerstein

Wien
Gemäldegalerie der Akademie der bildenden Künste Wien
Kunsthistorisches Museum Wien, Gemäldegalerie
Kunsthistorisches Museum Wien, Kunstkammer
LIECHTENSTEIN. The Princely Collections, Vaduz – Vienna
MAK – Österreichisches Museum für angewandte Kunst/Gegenwartskunst
Österreichische Nationalbibliothek
Österreichisches Staatsarchiv, Abteilung Haus-, Hof- und Staatsarchiv
Wien Museum

Wiesbaden
Hochschul- und Landesbibliothek RheinMain

Winnenden
Alfred Haag, Modelbau

Wolfenbüttel
Herzog August Bibliothek Wolfenbüttel

Bildnachweis

Abingdon Oxon
© Alamy, Foto: Mark Reinstein:
Abb. 1, S. 16

Amsterdam
Loan from the Rijksmuseum: Kat.-Nr. 13

Antwerpen
MAS |Collection Vleeshuis,
Foto: Bart Huysmans: Kat.-Nr. 82

Augsburg
Kunstsammlungen und Museen
Augsburg, Foto: Andreas Brücklmair:
Kat.-Nr. 111

Berlin
akg-images: Kat.-Nr. 139, 144, 146, 148,
Abb. 1, S. 44, Abb. 3, S. 33, Abb. 3, S. 47;
Album/Express Newspapers: Abb. 1, S. 28;
British Library: Kat.-Nr. 93; Cameraphoto:
Kat.-Nr. 97; Fototeca Gilardi: Kat.-Nr. 94;
Joseph Martin: Abb. 4, S. 35; picture-alliance: Kat.-Nr. 152, Abb. 5, S. 49; picture-alliance/dpa: Kat.-Nr. 87; Rabatti & Domingie: Kat.-Nr. 10; Stefan Diller: Abb. 5, S. 36; TT News Agency/SVT: Kat. 149; WHA/World History Archive: Kat.-Nr. 85; bpk, Klaus Lehnartz: Kat.-Nr. 151; Michaelis: Kat.-Nr. 137, 138; Sprengel Museum Hannover, Aline Herling, Michael Herling, Benedikt Werner: Kat.-Nr. 166; Staatliche Kunstsammlungen Dresden, Elke Estel, Hans-Peter Klut: Kat.-Nr. 5, 6, 90; Staatliche Kunstsammlungen Dresden, Hans-Peter Klut: Kat.-Nr. 1, 2; Staatliche Museen zu Berlin, Neue Nationalgalerie. Erworben durch das Land Berlin, Jörg P. Anders: Kat.-Nr. 51; Staatsgalerie Stuttgart: Kat.-Nr. 11, 12, 14, 15; Voller Ernst – Fotoagentur, Jewgeni Chaldej: Kat.-Nr. 147
© Heiko Kalmbach: Interviewporträts
S. 228–247, Detail, S. 224–225 Staatliche Museen zu Berlin, Kunstbibliothek, Foto: Dietmar Katz: Kat.-Nr. 70 Staatliche Museen zu Berlin – Preußischer Kulturbesitz Skulpturensammlung und Museum für Byzantinische Kunst, Foto: Antje Voigt, Berlin: Kat.-Nr. 4 Stiftung Deutsches Historisches Museum; A. Psille, Inv.-Nr. 1989/1734: Kat.-Nr. 69; A. Psille, Inv.-Nr. 1988/456.5: Kat.-Nr. 21; I. Desnica, Inv.-Nr. P2004/496: Kat.-Nr. 159; Inv.-Nr. P94/1238: Kat.-Nr. 157; Inv.-Nr. P71/25: Kat.-Nr. 158; Inv.-Nr. P83/22: Kat.-Nr. 161; Inv.-Nr. P83/53: Kat.-Nr. 162; S. Ahlers, Inv.-Nr. P83/150: Kat.-Nr. 156, Detail, S. 192–193; Inv.-Nr. P63/37: Kat.-Nr. 155; Inv.-Nr. P63/442: Kat.-Nr. 154; Inv.-Nr. P2008/374: Kat.-Nr. 160 © Yael Bartana: Kat.-Nr. 167

Bern
Burgerbibliothek Bern, Foto: Codices
Electronici AG, www.e-codices.ch:
Abb. 2, S. 21

Bonn,
Haus der Geschichte, Bonn: Kat.-Nr. 136, 140, 163, 164, 165

Bremen
Kunsthalle Bremen – Der Kunstverein in Bremen: Kupferstichkabinett, Foto: Die Kulturgutscanner: Kat.-Nr. 45–50; Foto: Marcus Meyer: Kat.-Nr. 86 a–c

Budapest
National Széchényi Library, Budapest,
App. M. 367: Kat.-Nr. 118

Città del Vaticano
Biblioteca Apostolica Vaticana:
Kat.-Nr. 20, 91

Coburg
Kunstsammlungen der Veste Coburg:
Kat.-Nr. 75

Dessau
Anhaltische Gemäldegalerie Dessau:
Kat.-Nr. 40, Detail, S. 84–85, 128

Dortmund
Museum für Kunst und Kulturgeschichte Dortmund, Photo Jürgen Spiler:
Kat.-Nr. 100

Dresden
Militärhistorisches Museum der Bundeswehr/Foto: Ingrid Meier: Kat.-Nr. 135
SLUB Dresden/Digitale Sammlungen/
Hist.Turc.50: Kat.-Nr. 117

Frankfurt am Main
© epd-bild/Bernd Bohm: Abb. 6, S. 50
© dpa-Report: Abb. 5, S. 26 Städel
Museum - U. Edelmann – ARTOTHEK:
Kat.-Nr. 19

Gotha
© Forschungsbibliothek Gotha, Foto:
Petra Haller: Kat.-Nr. 76 Landesarchiv
Thüringen–Hauptstaatsarchiv Weimar:
Kat.-Nr. 104

Göttingen
Georg-August-Universität Göttingen,
Kunstsammlung, Foto: Katharina Anna
Haase: Kat.-Nr. 17

Grünwald
© imageBROKER/Manfred Bail:
Kat.-Nr. 150

Halle (Saale)
Kulturstiftung Sachsen-Anhalt: Kat.-Nr. 73

Hamburg
© DER SPIEGEL: S. 226–227

Kassel
Museumslandschaft Hessen Kassel, Schlossmuseen: Kat.-Nr. 102

Koblenz
Landeshauptarchiv Koblenz: Abb. 4, S. 24

Jena
Thüringer Universitäts- und Landesbibliothek Jena (ThULB): Kat.-Nr. 27

Leiden
Universitätsbibliothek Leiden, Hs. BUR Q 3: Kat.-Nr. 7, Abb. 1, S. 38

Leipzig
Deutsches Buch- und Schriftmuseum der Deutschen Nationalbibliothek Leipzig, Klemm-Sammlung, IV 179,3: Kat.-Nr. 29

Le Mans
© Musées du Mans: Kat.-Nr. 74

London
© The National Gallery, London. Presented by Sir Richard Wallace, 1871: Kat.-Nr. 109

Los Angeles
The J. Paul Getty Museum: Kat.-Nr. 98

Lucca
Biblioteca Statale di Lucca, Previa autorizzazione del Ministero dei Beni e delle Attività culturali e del Turismo – Biblioteca Statale di Lucca: Abb. 2, S. 41

Modena
Su concessione del Ministero dei Beni e delle Attività Culturali e del Turismo – Archivio Fotografico delle Gallerie Estensi: Kat.-Nr. 95; Foto: Carlo Vannini: Kat.-Nr. 23

Münster
© Filmmaterial von The National Archive (USA), freundlicherweise von Anne Roerkohl dokumentARfilm zur Verfügung gestellt: Kat.-Nr. 134 LWL Museum für Kunst und Kultur, Abb. 2, S. 46; Abb. 3, S. 42; Foto: Sabine Ahlbrand-Dornseif: Kat.-Nr. 25, 31, 34, 35, 36, 38, 39, 49, 62–68, 72, 101, 103, 122, 130, Schenkung der Freunde des Museums für Kunst und Kultur Münster e.V.: Kat.-Nr. 84; Foto: Hanna Neander: Kat.-Nr. 18, 26, 43, 52–61, 79, 80, 99, 107, 108, 110, 123; Foto: Anne Neier: Detail, S. 54–55; Kat.-Nr. 30, 92, 132, 153 a–f, Leihgabe aus Privatbesitz: Kat.-Nr. 16; Foto: Rudolf Wakonigg, Leihgabe aus Privatbesitz: Kat.-Nr. 24 Stadtmuseum Münster, Foto: Tomasz Samek: Kat.-Nr. 37 Universitäts- und Landesbibliothek Münster; Bibl.Sign. 3C 4154: Kat.-Nr. 28; Bibl.Sign. Coll. Erh. 246: Kat.-Nr. 96; Bibl.Sign. S. Weltkrieg 2,415: Kat.-Nr. 131; Bibl.Sign. S. Weltkrieg 37,021: Kat.-Nr. 141; Bibl.Sign. Z FOL 13–24,2: Kat.-Nr. 142; Bibl.Sign. S. Weltkrieg 2,616: Kat.-Nr. 145

Nanterre
Bibliothèque de documentation international contemporaine: Kat.-Nr. 143

New York
© Neptuul, lizensiert unter: Creative-Commons-Lizenz »Namensnennung – Weitergabe unter gleichen Bedingungen 3.0 nicht portiert«: Abb. 4, S. 48

Nördlingen
© Cara Irina Wagner (Fotohaus Hirsch, Nördlingen): Kat.-Nr. 113–115, 119–121

Nürnberg
Germanisches Nationalmuseum, Nürnberg. Foto: Georg Janßen: Kat.-Nr. 32, 33, 78, 81, 112 Stadtbibliothek Nürnberg, Ebl. 20.024a: Kat.-Nr. 77

Paris
Bibliothèque nationale de France: Abb. 3, S. 23 © musée Rodin – Photo Adam Rzepka: Kat.-Nr. 86 d–e © Petit Palais, Musée des Beaux Arts de la Ville de Paris, Roger-Viollet: Kat.-Nr. 44

Piacenza
Musei Civici di Palazzo Farnese, Piacenza – Opera di Proprietà del Museo de Capodimonte – Napoli: Kat.-Nr. 83, Detail, S. 120–121

Rastatt
© MH Fotodesign Matthias Hoffmann: Kat.-Nr. 88, 89

Recklinghausen
Kunsthalle Recklinghausen: Kat.-Nr. 71

Schleswig
Stiftung Rolf Horn in der Stiftung Schleswig-Holsteinische Landesmuseen Schloss Gottorf: Kat.-Nr. 129

Stuttgart
Württembergische Landesbibliothek, Cod. bibl. fol. 23, [fol. 100v]: Kat.-Nr. 22

Washington
National Gallery of Art, NGA Images: Abb. 2, S. 31

Wien
Gemäldegalerie der Akademie der bildenden Künste Wien: Kat.-Nr. 42 KHM-Museumsverband Wien: Kat.-Nr. 3, 106 LIECHTENSTEIN. The Princely Collections, Vaduz–Vienna: Kat.-Nr. 41 © MAK/Nathan Murrell: Kat.-Nr. 127 Österreichische Nationalbibliothek, Bildarchiv und Graphische Sammlung, PK 270, 9: Kat.-Nr. 124; PK 270, 8: Kat.-Nr. 125 Österreichisches Staatsarchiv, Abteilung Haus-, Hof- und Staatsarchiv, HHStA AUR 1648 X 24: Kat.-Nr. 105 Wien Museum: Kat.-Nr. 126

Wiesbaden
Akademische Druck- und Verlagsanstalt, Graz: Kat.-Nr. 8

Winnenden
© Andreas Bahler/Foto Heincke: Kat.-Nr. 133

Wolfenbüttel
Herzog August Bibliothek: Wolfenbüttel: Lk 298, S. 1: Kat.-Nr. 9; Portr. II 2681 (A 10468): Kat.-Nr. 116

Copyrights:
©VG Bild-Kunst, Bonn, 2018 für: Otto Dix, Helmut Kurz-Goldenstein, Olaf Gulbransson, John Heartfield, Otto Piene, Carl Fredrik Reuterswärd, Klaus Staeck

© 2018 der abgebildeten Werke bei den Künstlern und deren Nachfolgern für:
© Alfred Haag, Modellbau Antonio Saura: © Succession Antonio Saura/www.antoniosaura.org/A+V, Agencia de Creadores Visuales 2018 Deutsche Friedensgesellschaft: © Deutsche Friedensgesellschaft-Vereinigte KriegsdienstgegnerInnen (DFG-VK) Koordinierungsausschuss der Friedensbewegung: © Netzwerk Friedenskooperative, Bonn Walter Hanel: © Haus der Geschichte, Bonn

Trotz intensiver Recherchen war es nicht in allen Fällen möglich, die Rechteinhaber der Abbildungen ausfindig zu machen. Berechtigte Ansprüche werden selbstverständlich im Rahmen der üblichen Vereinbarungen abgegolten.

Impressum

Diese Publikation erscheint anlässlich der Ausstellung

Wege zum Frieden

28. April – 2. September 2018

im LWL-Museum für Kunst und Kultur, Münster

im Rahmen der Ausstellungskooperation

**Frieden.
Von der Antike bis heute**

LWL-Museum für Kunst und Kultur
Bistum Münster
Archäologisches Museum der WWU Münster
Kunstmuseum Pablo Picasso Münster
Stadtmuseum Münster

Ausstellung

LWL-Museum für Kunst und Kultur, Münster

Direktor
Hermann Arnhold

Kuratoren
Judith Claus (Leitung),
Gerd Dethlefs

Kuratorische Assistenz
Patrick Kammann,
Marie Meeth

Wissenschaftliche Konzeption
Gerd Althoff, Hermann Arnhold,
Judith Claus, Gerd Dethlefs,
Patrick Kammann, Eva-Bettina Krems,
Angelika Lorenz (bis Okt. 2016),
Christel Meier-Staubach, Hans-Ulrich Thamer

Studentische Mitarbeit
Malte Jung

Praktikum
Julia Bystron

Konzeption Raum 6
chezweitz GmbH, Berlin,
Judith Claus, Doris Wermelt

Konzeption und Produktion Videointerviews in Raum 6
Heiko Kalmbach, WMT_Productions
Mitarbeit: Freya Glomb & Antonio Cerezo, Subtext Berlin (Untertitel)

Ausstellungsmanagement
Nina Simone Schepkowski
(bis Nov. 2017), Bastian Weisweiler

Registrarin
Hannah Vietoris

Kommunikation
Claudia Miklis (Leitung), Judith Frey,
Birgit Niemann, Anja Tomasoni
(bis Nov. 2017), Katrin Ziegast

Kunstvermittlung
Doris Wermelt (Leitung),
Annette Leyendecker

Besucherbüro Kunstvermittlung
Silvia Koppenhagen

Kulturprogramm
Daniel Müller Hofstede (Leitung),
Hendrik Günther

Veranstaltungsmanagement
Bastian Weisweiler (Leitung),
Annika Ernst

Verwaltung
Detlev Husken (Leitung), Philipp Albert,
Manuela Bartsch, Nicole Brake,
Monika Denkler, Birgit Kanngießer

Ausstellungsgestaltung
chezweitz GmbH, Berlin

Restauratorische Betreuung
Berenice Gührig, Marie Sarah Kern,
Ryszard Moroz, Claudia Musolff,
Jutta Tholen, Frauke Wenzel

Aufbau und Technik
Werner Müller (Leitung), Alfred Boguszynski, Johann Crne,
Thomas Erdmann, Frank Naber,
Stephan Schlüter, Beate Sikora,
Marianne Stermann, Peter Wölfl

Magazinverwaltung
Jürgen Uhlenbrock, Jürgen Wanjek

Katalog

© 2018 Sandstein Verlag, Dresden;
LWL-Museum für Kunst und Kultur,
Münster, Künstler und Autoren

Herausgeber
LWL-Museum für Kunst und Kultur
Münster, Hermann Arnhold

Konzeption
Judith Claus, Gerd Dethlefs

Redaktion
Judith Claus, Gerd Dethlefs,
Marie Meeth

Lektorat
Kristin Bartels, Petra Haufschild

Bildbearbeitung
Sabine Ahlbrand-Dornseif,
Anne Neier

**Kurzfassungen und redaktionelle
Bearbeitung der Interviews**
Hermann Arnhold, Petra Haufschild,
Heiko Kalmbach, Freya Glomb

Projektmanagement Verlag
Christine Jäger-Ulbricht

Verlagslektorat
Helge Pfannenschmidt

Gestaltung
Michaela Klaus, Jana Felbrich,
Joachim Steuerer, Annett Stoy,
Jacob Stoy, Sandstein Verlag

Satz und Reprografie
Gudrun Diesel, Katharina Stark,
Jana Neumann, Sandstein Verlag

Druck und Verarbeitung
Westermann Druck Zwickau GmbH

Die Deutsche Nationalbibliothek
verzeichnet diese Publikation in
der Deutschen Nationalbibliografie;
detaillierte bibliografische
Daten sind im Internet unter
http://dnb.dnb.de abrufbar.

Dieses Werk einschließlich seiner Teile ist
urheberrechtlich geschützt. Jede Verwertung außerhalb der engen Grenzen
des Urheberrechtsgesetzes ist ohne
Zustimmung des Verlages unzulässig
und strafbar. Das gilt insbesondere für
die Vervielfältigung, Übersetzungen,
Mikroverfilmungen und die Einspeicherung und Verarbeitung in elektronischen
Systemen.

ISBN 978-3-95498-383-4

www.sandstein-verlag.de

Umschlag Vorderseite
Battista Dossi
Pax, 1544 (Kat.-Nr. 2)

Umschlag Rückseite
Willy Brandt vor dem Ehrenmal
des Warschauer Ghettos
am 7.12.1970 (Kat.-Nr. 87)

Ausstellungskooperation

Förderer des Kooperationsprojekts